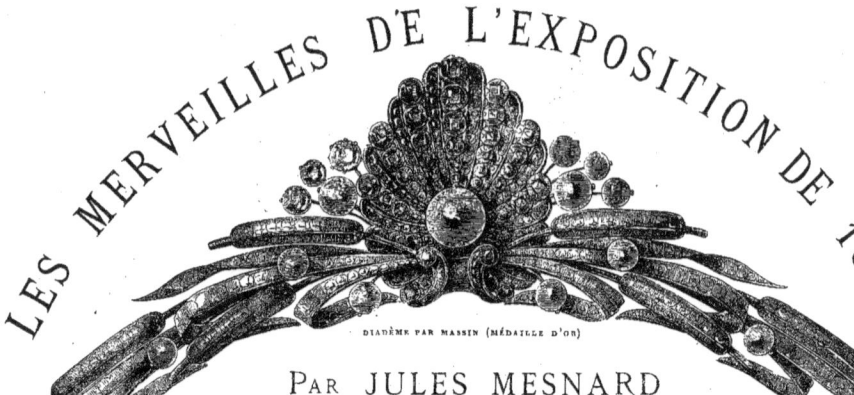

DIADÈME PAR MASSIN (MÉDAILLE D'OR)

Par JULES MESNARD

RICHE PUBLICATION IN-4°, ORNÉE DE SPLENDIDES DESSINS

TROIS LIVRAISONS PAR MOIS

Il eût été regrettable à plus d'un rapport qu'après la dispersion des trésors accumulés au Champ de Mars, après le retour dans leurs foyers de tous ceux que l'Exposition avait attirés à Paris, il ne fût pas resté quelque chose de plus qu'un souvenir confus et éphémère de ce spectacle si grandiose et si plein d'enseignements; il importait que la connaissance des merveilles de l'Exposition universelle fût conservée et propagée à l'aide d'une notice et d'une gravure sérieuses. C'est le but que nous nous sommes proposé, et certes, nous pouvons le dire aujourd'hui, seuls parmi ceux qui ont cherché à l'atteindre, nous avons pleinement réussi. En fondant les MERVEILLES DE L'EXPOSITION UNIVERSELLE, nous avons fait appel à l'intelligence, aux lumières et aux goûts artistiques du public; nous n'avons qu'à nous louer d'y avoir eu confiance. Malgré des difficultés considérables, l'attrait que nous avons trouvé à poursuivre notre œuvre n'a pas été notre seule récompense : le succès a passé nos espérances les plus ambitieuses. Il est vrai que nous n'avons reculé devant aucun sacrifice ; exactitude scrupuleuse de reproductions, dessins hors ligne de nos meilleurs maîtres, gravures par nos burins les plus habiles, texte savant par notre critique si apprécié, M. FRANCIS AUBERT, beauté du papier, luxe de la typographie, nous avons voulu que notre publication réunît toutes les qualités du fond et de la forme. Ce n'est pas tout ; à la perfection nous avons voulu joindre le mérite du bon marché, nous proposant de satisfaire aux goûts élégants des amateurs, des artistes et des gens du monde, tout en mettant à la portée des classes les moins riches un recueil où les artisans de toutes les professions trouvent les documents les plus précieux. C'est dans cette vue que nous avons livré notre publication à un prix tellement modique qu'elle est devenue en peu de temps populaire : pour **60** *centimes* nous offrons à nos lecteurs une livraison in-4° de douze pages, ornée de 6 à 10 gravures, protégée par une charmante couverture gris-perle. La perfection des bois que nous empruntons au hasard à notre collection donnera une idée suffisante de la valeur artistique des MERVEILLES.

ENVOI D'UNE LIVRAISON SPÉCIMEN CONTRE 75 CENTIMES EN TIMBRES-POSTE

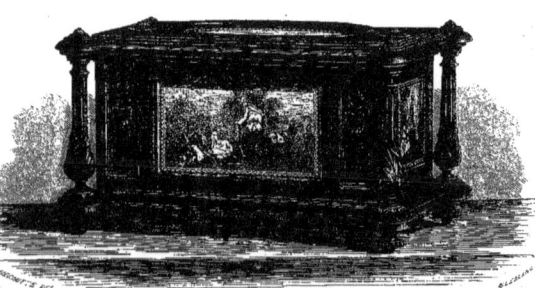

COFFRET EN ÉBÈNE PAR TAHAN (MÉDAILLE D'OR)

CONDITIONS

ON SOUSCRIT :

A l'ouvrage complet, **40** livraisons, **2** volumes:

Paris. **26** fr.
Départements. . **30** fr.

Ou au premier volume, **20** livraisons pouvant former un tout complet :

Paris. **13** fr.
Départements. . **15** fr.

Par l'envoi d'un bon de poste ou d'une valeur sur Paris à l'adresse du directeur : JULES MESNARD, **13**, rue Taranne, à Paris.

EN VENTE

LES
20 PREMIÈRES LIVRAISONS
244 PAGES DE TEXTE
ORNÉES DE
170 DESSINS

A la Librairie Internationale, 15, boulevard Montmartre ;

Chez les principaux Libraires des Départements et de l'Étranger ;

Et dans toutes les Gares de chemins de fer.

LA LIVRAISON, **60** CENTIMES.

BULLETIN DE SOUSCRIPTION

Détacher cette bande et la mettre sous enveloppe à l'adresse du Directeur, 13, rue Taranne, à Paris.

Je, soussigné, déclare souscrire aux Livraisons des *Merveilles de l'Exposition* de 1867, et envoie, ci-joint, à l'ordre de M. JULES MESNARD, un mandat sur la poste, de la somme de, pour recevoir directement ces Livraisons par la poste.

Signature lisible :

Profession
Domicile
Date

Les personnes qui désireraient recevoir les *Merveilles* par Fascicules de cinq Livraisons sont priées de le spécifier.

Imprimerie générale de Ch. Lahure, rue de Fleurus, 9, à Paris.

LES

MERVEILLES

DE

L'EXPOSITION UNIVERSELLE

DE 1867

LES

MERVEILLES

DE

L'EXPOSITION UNIVERSELLE

DE 1867

PAR

JULES MESNARD

ARTS — INDUSTRIE

BRONZES, MEUBLES, ORFÉVRERIE, PORCELAINES, FAÏENCES, CRISTAUX
BIJOUX, DENTELLES, SOIERIES, TISSUS DE TOUTES SORTES, PAPIERS PEINTS
TAPISSERIES, TAPIS, GLACES, ETC.

PARIS
IMPRIMERIE GÉNÉRALE DE CH. LAHURE
9, RUE DE FLEURUS, 9

1867

L'Exposition universelle est une œuvre merveilleuse; et cela est rigoureusement vrai, non-seulement au point de vue philosophique et social, mais surtout sous le rapport des éléments matériels qui constituent notre exhibition.

Jamais, en effet, tant de productions inconnues, rares ou parfaites n'ont convergé de points aussi nombreux et aussi distants vers un même centre. Jamais l'art et l'industrie, anciens ou modernes, n'avaient révélé avec autant d'éclat leurs ressources infinies, leur puissance, leur majesté.

Pour ne parler que des objets d'art, vit-on jamais une telle abondance, une telle variété, un choix plus exquis de tous ces produits qui embellissent la vie : tapisseries, tapis, papiers peints, glaces, meubles, bronzes, orfèvrerie, porcelaines, faïences, cristaux, bijoux, dentelles, cachemires, soieries, tissus de toutes sortes, etc.?

L'Orient tout entier, la Turquie, la Perse, l'Inde, la Chine, Siam, le Japon, ont envoyé leurs éblouissantes richesses, si remarquables par l'entente du décor qui s'y manifeste jusque dans les moindres détails.

Le Nouveau-Monde apparaît dans toute sa vitalité.

L'Europe est là avec ses procédés sûrs, sa fabrication savante, sa profonde science archéologique et son goût délicat.

Que de chefs-d'œuvre accumulés! Que de créations nouvelles! Que de modèles pour l'avenir! Que d'enseignements!

Nous n'exagérons pas en disant qu'il y a dans ce spectacle le principe d'une force par laquelle le monde va être poussé, comme il ne l'a jamais été, dans la voie du progrès.

C'est à certaines conditions toutefois, dont celle qui nous préoccupe n'est pas la moindre : il faut, entre autres, que le jour où la dispersion de ces trésors sera accomplie, alors que tous ceux que l'Exposition a attirés à Paris seront rentrés dans leur patrie, il faut qu'il reste quelque chose de plus qu'un souvenir confus et éphémère. Il importe qu'une gravure et une notice sérieuses conservent et propagent la connaissance des merveilles de l'Exposition universelle.

Plusieurs publications se sont proposé ce but. Le public appréciera qui d'elles ou de nous l'aura atteint le plus dignement.

<div style="text-align:right">FRANCIS AUBERT.</div>

Il en est des objets d'art comme des monuments et des édifices, de l'orfévrerie comme de l'architecture : l'œuvre doit à première vue révéler au spectateur sa destination. Si je passe devant une église, il faut que, de prime abord, je reconnaisse en elle l'asile où l'on prie; si je rencontre un théâtre, son extérieur plus ou moins riant doit m'avertir que je suis auprès d'un lieu de plaisir ; le vase offert à un guerrier ou à un savant par la ville qui l'a vu naître, doit différer, par le caractère, par le sentiment, par le style, par la matière et par les attributs, du vase donné en prix au tir ou aux courses.

Voilà ce dont on ne se souvient pas assez aujourd'hui ; les formes, les styles, les attributs se prennent et se mêlent un peu au hasard. Voilà ce dont MM. Fannière comprennent au contraire parfaitement l'importance.

Tout dans la coupe que nous reproduisons indique l'usage auquel elle est destinée. Son style grec fait songer aux jeux olympiques ; les chevaux ardents qui forment les anses disent assez dans quel genre de lutte devra triompher celui pour qui ces Victoires ailées préparent leurs couronnes.

On remarquera combien est pur le galbe de ce vase, combien est noble la simplicité des lignes et combien elles sont souples; la masse est abondante et solide sans lourdeur; elle s'élève bien sur le pied qui n'est ni trop faible ni trop fort; c'est, pour l'ensemble, une harmonie parfaite. Le décor est sobre aussi et du meilleur goût. Un souffle grec a positivement passé là-dessus.

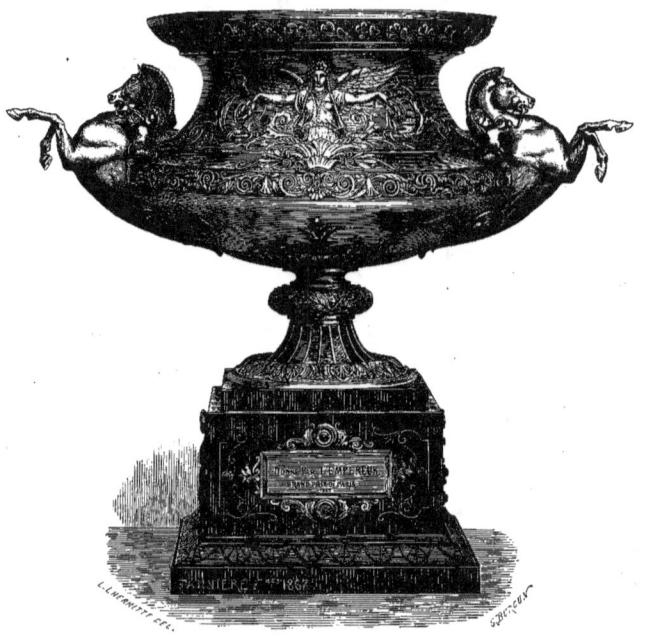

COUPE DE COURSES, PAR FANNIÈRE FRÈRES.

Dans les détails, nous signalons les coursiers impétueux, qui sont aussi beaux de face que de profil, et les petits Génies qui, à demi assis, à demi voletants sur le renflement du vase, les tiennent par la bride; chevaux et Génies sont modelés avec une science réelle et sont bien vivants; or, arriver à ce résultat est aussi rare que difficile lorsqu'il s'agit de figures dans les proportions exiguës. Les Victoires sont d'un excellent caractère, sévères sans roideur ni sécheresse, élégantes sans manière; les draperies qui les recouvrent, légères et jetées librement, sont incidentées de plis agréables à l'œil: les mains sont particulièrement fines.

Les artistes, les amateurs et le public feront bien d'aller, nous ne disons pas seulement voir ce beau travail, mais l'étudier. Il nous a paru réunir ces conditions diverses qui pour une œuvre d'art sont essentielles : la composition harmonieuse qui est l'unité dans la variété, l'invention qui, lorsqu'elle est nouvelle, constitue l'originalité, la vraisemblance, autrement dit l'imagination contenue par la raison, la vérité qui est l'effet de la science, et une exécution supérieure.

Le vase d'argent de MM. Fannière est celui qui a été donné par S. M. l'Empereur aux courses qui ont eu lieu le 2 juin 1867, pour le grand prix de Paris. Ce magnifique objet a été gagné par *Fervacques*, à M. de Montgomery.

n pourrait peut-être, sans trop de fadeur, comparer le piano Louis XVI, exposé par M. Henri Herz, à une duchesse de l'ancien régime, douée d'une voix merveilleuse : à l'extérieur, le brillant, l'élégance, le grand air; à l'intérieur, des organes tour à tour puissants et délicats, attendrissants et gais. C'est à ce double point de vue que l'on doit examiner ce produit : côté technique d'une part; de l'autre, côté artistique de l'enveloppe.

Mais félicitons tout d'abord M. Henri Herz, homme de goût d'ailleurs et d'esprit en même temps qu'artiste éminent, de ne s'être pas contenté de sa fabrication hors ligne, et de n'avoir pas cru au-dessous de lui de revêtir d'une belle enveloppe un de ses précieux instruments.

Sous le rapport de la forme, en effet, le piano est de tous les meubles le plus abandonné : masse pesante, d'un sombre aspect, sans lignes, sans ornements, tel est en général le piano de nos jours. Pourquoi? Est-ce par esprit de contraste qu'on le fait ainsi? Veut-on emprisonner toujours la voix du rossignol dans le sein du mastodonte? Les contrastes sont bons, mais il n'en faut pas abuser. Que le piano, cette source de jouissances pures et élevées, souvent de plaisir et de gaieté, ne nous repousse pas tout d'abord par un extérieur rébarbatif; qu'il nous appelle au contraire et nous attire; que cet hôte et cette joie de toutes les demeures, que ce compagnon de la jeune fille et des plus nobles dames soit digne d'elles; que les mains blanches chantent sur le clavier au milieu des arabesques légères et des roses. C'est ainsi que, comme

nous l'avons dit plus haut, ce meuble révélera de lui-même sa destination; c'est ainsi que la forme répondra à l'idée. Nos pères des dix-septième et dix-huitième siècles le savaient bien : tel clavecin de 1642 (*Antuerpiæ*), que nous

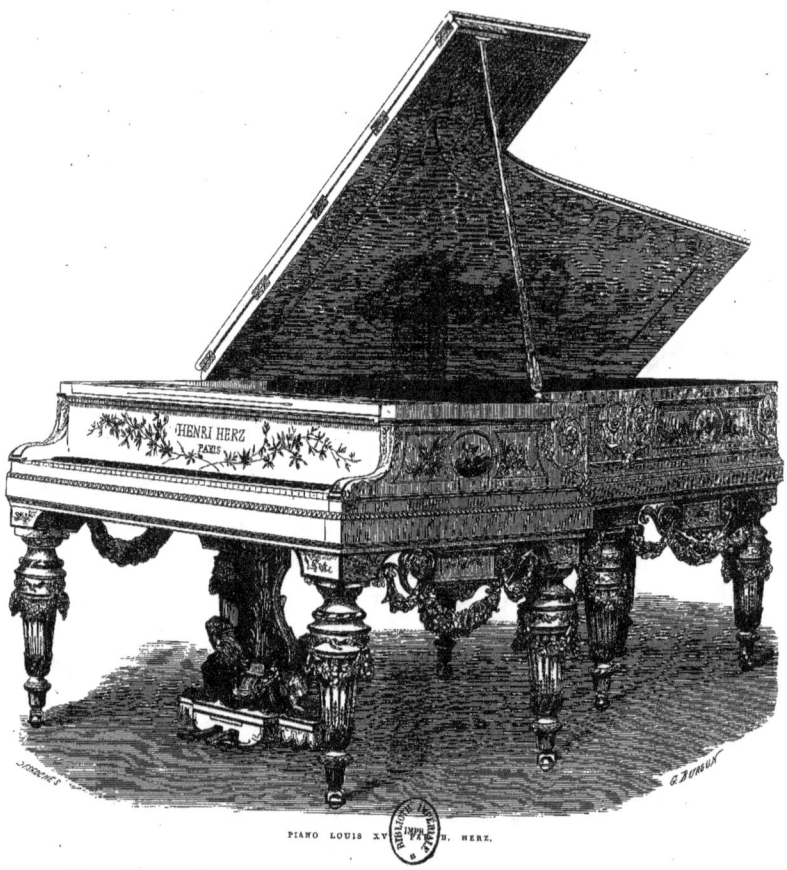

PIANO LOUIS XV, PAR H. HERZ.

pourrions citer, tel autre peint par Lancret, démontrent surabondamment que naguère on n'attachait au clavecin nulle pensée funèbre.

Celui de M. Henri Herz est tout grâces et tout sourires. Il est blanc, légèrement glacé de gris-perle et rehaussé de minces filets d'or. Dans des médaillons, de gentils amours se jouent au milieu des fleurs et des oiseaux harmonieusement groupés par un artiste de talent, M. Gontier. Le décor et les laques sont de M. Bardoux.

« Voilà pour la boîte. Mais l'instrument ?

— Il est d'une sonorité qui ne saurait être surpassée : puissante quand on la veut forte ; moelleuse et suave quand on la veut douce ; toujours pénétrante. Il se prête à tout avec une souplesse sans égale ; il chantera aussi bien la tempête de l'Océan ou du cœur que la sérénité de l'âme et le calme des campagnes. Il sent tout, il rend tout. Mais vous savez parfaitement qu'il en est ainsi.

— Mais non.

— Si fait ; puisque je vous ai dit qu'il était de Henri Herz.

— C'est vrai ; et dans ce cas il n'en peut être autrement. »

A maison Alfred Mame et Fils, fondée à Tours à la fin du siècle dernier, occupe aujourd'hui une position unique tant en France qu'à l'étranger. Ce n'est pas une imprimerie livrant sur commande au libraire ou à l'auteur les produits de ses presses ; c'est une immense usine qui exécute de sa propre initiative les travaux ordinairement divisés de l'éditeur, de l'imprimeur, du relieur et du libraire, en même temps qu'elle remplit toutes les fonctions accessoires du dessinateur, du graveur, de l'imprimeur en taille-douce, etc. ; en un mot, le livre, entré à l'état de matière première, sort prêt à passer dans les mains de l'acheteur.

Cette maison a obtenu à l'Exposition universelle de 1855 la seule grande médaille d'honneur qui ait été décernée à un établissement privé de cette nature ; à Londres, elle a remporté deux *prize-medals* pour l'imprimerie et la reliure. Cette année, non-seulement elle a maintenu sa position exceptionnelle, mais elle s'est encore élevée en obtenant *deux grands prix* : l'un dans son domaine ordinaire, l'autre de 10 000 fr. (c'est un des dix qui formaient le « nouvel ordre de récompenses. »)

La maison Mame, qui produit actuellement plus de 20 000 volumes par jour, publie principalement des ouvrages destinés à l'éducation de la jeunesse, aux distributions de prix, aux étrennes, et des livres de piété ou de liturgie. Mais à côté de ces ouvrages de première utilité, qu'elle donne à très-bon marché, bien que les éditions en soient fort soignées, elle produit des livres du plus grand luxe.

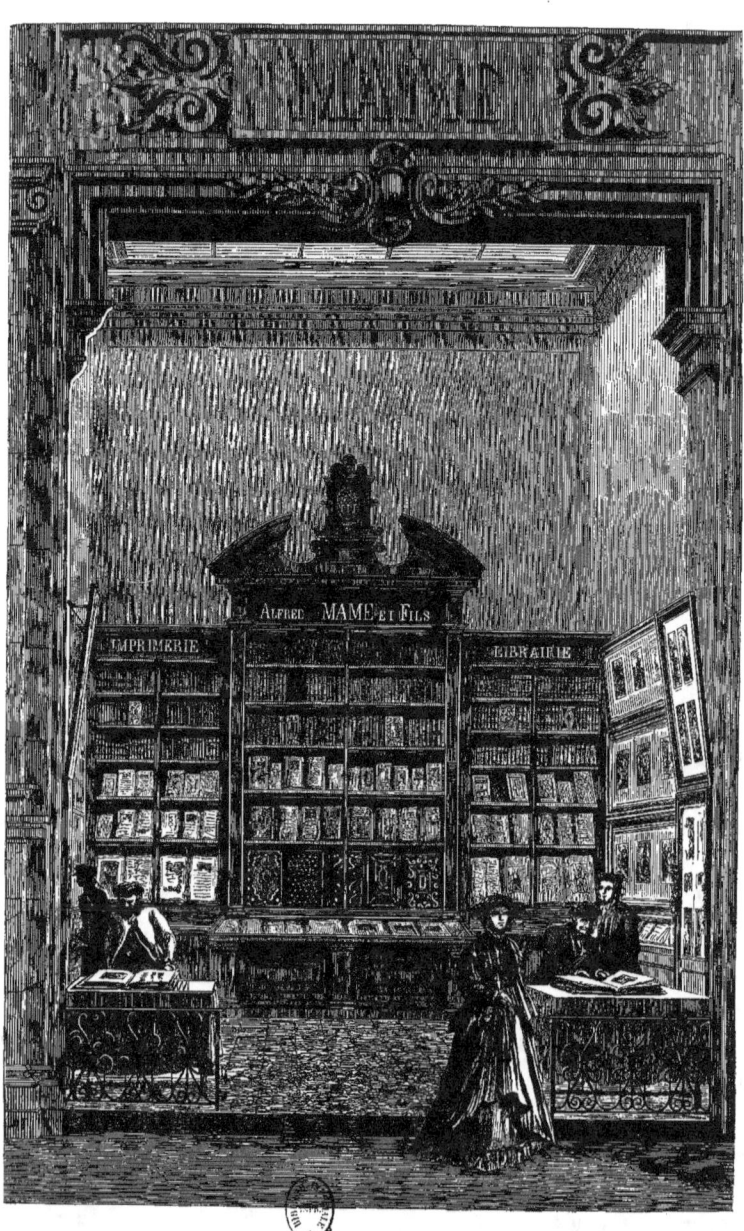

Au premier rang se placent ces beaux ouvrages dont le mérite a été proclamé solennellement par les jurys dans tant de concours, en même temps que par le public éclairé. Plusieurs d'entre ces publications sont demeurées inédites jusqu'à l'ouverture de l'Exposition universelle de 1867.

A *la Touraine*, ce magnifique in-folio qualifié de chef-d'œuvre par le jury international, a succédé un livre qui, par l'importance de son seul nom, com-

LA COLONNADE, A POTSDAM.

portait des illustrations monumentales : *la Sainte Bible*. Les grandes compositions de Gustave Doré forment un véritable musée biblique, où se déroulent dans toute leur sublimité les scènes grandioses de l'Ancien et du Nouveau Testament; et l'artiste, chez lequel la fécondité n'exclut pas la puissance, s'y maintient à la hauteur de son sujet. L'ornementation du texte par Giacomelli, à la fois élégante et sévère, consiste en légers rinceaux symboliques qui encadrent les colonnes de chaque page. C'était une entreprise hardie que cette immense publication ; y réussir était la plus grande gloire à laquelle pût aspirer un imprimeur-éditeur. La rapidité et l'universalité du succès attestent le rare mérite de ce livre.

Les Jardins, tel est le titre d'un splendide in-folio, où nos paysagistes en

JARDINS SUSPENDUS DE BABYLONE

renom, Anastasi, Daubigny, Foulquier, Français, Freeman, Giacomelli, Lancelot, ont reproduit de brillants spécimens de tous les temps et de tous les pays.

Nous donnons deux échantillons pris au hasard dans cette collection qui est un si doux régal pour les yeux. Ils suffiront à bien faire comprendre avec quel sentiment de la nature et de « l'architecture des jardins » (tel est le nom de l'art de le Nôtre), avec quelle entente du pittoresque, avec quelle souplesse de crayon les maîtres que nous venons de nommer ont su rendre tant de lieux charmants et divers. Ceux qui les connaissent en verront les images avec un bonheur que rehaussera encore l'interprétation intelligente et nouvelle qu'ils auront sous les yeux ; ceux qui ne les ont jamais visités, se sentiront comme transportés dans des lieux enchanteurs.

Citons encore trois beaux volumes grand in-8° jésus : *les Caractères de la Bruyère*, avec dix-huit eaux-fortes de V. Foulquier, d'une finesse admirable, véritable joyau d'exposition, tant pour le texte que pour l'illustration ; — *l'Imitation de Jésus-Christ*, traduite par Lamennais, texte magistral, magnifiques gravures sur acier d'après L. Hallez ; — *les Résidences royales et impériales de France*, par M. Bourassé, ouvrage également intéressant par les descriptions historiques qu'il renferme et par les vignettes dont Français et K. Girardet l'ont orné.

Enfin, comme couronnement de ce trophée typographique, nous signalons une collection d'exemplaires uniques sur peau de vélin, de *la Sainte Bible*, de *la Touraine*, de *la Bruyère*, des *Bibliophiles Tourangeaux*, et des grands in-8° illustrés, qui sont tous admirablement venus ; or on sait qu'une peau de vélin *unique* et *réussie* est une rareté inappréciable.

E n'est guère que de nos jours que la science archéologique est née. De la découverte de Pompéi date la renaissance de l'art des anciens ; au mouvement romantique remonte l'intelligence du moyen âge. On est à même aujourd'hui de construire une église dans le style le plus pur du treizième siècle et de la meubler et de la garnir d'objets contemporains aussi absolument gothiques que s'ils avaient appartenu à saint Louis. L'orfèvrerie est arrivée à la perfection dans ce genre, et, hâtons-nous de le dire, elle a atteint

la perfection parce qu'elle n'a pas voulu se faire pasticheuse servile des vieux modèles, mais parce qu'elle en a ressuscité l'esprit ; elle n'a pas voulu faire cela même que les « artisans » d'autrefois avaient fait ; elle a voulu faire *comme eux*, en s'inspirant aux mêmes sources, la foi, la naïveté. Elle les a égalés ainsi. La grande châsse de M. Trioullier en est une belle preuve.

Elle est de style roman, en argent doré, et ornée de cabochons de pierres

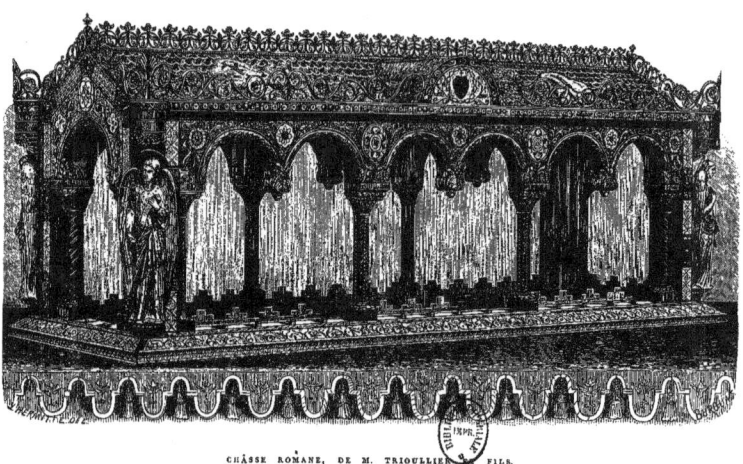

CHÂSSE ROMANE, DE M. TRIOULLIER FILS.

fines et de rosaces d'émail dont les plus grandes sont à sujets. La base et le couronnement, surbaissé comme il convient à un sarcophage, sont reliés par huit arcatures à jour ; cette châsse est accostée aux quatre angles de figures d'anges portant des banderoles légendaires. Les émaux de la toiture sont remarquables pour leur pureté. Les anges sont bien dans le sentiment voulu par le style. L'effet est riche sans emphase à cause de l'harmonie serrée de toute la décoration. Ce travail est un des plus beaux types d'orfévrerie religieuse que nous ayons rencontrés.

Il a été exécuté par la maison Trioullier et Fils, sur les dessins de M. Dumontet, pour les Dames de la Visitation de Paray-le-Monial, et est destiné à recevoir le corps de la bienheureuse Marguerite-Marie, qui y reposera sous l'autel du monastère.

Monsieur Tahan n'a rien à craindre de la concurrence étrangère, car ce qui ressort de la comparaison de ses produits avec ceux de nos voisins, c'est que les premiers ont le mérite tout parisien, d'être plus fins que riches, plus remarquables par le style que par l'originalité excentrique. Tel est le petit coffret dont nous donnons la gravure. Il est en ébène; aux angles, quatre colonnettes de style Louis XVI; cinq panneaux de porcelaine, pâte tendre, sont ornés de sujets Watteau, traités avec esprit et élégance.

Rien n'est plus harmonieux que cet aimable ensemble. Du reste cette harmonie se trouve dans tous les meubles et objets d'art de M. Tahan,

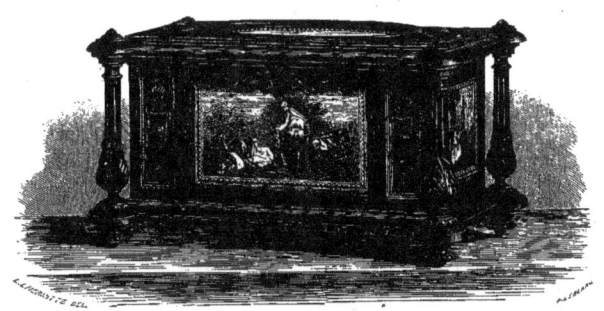

COFFRET EN ÉBÈNE, PAR M. TAHAN.

dans ses coffrets surtout dont l'ornementation est variée à l'infini : marqueterie d'ivoire sur fond d'ébène, appliques de fer sur fond de bois sculpté, sujets d'argent repoussé sur ébène uni, faïences montées en bronze doré, etc. Nous regrettons de ne pouvoir reproduire ici le meuble en noyer sculpté et plusieurs autres objets exquis de goût et d'exécution, qui ont obtenu au Champ de Mars un légitime succès.

A vrai dire, qui a vu l'un a vu l'autre; non que leur variété ne soit infinie, et que passer de l'un à l'autre ne soit un plaisir charmant; mais, au point de vue de l'appréciation esthétique de leurs mérites, on peut dire que ces petites merveilles se valent, en ce sens que leurs qualités essentielles et générales sont les mêmes.

Quels arts exquis que ceux du lapidaire et de l'orfévre! Quelle fête pour les yeux, quel plaisir pour les dilettantes de la forme et de la matière, que ces vases, que ces plateaux, que ces boîtes, que ces riens, ces ors, ces argents, ces émaux, ces onyx, ces cristaux, unis, gravés, ciselés, repoussés, monochromes, multicolores, infiniment variés! Il est heureux que l'art de produire ces merveilles du monde de la curiosité, comme on l'appelle, ne soit pas perdu. Au contraire, il n'a fait que se transformer, et il est aujourd'hui presque aussi florissant que jamais.

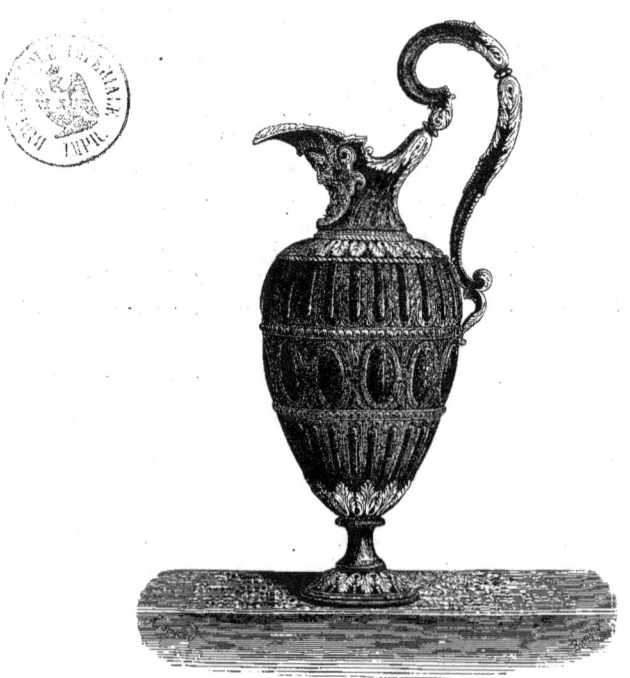

AIGUIÈRE EN LAPIS, PAR CH. DURON.

Nous avons emprunté deux pièces à M. Duron, parce que cet orfévre, qui, du reste, vient d'obtenir une médaille d'or, nous a paru au niveau de tout ce qui s'est fait ou se fait dans le domaine de son art. Il y a telle de ses productions qui ne serait pas déplacée au Louvre dans la galerie d'Apollon.

L'aiguière en lapis de M. Duron mesure vingt-deux centimètres de hauteur sur huit de diamètre. C'est une pièce tout originale qui ne reproduit aucun modèle antérieur.

Le lapis qui la forme est d'une beauté exceptionnelle, il a été pris dans un bloc bien connu des amateurs, puisqu'il faisait partie de la collection Pourtalès. Les dessins sont de M. Duron, qui, pour la forme, s'est inspiré de Briot.

Le goulot, tout en lapis aussi, est orné d'un grand masque émaillé sur or fin comme tous les autres ornements. L'anse, en lapis encore, est rattachée par des culots de feuilles en émail, relevés et nervés de rose. La panse est divisée en trois compartiments; deux sont ornés de godrons allongés, d'un bon relief, reposant sur des faces plates. La partie du milieu est ornée d'oves assez larges appliqués sur des cuirs découpés par des culots sculptés; deux rangées de perles prises dans la masse du lapis encadrent cette zone principale; une large collerette, composée de feuilles d'un modelé très-doux, garnit le haut de la panse et l'attache du goulot. Les feuilles d'émail qui entourent le goulot et qui forment le pied sont d'un relief plus vigoureux.

Malgré l'ornementation de cette pièce, l'aspect en est sérieux à cause du ton intense de la matière principale. Cette aiguière a été exécutée pour M. Édouard Fould.

La coupe que nous donnons est en agate orientale (c'est une pierre brun clair, jaspée de tons chauds et riches); elle a la forme d'un ovale peu allongé, puisque son grand axe n'a que quatorze centimètres, tandis que le petit en a dix; la hauteur est de onze. Le piédouche est pris dans la masse. Nous signalons particulièrement le beau profil de cette pièce. La gorge d'une belle courbe, reposant sur une panse légèrement renflée, présente une noble silhouette.

Mais c'est surtout la couleur de l'ornementation que nous regrettons de ne pouvoir rendre; ce sont ces tons délicats et fins, si heureusement mariés, qu'il faudrait voir. On pourra du moins apprécier toute la légèreté et toute la grâce du dessin des anses et du socle.

Sur la panse sont appliqués (et en vérité on ne sait comment ils s'y tiennent, aucun écrou ne paraissant à l'intérieur) deux mascarons en or émaillé. Ce sont des têtes de vieillards dont la face a les tons de la chair et dont la barbe est d'or. Leur profil est correct et leur physionomie est sévère. Un diadème bizarre, rouge et vert, les couronne, et de là s'échappent des rinceaux légers

d'une courbe singulièrement élégante, et épanouis en détails charmants; ils se divisent en branches souples et nerveuses, qui après des enroulements gracieux viennent appuyer sur le bord de la coupe deux jolis culots. Le tour des feuillages auxquels se mêlent de blanches aigrettes de perles est agréablement teinté de rose.

On le voit, c'est à la Renaissance qu'est empruntée cette ornementation traitée dans la manière des grands artistes de cette époque.

Cette coupe fait partie de la collection de M. Morrison de Londres.

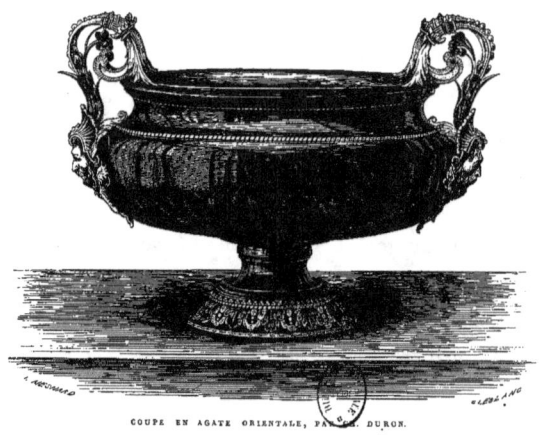

COUPE EN AGATE ORIENTALE, PAR M. DURON.

A gravure d'illustration et la typographie de luxe sont aujourd'hui dans un état très-prospère. Le procédé facile et comparativement rapide de la gravure sur bois a été, croyons-nous, le grand instrument de création de tant de livres et de publications illustrés très-remarquables, qui, œuvres d'art eux-mêmes, ont servi plus que quoi que ce soit à la popularisation de l'art. On pourrait hardiment dire, si le mot n'était pas mauvais sous le rapport de la langue, qu'ils ont conduit à la « démocratisation » de l'art. En effet, il existe en France maints volumes ou recueils périodiques, qui, au plus bas prix, donnent au public d'excellentes gravures, souvent des bois du premier ordre. C'est de quelques-unes de ces publications que nous allons entretenir nos lecteurs.

Au premier rang se place un ouvrage bien connu et que tous les amateurs d'art, d'archéologie et d'histoire ont dans leur bibliothèque, c'est le *Diction-*

naire raisonné du Mobilier français, de l'époque carlovingienne à la Renaissance, par M. Viollet-le-Duc. Ce savant ouvrage, publié par Morel, contient à chaque page quelque gravure reproduisant un meuble royal, religieux, seigneurial ou bourgeois, datant du neuvième au quinzième siècle ; ces bois simplement et exactement dessinés, pittoresques cependant, ont été taillés avec élégance et vivacité ; les artistes se sont inspirés de la physionomie particulière des objets qu'ils étaient chargés de représenter, et ont su faire d'un objet individuel le type du genre auquel il appartenait, en même temps qu'ils faisaient passer dans l'image le caractère d'une époque. Sous la forme qui n'est qu'une correcte copie se retrouve l'esprit.

Nous empruntons à l'éminent architecte un coffret à bijoux ou écrin en ivoire. C'est un chef-d'œuvre dont on appréciera les mérites généraux et les détails qui sont sans nombre, la perfection en un mot. Il est formé de plaquet d'ivoire ; les charnières, les poignées, la bosse de la vertevelle et son moraillon sont en argent ciselé, ainsi que les clous ; les écus armoriés sont peints et dorés ; les fonds sont peints aussi, et de fines dorures courent sur les habits des personnages, mais avec cette sobriété qui conserve intacte la belle pâleur de l'ivoire, surtout sur les têtes, les mains et les autres parties nues des figures. On pourra se rendre compte, d'après notre planche, de l'habileté, de la science avec lesquelles sont calculés et combinés les reliefs et les creux ; avec un peu d'attention on verra parfaitement avec quel soin l'artiste inconnu qui a mis au monde ce coffret merveilleux, s'est appliqué à disposer ses saillies de façon à ce que la lumière en s'y accrochant aille se refléter sur les creux et fasse ainsi partout valoir le fini du travail, soit qu'il se présente franchement, soit qu'il se tienne discrètement à l'écart.

Entre mille objets, l'*Art pour tous* a reproduit la couverture de manuscrit que nous donnons ici. Cet important ivoire du treizième siècle qui figure à l'Exposition universelle, dans la partie française de la galerie de l'histoire du travail, appartient à la collection hors ligne de M. A. Firmin-Didot. Nous reproduisons cette merveille aux 4/5es de l'original. Le sujet central de cette reliure d'orfévrerie, représentant le Christ en croix, est sculpté en plein ivoire. La bordure qui l'entoure est en or repoussé, profilée en biseau et ornée de caissons où la même rosace est répétée invariablement. Les angles sont occupés par quatre énormes boutons en cristal de roche, qui sont destinés à supporter le livre comme sur quatre pieds ; les cabochons, les filigranes, les

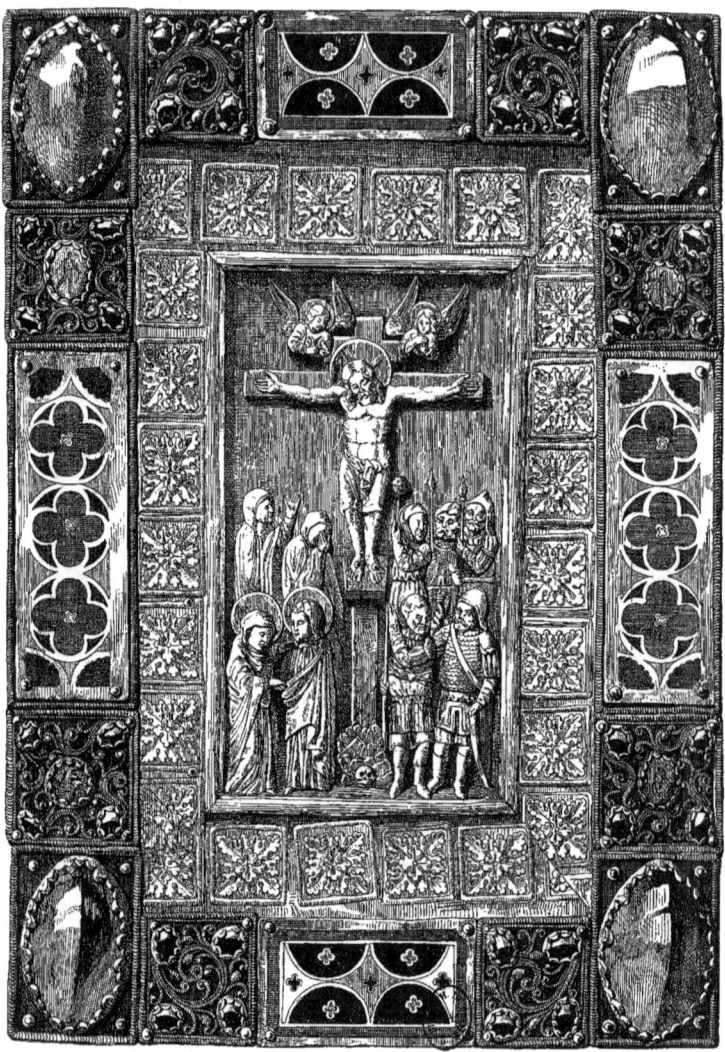

RELIURE DU XIII^e SIÈCLE APPARTENANT A M. FIRMIN-DIDOT.

émaux qui forment la bordure principale, et l'ivoire même du centre sont ainsi préservés de tout contact destructeur. Il est difficile au seul examen de la gra-

vure de se faire une idée réelle de la richesse et de l'éclat de cette pièce d'orfévrerie, où le ton mat de l'ivoire est opposé aux tons fauves de l'or, tempérés à leur tour par l'éclat des cabochons et la rare vigueur des émaux.

ÉCRIN ANCIEN EN IVOIRE.

'*Histoire des Peintres* de toutes les écoles depuis la Renaissance jusqu'à nos jours, publiée chez Mme Renouard, par Charles Blanc, notre plus savant écrivain artistique, est un monument qui restera. Nous n'avons pas à décrire cette publication, la plus complète qui ait été donnée sur la matière qu'elle traite ; elle contient, on le sait, avec la vie de chaque peintre, une appréciation approfondie de son œuvre et de ses principaux tableaux, et des notes précieuses, entre autres, sur les prix qu'ont atteints les peintures dans les diverses ventes.

Nous donnons ici trois planches qui, de nature très-dissemblable, donneront une excellente idée du talent varié et souple des artistes qui collaborent avec M. Charles Blanc à l'*Histoire des Peintres*.

Voici d'abord un paysage de Constable (1776-1837), le peintre serein, simple, naïf, amoureux discret de la nature, qui se plaisait plus, comme le dit excellemment M. Burger, à peindre *le morceau* et à faire des études, qu'à

composer des tableaux. « Constable voit le ton local et le pose sur sa toile comme il l'a vu, sans se tourmenter des localités voisines. Cependant, s'il étudie les formes et les couleurs dans leur particularité, il s'en faut qu'il les traduise

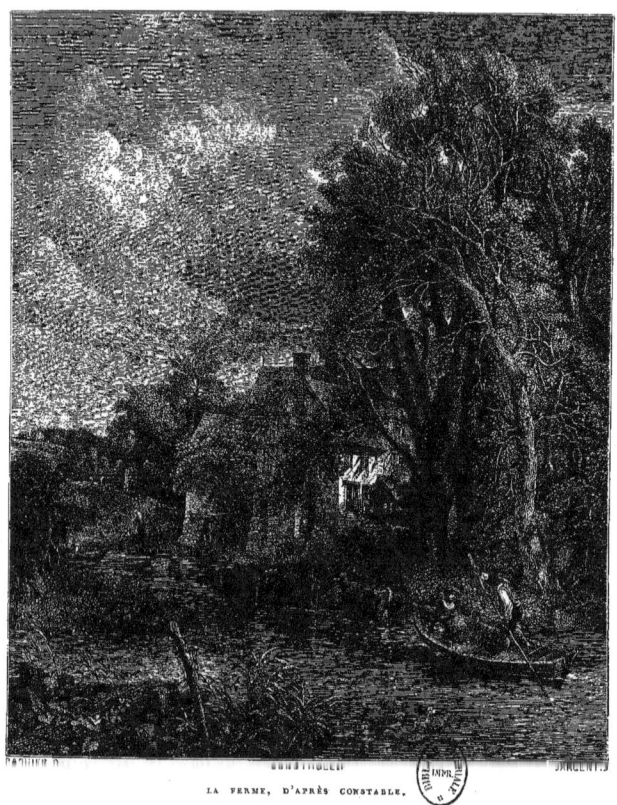

LA FERME, D'APRÈS CONSTABLE.

petitement; et s'il sait très-bien distinguer, il sait aussi très-bien harmoniser. » Comme Wynants, Ruysdaël, Hobbéma, il affectionne le cottage, le moulin, la mare, le bouquet d'arbres, les bateliers, les pâtres, les paysans.

Notre gravure donne une idée très-exacte du style et du tempérament de Constable. Ceux qui n'ont point vu ce maître à l'Exposition de Londres en 1862, reconnaîtront du moins à première vue que le dessinateur et le graveur ont su rendre une nature très-accentuée et très-originale et qu'ils n'ont pas

substitué à la physionomie d'un paysage anglais celle de la France : les beaux arbres, les nuages, le sol, l'eau, aussi bien que l'habitation et le type de vaches et du batelier ne sont évidemment pas nôtres. Cette ferme est la maison où

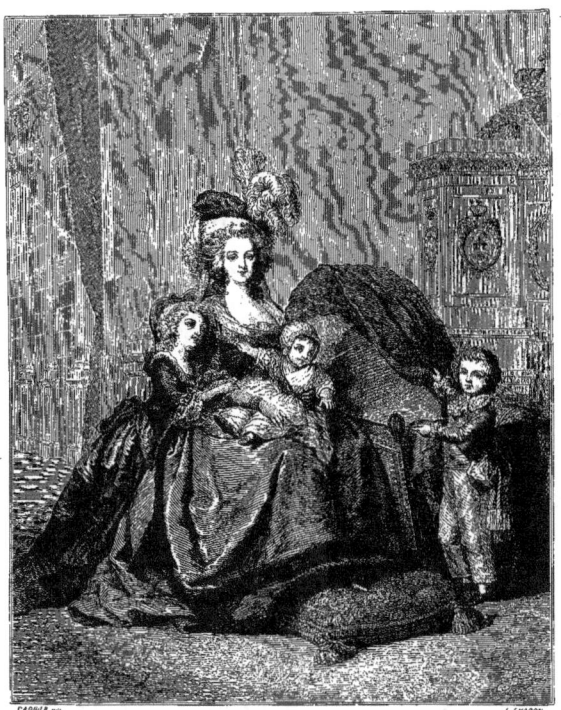

MARIE-ANTOINETTE ET SES ENFANTS, D'APRÈS MADAME VIGÉE-LEBRUN.

naquit l'artiste. Le tableau, qui a cinq pieds de hauteur, est à Marlborough House, dans la collection spéciale léguée par M. Vernon.

Nous passons rapidement sur la *Reine Marie-Antoinette et ses enfants*, d'après Mme Vigée-Lebrun (1755-1842). On remarquera que la planche ci-contre rend bien le coloris clair et fin de l'éminente artiste et que les étoffes ont été particulièrement bien traitées par M. Chapon. L'original est à Versailles; à droite de la composition, on voit le Dauphin; sur les genoux de la reine est le duc de Normandie.

Tout autrement a été traitée la *Vénus* de Goltzius (1558-1617). On admi-

rera ici la fermeté, la vigueur, la largeur, la grandeur du faire, et, si l'on peut parler ainsi d'une gravure, la puissance nerveuse du coloris. Ce mode d'interprétation est bien celui qui convenait au solide graveur hollandais. Du

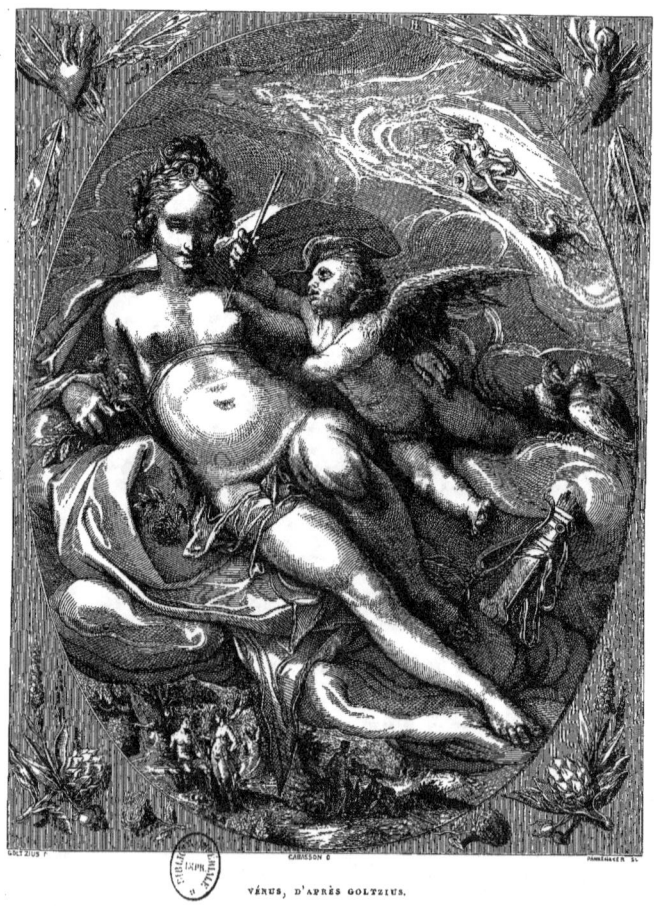

VÉNUS, D'APRÈS GOLTZIUS.

reste, on s'est ici fidèlement conformé à son procédé, qui consistait à faire suivre à la taille la direction des muscles dans la chair, et celle des plis dans la draperie. Les personnes étrangères au maniement du burin saisiront tout de suite, en jetant les yeux sur notre gravure, ce que nous voulons dire.

LKINGTON est un nom qui n'a pas besoin de commentaire. Toutes les œuvres qui le portent sont du premier ordre. Aussi n'est-ce pas chose facile que d'arrêter son choix parmi ces admirables pièces, et avons-nous hésité quelque temps avant de nous déterminer à reproduire le précieux pot à bière dont S. M. l'Empereur a fait l'acquisition.

Il est en argent ciselé, et cette belle matière est pure de tout ornement hétérogène; quelques petits cabochons de turquoise seuls animent doucement la partie supérieure. Quatre grands médaillons Renaissance s'épanouis-

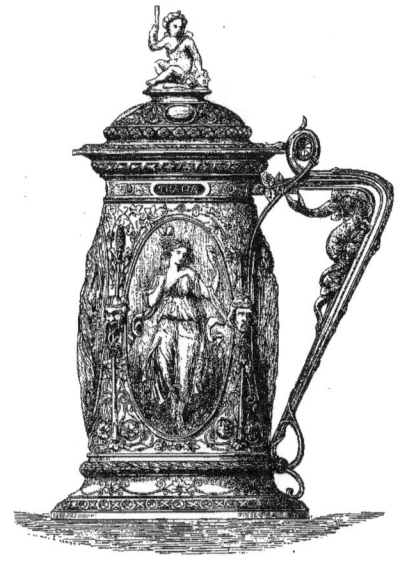

POT A BIÈRE, PAR ELKINGTON.

sent sur le corps du vase, dont la décoration générale a pour sujet l'*Art dramatique;* les figures, d'une exquise finesse, et surtout d'une rare morbidesse, sont Clio, Melpomène, Thalie et Terpsichore. Des masques et des emblèmes se rapportant aux médaillons les relient entre eux. Le couvercle est surmonté d'un petit Génie tenant une baguette de chef d'orchestre à la main. L'anse est entourée d'un serpent qui chemine à travers des fleurs, symbole sans doute de l'alliance du tragique et du comique inaugurée par Shakspeare. Les rinceaux nerveux du bas, les feuilles de lierre qui s'appliquent et dont le relief va *morando* sur le champ, sont au-dessus de toute description.

La table de M. Elkington est également en argent repoussé. Elle a été offerte en cadeau de mariage à la princesse de Galles par la ville de Birmingham.

M. Morel Ladeuil, auteur des compositions qui ornent cette pièce, a pris

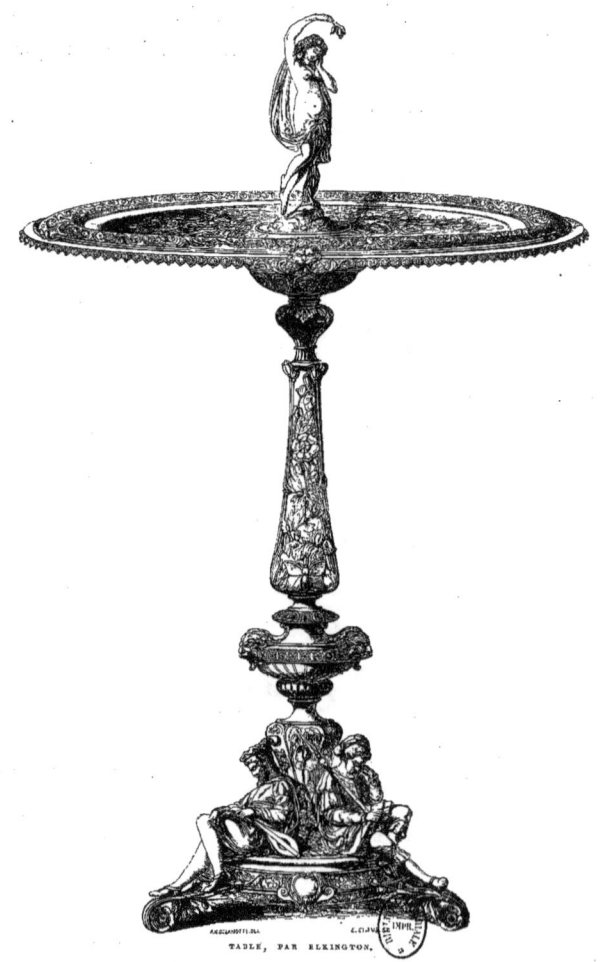

TABLE, PAR ELKINGTON.

pour sujet le Sommeil et les Rêves. Cet artiste — dont le nom semblerait indiquer que si les Anglais sont éminents aujourd'hui dans les arts industriels, c'est souvent encore grâce à des mains françaises — a développé son thème avec une heureuse abondance qui n'en a pas éparpillé l'unité.

Le Sommeil est représenté sous ses divers aspects. Ainsi, au pied de la table, trois personnages sont endormis : un guerrier, un ménestrel et un laboureur; auprès d'eux sont leurs attributs. Le montant qui supporte le disque est formé de tiges de pavots accostés par des papillons de nuit.

Les reliefs du disque représentent les rêves des trois personnages du bas.

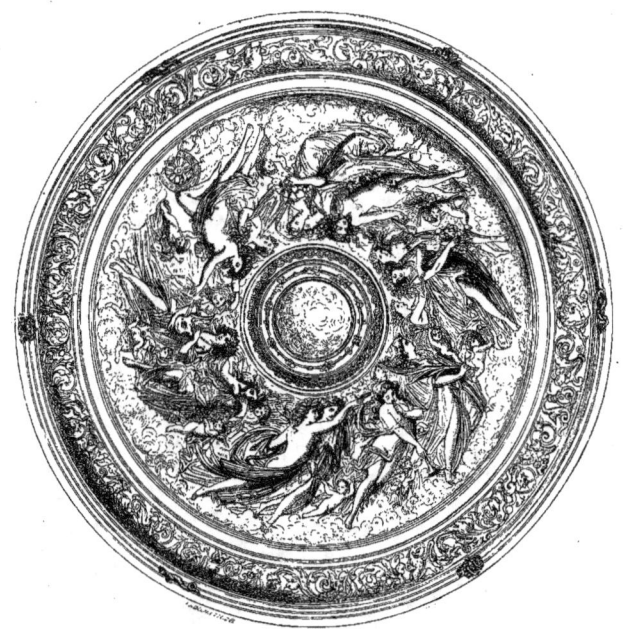

PLATEAU DE LA TABLE D'ELKINGTON.

Dans le cerveau du guerrier flottent des images de combats, de victoires, d'honneurs et de triomphes. L'âme du ménestrel s'exhale en rêves d'amour et de fortune, en fantaisies de toutes sortes. Le laboureur préoccupé de la moisson prochaine rêve l'abondance : les fleurs, les fruits et le vin. Sur la bordure à gorge serpentent les rêves pénibles.

Au milieu du plateau s'élève la figure du Sommeil, qui répand sur la terre les pavots à pleines mains. Cette statuette a été repoussée en deux pièces.

L'ensemble est tout harmonieux et monte bien. Les motifs divers sont originaux, ingénieusement trouvés, bien pondérés, d'un bon dessin élégant et fin, et l'exécution très-délicate.

EN 1824 a été fondée la librairie Hachette par l'homme de haute intelligence et d'infatigable activité dont elle porte le nom. Vouée d'abord exclusivement à la production des livres classiques, elle a, vers 1852, embrassé dans le cercle déjà si considérable de ses opérations, la littérature générale et les connaissances utiles. Elle est ainsi devenue une librairie encyclopédique. Maintenant sur ses catalogues figurent près de quatre mille volumes composés par huit cents auteurs, illustrés par cent trente dessinateurs et par deux cents graveurs, adressés au public, soit directement, soit par l'entremise d'in-

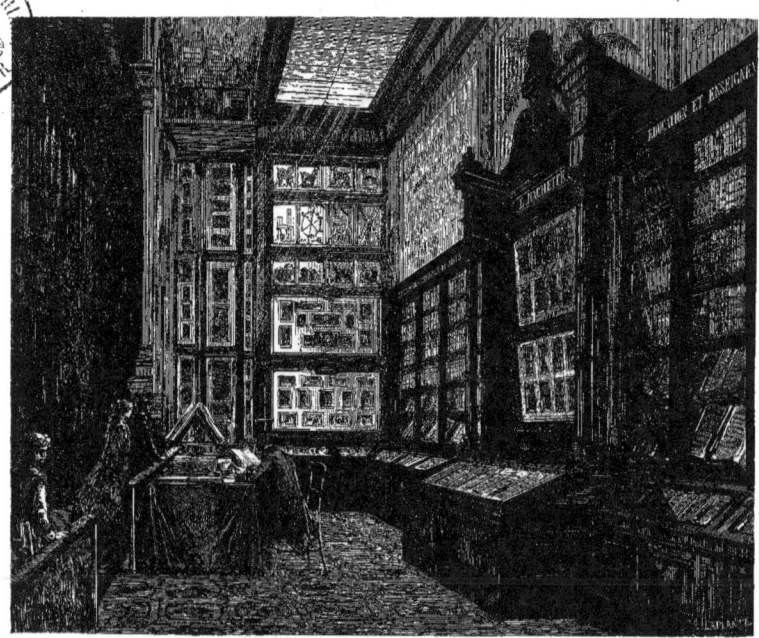

EXPOSITION DE LA MAISON HACHETTE ET Cⁱᵉ.

nombrables correspondants. Il faut, pour se faire une idée juste de l'importance de cette maison, visiter ses magasins du boulevard Saint-Germain, passer en revue ces rayons où, du sous-sol au toit, reposent par centaines de milliers les volumes en feuilles, ou brochés, ou reliés, et étudier le mécanisme de tous ces rouages industriels et commerciaux mis en mouvement par deux cents employés, et exigeant le concours de près de trois mille personnes de divers états.

Nous aimerions à nous étendre sur les collections nombreuses qu'a fondées et qu'augmente tous les jours l'intelligente initiative des directeurs actuels de la librairie Hachette. Ces collections se ramènent à un but commun, celui de satisfaire à tous les degrés aux besoins de l'instruction générale : collection de livres classiques organisée de telle sorte, que depuis le plus humble écolier primaire, jusqu'à l'homme occupé des plus transcendantes études, chacun y trouve les ressources adaptées à ses travaux, et que dès qu'un enseignement nouveau surgit, il est immédiatement pourvu à ces nécessités nouvelles; collection de la *Bibliothèque rose*, où nos enfants trouvent tant de charmants volumes dus aux plumes les plus littéraires et illustrés par les meilleurs crayons; collection des volumes destinés aux bibliothèques populaires et renfermant, avec des volumes spécialement composés pour cet objet, des éditions à un bon marché étonnant des classiques français et des auteurs étrangers ; collection des grands dictionnaires encyclopédiques; collection des grands écrivains français, le monument à la fois le plus splendide et le plus sévère qu'on ait jamais élevé aux gloires de notre littérature..., etc. Mais ce sont les merveilles de l'Exposition que nous voulons décrire, et nous choisissons, dans la vitrine de la maison Hachette, les volumes dignes d'être ainsi qualifiés.

On ne peut contester à cette maison la gloire d'avoir la première publié ces volumes de grand luxe qui portent la signature de Gustave Doré. Nous les retrouvons à l'Exposition ces volumes somptueux qui figurent maintenant dans toutes les bibliothèques d'amateurs, et pour lesquels on a épuisé toutes les ressources de la typographie et de la gravure : l'*Enfer* du Dante, l'*Atala* de Chateaubriand, le *Don Quichotte* de Cervantes, et bientôt le *Purgatoire* et le *Paradis*. C'était la première fois qu'on appliquait la gravure sur bois dans

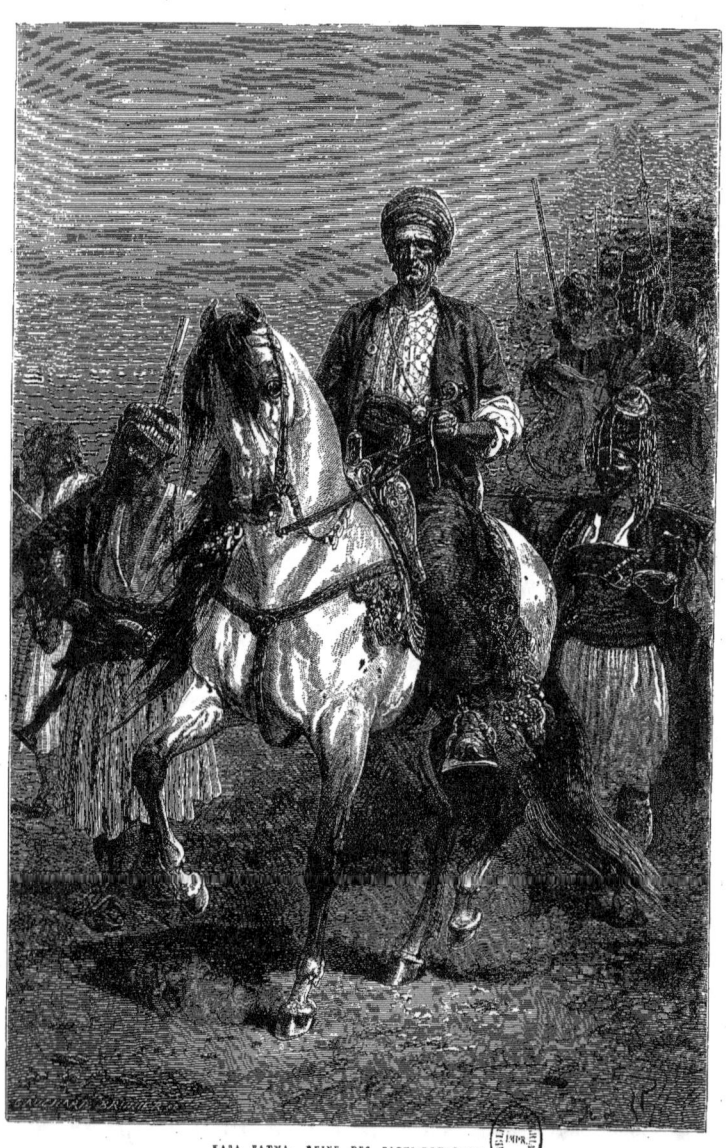

KARA FATMA, REINE DES BACHI-BOUZOUKS.

d'aussi vastes proportions. L'entreprise était hardie, elle a pleinement réussi ; on s'est disputé ces beaux volumes, et le nom de l'artiste qui les avait illustrés a acquis une énorme popularité. Nous mettons sous les yeux de nos lecteurs une des gravures de *Don Quichotte*. Voici presque achevé un la Fontaine, œuvre exceptionnelle en ce sens que les éditeurs ont voulu mettre à la portée des plus petites bourses un de ces superbes in-folio réservés aux riches bibliothèques ; ils y sont parvenus par d'ingénieuses combinaisons.

A côté figurent les ouvrages destinés à la vulgarisation des sciences : le *Tableau de la nature* de L. Figuier, le *Ciel* de Guillemin, l'*Oiseau* de Michelet, un admirable volume imprimé par Claye et délicieusement illustré par le fin et léger crayon de Giacomelli ; le *Monde de la mer* et la *Vie souterraine* ; dans ce dernier volume, nous avons remarqué des planches représentant les minéraux précieux avec leurs nuances, le chatoiement de la lumière dans les cristaux. C'est le dernier mot de la chromolithographie.

C'est la librairie Hachette qui a fondé et qui publie avec un succès croissant le magnifique journal de voyages intitulé le *Tour du Monde*. Ce recueil forme déjà sept volumes contenant pour plus d'un million de francs de gravures ; il est aussi populaire à l'étranger qu'en France et traduit dans toutes les langues. Nous empruntons à une des dernières livraisons un charmant dessin représentant la reine des Bachi-Bouzouks. Il donnera une idée du soin avec lequel est illustré ce beau journal où l'on s'attache à concilier l'exactitude absolue des vues, types et costumes avec les ressources de l'art le plus pittoresque et le plus séduisant. L'étranger, qui traduit à son usage le *Tour du Monde*, achète les clichés de ces beaux dessins et se rend ainsi le tributaire de nos artistes. Au milieu de la vitrine de la maison Hachette figurent des spé-

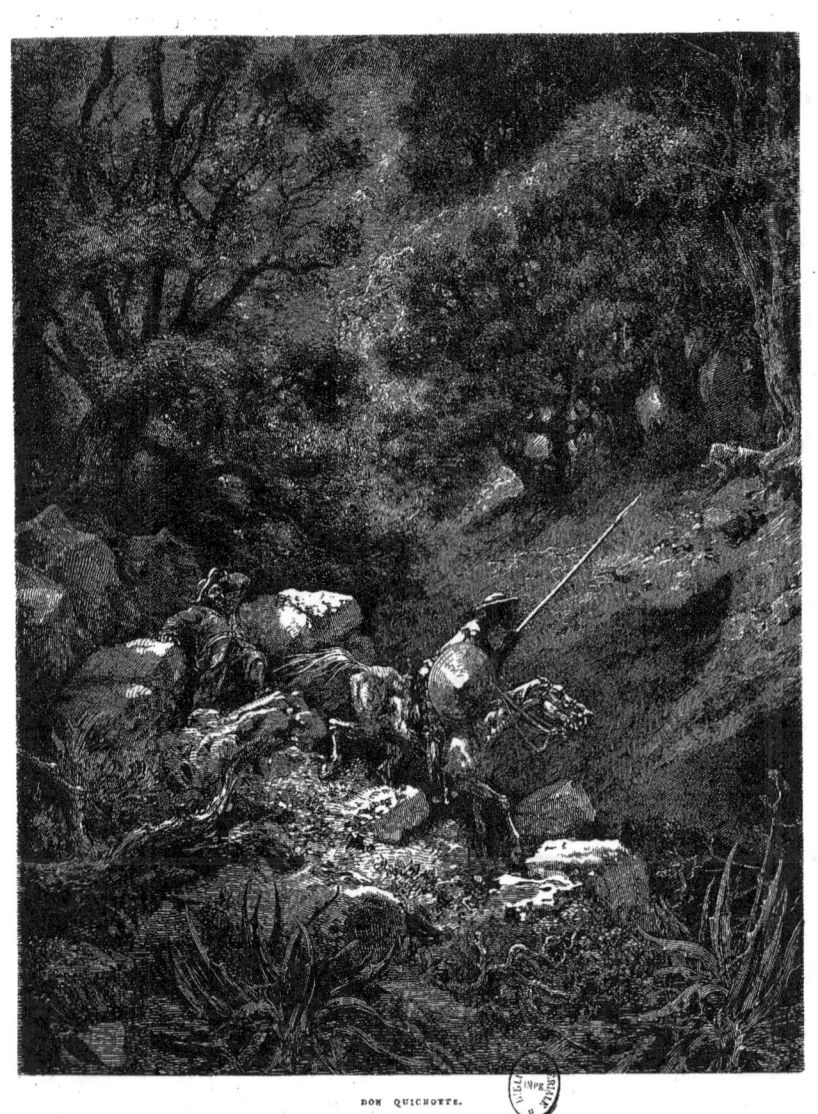

DON QUICHOTTE.

cimens de texte et de gravures d'un ouvrage qui fera un des monuments les plus accomplis de la typographie française. C'est la grande édition des *Saints Évangiles*. Cent vingt dessins dus au crayon illustre de Bida, et dont quatre-vingt-six sont déjà gravés et tirés, orneront cette publication. Un artiste éprouvé, M. Rossigneux, a dessiné ces beaux caractères dont vous admirez le type élégant et sobre. C'est Claye qui les a imprimés en triomphant, à force de patience et d'art, de toutes les difficultés. Le jour où les *Saints Évangiles* seront achevés, ils auront coûté plus de six cent mille francs, mais ils constitueront une œuvre parfaite à tous égards; ils feront époque dans les fastes de la librairie française dont ils résument tous les progrès, et ils couronneront dignement le catalogue de la maison Hachette dont nous n'avons fait qu'indiquer en courant les utiles richesses.

'ART est un. C'est-à-dire que la beauté, qui est son but immédiat sinon suprême et son moyen, se manifeste avec les mêmes caractères dans un temple, dans une statue, dans un tableau, que dans un vase d'or ou dans une bague. Ainsi tel bijou, s'il est beau, le sera rigoureusement de la même manière que telle basilique; cette pièce d'orfévrerie sera belle pour les mêmes raisons qui feront admirer ce tableau. Nous ne disons point qu'il y aura égale intensité de beauté, si l'on peut parler ainsi: il y a des degrés; nul ne peut songer à décréter qu'un vase de Benvenuto vaut les *Noces de Cana* de Véronèse, quoique, je le répète, ces deux œuvres soient belles de la même façon. Non, il y a une ligne qui divise en deux classes les productions artistiques, et cette ligne n'est pas arbitrairement tracée; elle sépare les œuvres d'art qui

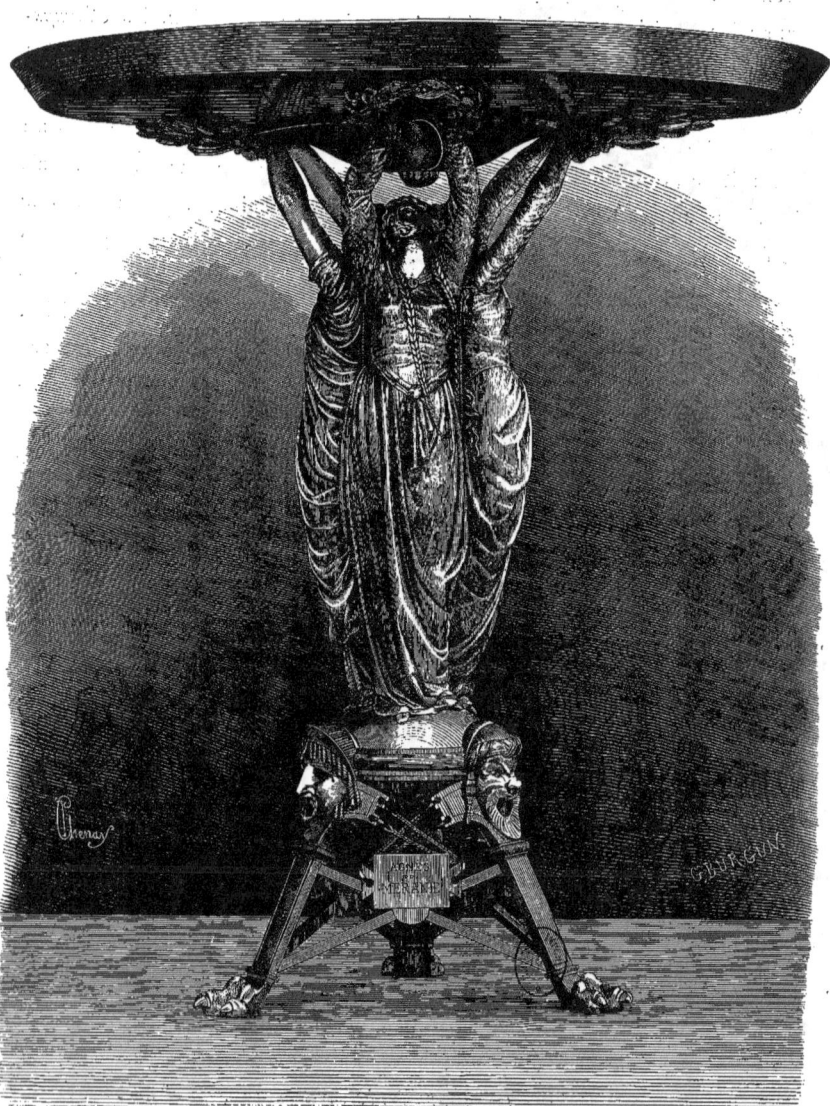

COUPE OFFERTE A PONSARD PAR LA VILLE DE VIENNE, EXÉCUTÉE PAR M. FROMENT-MEURICE.

à la beauté matérielle joignent la beauté morale de celles qui n'ont que la première. Nous nous expliquons : Michel-Ange, Raphaël, le Poussin, et même, sans aller aussi haut, Delacroix (*Apollon vainqueur de Python*, les *Champs-Élysées*, etc.), ont créé des œuvres qui ne sont pas seulement belles au point de vue plastique, mais qui le sont encore moralement; dont la beauté sensible se double d'une haute et grande pensée; il y a donc dans leurs œuvres un surcroît de beauté qui est absent des meubles de Riesner, par exemple. Mais les signes auxquels l'amateur reconnaitra, en les examinant, que la *Vénus de Milo* et les faïences Castel-Durante sont belles, seront dans l'une comme dans les autres : l'harmonie, qui est l'accord des parties du tout, leur pondération, leur équilibre, leur lien, leur unité dans leur variété, la simplicité, la clarté de l'ensemble. Voilà comment l'art est un. Nous n'avons pas cru inutile de nous livrer une fois pour toutes à ces considérations fondamentales qui s'appliquent aux œuvres d'art de toute nature. Elles expliqueront bien tous les choix que nous avons faits à l'Exposition; elles feront ressortir l'esprit dans lequel nous avons donné notre préférence à cet objet ou à celui-là; on comprendra comment les « Merveilles » que nous reproduisons ne sont pas des figures éparses prises au hasard, mais qu'elles ont toutes une communauté d'essence qui motive de la façon la plus sérieuse leur rapprochement.

Puis, à la seule inspection de nos gravures, le lecteur pourra lui-même vérifier si dans les œuvres d'art que nous lui soumettons, les signes de la beauté que nous venons d'énumérer sont réellement présents : il cherchera l'harmonie dans les lignes générales; puis après avoir constaté la clarté de l'ensemble, il examinera si les détails sont bien liés, puis s'ils sont variés, originaux....

Jamais étude de ce genre ne donnera des résultats plus satisfaisants que lorsqu'elle s'appliquera aux chefs-d'œuvre de notre grand orfèvre Froment-Meurice.

Voici une coupe offerte à François Ponsard par la ville de Vienne. Elle se compose essentiellement de trois figures élevant, comme pour en couronner le poëte, des couronnes de laurier; sur celles-ci repose une coupe dont l'intérieur émaillé est orné des armes de la patrie de l'auteur du *Lion amoureux*. Ces figures représentent les trois principaux personnages de ses plus belles tragédies : *Lucrèce*, *Agnès de Méranie*, et *Charlotte Corday*.

Nous signalons sommairement l'aisance et la dignité avec lesquelles ce vaisseau s'élève sur son pied élégant et le style des trois figures, ainsi que le jet de leurs draperies; leur caractère aussi est heureusement varié dans son analogie.

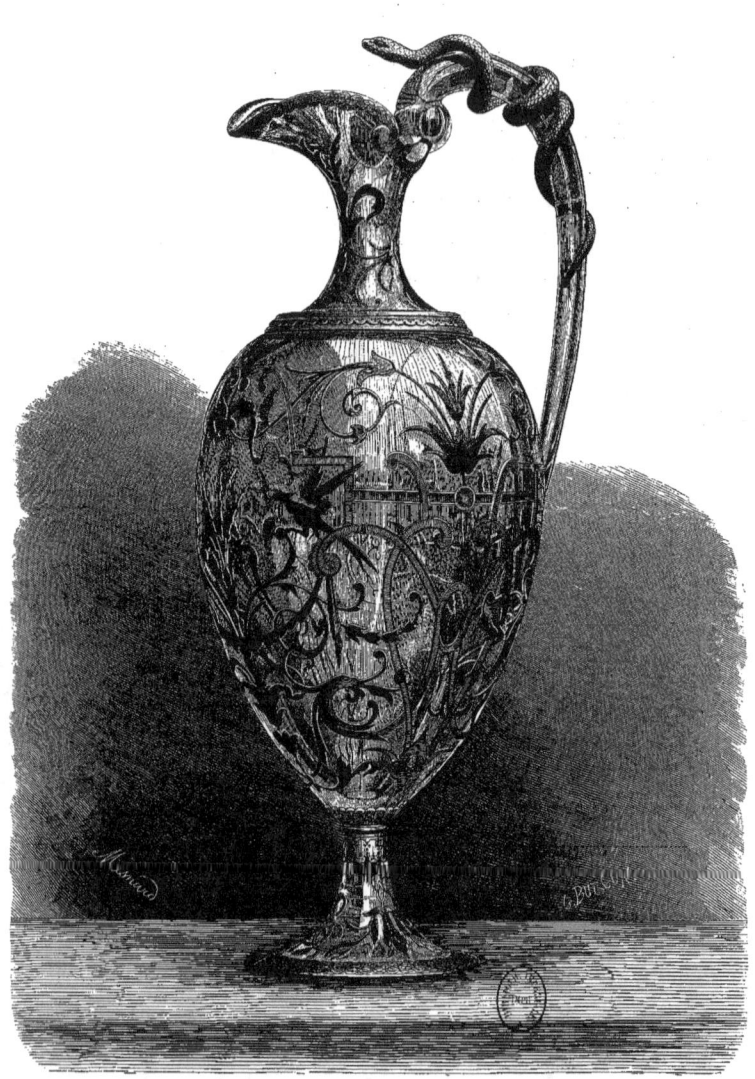

AIGUIÈRE EN CRISTAL DE ROCHE ÉMAILLÉ, EXÉCUTÉE PAR M. FROMENT-MEURICE, DESSIN DE M. CAMERÉ.

> Non facies omnibus una,
> Nec diversa tamen, qualis decet esse sororum.

Cette coupe a été présentée à Ponsard quelques jours avant sa mort.

Il n'existe pas, et il n'a jamais été produit que nous sachions, de pièce semblable à l'aiguière que nous donnons, et cela s'explique, car l'incrustation de l'émail dans le cristal offre une difficulté immense. En effet, on sait que d'une part il faut, pour la solidité de l'incrustation dans une matière dure, un métal d'une certaine roideur, comme de l'or allié; et, d'un autre côté, plus l'or est fin, plus l'émail a d'éclat et de pureté. Il fallait donc concilier ces deux exigences. Un heureux hasard, habilement observé et pénétré, a mis le chef d'atelier de M. Froment-Meurice, M. Hubert, qui est aussi expérimenté dans son art que désireux de le pousser aux derniers progrès, en possession d'un alliage qui lui permet de donner un émail incrusté joignant la solidité à la beauté.

Les émaux sont bleus et verts; sur l'anse s'enroule un serpent émaillé. La composition si pure de ce morceau que nous ne pouvons nous empêcher de qualifier d'admirable est due aussi à M. E. Froment-Meurice, et l'ornementation est de M. Cameré. Il faut se féliciter hautement d'un fait que cette innovation heureuse et couronnée d'un complet succès établit. C'est que, si l'art pur contemporain, malgré ses mérites réels, n'est pas à la hauteur de l'art ancien ou de celui de la Renaissance, du moins notre siècle et notre pays n'ont presque rien à envier au passé dans le domaine de l'industrie artistique.

Il y aurait, croyons-nous, dans un commentaire développé de ce fait, un curieux chapitre à écrire pour l'histoire de « la querelle des Anciens et des Modernes. » Il y a beaucoup de fausses appréciations et de préjugés dans les opinions courantes sur l'art industriel de nos pères et arrière-aïeux. Sans doute, lorsqu'on parcourt Cluny, le Louvre, le Kensington-Museum, on est ébloui et l'on trouve petits nos orfévres, nos fabricants actuels. Mais il faut songer que ces trésors sont le travail accumulé de bien des générations, que c'est le choix du choix de leurs productions; enfin il faut reconnaître qu'il y a souvent du parti pris dans l'admiration des plus savants en matière de curiosités; soit dit avec le respect profond dû à tant de maîtres qui ont su charmer et charmeront encore les siècles tant que leurs fragiles créations vivront. En résumé, nous croyons que de nos jours on fait d'aussi belles choses en aussi grand nombre, ou plutôt en aussi petit nombre qu'au bon

vieux temps. Est-ce une hérésie? En tout cas elle est très-réfléchie, et nos artistes-industriels contemporains nous la pardonneront.

'EST un trait bien caractéristique du tempérament français que nous affectionnons les riens ; sans doute même c'est nous qui les avons inventés. Frivolités charmantes, inutilités que l'habitude et le dilettantisme ont rendues si nécessaires, objets de nos fantaisies les plus capricieuses, il y a tout un monde de choses mignonnes que nous chérissons, qui nous est indispensable (et dont les hommes se défont pourtant aussitôt qu'ils les ont acquises, et que les femmes n'achètent guère, parce que ces babioles sont faites pour être données aux unes par les autres).

Aussi, est-ce en France que les riens sont arrivés sous le double rapport de l'idée qui les a créés et de la main qui les exécute à la perfection. Rien de plus gai, de plus riant, de plus joli, de plus fin que ce que dans le commerce on appelle l'article Paris lorsqu'il est de prix. Boîtes sans autre destination connue que celle d'être boîtes, en nacre, en écaille, en cristal, en malachite, en or émaillé, ou gravé, ou ciselé, ou repoussé, en bois sculpté, en laque, etc., etc. On n'en finirait pas si l'on voulait énumérer les différents motifs sur lesquels s'exerce avec une rare fécondité l'imagination de nos fabricants et de leurs artistes. Mais ces riens, dira-t-on, s'ils ne servent à rien, comment se fait-il qu'il s'en produise tant, qu'il s'en fasse un commerce si considérable ? Achat et vente sont deux compères qui ne se trompent pas ; ce que l'un demande, c'est pour satisfaire un besoin réel ; ce que l'autre fabrique, il est sûr de l'écouler.

Eh bien, oui, à considérer les choses d'un peu plus haut, les riens sont utiles, non-seulement aux Français, mais à tous les hommes, parce qu'ils contribuent à embellir et à charmer la vie. Ne les dédaignons donc pas, et soyons heureux, au contraire, d'avoir à Paris des établissements qui, comme la maison Alphonse Giroux le fait depuis le commencement de ce siècle, apportent à la fabrication du « bibelot » des soins intelligents.

Les successeurs de M. Alphonse Giroux, MM. Duvinage et Harinkouck, élevés à la bonne école, savent tenir cette maison à la hauteur de son passé; ils ne se bornent pas aux infiniment petits, ils traitent aussi le grand bronze et la grande ébénisterie, ils embrassent même les œuvres d'art; et pour s'en

convaincre, il suffit de jeter un coup d'œil sur le prie-dieu que nous donnons ici. La sculpture de ce délicieux meuble est mélangée d'émaux cloisonnés, du plus heureux effet; la figure de la Vierge est d'une délicatesse extrême. Ce n'est

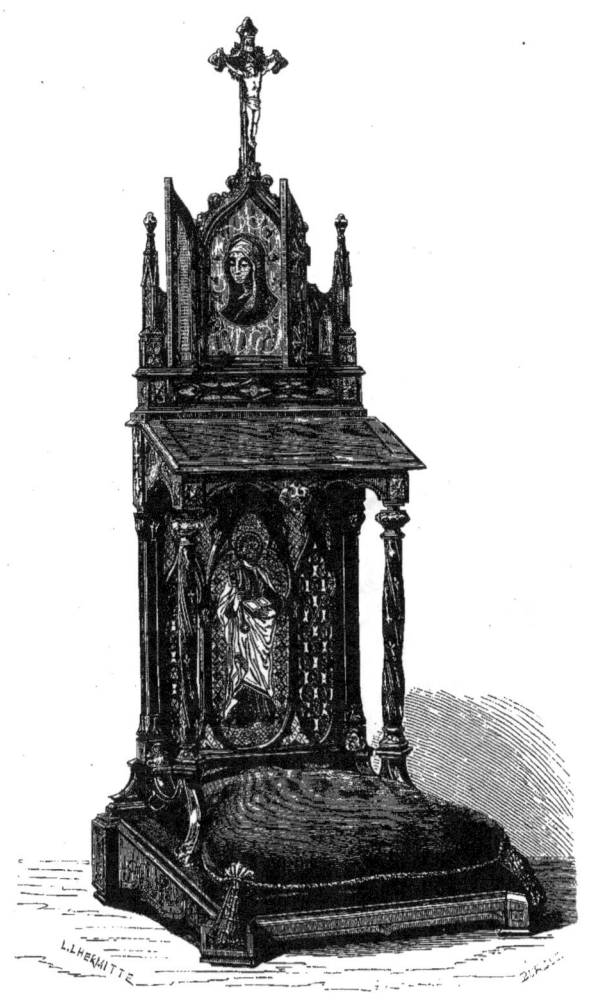

PRIE-DIEU GOTHIQUE, PAR A. GIROUX.

pas une copie servile du moyen âge, mais une inspiration de cette époque unie au goût moderne. Il a la sévérité que réclame l'oratoire, sans perdre la coquetterie qui flatte la femme élégante. En un mot, c'est un petit chef-d'œuvre qui figurera fort bien à côté des plus jolies curiosités historiques.

ALGRÉ les incontestables services que la gravure sur bois rend chaque jour à l'industrie et aux arts, il est bon de signaler d'autres procédés de gravure qui sont plus expéditifs et ont au moins le rare mérite de respecter la pensée de l'artiste et de reproduire son travail dans les moindres détails. Entre tous, les procédés de M. Dulos nous paraissent mériter une sérieuse attention, et nous allons en expliquer le mécanisme le plus brièvement possible.

Ces procédés sont basés sur l'observation suivante des phénomènes capillaires : si, après avoir tracé, avec un vernis, des lignes sur une plaque d'ar-

VASE POUR PRIX DE CONCOURS AGRICOLE.

gent ou de cuivre argenté, on verse du mercure sur cette plaque mise de niveau, il se forme, à droite et à gauche des lignes tracées, deux ménisques convexes, et le mercure s'élève en saillie au-dessus de la plaque. La même

expérience peut se faire avec une feuille de verre dépoli, en y traçant des lignes avec un corps gras et en jetant de l'eau sur toute la surface du verre : on peut dire d'ailleurs que tout liquide mouillant une surface sur laquelle on a tracé des traits avec un corps qui ne se laisse pas mouiller lui-même, se comportera de la même manière que le mercure sur l'argent et l'eau sur le verre.

On prend donc une plaque de cuivre argenté sur laquelle on décalque, on transporte ou l'on trace un dessin quelconque; nous supposons que c'est un dessin fait à l'encre lithographique. Le travail du dessinateur terminé, la plaque est recouverte, au moyen de la pile, d'une légère couche de fer dont le dépôt ne s'opère que sur les parties non touchées par l'encre ; cette encre étant enlevée avec de l'essence de térébenthine ou avec de la benzine, les blancs du dessin se trouvent représentés par la couche de fer et les traits par l'argent même. En cet état de la plaque, on versera sur sa surface du mercure qui ne s'attachera que sur l'argent, et après avoir chassé avec un pinceau doux le mercure en excès, on verra ce métal s'élever en relief là où se trouvait précédemment l'encre lithographique ; on peut alors prendre une empreinte dont les creux, offrant la contre-partie des saillies du mercure, figureront une sorte de gravure en taille-douce. Cette empreinte ne peut être moulée qu'au moyen du plâtre, de la cire fondue, etc., etc., corps trop peu résistants pour fournir une impression convenable ; mais en métallisant le moule et en y effectuant un dépôt galvanique de cuivre, on obtiendra la reproduction exacte des saillies primitivement formées par le mercure et en quelque sorte une matrice au moyen de laquelle on pourra reproduire à l'infini des planches propres à l'impression en taille-douce.

S'il s'agit d'une gravure typographique, la planche de cuivre en sortant des mains du dessinateur reçoit une couche d'argent qui ne se dépose que sur les parties non touchées par l'encre lithographique ; on enlève cette encre avec de la benzine, on oxyde le cuivre recouvert primitivement par le dessin et on continue les opérations indiquées plus haut. La planche galvanique destinée à l'impression se trouve alors avoir pour saillie les traits mêmes du dessin, et pour creux les épaisseurs formées au début par le mercure. Le mercure peut être remplacé par un alliage fondant à une basse température, tel que le métal d'Arcet, auquel on ajoute une petite quantité de mercure.

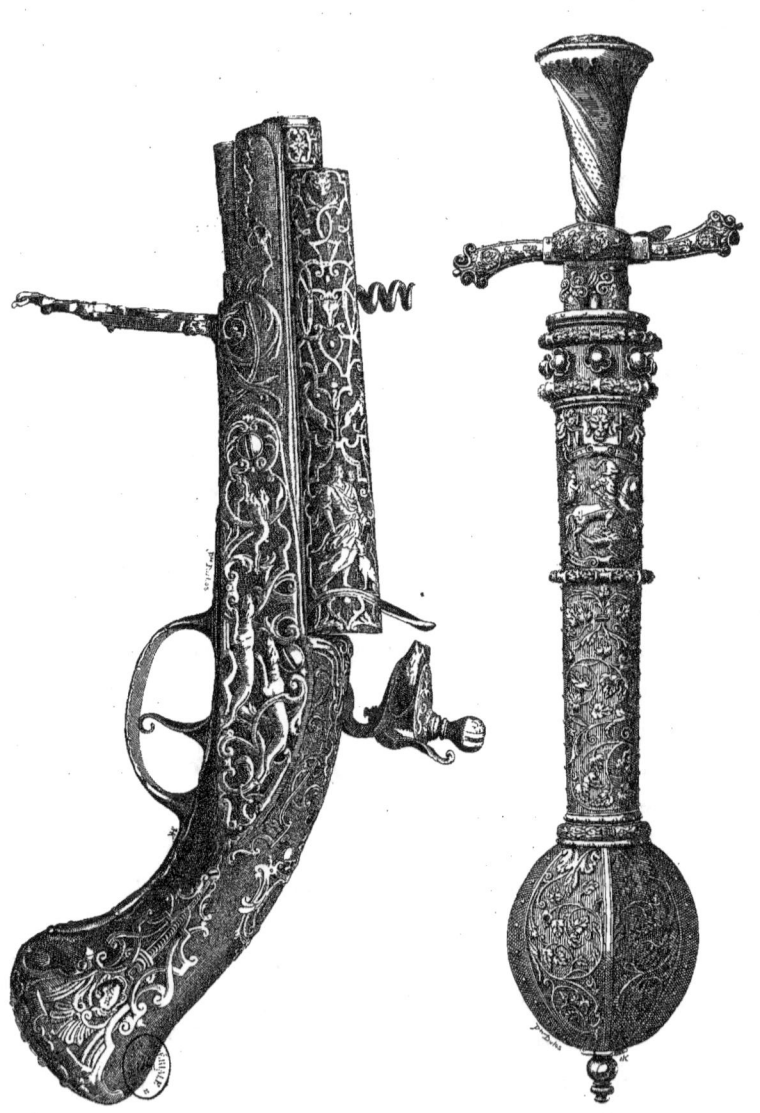

ARMES ANCIENNES DES XVIᵉ ET XVIIᵉ SIÈCLES (COLLECTION DE L'EMPEREUR NAPOLÉON III).
PISTOLET ET DAGUE DE FABRIQUE ALLEMANDE.

Le métal à clicher se comporte exactement comme le mercure dans les applications ci-dessus décrites ; et lorsque les saillies sont fixées par le refroidissement, un dépôt de cuivre effectué au moyen de la pile donne une planche de service pouvant facilement se remplacer, si on a conservé la planche mère. Observons toutefois qu'avec le métal d'Arcet on ne doit pas opérer à l'air libre ; il est préférable de mettre la plaque sous une couche d'huile que l'on fait chauffer à la température de 80 degrés environ, température à laquelle l'alliage précité entre en fusion. On évite ainsi l'oxydation, qui nuirait au succès de l'opération ; en outre, le métal se distribue avec plus de facilité sur la plaque et s'élève à une plus grande hauteur au-dessus de la surface de celle-ci.

Par tout ce qui précède on voit que pour obtenir une gravure en relief, il faut que le métal fusible ou l'amalgame monte autour du dessin en l'épargnant, et que l'on prenne une empreinte galvanique qui offre alors, sous forme de tailles saillantes, la reproduction exacte du dessin. Pour la gravure en taille-douce, on monte en relief le dessin même de l'empreinte galvanique traduit par des creux.

Les seizième et dix-septième siècles nous fournissent de beaux spécimens des armes de luxe exécutées à cette époque, et nous empruntons encore à l'*Art pour tous*, cette inépuisable mine où se trouvent réunis les plus précieux trésors de l'art ancien, un pistolet et une dague, faisant partie de la riche collection de l'empereur Napoléon III. La dague, d'un travail allemand, est en fer noirci et à filet doré. La fusée, de forme conique, en torsade, avec gorge dorée ; le pommeau presque plat montre un arbre, à droite et à gauche duquel se voient un aigle et un hibou. Petite garde en anneau et quillon décorés de rinceaux en feuillages ; le fourreau spécialement représenté par notre gravure est en fer noirci, décoré dans sa partie supérieure d'un saint Georges terrassant un dragon, et dans sa partie inférieure d'élégants rinceaux à feuillage d'une extrême finesse. La trousse est complète et comprend deux petits couteaux.

Le pistolet est également d'origine allemande avec ornements en cuivre dé-

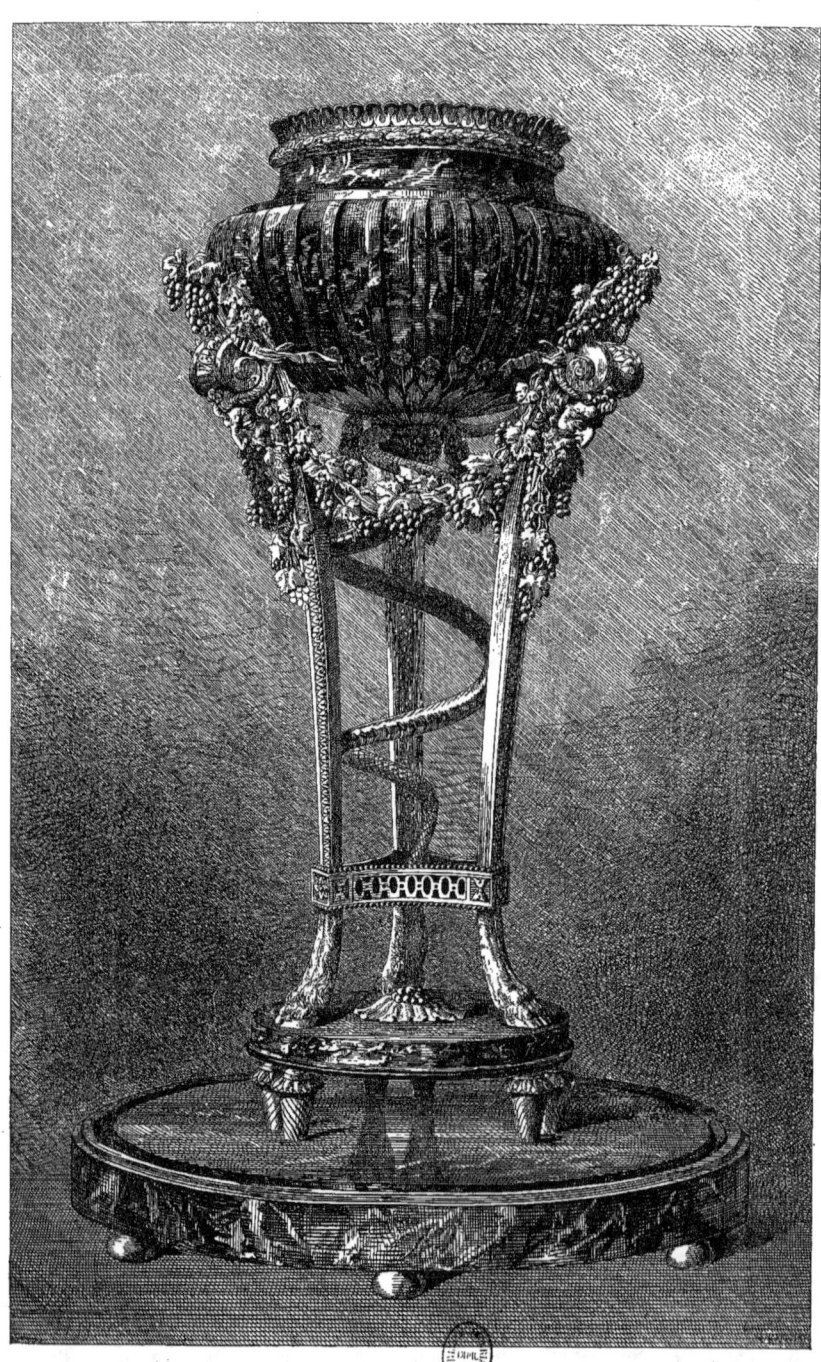

BRULE-PARFUM EN BRONZE DORÉ ET JASPE FLEURI, PAR GOUTHIÈRE.

coupé et appliqués sur le bois. Sur la crosse, des lévriers poursuivent un lièvre en sautant au travers d'élégants rinceaux ; sur le canon, une chasseresse est debout, un arc à la main et son chien à ses pieds.

Le trépied, ou brûle-parfum, est l'œuvre d'un maître habile et célèbre du dix-huitième siècle, il fut exécuté pour l'un des plus illustres amateurs de cette époque, le duc d'Aumont. Après avoir figuré dans la collection du prince de Beauveau, il appartient aujourd'hui au marquis d'Hertford.

Ce brûle-parfum, ciselé par Gouthière, est une des plus belles œuvres de la galerie du célèbre collectionneur.

'un des plus anciens monuments de la fabrication du verre est un admirable gobelet gravé qui a été trouvé dans les ruines de Ninive, et qui doit remonter à sept cents ans avant J. C. Le célèbre et admirable vase Barberini ou Portland montre la perfection à laquelle était porté l'art du verrier à une période un peu plus récente. Mais ce n'est qu'après la conquête de l'Égypte par Rome que l'usage du verre devint général en Italie. Cette industrie fut très-développée sous Tibère, et le siècle de Constantin a laissé des pièces dont le travail atteste une connaissance approfondie des secrets du verrier. Cependant la vitre ne fut guère inventée que du temps de Lactance, ou de saint Jérôme (422), et le miroir non métallique est donc de création plus récente, car ce doit être évidemment l'une qui a amené la découverte de l'autre.

Venise a travaillé le verre et le cristal dès sa fondation (1204), et cette industrie, dit Carlo Marino, a été *in ogni tempo considerata dal governo, qual pupilla degli occhi suoi*. La Renaissance améliora encore cette production sous le rapport du dessin et de la couleur; ses miroirs, sa verrerie de table aux couleurs variées, aux tiges spiraliformes, ses flacons et ses coupes obtinrent une réputation universelle, ils furent recherchés dans toutes les parties du monde. A son déclin sa verrerie souffrit aussi, et la Bohême, la France, l'Allemagne, les Pays-Bas et l'Angleterre perfectionnèrent leurs produits et trouvèrent de nouveaux procédés.

On sait qu'en France, dès le quatorzième siècle, la profession de verrier

était considérée par l'État comme assez importante pour que le gouvernement déclarât qu'elle n'avait rien d'incompatible avec la noblesse, et que les seuls

GLACE EN BOIS SCULPTÉ, STYLE RENAISSANCE, PAR M. BUQUET.

gentilshommes pouvaient l'exercer. Cette mesure, qui fut en vigueur pendant quelques siècles, n'a sans doute pas été étrangère au progrès de la verrerie et de la cristallerie chez nous. Toujours est-il que les progrès de la science

moderne, et l'abaissement des droits à l'exportation l'ont développée, plein épanouissement dont nous sommes témoins aujourd'hui.

La France fabrique maintenant des glaces qui, pour la dimension, la solidité, la pureté, l'incolorité, s'il est permis de s'exprimer ainsi, touchent à la perfection. Quoi de plus beau dans ce genre, en dehors de ces grandes glaces de quinze ou vingt pieds de haut, que nos miroirs biseautés, que nos glaces pour voitures : on dirait la lumière solidifiée, pétrifiée.

L'art de l'encadreur doit être né de l'art du fabricant de miroirs, si l'on en juge par le soin avec lequel étaient sertis les petits miroirs de Venise du seizième siècle; citons pour exemple celui de Catherine de Médicis : ébène, fins bronzes dorés, cabochons divers, on entourait le miroir de ce que l'on trouvait de plus précieux. Dans tous les cas, de nos jours le cadre est devenu une partie essentielle de l'ameublement. On s'en aperçoit bien à la seule vue de celui que nous avons fait graver.

Il est en bois sculpté et d'un style Renaissance très-riche et très-heureux. La glace à biseaux est accompagnée de sous-glaces sur lesquelles se posent les rinceaux. Cette belle pièce a été conçue et exposée par M. Buquet (de Paris), qui fabrique des glaces avec cadres dorés et des miroirs de cristal du meilleur goût.

NE de nos publications préférées, c'est le *Magasin Pittoresque*. Nous ne connaissons point d'encyclopédie qui convienne mieux à la fois à la jeunesse et à l'âge mûr, et qui s'adresse aussi directement aux personnes de toutes les conditions et de toutes les professions. Ajoutons qu'elle est un enseignement moral continu en même temps que tout instructive, qu'elle est savante et artistique.

Disons aussi que le *Magasin Pittoresque* s'est non-seulement maintenu à sa propre hauteur, mais qu'il a en quelque sorte devancé les progrès de la typographie et de la gravure, tant il a habilement saisi les améliorations à introduire dans ces arts.

Ses gravures comptent aujourd'hui parmi les meilleures qui soient éditées périodiquement.

En voici deux fort diverses. L'une est un paysage avec bêtes et gens, d'après Charles Jacques, le peintre de la nature, que tous les ans le public

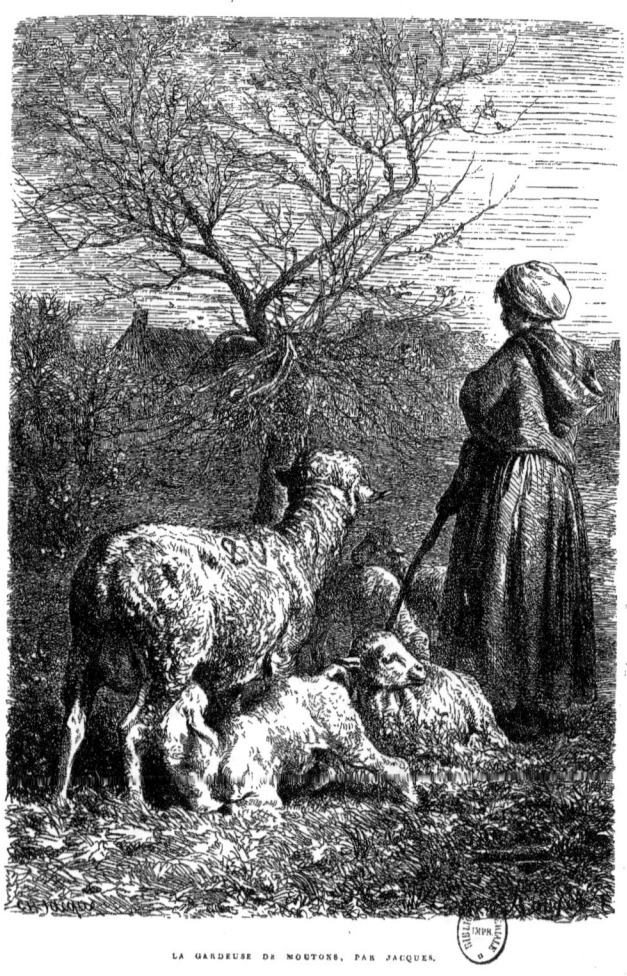

LA GARDEUSE DE MOUTONS, PAR JACQUES.

accueille avec plus de faveur aux expositions annuelles. L'autre est un bijou ancien, remontant au dix-septième siècle : c'est une magnifique montre en or

guilloché; elle est accompagnée de sa chaîne et représentée sous plusieurs aspects.

M. Rouget a compris le sentiment dans lequel M. Charles Jacques travaille et il a admirablement rendu son faire. C'est rude, sincère et vivant. En même temps toute la poésie que la nature exhale par elle-même, toute la poésie qui n'est pas de pure imagination, notre excellent paysagiste s'en imprègne et la

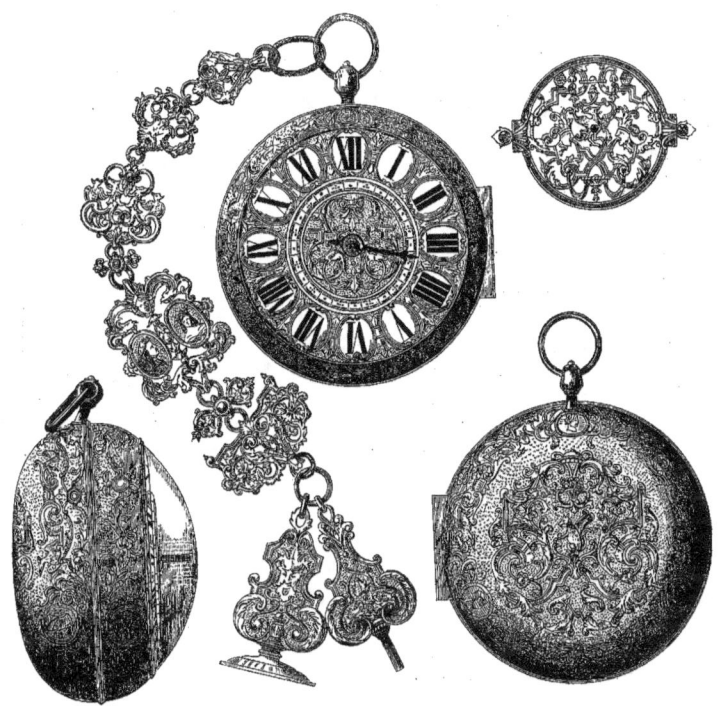

MONTRE DU DIX-SEPTIÈME SIÈCLE.

transmet ensuite au bout de son pinceau au spectateur. Quoi de plus vrai et aussi de plus poétique, de plus rêveur que cette petite paysanne, que cette grande brebis blanche qui regarde au loin avec distraction tandis que son agnelet la tette avec gloutonnerie. C'est l'automne à la fin des beaux jours; les arbres sont dénudés; Jacqueline a déjà un manteau d'hiver. A qui pense-t-elle, pauvre petite? à ses amis, sa brebis, ses agneaux et son lourd bâton. Que fera-

t-elle demain? Ce qu'elle fait aujourd'hui, jusqu'à ce qu'elle soit assez forte pour servir à la ferme. Salut, bonne petite paysanne, beaux moutons à la laine fournie, pré vert, branches sans feuilles, toits de chaume, vous êtes la vie calme et douce. Oui, la paix de l'âme, voilà l'impression que l'on reçoit des belles peintures de M. Jacques; elle se retrouve encore dans la gravure de M. Rouget.

L<small>E</small> petit hanap que nous donnons ici est une des pièces les mieux équilibrées sous le rapport de la construction générale et sous celui de la répartition du décor que l'on puisse rencontrer.

La zone inférieure du pied, celle sur laquelle tout repose, s'étend bien par une inclinaison de 45 degrés, de façon à mordre sur ce qui la rapporte; l'amincissement assez rapide du pied à mesure qu'il s'élève donne une base solide à la tige et au calice. La tige ni trop courte ni trop longue se renfle aux deux tiers de sa hauteur en une nodosité qui n'a d'autre but que de rompre la monotonie de la verticale, et vient saisir doucement le fond du vase qui s'épanouit avec noblesse suivant une courbe très-réservée.

Quant à l'ornementation, qui est le style de la Renaissance, elle est riche sans luxe, originale sans bizarrerie, et délicate sans faiblesse.

Toute la moitié supérieure du calice est nue et se montre dans toute la simplicité majestueuse de sa belle matière, l'argent.

La partie inférieure apparaît encore sous les rinceaux enlacés autour d'elle par une main légère: des feuilles, des fleurettes entremêlées à des arabesques peu tourmentées et dont les enchevêtrements sont faciles à saisir.

Voilà ce que le ciseleur y a apposé.

Sur le renflement du milieu, des rubans enveloppent des plantes légères, un cartouche porte les armoiries du propriétaire: un lion passant sur une gerbe.

Le décor du bas a le même caractère; il est clair, fin et élégant.

Ce chef-d'œuvre de goût est dû à MM. Fannière, dont nous avons déjà

parlé, et qui, tenant le premier rang parmi les orfévres récompensés, ont obtenu la première médaille d'or.

Nous admirons également à la vitrine de ces habiles artistes, un bouclier en tôle d'acier repoussé, avec des reliefs et des dessins délicatement fouillés.

Ce travail, d'une difficulté inouïe, a été commandé par M. le duc

HANAP EN ARGENT CISELÉ, PAR FANNIÈRE FRÈRES.

Albert de Luynes et n'est pas encore terminé. Comme les véritables artistes passionnés pour leur art, MM. Fannière ne se séparent qu'à regret de leurs œuvres conçues et exécutées avec amour, et le bouclier dont il est ici question, une fois terminé, sera l'œuvre la plus remarquable qu'on aura exécutée à notre époque.

 HACUN sait quelles sont les beautés qui distinguent les châles de Cachemyre ; ils réunissent toutes les perfections : étrangeté et richesse de dessin, fraîcheur de coloris et finesse de tissus, ils n'ont pas de rivaux dans le monde. On dirait que le ciel de feu sous lequel on les met au jour leur fait don de qualités inimitables.

En effet, ils ne sont pas seulement le plus splendide tissu qui sorte

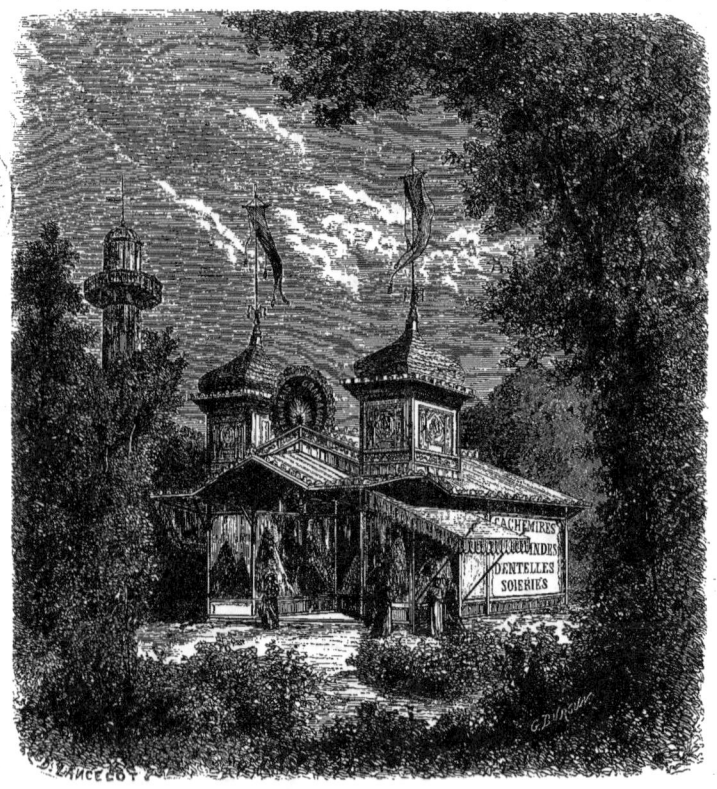

PAVILLON DE MM. FRAINAIS ET GRAMAGNAC.

de la main de l'homme, ils sont en même temps le plus solide et le plus inaltérable. A quoi tiennent ces vertus uniques? nos lecteurs l'ignorent sans doute.

Parmi les divers royaumes qui composent cette immense presqu'île indienne, aussi vaste que l'Europe entière, celui de Kashmyr est un des plus célèbres.

Cette contrée est renommée par son climat doux et tempéré, par sa fécondité, par son haut degré de culture et par sa délicieuse position.

Les écrivains orientaux ont l'habitude de l'appeler le *Paradis de l'Inde* et le *Jardin de l'éternel Printemps*. Les habitants, au nombre d'un peu plus d'un million, sont d'origine indoue, quoiqu'ils se distinguent de cette race par une plus grande blancheur de peau. Ils parlent une langue dérivée du sanscrit et du persan.

Ce dernier idiome est généralement employé dans les transactions commerciales, et beaucoup professent l'islamisme. Cependant ils appartiennent pour la plupart au brahmisme, qui a chez eux de nombreuses pagodes et des lieux sacrés et pour qui Kashmyr est une terre sainte.

Des auteurs chrétiens ont voulu retrouver dans la vallée de Kashmyr l'emplacement du Paradis terrestre et le berceau du genre humain. A ces avantages, du reste fort problématiques, il faut en ajouter un plus réel qui fait la gloire et la richesse du pays.

C'est là que vivent ces petites chèvres dont nous avons des spécimens au Jardin d'acclimatation et dont le long poil recouvre un fin duvet qui sert à la fabrication des châles cachemyres.

Pour fabriquer ces châles, on commence par distribuer le duvet à des femmes qui le filent d'une certaine façon et qui livrent leur fil au teinturier ; celui-ci lui donne ces magnifiques nuances que nous admirons ; le tisserand s'empare de ce fil, l'établit sur son métier et tisse un morceau de châle conformément à un dessin qui lui est remis.

Quand les divers tisserands ont terminé les morceaux qui leur ont été confiés, ils les rendent à l'entrepreneur, qui les fait assembler par des hommes très-habiles nommés Rafu-gar et qui sont dirigés par le plus vieux et ordinairement le plus capable d'entre eux.

Le châle terminé, il est nettoyé à sec, enduit d'une colle forte dont la base est le riz, et livré à l'acheteur européen qui l'a commandé et en a dirigé la fabrication.

Pour expédier le châle en Europe il faut le débarrasser de son apprêt pro-

visoire. Pour cela on le lave dans la rivière qui sort du lac de Kashmyr, et à l'eau de laquelle on reconnaît le grand mérite de conserver les couleurs. Ce mérite est attribué aux plantes aromatiques qui croissent sur les bords du lac et qu'on ne trouve dans aucun autre pays.

Il semblerait de prime abord que tout cela n'est pas extraordinaire et qu'il n'y a là rien, la matière première étant donnée, que nos ouvriers européens ne puissent accomplir.

C'est pourtant ici que, pour les imitateurs de la fabrication de l'Inde, surgissent des obstacles insurmontables.

Les procédés de teinture employés par les Indiens sont des secrets. Nos chimistes les plus habiles en sont encore à rechercher, sans y réussir, la composition des couleurs de l'Orient, témoin le *vert de Chine* pour lequel un prix de cent mille francs est offert, depuis quinze ans, par la ville de Lyon et qui est encore à décerner.

Les châles pliés avec grand soin reçoivent une feuille de papier spécial dans chaque pli, puis ils sont serrés et ficelés dans trois ou quatre enveloppes et emballés avec les précautions les plus minutieuses.

Le mode de fabrication ne diffère pas moins de nos moyens usuels. Les fleurs et arabesques qui jouent si capricieusement et avec tant de délicatesse sur le tissu du fond sont brochés à la main. Les fils sont entrelacés et enchevêtrés les uns dans les autres et finissent par former un tout dont on ne pourrait détacher la moindre partie.

Ce travail si délicat et si minutieux ne peut être accompli que par des ouvriers exercés dès leur plus tendre enfance et qui, vivant d'une poignée de riz, se contentent du salaire le plus modique. Les meilleurs ouvriers de la vallée de Kashmyr ne gagnent que *quinze à vingt centimes* par jour. Ce bas prix de la main-d'œuvre, incompréhensible dans nos climats, rend et rendra toujours l'Europe tributaire de ce pays.

Un châle de l'Inde qu'on achète deux mille francs dans la vallée de Kashmyr ne coûterait pas moins de vingt-cinq à trente mille francs de fabrication en France.

C'est à Kashmyr ainsi qu'à Umritsir, dans le Punjâb, autre grand centre de fabrication, que la maison Frainais-Gramagnac, la plus considérable de l'Europe pour l'importation directe de ces riches produits, a établi des agents français qui occupent un nombre immense d'ouvriers, et qui expédient les mer-

veilles que nous admirons dans l'élégant kiosque que nous avons reproduit plus haut.

La dentelle est une des gloires de l'industrie française. Deux cent mille femmes en fabriquent pour cent millions par an, et cette production

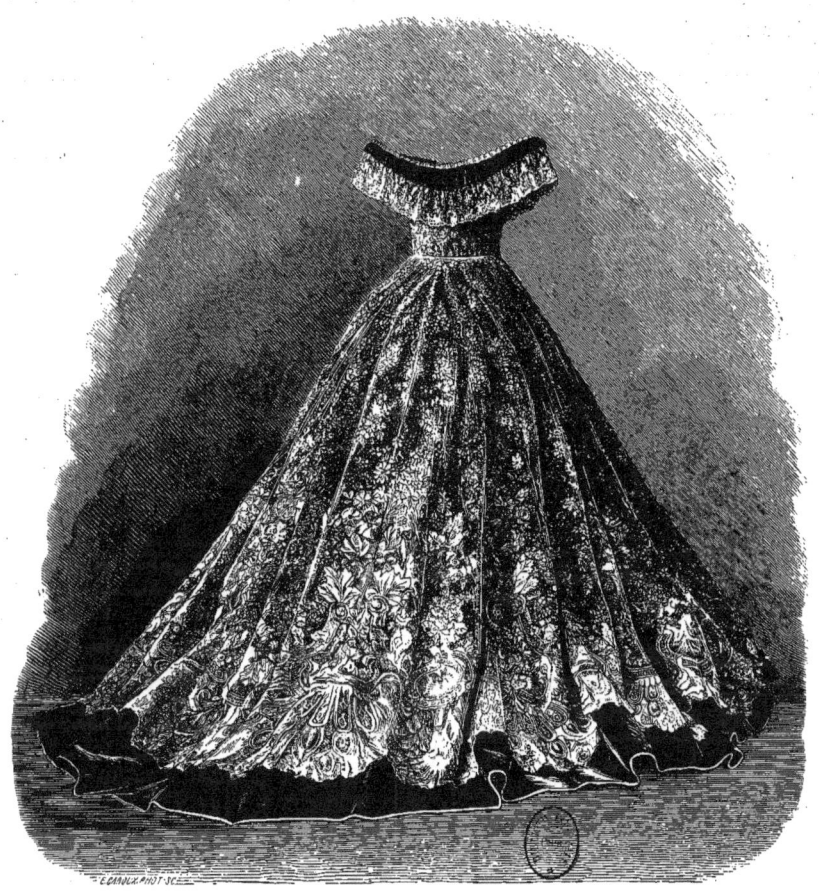

ROBE EN POINT D'ALENÇON, PAR MM. FRAINAIS ET GRAMAGNAC.

énorme est recherchée sur tous les marchés du monde, aux États-Unis, au Brésil, en Russie, en Allemagne, en Italie, en Angleterre, en Orient et dans les Indes.

Les principaux centres dentelliers sont l'Auvergne, dont les dentelles et

les guipures du Puy sont renommées pour leur bas prix ; Mirecourt, dans les Vosges, est célèbre pour la nouveauté continue de ses créations ; Bailleul (Nord) fait de la *valenciennes ;* Lille et Arras tissent au fuseau les dentelles à fonds clairs ; Chantilly, Bayeux, Caen donnent entre autres points à l'aiguille les dentelles en soie noire de grande dimension pour robes, châles, volants, voiles ; enfin c'est à Alençon que se font à l'aiguille et sur parchemin ces magnifiques points, qui le plus souvent sont de véritables œuvres d'art (nous ne nous occupons pas ici de la dentelle à la mécanique, qui est loin de valoir la dentelle à la main).

On ne sait guère à quelle époque ni dans quels lieux on a fabriqué pour la première fois de la dentelle ; mais c'est de Belgique que cet art nous est venu.

Avant le dix-septième siècle on ne confectionnait encore chez nous que des dentelles grossières qui ne servaient qu'à orner les habits d'église. C'est Colbert qui en 1660 ou 1666, ayant envoyé chercher des ouvriers à Venise et à Gênes, introduisit en France le point de Venise, en fondant à Alençon, sous la direction de la dame Gilbert, la première manufacture de dentelles qui prirent d'abord le nom de *point de Rance,* puis celui de *point d'Alençon.*

Cette dentelle toutefois ne ressemble pas plus au point de Venise qu'aux autres : elle est unique ; ainsi, tandis que dans les autres fabrications, une ouvrière suffit à exécuter la pièce la plus riche, le point d'Alençon demande le concours de quatorze ou seize personnes, ne fût-ce que pour vingt-cinq centimètres du modèle le plus simple.

C'est aussi la seule dentelle qui se fasse avec le fil de lin pur filé à la main (ce fil coûte entre cent et trois mille francs la livre).

La robe en point d'Alençon dont nous donnons ici le dessin est réussie d'une manière remarquable comme effets ombrés dans les fleurs, et MM. Frainais-Gramagnac, par cette heureuse innovation, ont fait faire un grand pas à l'industrie qui nous occupe en ce moment.

Personne, jusqu'à ce jour, n'avait tenté la fabrication d'une pièce de cette importance. Pour la produire, il a fallu diviser le dessin en un nombre infini de petits morceaux confiés aux mains habiles de nombreuses ouvrières ; puis, à un moment donné, réunir toutes ces pièces isolées pour former un tout d'ensemble parfait.

Rien n'est plus admirable que la beauté du dessin, combinée à la pureté du travail, et la délicatesse de la contexture.

Le prix de vente de cette pièce unique, fixé à 25 000 francs, n'est pas de nature à nous étonner, quand on songe que ce travail a nécessité 10 500 journées d'ouvrières.

Avec quel plaisir nous arrêtons longtemps nos regards sur l'ensemble des objets exposés par M. Roudillon, cet habile ébéniste décorateur si apprécié du monde élégant et connaisseur.

Voici d'abord un grand lit Renaissance (Henri II), d'un nouveau rouge de Chine, en satin et application de velours de soie et broderies; le dessin est d'une très-grande pureté, et cette nouvelle couleur d'un ton un peu rompu est du plus heureux effet.

Quoi de plus élégant que ce paravent à quatre feuilles, avec glaces et soies brodées, dont la monture est en bronze doré style chinois !

La vitrine pour objets d'art, style Henri II, est une pièce remarquable à plusieurs titres, elle est en ébène, et les côtés ainsi que les portes en acier ciselé; c'est un véritable tour de force de fabrication, et la légèreté de formes est telle que rien ne vient masquer la vue des objets précieux que ce meuble est destiné à recevoir.

L'architecture a été très-scrupuleusement observée; la finesse, la sobriété et la sculpture donnent un grand prix à cette pièce choisie et achetée par Sa Majesté l'Empereur.

Enfin le cabinet Renaissance, destiné à servir de coffre à bijoux et que nous avons reproduit, est certainement le plus remarquable morceau de ce superbe ensemble. Il est en magnifique ébène poli et orné de colonnettes en jaspe sanguin montées sur des bronzes ciselés de la plus grande finesse.

Les plaques d'ivoire gravé qui ornent les panneaux sont une heureuse idée; les élégants dessins qui les couvrent, dus à l'habile crayon de M. Galland, viennent rompre la sérieuse composition de ce meuble.

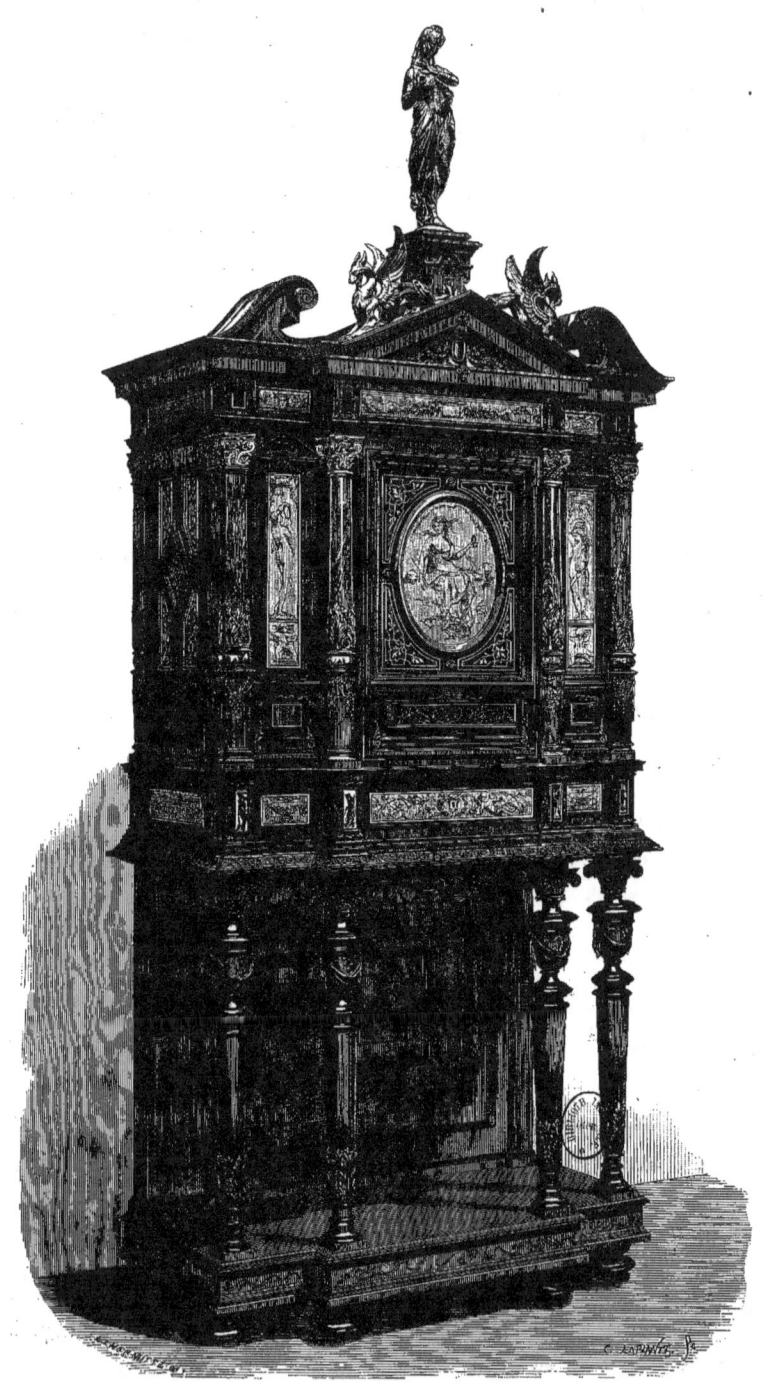

CABINET A BIJOUX, PAR M. ROUDILLON.

Le fronton est surmonté d'une statuette fort élégante et qui rappelle bien le style général; ainsi que les ivoires elle en indique la destination. Somme toute ce meuble est parfaitement réussi et on y voit les traces d'une grande recherche; il fait le plus grand honneur à M. Roudillon, qui d'ailleurs, par l'aspect général de son exposition, indique la volonté bien marquée de toujours joindre le goût à la pureté d'exécution.

N examinant le fini des détails du vase que reproduit notre gravure personne sans doute ne pourra s'imaginer que cette pièce est tout entière en fonte de fer, et chacun s'y tromperait aisément en la prenant pour un superbe bronze.

Certes il faut reconnaître un grand mérite de fabrication dans ce charmant morceau dont toutes les parties sont traitées avec une si grande délicatesse; rien n'est altéré dans le dessin, tout est heureux dans cette exécution, et certainement l'ornementation de nos parcs et de nos jardins n'aura plus rien à envier au luxe de nos demeures après de semblables résultats.

D'ailleurs, notons en passant que toutes les pièces exposées par M. Durenne portent ce suprême cachet d'élégance et de bon goût si nécessaire, nous dirons même indispensable à son industrie.

Cependant il ne suffit pas de posséder au suprême degré les secrets de son art et de pousser la fabrication jusqu'à ses dernières limites, il faut encore s'assurer le concours d'artistes éminents dont le talent d'assimilation soit assez grand, et la main assez exercée pour remplir un programme donné et souvent fort varié.

M. Carrier Belleuse, un de nos plus habiles sculpteurs qui a composé le vase dont il est ici question, réunit toutes ces éminentes qualités à un degré auquel bien peu d'autres ont su atteindre.

Permettons-nous en passant une légère critique, elle a trait au sommet du vase auquel, selon nous, l'artiste a donné une importance qui écrase un peu le sujet principal.

Mais à part ce léger défaut, quelle grâce, quelle pureté de lignes dans le petit médaillon du milieu; comme les enfants qui supportent la draperie

sont bien modelés, bien vivants, et le petit groupe du bas nous plairait peut-être davantage tant il est naïf et vrai.

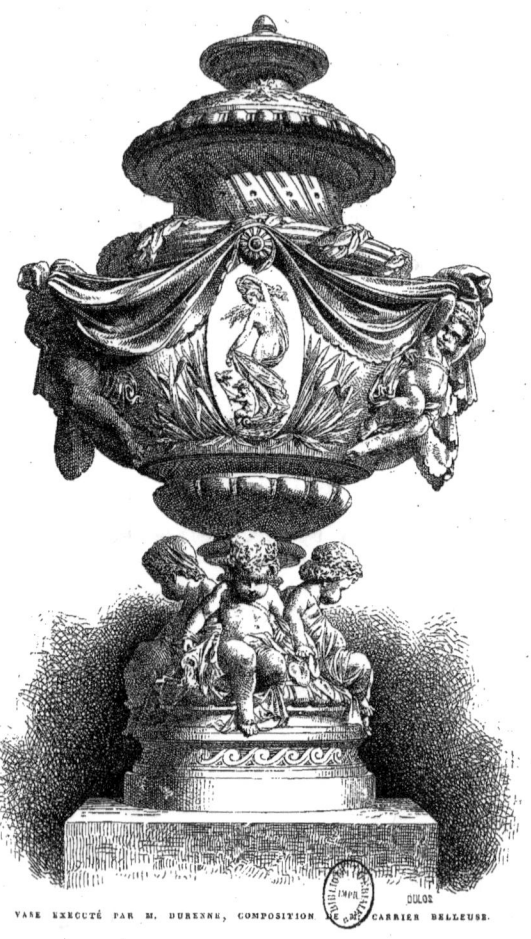

VASE EXÉCUTÉ PAR M. DURENNE, COMPOSITION DE M. CARRIER BELLEUSE.

'ORIGINE de la bijouterie remonte à la plus haute antiquité. On trouve en effet, chez certains peuples primitifs, des ornements de forme circulaire en or natif grossièrement travaillés. Dans la suite, les Égyptiens, les Étrusques, les Grecs, les Romains cultivèrent cet art.

Nos musées sont remplis d'objets travaillés avec goût qui témoignent et du luxe de la société antique, et de l'habileté des artistes esclaves chargés de les produire.

Le grand cataclysme politique et religieux qui engloutit l'ancienne civilisation ne laisse à Rome et à Athènes que le souvenir de ses splendeurs passées. L'art ne vit que chez les peuples policés, qui n'ont d'autres règles que celles de l'esthétique la plus élevée et d'autre but que le désir d'approcher le plus près possible du beau idéal.

Au quinzième siècle, la France était assez riche et surtout assez puissante pour tourner ses conquêtes en Italie au profit de l'art. Aussi était-elle alors la seule contrée de l'Europe où les artistes pouvaient trouver aide et protection.

C'est vers la fin du quinzième siècle que des artistes italiens vinrent s'établir à Paris, où ils formèrent d'excellents élèves qui créèrent en France une industrie du premier ordre qui ne tarda pas à atteindre un haut degré de perfection et produisit des chefs-d'œuvre.

En 1542, le célèbre Benvenuto Cellini s'immortalise par d'admirables travaux d'orfévrerie et de bijouterie qu'il exécute au petit Nesle, transformé pour lui en atelier.

Dès lors, le goût et la mode de porter des bijoux ne fit que se développer davantage, surtout à la cour de France sous les règnes de François Ier et de Henri II.

C'est aussi vers cette époque que Louis Berquen de Bruges découvre, non la taille du diamant avec sa propre poudre, qu'on lui attribue à tort, car cela était connu avant lui, mais la combinaison ingénieuse des facettes, qui donne à cette pierre son brillant éclat et un prix qui depuis ce moment n'a cessé de s'accroître.

Aussi la bijouterie, qui jusque-là n'était guère enrichie que d'émaux et de pierres de couleur, telles que rubis, saphirs, émeraudes, perles, etc., augmente-t-elle de richesse par l'adjonction du diamant dont on la décore, ce qui donne naissance, un peu plus tard, au genre de bijou qu'on appelle joaillerie, et qui n'est orné que de diamants.

On est parvenu à faire dans ce genre de véritables chefs-d'œuvre. Tel est le charmant miroir que nous reproduisons ici, d'un style sobre et élégant imitant le grec ancien.

Ce miroir est monté en or, rehaussé de diamants et de lapis sur une de ses faces; l'autre côté est simplement en or ciselé. La glace est en cristal de roche; elle remplace avantageusement la plaque d'acier poli dont les anciens se servaient et que le style archaïque du cadre réclamait à la rigueur.

Le musée Campana, acquis récemment par le gouvernement français, est une mine précieuse où viennent puiser avec fruit les artistes qui, comme M. Rouvenat, veulent créer de nouveaux modèles, tout en suivant les règles de l'art antique.

En faisant bien, on flatte le goût du public. En effet, ce que l'on aime, ce que l'on veut aujourd'hui, ce sont des dessins corrects, des formes pures; il faut que le goût le plus sévère, le plus irréprochable préside à la fabrication des objets de luxe.

M. Rouvenat nous semble avoir parfaitement compris cette heureuse tendance du public a n'admirer que les choses vraiment belles. Les visiteurs qui se pressent autour de sa vitrine à l'Exposition universelle témoignent que ses constants et laborieux efforts ont été couronnés de succès.

Parmi les objets qui sont le plus admirés, nous citerons d'abord un ravissant petit oiseau en diamants. Ce charmant bijou, qui par sa légèreté et son éclat peut, mélangé aux fleurs, servir de coiffure de bal, obtient en ce moment une vogue méritée.

Il a été acheté par S. M. Napoléon III, et il paraît que l'exemple donné par l'Empereur a été suivi par la plupart des souverains qui sont venus visiter l'Exposition universelle du Champ de Mars.

Nous avons aussi remarqué une branche de lilas, chef-d'œuvre d'imitation de fleurs naturelles, qui n'a que le défaut d'être trop riche et d'avoir sa grappe un peu trop fournie. Cette branche de lilas est un des plus curieux échantillons des produits de cette maison; l'artiste qui l'a exécutée a eu, dit-on, pendant tout le temps de son travail une branche de lilas blanc près de lui. Chaque fleur a été copiée séparément sur nature, et l'exactitude a été jusqu'à la reproduction du bouton et des fleurs à demi couvertes.

Nous regrettons de ne plus voir un magnifique diadème style Henri II, qui était certainement l'une des plus belles pièces offertes par M. Rouvenat à l'admiration des amateurs.

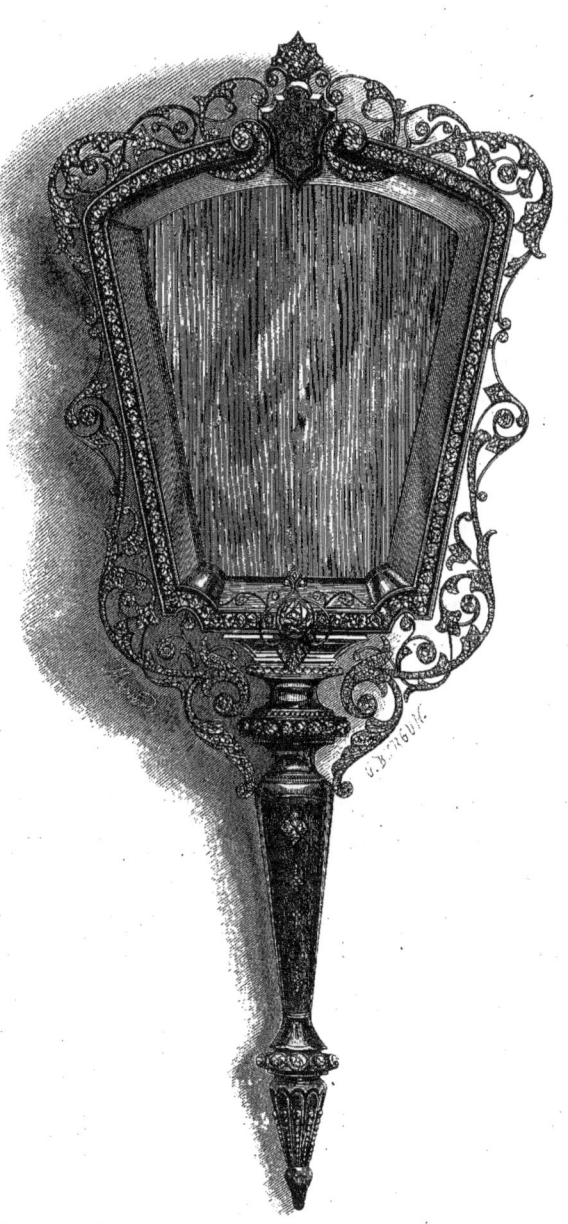

MIROIR STYLE GREC, EXÉCUTÉ PAR M. ROUVENAT.

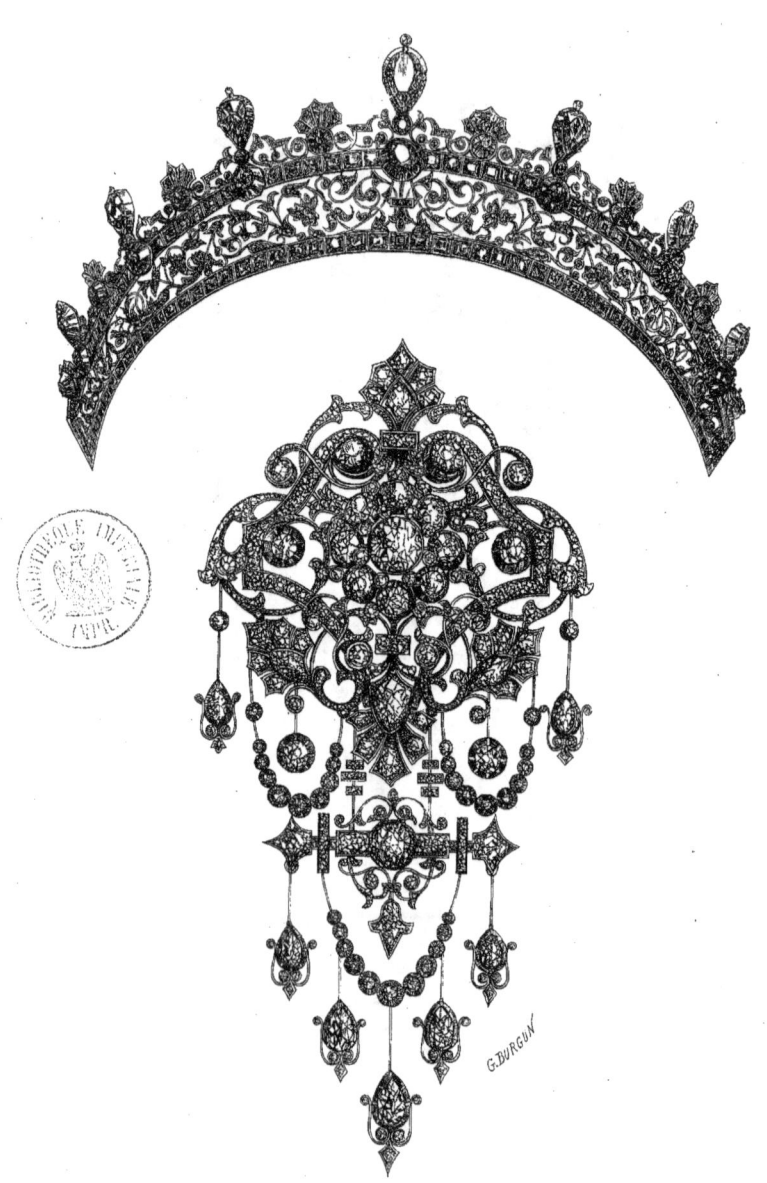

DIADÈME STYLE HENRI II, ET BROCHE GRECQUE, PAR ROUVENAT.

L'art du joaillier tient à la fois de celui du peintre et de celui du sculpteur. Pour faire un bijou, il faut d'abord, en en composant le dessin, combiner des lignes et des couleurs suivant les principes ordinaires de la peinture. Il faut exécuter ce dessin en relief. Mais les difficultés avec lesquelles on est aux prises sont grandes : car dans l'arrangement général que l'on a en vue de former avec telles ou telles pierres, il faut tenir compte de ce fait, que certaines dimensions, que certaines combinaisons ne conviennent pas à ces pierres; il faut tenir le plus grand compte de tout ce qui peut les mettre en valeur : ici, une monture légère est de mise; là, il en faut une plus forte; l'émail peut être voisin de ceci et point de cela; il faut calculer aussi l'éclat des pierres et disposer habilement des reflets qu'elles envoient. Ajoutez à cela les obstacles techniques matériels.

Et pourtant on les surmonte. Que de compositions heureuses on rencontre dans les vitrines de la bijouterie française à l'Exposition! Que de dessins élégants, légers et riches en même temps! Les jolis arrangements!

Eh quoi! depuis que l'on fait des bijoux, on trouve encore moyen d'en créer de nouveaux! Certes, et d'exquis et qui égalent tout ce que l'antiquité ou les temps modernes nous ont légué de plus beau.

Telles sont, nous le disons sans hésiter et sans craindre d'être taxés d'exagération, les deux pièces que M. Rouvenat a bien voulu nous communiquer.

Cet artiste s'est, quant à elles, inspiré non pas directement de la nature, mais en passant par l'intermédiaire de la Renaissance et de la Grèce : il s'est inspiré de celles-ci sans les pasticher; il a interprété la nature en la regardant tour à tour avec les yeux d'Athènes et de l'Italie.

Le diadème style Henri II est, par sa valeur commerciale et par ses mérites artistiques, par la pureté de sa forme notamment, qui en fait un spécimen charmant de l'art du seizième siècle, digne d'une tête couronnée. Il a été acquis à l'Exposition par Mme la duchesse de Bavino.

La broche grecque est, si l'on peut parler ainsi, de la joaillerie savante; ce n'est pas qu'il soit plus savant de faire des bijoux de genre antique que de style moderne, ni qu'il y ait une joaillerie ennuyeuse comme il y a une musique ennuyeuse que l'on appelle savante, mais c'est que cet objet a été étudié avec un soin extrême. La délicatesse du travail et la solidité de la monture donnent à ce bijou, qui est l'un des plus finis que M. Rouvenat ait exposés, une valeur artistique du premier ordre.

'Exposition universelle n'est pas, à proprement parler, la réalisation d'une idée due à l'initiative du public ou d'un certain nombre de particuliers. Il faut remonter plus haut pour trouver le point de départ de cette manifestation grandiose de la vitalité de la France, — et aussi du reste du monde. Mais il a suffi que cette idée fût sérieusement mise en avant, pour que de tous les points de la France, dans toutes les classes de la société, un mouvement unanime se produisit, qui fournit au gouvernement et aux hommes éminents qui avaient été chargés d'organiser cette solennité de la

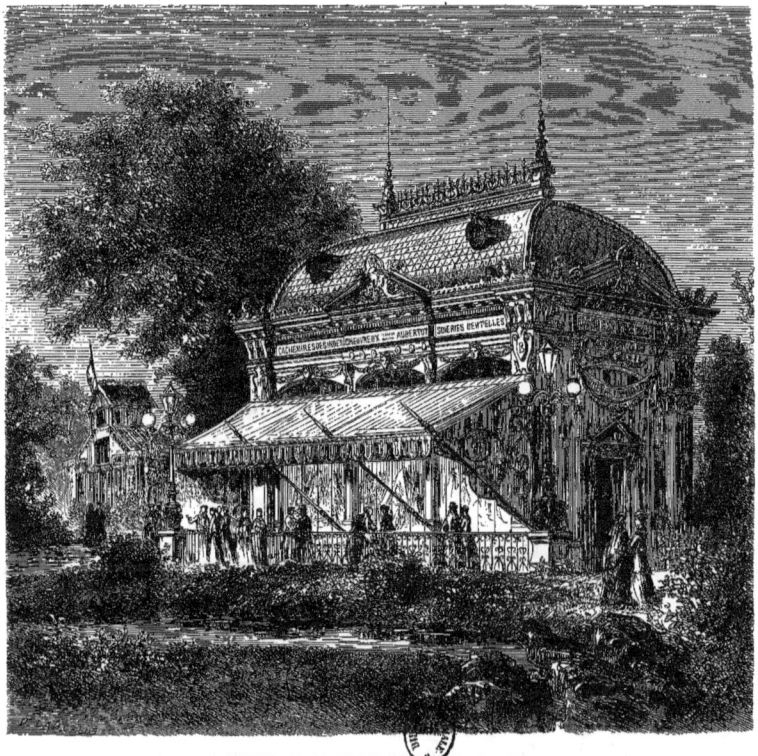

KIOSQUE DE LA MAISON CHEVREUX-AUBERTOT.

pensée et du travail, un concours tout-puissant au moyen duquel on est arrivé au résultat qui depuis six mois fait l'admiration et l'envie de tous les peuples.

Ce n'est pas ici le lieu de dire tous les efforts qui ont été faits dans tant de directions, morales, intellectuelles ou pratiques. Mais nous pouvons indiquer comme une des manifestations les plus éclatantes de ce fait que la bonne volonté empressée, que les sacrifices pécuniaires des individus n'ont pas manqué à la grande œuvre; nous pouvons citer la beauté, la richesse, la perfection de certains aménagements. Tout le monde a présent à l'esprit l'architecture somptueuse de l'exposition des Pays-Bas : ses belles boiseries de chêne, ses pilastres à chapiteaux de bronze doré, etc.; les beaux portiques à arcades, à colonnes, à fresques Renaissance de l'Italie ; les galeries si originales, en bois blanc dentelé et revêtu de couleurs éclatantes où sont rangés les produits russes; l'éblouissant ensemble que forment les salons Orientaux, Japonais, Persan, Marocain, Tunisien, Turc, etc. Les étrangers ont bien mérité de nous; ils nous ont donné là des marques libérales et éminemment courtoises de sympathie.

Les Français s'en sont montrés dignes et nos exposants n'ont reculé devant rien pour encadrer comme il convenait tant de produits précieux. Nos installations portent le caractère d'élégance et de goût qui nous est reconnu sans conteste par tous nos rivaux.

Pour ne parler que des établissements situés dans le Parc, que de dispositions agréables à l'œil, heureuses, que d'imaginations variées et hardies ! Parmi les constructions les plus remarquables sous tous les rapports, se trouve celle de MM. Hoschedé et Blémont, les successeurs de cette maison Cheuvreux-Aubertot dont on sait l'ancienneté et le renom. Une fois en possession d'une place qui est peut-être la meilleure de tout le jardin, ils ont, nous a-t-on dit, eux si sévères dans leur administration, dépensé sans compter pour la première fois : « Ils ont voulu faire au public souverain un don de joyeuse exposition digne d'eux et de lui. »

Dirigeons-nous vers cette partie nord du Parc qui est la plus vivante, la plus variée et la plus attrayante de toutes. A deux pas de la cascade, sur un tertre dont le gazon est rafraîchi par un petit ruisseau, s'élève le kiosque de la maison Cheuvreux-Aubertot.

Cette blanche et délicate construction, coiffée d'un toit pittoresque, est, comme on le voit par notre gravure, conçue dans le style de la Renaissance, modifié dans le sens des habitudes de l'art français contemporain. Ce petit édifice, qui fait honneur à son auteur, est dû à un jeune architecte, M. Paul

Sédille. Cette œuvre toute française, à l'inspiration de laquelle MM. Hoschedé-Blémont n'ont pas été étrangers, charme doucement.

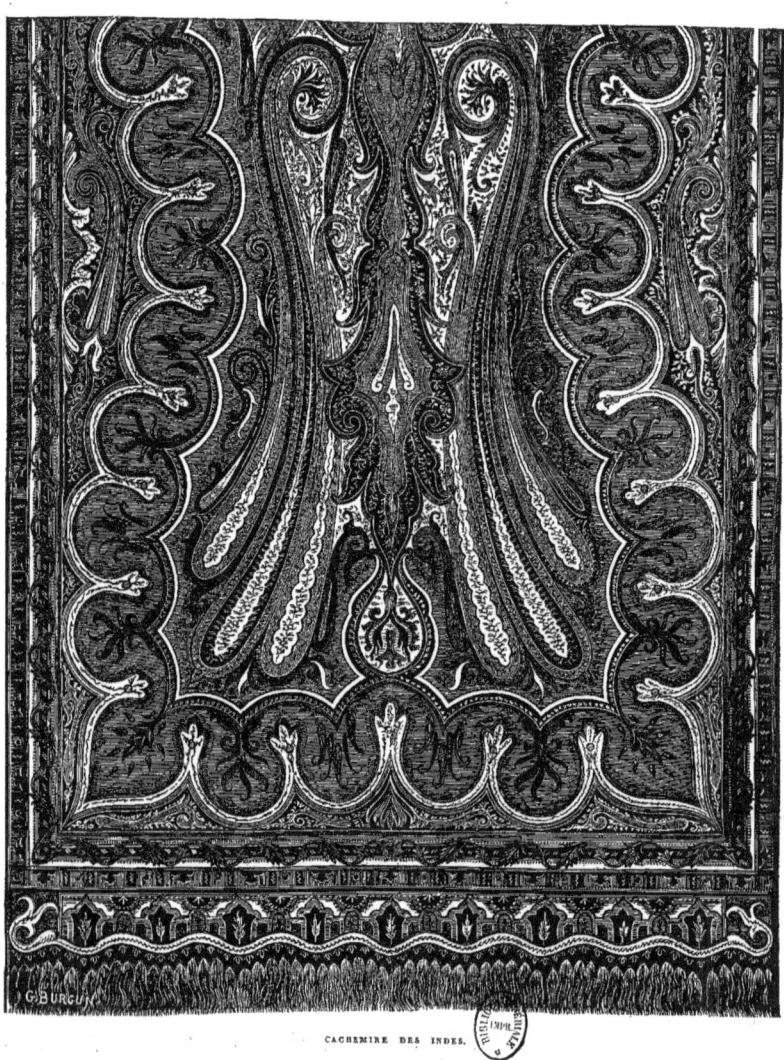

CACHEMIRE DES INDES.

Le pavillon du Champ de Mars, qui est l'image exacte de la maison du boulevard Poissonnière, tombera bientôt plus vite encore qu'il ne s'est élevé.

Hâtons-nous donc d'imiter les petites figures dont notre artiste a animé son dessin. Les voici qui gravissent encore une fois la petite colline qu'elles connaissent bien. Pour elles, la splendide vitrine encadrée de blanc déploie ses séductions. Jamais étoffes n'ont été plus habilement assorties, couleurs plus harmonieusement mariées, plus artistement opposées ou fondues. Jamais main plus heureuse n'a composé cet ensemble difficile qu'on appelle un étalage, et qui, en même temps qu'il a pour les femmes un attrait irrésistible, constitue une des beautés et des gaietés du Paris moderne.

Or on sait que l'exploitation en grand permet seule la production à bon marché, les frais généraux d'une entreprise diminuant en proportion de son étendue, d'après des lois invariables.

Mais examinons maintenant en détail les merveilles du kiosque de MM. Hoschedé et Blémont.

Les cachemires de l'Inde qui y sont exposés figurent au premier rang parmi les plus beaux que nous ayons jamais vus.

Comme toutes les maisons du premier ordre, c'est de Kachemyr même, d'Umritsir et des principaux centres de la fabrication indienne que MM. Hoschedé-Blémont font venir les leurs. Mais ils font en ceci preuve d'une intelligente supériorité; ils les font directement exécuter sur leurs propres dessins, revus, corrigés et remaniés jusqu'à ce qu'ils aient atteint la perfection. Ces produits spéciaux sont leur propriété exclusive et ne se trouvent que chez eux.

Nous avons choisi, entre cent, un de ces châles, celui qui nous a paru le plus beau, pour lui décerner les honneurs du burin. On appréciera la splendeur de son dessin et la richesse de sa structure. Quant à la finesse du tissu, elle dépasse tout ce qu'on peut imaginer, et fait songer à ces cachemires que les conteurs font passer à travers une bague.

Après les cachemires, l'exposition des dentelles tient la première place. Mais là non plus on ne voit pas ces monstruosités coûteuses, ces tours de force possibles à tous ceux qui peuvent disposer de grands capitaux, ces robes, par exemple, dont le mètre revient au même prix que celui des terrains de l'Opéra; tout cela est bon pour la montre : on s'étonne et l'on passe. La question de supériorité n'est pas là. On peut facilement exiger des tours de force d'une ouvrière; mais il est moins aisé de la diriger dans le sens d'une production qui soit à la fois pratique et supérieure.

Telle est la belle mantille de Chantilly que nous avons gravée. Quelle nouveauté de formes! Quelle magnificence dans les festons et dans les guirlandes!

Passons maintenant au volant qui vient après dans l'ordre des illustrations. Il est en point d'Alençon, et d'une finesse.... *arachnéenne*.

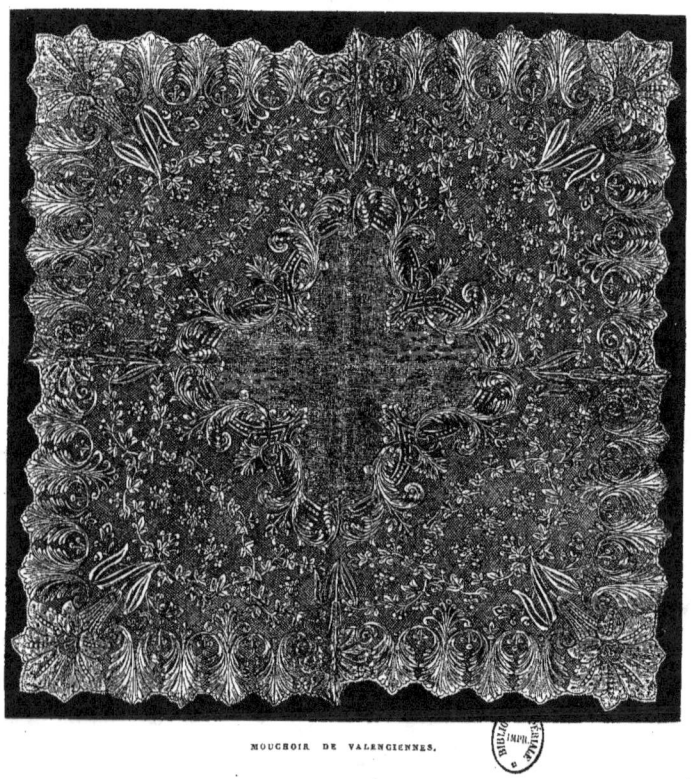

MOUCHOIR DE VALENCIENNES.

Ce mouchoir de Valenciennes? c'est celui sur lequel, dans l'exposition de Belgique, est placée la médaille d'or. Quelle conception! Comme c'est achevé! « C'est la fin du fini! » nous disait une dilettante en dentelles.

Dans ce petit palais, du reste, rien d'excentrique ni d'extravagant. Examinez chacun des éléments qui composent cette riche exposition, châles tissés et sertis dans les Indes, dentelles ouvrées en Belgique, à Bayeux et à Caen, et dont le dessin a été tracé à Paris, modes nouvelles, confections créées d'hier :

tout cela plaît à tous, tout cela est à la portée de tous ; et c'est là le principal mérite des produits de MM. Hoschedé et Blémont : ils ont saisi le côté utile et vraiment pratique de l'Exposition ; ils ont cherché à concilier l'élégance et la raison ; ils ont inventé le luxe économe.

Mais il est à propos de rappeler l'origine de l'établissement Cheuvreux-Aubertot, d'en faire connaître le mécanisme, de dire les conditions exceptionnelles dans lesquelles il fonctionne. Fondée en 1786, la maison Cheuvreux-Aubertot fut successivement gouvernée par MM. Cheuvreux fils et Legentil, qui a été une de nos illustrations industrielles, puis par MM. Herbet et Loreau. MM. Hoschedé et Blémont unissent le respect des traditions de probité et de dignité, que le passé leur a léguées, à l'intelligence des besoins et des exigences de l'époque actuelle.

L'importance d'une maison de cette valeur et le déploiement d'activité qu'elle produit sont énormes. Lorsque l'on pénètre dans ces vastes magasins, après avoir franchi la belle galerie qui donne sur le boulevard Poissonnière, on se trouve au centre d'un réseau de galeries qui étendent d'innombrables rayons dans tous les sens : ici des balustrades, là des allées tendues de soie et de velours, plus loin des escaliers en éventail qui conduisent dans un véritable dédale situé au premier étage ; partout des employés qui s'empressent auprès du public ; partout la vie, la circulation et le mouvement.

La maison Cheuvreux n'occupe pas moins de deux cents personnes dans ses magasins mêmes. On peut juger par là du nombre d'ouvriers de choix que fait vivre à Paris la fabrication de ses ouvrages de modes et de lingerie. On en compte plus de cinq cents ici ; à Tarare, à Fère-Champenoise et dans nos principaux centres d'industrie, des milliers de personnes contribuent par leur travail à l'approvisionnement du grand établissement qui nous occupe.

Toutes ces œuvres d'art, tous ces dessins sont la propriété de la maison qui les a conçus et inspirés.

Mais arrêtons-nous, il faudrait tout détailler, tout commenter. Or nos gravures sont là pour quelques objets, et, pour les autres, on peut visiter sans peine le pavillon si bien rempli du Champ de Mars. Nous recommandons les vitrines de l'industrie linière. Nous nous bornons aussi à indiquer ces belles confections qui ont obtenu une des premières récompenses dans la classe 35, et les corbeilles de mariage, les trousseaux, les ameublements hors ligne qui complètent cet ensemble. Nous tenons seulement à émettre,

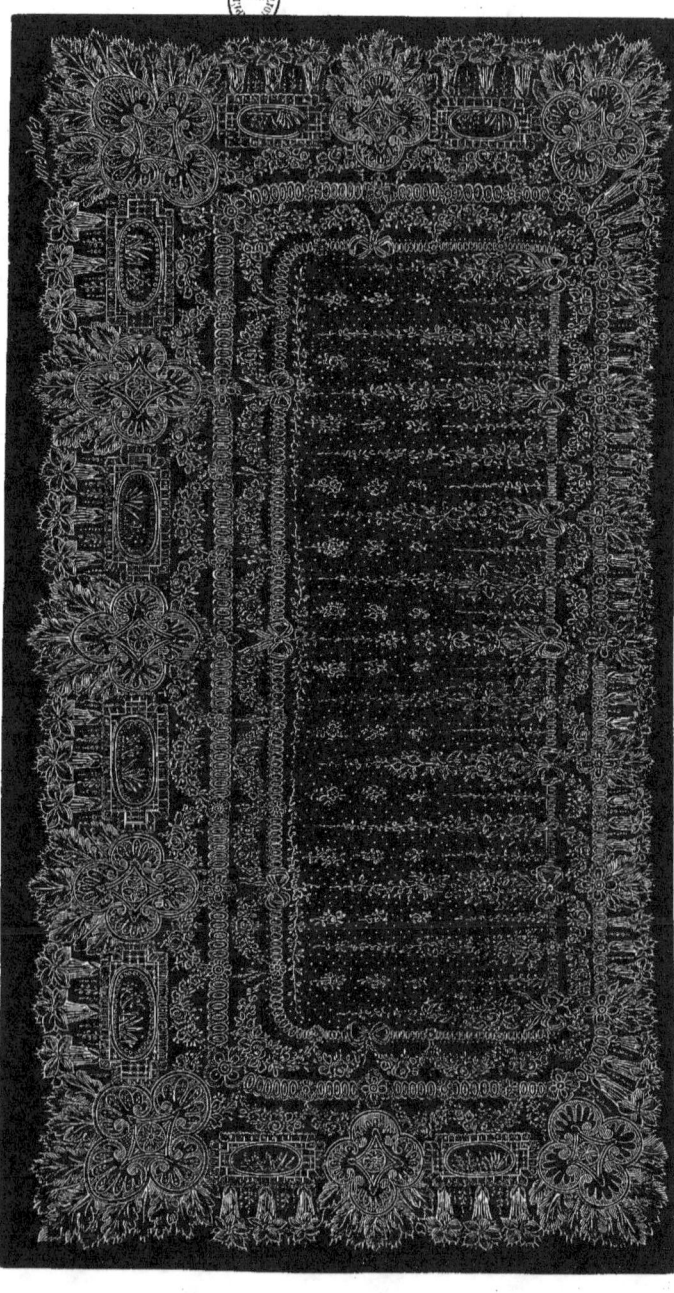

MANTILLE DE CHANTILLY.

sur les conditions dans lesquelles il est formé, et sur les avantages qu'il peut y avoir à en former de pareils, quelques considérations qui ne seront peut-être pas sans utilité.

Nous avons toujours pensé que si la spécialité isolée avait des résultats excellents, elle avait aussi des inconvénients graves.

Sans doute au point de vue du choix, de la fabrication irréprochable, de la perfection du produit, de la meilleure provenance des matières premières, de l'approvisionnement plus sûr, plus régulier, mieux organisé de ces matières, la spécialité a du bon. Mais inévitablement, toujours, le produit fabriqué par le spécialiste porte un cachet très-accentué; encore, au point de vue de l'originalité cela n'est pas mauvais; cependant on est là en présence d'une originalité qui tranche nettement sur tout ce qui l'entoure, qui ne s'y lie pas spontanément.

Les inconvénients de ce que j'oserai appeler dans les objets un manque de liant se font surtout sentir dans l'ameublement et dans la toilette.

Prenons une femme dont la toilette soit venue par fragments des quatre coins de Paris; pas une pièce n'est sortie du même endroit : quel goût délicat, quel art infini il lui faudra pour harmoniser tous ces éléments étrangers, hostiles les uns aux autres! Nature des tissus, qualité des teintures, caractère des colorations, esprit des dessins, coupes, tout sera en désaccord, ou du moins ne sera pas unifié : il y aura juxtaposition et non fusion.

Si au contraire, en général, les principales ou du moins les plus saillantes parties de sa toilette proviennent de la même source; si, par exemple, elle les a demandées à une maison où l'on trouve à la fois la lingerie, la confection, la dentelle, le cachemire, quelle différence! Sa personne forme alors un tout bien un : point de disparate, point de dissonance; un aspect général qui charme, qui plaît; et ce résultat s'obtient tout aussi bien avec des objets d'une valeur modérée qu'avec des tissus de grand prix. Eh! qu'est-ce après tout que le goût dans la toilette? Qu'est-ce qu'une femme bien mise, sinon celle dont la toilette est harmonieuse, fût-elle toute simple.

Insistons sur ce sujet. Pourquoi les objets provenant d'une même maison seront-ils d'un meilleur effet entre eux que joints à d'autres? Le lecteur a déjà fait la réponse à cette question. C'est qu'il régnera dans les caractères généraux et essentiels de ces produits un esprit commun; une même inspiration aura présidé à leur création, aura réglé et dirigé, influencé dans un même sens

l'imagination des artistes qui fournissent leur concours au chef de maison idéal que nous avons en ce moment en vue.

Il en est ainsi pour l'ameublement. Nous irons même jusqu'à dire qu'il nous paraît nécessaire qu'un ameublement sorte tout entier et complétement terminé des mêmes mains. Nous conseillerons toujours aux personnes qui tiennent à être meublées d'une façon véritablement artistique, de s'adresser de préférence aux fabricants d'étoffes qui sont en même temps tapissiers, ou du

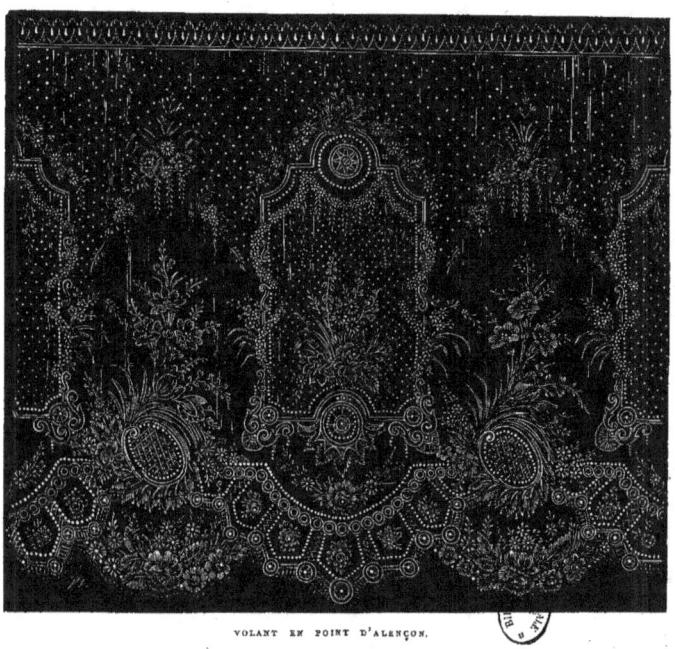

VOLANT EN POINT D'ALENÇON.

moins qui ont des tapissiers désignés travaillant en quelque sorte sous leur direction. Nul ne saura mieux qu'eux assortir la forme, la courbe, la décoration des bois, la nature du capitonnage, les dimensions et la couleur des garnitures au style, à l'épaisseur ou à la finesse, à la matité ou au brillant de l'étoffe. Nul ne saura mieux choisir des tapis, des portières, des tapis de table, des tabourets et des meubles de fantaisie qui « aillent ensemble, » comme on dit.

Et maintenant, tirons le rideau. Mais ce rideau même qui ferme notre revue, n'est-il pas une haute expression du luxe et de l'élégance ?

RIDEAU BRODÉ DE TARARE.

ous consacrons la septième livraison des *Merveilles de l'Exposition* à l'étude des publications illustrées exposées par la *Librairie Centrale d'architecture, d'archéologie et de beaux-arts*. Mais avant d'entrer dans cette longue série d'ouvrages, tous remarquables au point de vue de l'art, de la

STATUES (XIII^e SIÈCLE), CATHÉDRALES DE REIMS ET DE STRASBOURG.

perfection typographique, de l'excellence et de la variété des procédés de gravures, quelques considérations rétrospectives ne sont peut-être point inutiles. — Il y a quelques années, la Librairie spéciale d'architecture n'existait pour ainsi dire pas. Les dépenses énormes, nécessitées par l'édition d'une

seule publication de ce genre, décourageaient l'artiste et effrayaient l'éditeur. L'auteur, ne pouvant faire lui-même les frais de son œuvre, n'ouvrait ses cartons qu'à regret, dans la crainte bien légitime d'une interprétation incomplète ou défectueuse. L'éditeur, pourvu des éléments nécessaires pour faire un beau livre, reculait à son tour devant les charges imposées par l'exécution matérielle, charges d'autant plus lourdes qu'il avait affaire à une clientèle moins nombreuse, disséminée, spéciale enfin, et, par cela même, difficile à pleinement satisfaire. — Le problème à résoudre était compliqué. C'est en vain qu'on aurait cherché dans des pays voisins des précédents ou des modèles : l'Allemagne et l'Angleterre n'étaient, sous ce rapport, guère plus avancées que nous, et nous comprenons l'étonnement de ce membre d'un jury étranger s'arrêtant devant la vitrine de M. Morel, parcourant ses ouvrages, admirant franchement la perfection de l'ensemble et des détails, et terminant enfin son examen par cette singulière boutade : « Beaux et bons livres, assurément, mais qui ne se vendent pas ! »

Erreur, monsieur ; ils se vendent, ces livres, et, malgré leur prix relativement élevé, vous les trouverez aujourd'hui dans la bibliothèque de tous les artistes et des amateurs, non-seulement en France, mais chez vous, en Angleterre, en Allemagne, en Italie, en Espagne, en Russie et jusqu'en Amérique. C'est par eux que vous connaissez les noms de nos maîtres, que vous sympathisez avec leur talent, que vous vous inspirez au souffle de leur génie. Simple échange, du reste : car par ces mêmes livres nous apprenons ce qui se fait chez vous de beau et de bon. Le burin n'a pas de nationalité ; interprète du dessin, il parle toutes les langues ; il suffit de voir pour le comprendre. Peu lui importent les questions d'idiome ou les querelles d'école : la planche gravée à Paris est aussi couramment lue à Londres qu'à Berlin.

Le catalogue des ouvrages exposés par M. Morel compte environ cinquante publications, représentant plus de cent volumes in-folio, contenant chacun en moyenne une centaine de planches du même format, gravées sur cuivre ou sur acier, ou imprimées en couleur ; et nous étonnerons peut-être beaucoup de nos lecteurs en leur apprenant que certaines de ces publications dont le prix aurait paru, il y a quelques années, une nouveauté dangereuse en librairie, comptent par milliers leurs souscripteurs. Le jury international a compris ce qu'il avait fallu à un éditeur intelligent, d'audace, de constance et d'habileté pour arriver à renverser une à une toutes les

idées préconçues et, réalisant enfin ce qui avait paru jusqu'alors impossible, à affirmer du premier coup et avec tant de puissance sa vitalité. Une des rares médailles d'or dévolues à la classe 6 a été décernée à M. A. Morel. Cette haute approbation ne peut que l'encourager dans ses efforts, en lui montrant que [la voie qu'il suit est la bonne et que le suffrage des gens

STALLE (XIII° SIÈCLE).

compétents lui est assuré. Mais une récompense non moins digne de flatter l'éditeur, ressort de l'accueil même fait à ses publications. Non content, en effet, de la clientèle choisie à laquelle s'adresse naturellement la majeure partie de ses magnifiques ouvrages, il a voulu, marchant avec le progrès, mettre à la portée de tous les chefs-d'œuvre de l'art et les enseignements

des maîtres. Ce but, on peut dire qu'il a pris la meilleure route pour l'atteindre grâce à ses publications populaires et périodiques, telles que l'*Art pour tous*, la *Gazette des architectes et du bâtiment*, le *Journal manuel de peinture*, le *Journal de menuiserie*, etc., véritables encyclopédies de l'art et du métier, rédigées au point de vue pratique et industriel, et apportant à jour fixe, à l'usine ou à l'atelier, non-seulement l'enseignement, mais encore le modèle. Cette liste est incomplète sans doute : quelques groupes oubliés réclament, eux aussi, un organe; ils l'auront un jour. Il y a pour l'éditeur, dans ces nouvelles créations, une mission vulgarisatrice qu'il doit avoir à cœur de poursuivre. Le passé n'est-il pas là d'ailleurs pour lui garantir l'avenir? Et s'il a parcouru les salles diverses où sont exposés les précieux produits de l'*art* dit *industriel*, sur combien de ces produits n'a-t-il pas dû reconnaitre lui-même l'empreinte irrécusable dont les a heureusement frappés la lecture intelligente d'une de ses revues ou l'étude assidue d'un de ses ouvrages?

Et maintenant, comment, dans ce rapide aperçu, faire bien comprendre l'importance de cinquante volumineuses publications, ou seulement le but qu'elles se proposent? Nous avons simplifié notre tâche en prenant le parti de faire parler les livres eux-mêmes. Laissant à regret de côté celles de ces publications qui se composent exclusivement de planches gravées sur cuivre ou sur acier, ou de planches en couleur, — et c'est le plus grand nombre, — nous avons choisi, dans quelques autres, une douzaine de gravures en relief. Ce chiffre est modeste et le choix a été difficile, en présence du grand nombre et de la valeur égale des matériaux dont nous pouvions disposer.

Ces huit volumes que nous avons sous les yeux sont l'œuvre la plus considérable peut-être que l'étude de l'art ait produite de nos jours. L'auteur, M. Viollet-le-Duc, n'est pas seulement un habile architecte, il est avant tout un éminent artiste, voire même un écrivain entrainant et très-érudit. M. Morel a eu l'heureuse fortune de devenir l'éditeur des trois grands ouvrages de M. Viollet-le-Duc, et l'on peut dire hardiment, qu'en les faisant entrer dans son catalogue, il l'a enrichi des trois perles les plus précieuses de son écrin. La publication du *Dictionnaire raisonné de l'architecture française du onzième au seizième siècle*, qui en est à son huitième tome, aura dix volumes une fois complète. Dans ce cadre, l'auteur a su, suivant le sujet ou le besoin, jeter en germe ou développer avec talent les théories les plus élevées de l'art comme les enseignements les plus élémentaires et les plus pratiques.

CANAPÉ LOUIS XV. — TAPISSERIE DES GOBELINS. — DESSIN DE BOUCHER.

Le *Dictionnaire* fut, à son apparition, une véritable révélation; les critiques passionnées ne manquèrent pas à son auteur : on blâma ses audaces, on accusa ses tendances. Aujourd'hui, critiques et admirateurs sont d'accord, en ce sens que tous veulent le lire : heureux privilége du talent qui sait s'imposer à ceux même qui sont le moins de son avis ! — Parmi les quatre mille bois dessinés par M. Viollet-le-Duc lui-même, et qui enrichissent le texte des huit premiers volumes, nous avons puisé au hasard deux motifs, certains d'avance de mettre la main sur une œuvre de maître. Ces deux statues (v. page 77), dont les lignes sobres et harmonieuses rappellent les plus beaux temps de la Grèce, ornent, l'une, le portail de la cathédrale de Reims; l'autre, le portail de la façade ouest de la cathédrale de Strasbourg : deux chefs-d'œuvre du treizième siècle, reproduits avec amour par le crayon convaincu d'un admirateur !

Complément du *Dictionnaire d'architecture*, le *Dictionnaire du Mobilier* comprendra deux volumes; le premier seul est publié. Il traite du mobilier proprement dit, et se termine par un résumé historique, petit chef-d'œuvre d'humour et d'érudition dans lequel l'auteur nous fait entrer à sa suite dans les moindres détails de cette vie publique et privée du moyen âge qu'il connaît si bien. Nous empruntons à l'article *Forme* une sorte de siége à trois places (v. page 79), ayant servi à quelque salle capitulaire peut-être et reconstruit par l'auteur avec des fragments de boiseries trouvées dans l'église Saint-Andoche de Saulieu. — Mais il n'est pas d'éloge qui ne soulève aussitôt la critique : « Partisan exclusif du moyen âge ! » qui n'a lu et relu ce reproche, passé à l'état de cliché, à l'adresse de l'auteur des deux *Dictionnaires*. A ces détracteurs quand même nous nous contenterons de répondre : « Lisez les *Entretiens sur l'architecture!* » L'homme qui a écrit ces pages si vraies, si entraînantes, connaît la Grèce; comme vous, il en goûte les splendeurs et les harmonies, et, mieux que vous souvent, il les raisonne.

M. Claude Sauvageot a deux publications dans la vitrine de M. Morel : les *Palais, Châteaux, Hôtels et Maisons de France du seizième au dix-huitième siècle* et l'*Art pour tous*. Nous empruntons au premier de ces ouvrages une vue perspective du château de Saint-Germain (v. page 84). A cette simplicité dans l'effet, à cette netteté dans le rendu, à cette fermeté dans le trait, on reconnaît tout d'abord le commerce assidu des maîtres. Ajoutons que légitimement soucieux du succès de son œuvre, Sauvageot en a dessiné lui-même tous les bois, comme il en a gravé seul toutes les planches.

CARTEL. — COLLECTION TAINTURIER.

L'*Art pour tous* est une œuvre toute différente. Ouvrage de compilation, il recueille de tous les côtés, mais avec discernement, les éléments et les motifs dont il se compose. Reflet de toutes les écoles, de tous les genres et de tous les maitres, cette collection, véritable encyclopédie de l'art industriel, est en même temps une histoire complète de la gravure à notre époque. Tous les procédés y sont représentés et la nomenclature en est aussi nombreuse que variée. C'est l'*Art pour tous* qui nous a fourni ces merveilleux spécimens de gravures que nos lecteurs ont pu voir aux pages 21, 43, 45 de ce livre;

VUE DU CHATEAU DE SAINT-GERMAIN-EN-LAYE.

nous lui empruntons deux nouveaux motifs : un *canapé*, des dernières années du règne de Louis XV (tapisserie des Gobelins, dessin de Boucher), et un petit cartel d'un excellent goût et d'un charmant effet (v. pages 81 et 83).

De l'*Art pour tous* à la *Perse moderne* la transition paraîtra brusque; elle est pourtant toute naturelle. N'est-ce pas la Perse qui nous fournit ces magnifiques tapisseries et ces faïences émaillées dont l'*Art pour tous* a composé parfois son butin? M. Coste a pu admirer sur place les produits féeriques de

ce pays des *Mille et une Nuits*. Il a été séduit, et nous nous en réjouissons d'autant plus que cet enthousiasme nous a valu les éléments d'un beau et bon livre. Pourquoi ne pouvons-nous prendre à la *Perse moderne* qu'un simple bois gravé, modeste spécimen d'une œuvre qui emprunte aux planches en couleur une grande partie de son charme, sinon son intérêt?

D'où provient cette Diane de Poitiers, représentée couchée sous les traits de Vénus et appuyée sur un Amour qui la tient embrassée? Ce bijou, reproduction fidèle d'une peinture en émail de Léonard Limosin, est tiré de

TOMBEAU DU POÈTE SADI, A CHIRAZ.

l'*Histoire des arts industriels*, de M. Jules Labarte. C'est au même ouvrage que nous empruntons cette salière d'or, œuvre de Benvenuto Cellini, exécutée pour François Ier et conservée précieusement aujourd'hui dans le musée des Antiques à Vienne. Deux gravures sur bois! modeste bagage pour donner l'idée d'un ouvrage qu'un critique éminent définissait il y a quelques jours à peine « la merveille non-seulement de l'Exposition universelle de 1867 et de la librairie contemporaine, mais de la science archéologique la plus élevée et de la critique d'art la plus autorisée. » Amateur passionné

des belles choses, appelé par ses relations et par ses goûts personnels à manier journellement les produits les plus remarquables de l'art, M. Labarte a voulu faire pour les arts industriels au moyen âge et à la Renaissance

PEINTURE EN ÉMAIL DE LÉONARD LIMOSIN.

ce même travail de critique et de réhabilitation que M. Viollet-le-Duc avait victorieusement entrepris en l'honneur de l'architecture du onzième au seizième siècle. Les deux œuvres sont frappées au coin d'un maître, et le plus

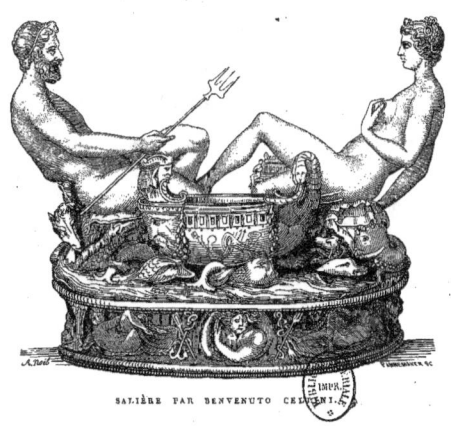

SALIÈRE PAR BENVENUTO CELLINI.

bel éloge que nous en puissions faire est de les considérer comme deux sœurs inséparables, de beauté et de charmes différents, brillant l'une à côté de l'autre, mais sans se porter ombrage et sans se nuire.

n présence de ees formidables machines qui, sans cesse, agitent leurs chaînes, étendent leurs bras monstrueux, soulèvent des poids énormes, poussent en avant leurs corps gigantesques, soufflant, rugissant, vomissant du feu et des nuages, en présence de ces léviathans de fer, l'homme se sent grand. Voilà donc son ouvrage ! La nature ne peut lui résister ! Il franchit les distances avec la rapidité du vent ; il a des ciseaux qu'un géant de cent pieds manierait avec peine ; il tord, il déchire, il façonne le plus dur métal comme il ferait un roseau.... Il peut tout ! Les instruments aveugles de sa volonté sont les bons génies de l'époque, ils sont les véritables pionniers du progrès ; c'est par eux que les quantités de force et de temps nécessaires à la production d'un effet, devenant moindres, l'objet fabriqué devient moins cher ; or, le bon marché c'est la grande question sociale.

Parmi tant de machines d'une puissance et d'une utilité merveilleuses, on a généralement remarqué celles de MM. Albaret et Cie, de Liancourt (Oise). Leur maison, fondée il y a vingt-cinq ans par M. Duvoir, est aujourd'hui l'une des plus importantes de l'Europe, pour la construction des machines agricoles. C'est beaucoup grâce à eux qu'en France l'agriculture a aujourd'hui à son service les machines les plus perfectionnées. L'usine de Liancourt, d'où sont sortis les locomobiles, machines à vapeur, hache-paille, coupe-racine, manéges, batteuses, etc., qu'elle a exposés et dont nous donnons le dessin, est un monde. Elle comprend une fonderie de fer et de cuivre, des ateliers de forge, de chaudronnerie, d'ajustage, de tour, de montage, de menuiserie et de charronnage ; l'outillage est des plus complets ; près de cinq mille machines à battre, et de mille machines à vapeur, hors ligne pour l'intelligence de la conception et l'exécution parfaite, sont sorties de Liancourt, où se construisent aussi des machines destinées à l'industrie : la locomotive routière de M. Albaret, qu'on a vue au Champ de Mars, est une œuvre très-bien étudiée qui nous a paru le plus complet des engins de ce genre. La large part qu'a prise M. Albaret, ingénieur civil, dans les progrès de la machinerie agricole ont été constamment reconnus et récompensés : de 1861 à 1866, il a obtenu quatre-vingt-neuf médailles d'or, dont deux grandes médailles d'honneur aux concours de Lille et de Laon. Il vient de recevoir à l'Exposition la médaille d'or, et d'être nommé, comme son prédécesseur, chevalier de la Légion d'honneur.

VUE D'ENSEMBLE DE L'EXPOSITION DE MM. ALBARET ET Cie.

LES MERVEILLES DE L'EXPOSITION.

L s'est produit, depuis vingt à trente ans, un mouvement considérable dans le domaine de ce que l'on appelle l'art industriel. Cette activité extraordinaire a eu deux causes immédiates : d'une part, les progrès accomplis par la Science et les applications nouvelles qu'ils ont permises ; de l'autre, le goût pour les objets d'art et en matière d'objets d'art, que les amateurs de curiosités et les collectionneurs avaient fait naître et entretenu ; ajoutons à ces influences la marche

SEAU A GLACE, PAR CHRISTOFLE ET C^{ie}.

de la science archéologique : c'est grâce à elle qu'il nous a été donné d'assister à une véritable rénovation des industries artistiques.

Nous ne voudrions pas faire ici un cours de philosophie, ni à propos d'un coffret ou d'un vase prendre dans les sphères de l'histoire un essor ambitieux. Toutefois, nous ne croyons pas déplacées quelques considérations formant le développement de ce qui précède.

Lorsqu'après les orages sans précédents de la Révolution, et les guerres formidables de l'Empire, le monde, accablé de fatigue, s'arrêta et se reposa, quelques-uns de ceux qui avaient traversé ces grandes vicissitudes jetèrent un regard en arrière et se mirent à rassembler les débris du passé. Ce fut d'abord au hasard et pêle-mêle qu'on recueillit tant de trésors dispersés, abandonnés, ignorés; mais peu à peu on découvrit de telles richesses, qu'il fallut les classer, et bientôt les chercheurs se divisèrent en spécialités. C'est alors qu'on vit naître les bibliophiles, les numismates, les amateurs de faïences, les fanatiques de vieux meubles; et bientôt, tout ce qui était ancien devint précieux et fut admiré avec passion (c'est-à-dire parfois de parti pris et au delà d'une juste mesure). Il y avait eu naguère, dès Louis XIV, des « curieux » et de riches cabinets, mais jamais il n'y avait eu autant de genres aussi divers et aussi savamment formés.

Le culte voué aux objets d'art anciens devait nécessairement amener à des comparaisons avec le présent, à des inspirations demandées au passé, à des modifications radicales dans les habitudes des artistes et des artisans modernes. Il en devait aussi résulter un peu de confusion dans leurs idées et dans leur style : c'est beaucoup, sans doute, parce qu'ils ont trop présents à l'esprit les vieux modèles des diverses époques, que nos maîtres manquent souvent d'originalité, donnent des productions complexes, d'un caractère mixte, ou, du moins, n'ont pas réussi à créer un style particulier à leur temps.

Les progrès de l'archéologie n'ont pas peu contribué à amener cet état de choses. La chromolithographie et la photographie nous ont fait connaître l'Égypte, Pompéi et l'Orient, aussi bien, je ne crois pas exagérer, que ceux qui les ont parcourus.

Reconnaissons toutefois que, souvent aussi, de ces révélations nouvelles sont sorties des inspirations précieuses et des créations qui, par leur pureté même de style, et par l'esprit élevé dans lequel leurs auteurs ont imité, sont au niveau des plus belles productions connues de l'art appliqué à l'industrie.

A un autre point de vue, la Science, par ses progrès inouïs, a mis à la disposition de l'industriel des moyens mécaniques ou chimiques qui lui ont permis soit une production plus facile et par conséquent plus abondante, soit une fabrication plus correcte, plus régulière, plus parfaite, ou qui lui ont livré des matières nouvelles.

C'est dans ces conditions que nous avons vu refleurir la cristallerie, la faïence, l'art du bronzier et l'orfévrerie.

De cette dernière branche de l'art contemporain et de certains de ses spécimens les plus précieux, les plus intéressants et les plus nouveaux, nous entretiendrons nos lecteurs dans ce numéro et (à cause de l'importance du

CAFETIÈRE STYLE LOUIS XVI, PAR CHRISTOFLE ET C¹⁰.

sujet et des procédés que nous étudierons) dans la prochaine livraison. Nous allons nous occuper de MM. Christofle et C¹ᵉ, à qui ce que nous venons de dire paraît bien s'appliquer. En effet, on peut caractériser avec précision leurs travaux en disant que, chez eux, l'Art et la Science se donnent la main.

A ce propos, il n'est pas indifférent de remarquer qu'il s'est produit en

France et en Angleterre, et à peu près à la même époque, chez M. Christofle et chez M. Elkington, qui est le premier orfèvre de Londres, un même fait qui est un grand enseignement pour les industriels : il montre que dans le travail sérieux, assidu, consciencieux, même lorsqu'il limite ses prétentions, se trouvent à une haute puissance toutes les forces et toutes les ressources pour triompher dans les régions les plus élevées et les plus brillantes de la production.

Nous nous expliquons. M. Charles Christofle borna longtemps son ambition à exécuter de l'orfévrerie courante à la portée de tout le monde; mais sincèrement désireux de bien faire, de faire mieux dans la zone qu'il s'était tracée, chercheur infatigable, réformateur constant, fanatique de perfection même lorsqu'il s'agissait des objets les plus simples, il arriva un jour où son outillage était sans égal, où son personnel d'élite avait contracté l'habitude du goût le plus sévère. Armement, armée et chefs, tout était du premier ordre et rompu à la lutte. Lorsque M. Christofle jugea à propos de faire de l'orfévrerie de luxe et de l'orfévrerie d'art, il put d'emblée rivaliser avec les établissements qui, depuis des années, se consacraient spécialement à l'orfévrerie la plus riche et la plus délicate, marcher de pair avec elles, ou, pour être plus exact, l'emporter sur elles.

La maison Christofle et Cie, à la tête de laquelle sont aujourd'hui MM. Paul Christofle, fils de Charles Christofle, et Henri Bouilhet, le chimiste, son neveu, fabrique donc essentiellement des bronzes de table, des surtouts et des services de dessert dorés ou argentés, de l'orfévrerie en maillechort et en laiton, des couverts et de la petite orfévrerie, dorés ou argentés (elle dore aussi et argente tant les objets fabriqués par elle que ceux qu'on lui confie); et en même temps elle produit de la grande orfévrerie d'argent et des objets d'art, de la galvanoplastie ronde bosse et massive et de la galvanoplastie ronde bosse monumentale; elle fait aussi des émaux cloisonnés et du damasquinage.

Ces dernières branches de la fabrication de MM. Christofle et Cie ont été plus récemment introduites chez eux. Charles Christofle fut en France le créateur de l'orfévrerie galvanique; il fit, en outre, faire un pas immense à cet art, en ajoutant aux procédés ordinaires de l'orfévrerie des procédés mécaniques qui donnent une précision de lignes qu'atteint difficilement et à grands frais le travail manuel. Ce furent ces perfectionnements qui, joints à la sincérité de ses titres, et surtout à sa réputation, le mirent à l'abri des

TOILETTE STYLE LOUIS XVI, PAR CHRISTOFLE ET Cⁱᵉ.

dangers de la concurrence, lorsque l'expiration des brevets qu'il avait pris et qui l'avaient entraîné dans une longue lutte judiciaire, fit tomber dans le domaine public l'invention qu'ils protégeaient.

Il reçut, en effet, toutes les distinctions auxquelles un industriel peut prétendre : deux médailles d'or obtenues en 1844 et en 1849, la croix de chevalier de la Légion d'honneur, la grande médaille d'honneur à l'Exposition universelle de 1855, et la croix d'officier à la suite de l'Exposition de Londres de 1862, furent les justes récompenses des services rendus par lui à l'industrie nationale. Ses successeurs, qui ont longtemps été ses collaborateurs, s'inspirant de ses principes et suivant ses exemples, marchent avec succès dans la voie tracée par lui; mais c'est en s'efforçant d'améliorer leur fabrication et d'enrichir de temps à autre la variété déjà si grande des produits dus à de nouveaux procédés.

Nous aurons à parler des émaux cloisonnés de M. Christofle, dont nous reproduirons plusieurs spécimens. Nous les passons donc sous silence pour le moment. Mais comme nous ne devons pas donner d'échantillons de ses incrustations de métaux précieux, nous en dirons deux mots ici même.

Tout le monde a eu dans les mains quelques-uns de ces vases antiques japonais ou chinois, qui sont en bronze incrusté d'argent ou d'or. Pour plusieurs d'entre eux il est facile, en les examinant de près, de voir comment le travail a été conduit : le burin a délicatement tracé un alvéole; puis un fil d'argent, d'un diamètre plus fort que le filet, y a été introduit de force à petits coups de *mattoir;* le métal précieux a ensuite été affleuré par la lime ou le polissoir : ce sont de véritables bronzes damasquinés. Mais il est un autre décor qui semble être plutôt une peinture à l'or ou à l'argent : le métal précieux, dans les pièces ainsi ornées, qui sont beaucoup plus rares que les précédentes, ne fait pas épaisseur; au lieu d'être employé en fils de petit diamètre, il se découpe sur le bronze en larges à-plats; il est au même plan que le bronze; il semble qu'il n'y a là qu'un dépôt très-superficiel. Quant aux vases de ce genre, on ignore à quel moyen il a été recouru pour obtenir cette décoration (nous pourrions dire il est recouru, car dans les vitrines japonaises de l'Exposition on en rencontre plusieurs spécimens).

MM. Christofle et Bouilhet n'ont pas cherché à retrouver le procédé des Japonais, mais à produire les mêmes effets qu'eux. Le dessin du décor est exécuté à la gouache sur le vase à incruster; on épargne ensuite, au moyen

d'un vernis qui ne peut être attaqué ni dans les acides, ni dans les alcalis, toute la partie de la pièce qui n'est pas couverte de blanc, puis on la pose dans un bain d'acide nitrique très-faible, au pôle positif de la pile; le sel de plomb dont est composée la gouache se dissout, et le métal est mordu; lorsque l'alvéole est devenu suffisamment profond, on retire le bronze, on le rince dans un bain d'argent ou d'or très-peu dense, marchant à froid et à la pile; le dépôt du métal précieux se produit dans le creux qui se trouve décapé par

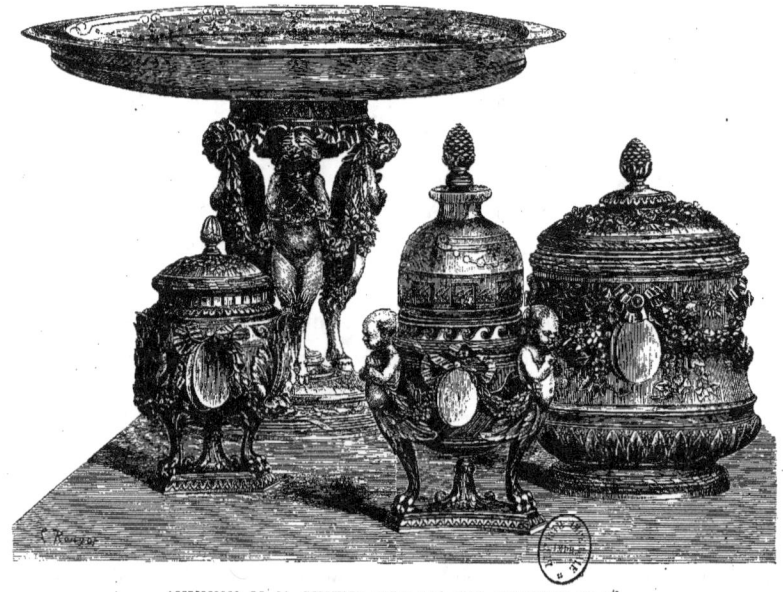

ACCESSOIRES DE LA TOILETTE LOUIS XVI, PAR CHRISTOFLE ET C^{ie}.

l'action de l'eau-forte; l'alvéole plein, on arrête l'opération, on enlève le vernis et l'on soumet la pièce à un polissage à la main qui affleure facilement les surfaces au point qu'on ne les distingue plus au toucher. Les pièces obtenues par ce procédé sont les premières qui reproduisent les effets donnés par les bronziers japonais. Nous en avons exposé en détail la manutention parce qu'elle nous a paru particulièrement ingénieuse et que les résultats qu'elle donne permettent d'égaler les chefs-d'œuvre du genre.

MM. Christofle ont aussi un procédé de guillochage électro-magnétique, au moyen duquel l'électricité, par l'intermédiaire d'un électro-aimant,

guilloche elle-même, c'est-à-dire fait, par des interruptions et des mises en communication successives, avancer ou reculer le burin avec une précision et une rapidité extraordinaires.

Tels sont, avec la galvanoplastie ronde bosse dont nous parlerons plus loin, les travaux divers auxquels concourent nos artistes les plus éminents : MM. A. Gumery, Aimé Millet, Maillet, Mathurin Moreau, Rouillard, Thomas, les statuaires, Charles Rossigneux, l'architecte, Émile Reiber qui est spécialement attaché à l'établissement comme dessinateur, et M. A. Madroux, qui en est l'ornemaniste. Ces chefs de file sont assistés par un personnel de 1418 ouvriers et ouvrières, tant à Paris qu'à Carlsruhe.

Visitons maintenant l'exposition de MM. Christofle et Cie :

Elle offre naturellement au spectateur des spécimens du premier ordre de toutes les branches dont se compose leur fabrication. Ces produits représentent toutes les variétés possibles de destinations, de formes, de procédés et de matières. Ils s'adressent au public le plus riche, aux municipalités, aux États et aux souverains, aussi bien qu'aux personnes placées dans des conditions modestes; et ces dernières, comme nous l'avons expliqué plus haut, trouveront dans les vitrines de MM. Christofle des pièces dont on peut dire que *materiam superat opus*, non parce que la matière est comparativement de peu de valeur, mais parce que l'élaboration en est exquise.

Parmi celles-ci, nous citerons des surtouts et des services de dessert, des services à thé, de nombreuses pièces d'orfévrerie de table, des seaux à glace, des corbeilles à pain, des soupières, des réchauds, des cloches, des plateaux, des plats, des casseroles, des porte-coquetiers, des ménagères, des raviers, des huiliers, des flambeaux, etc., des couverts de modèles très-divers, des types adoptés pour le service des paquebots des grandes compagnies de transports maritimes, ou employés à bord des navires de l'État, et des modèles très-simples pour les hôtels ou les maisons particulières. Grâce aux soins minutieux donnés à ces derniers produits, on peut dire que MM. Christofle, dont ils sont la principale fabrication, ont popularisé le style et le bon goût, en l'introduisant à peu de frais dans le sein des familles de la classe moyenne.

Nous ne parlerons que pour mémoire, parmi les grandes pièces d'orfévrerie exposées, du service de dessert exécuté pour les fêtes de l'Hôtel de ville de Paris, d'après le programme de M. le sénateur baron Haussmann, et qui

vient de faire l'admiration de tous les souverains d'Europe. Il doit céder le pas au surtout de table doré à l'or mat et vermeil appartenant à Sa Majesté l'Empereur, et exécuté spécialement pour l'Exposition de 1867. Ce surtout se compose de sept pièces principales formant jardinières

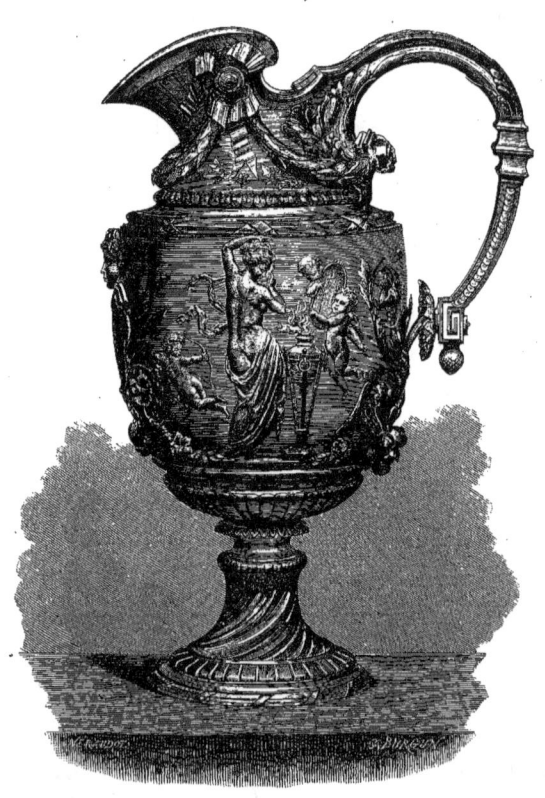

POT A EAU DE LA TOILETTE LOUIS XVI, PAR CHRISTOFLE ET Cie.

et de vingt-deux candélabres. La pièce du milieu représente les quatre Parties du monde appuyées sur des proues de navire, emblèmes du commerce maritime, et reliées entre elles par des guirlandes que soutiennent des aigles impériales ; les figures, qui sont d'une rare élégance et dont le groupement offre un ensemble de courbes tout harmonieuses et nobles, sont dues à M. Maillet. Les pièces latérales sont des jardinières rondes, du centre desquelles s'élèvent

des groupes portant des gerbes de lumières; ces groupes représentent le Travail dans ses deux principales manifestations : l'Agriculture et l'Industrie; M. Aimé Millet en est l'auteur. Les jardinières debout sont ornées d'enfants qui symbolisent les quatre éléments : ils sont modelés par MM. Mathurin Moreau et Capy. M. Madroux a modelé les ornements.

La *Victoire*, prix de course gagné en 1866 par *Gladiateur*, mérite aussi d'être rappelée : c'est une figure en argent fondu et très-finement ciselé de jeune fille qui, haletante, vient de s'arrêter auprès de la borne qui formait le but de la course et d'y saisir la palme qui y était posée. Le *Vase d'Achille*, prix offert par l'Empereur au Cercle des patineurs pour le tir international de 1867, est orné de bas-reliefs représentant l'éducation du demi-dieu par Chiron, et diverses allégories.

Un jeune Faune à demi renversé sur le sol et aux pieds duquel un lionceau, comme lui plongé dans un état de demi-ébriété, dévore des raisins, voilà un excellent support pour un vase destiné à donner aux vins pétillants cette fraîcheur que les Anciens aimaient tant. Sur la panse de l'amphore, dont la structure et la décoration sont inspirées dans le goût antique, un relief doux montre des figures portées par des nuages; ce sont les Ivresses : l'Art, l'Amour, etc.; sur le côté principal est représentée Vénus armée de sa ceinture redoutable; ces petites compositions sont bien groupées, les lignes en sont agréables. L'expression du Faune, dont la main hésitante cherche à étreindre le pied du vase, est bien comprise et admirablement rendue; mais ce qui nous a le plus séduit, c'est le modelé de son corps; l'artiste a parfaitement saisi la nature de l'adolescent, et les chairs sont d'une souplesse et d'une vie peu communes. L'arrangement du pied est excellent. Cette pièce a été modelée par M. Réveillon et ciselée ou repoussée par M. Douy.

Nous reproduisons la principale des trois pièces d'un service à café, de style Louis XVI, en argent repoussé et ciselé. La forme de cette cafetière est d'une rare élégance, et l'œil, en en suivant les contours, est retenu et charmé. L'ornementation n'en est pas moins attachante : vingt détails gracieux, ingénieusement trouvés, et combinés avec un sentiment exquis de l'harmonie, font de ce morceau un bijou et un tableau à la fois. On remarquera les rinceaux si délicats qui courent sur le col et dont les nervures ont des saillies si discrètes et pourtant si vives. La richesse et la fermeté caractérisent les acanthes qui attachent le goulot et l'anse. Sur les

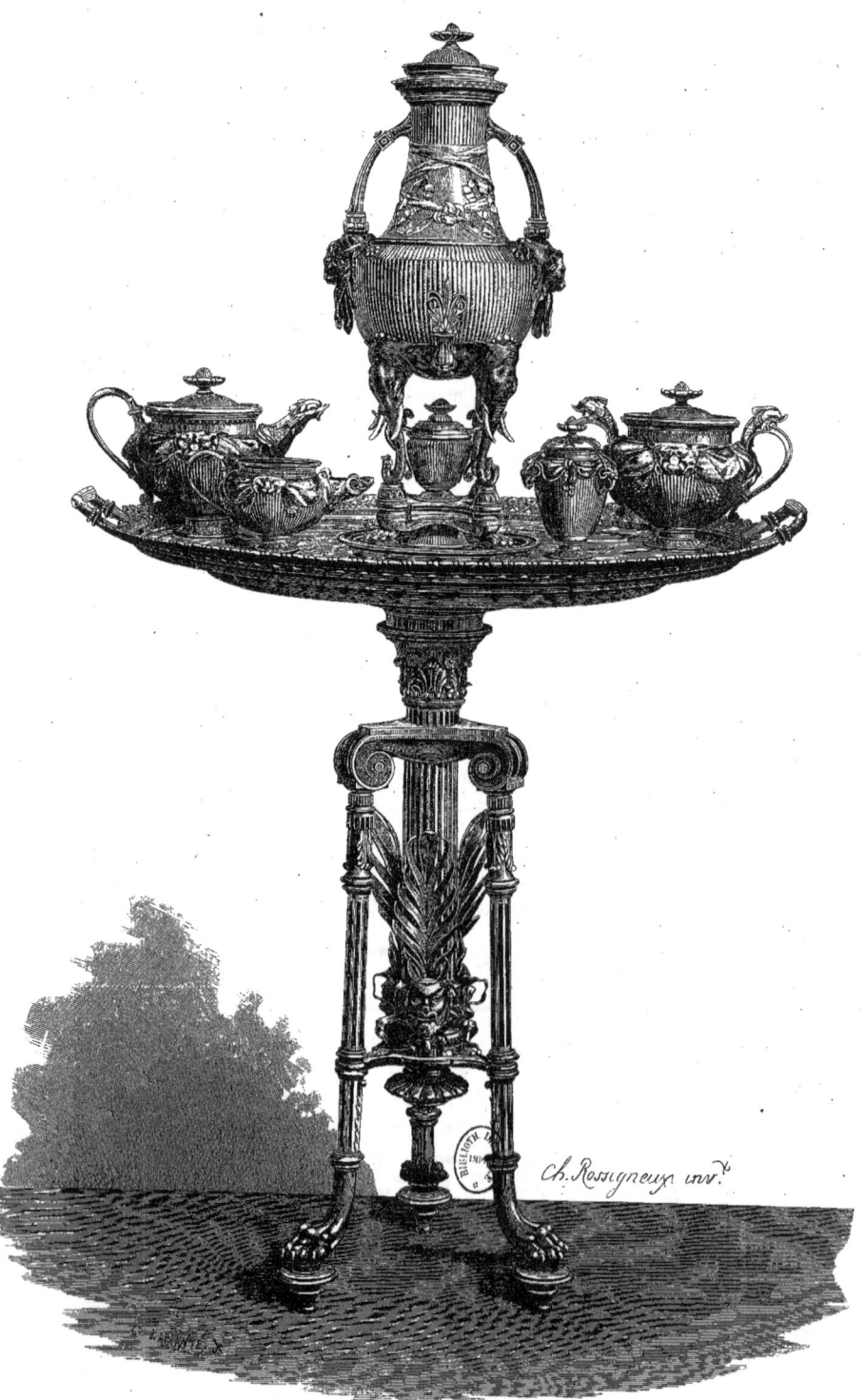

SERVICE A THÉ STYLE GREC, PAR CHRISTOFLE ET Cⁱᵉ.

pansés, des mascarons originaux et souriants, avec des rinceaux soutenus. Un bouton élancé couronne gaiement le couvercle. Cette jolie composition est due à M. Doussamy et a été ciselée au repoussé par M. Michaud; donc elle suffira à faire apprécier l'habileté de main et le sentiment. La patine que laisse voir tout le travail de la ciselure n'a rien ôté à l'argent de sa couleur mate, mais l'a, au contraire, relevée de tons chauds.

Nous avons apporté tous nos soins à la reproduction de la toilette Louis XVI, composée par M. Reiber, architecte, chef de l'atelier de composition et de dessin. C'est une œuvre de première importance et merveilleusement réussie. Nous la donnons dans son ensemble, puis nous en représentons séparément diverses parties. Les marbres précieux, les ors de couleur et l'argent ont été heureusement combinés. Les figures adossées aux deux colonnes porte-lumières qui soutiennent la glace sont dues au ciseau de l'un de nos plus grands maîtres, M. Gumery. M. Carrier-Belleuse, dont on connaît la facilité, la grâce et la fraîcheur, est l'auteur des petites figures décoratives. Les ornements ont été modelés par M. Chéret. Quoi de plus charmant que ces deux statuettes, l'Art et la Nature, dont l'une présente à la beauté qui se penchera sur la glace qui les sépare un miroir et un collier, et dont l'autre, sans autre parure que ses cheveux luxuriants, lui offre une poignée de fleurs! Quoi de plus aimable que ces jolies cariatides du bas, dont les cheveux sont si galamment relevés sur la nuque, dont le col est si ferme et dont la draperie courte retombe en plis si souples! Et ces fleurs, il y en a partout: dans les corbeilles qui couronnent les cariatides, et leur servant de chapiteaux couvrent les angles du meuble, sur les traverses qui relient les quatre pieds, sur les branches des candélabres, et surtout sur le bord supérieur du miroir. La table est une mosaïque composée de lapis de Perse et de jaspe du Mont-Blanc incrusté d'argent et d'or. La ceinture de la table, c'est-à-dire la face verticale qui soutient la tablette, est ornée d'une frise de jasmin et de lilas.

Divers objets de toilette en argent doublé d'or, aiguière, cuvette, coupe à bijoux, boîtes à poudre et à pommade, flacons, etc., garnissent ce meuble. La gravure ci-dessus est une image fidèle, matériellement comme dans son esprit, du pot à eau. On remarquera la forme bizarre du bec, l'originalité du bouton d'attache de l'anse et l'aimable scène qui est sculptée sur la panse : une jeune femme est à sa toilette, deux Amours lui présentent un miroir; tandis qu'elle ajuste une fleur dans ses beaux cheveux, un troisième perce de

ses flèches les imprudents qui la regardent. Les ondulations du corps de la belle coquette, la richesse et la souplesse de son torse, l'excellente composition de toute la scène et l'ordonnance du décor accessoire en font un bas-relief qui, exécuté en marbre dans de plus grandes dimensions, eût certainement formé une œuvre d'art pur que Clodion n'eût pas désavouée.

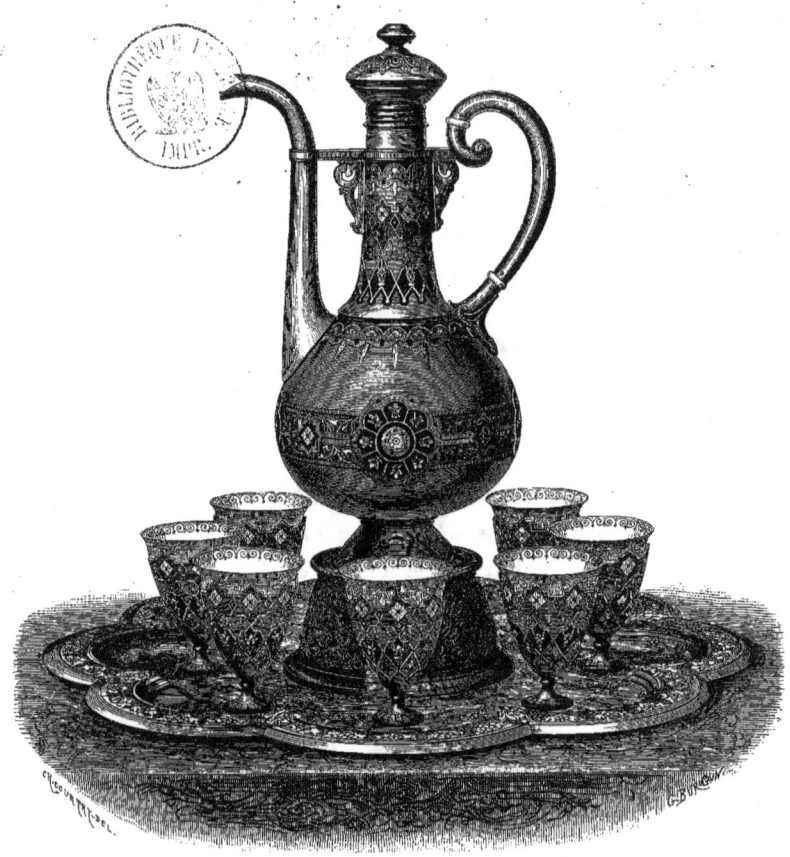

SERVICE A CAFÉ TURC (ÉMAIL CHAMPLEVÉ), PAR CHRISTOFLE ET C°.

Le thé grec en argent repoussé, que nous donnons à la page 99, se recommande autant par son originalité que par son style. S'inspirer de l'art grec pour créer des objets d'un usage tout moderne, était assurément chose nouvelle et périlleuse. L'auteur de ce service, M. Rossigneux, architecte, a fait mieux que de se tirer des difficultés de son entreprise ; il les a attaquées de

front et en a triomphé, à force de science archéologique, de goût et de talent. Lorsque l'on considère l'ensemble du guéridon et des pièces qu'il est destiné à porter, on est frappé de la belle harmonie qui sort de ce tout; il y règne une admirable unité; c'est abondant et sobre à la fois, c'est complexe et clair; en un mot, c'est grec et français. Nous pouvons ajouter que cette œuvre est pleine de caractère. Mais ce mérite se révèle surtout dans les détails. On remarquera les formes variées, quoique marquées au sceau du même esprit, du *samovar*, de la théière, du pot à lait, de la théière à eau, formes sévères et pures; l'ornementation en est ingénieuse et intéressante; des peaux de lions et de lionnes donnant lieu à d'excellents motifs de draperie, des têtes d'éléphants, de béliers et de dauphins, des fleurons fabuleux, le tout bien combiné, bien lié, bien à propos, telle est cette décoration. La table est portée sur un trépied en bronze doré et argenté, formé par des colonnettes légères, qui se terminent en bas par des griffes, en haut par un petit entablement commun qui se divise en trois enroulements. Cet entablement est traversé de part en part par un fût cannelé couronné d'un joli chapiteau; la colonne est posée sur une tablette à un tiers de la hauteur des colonnettes et sa partie inférieure est accostée de palmes légères et de masques scéniques : *la Jeunesse, l'Age mûr, la Vieillesse*. Le plateau est décoré d'une incrustation d'or et d'argent sur fond de cuivre rouge. Nous insistons sur l'élégance hors ligne de ce service.

D'une élégance moins sévère, moins abstraite, plus douce, et, si l'on peut parler ainsi, plus sensuelle, est le service à café turc. Ici, c'est l'art oriental avec sa grâce, son éclat et ses incidents. Nous passons de la terre classique de la philosophie dans celle de la poésie chevaleresque. Élancée comme un minaret, enflée comme le dôme d'une mosquée, telle est la pièce principale dont la ceinture, garnie de fleurs décoratives fines et délicates, n'attaque en rien le galbe pur, et dont le col et l'anse tout à fait nus offrent ces courbes qui, pour Hogarth, constituaient la beauté même. Les tasses, en forme de coquetiers, font songer aux calices des plus nobles fleurs; elles se composent de deux pièces qui s'emboîtent l'une dans l'autre (mais tout le monde a été en Orient, ou du moins a pris cette année le café chez S. A. le vice-roi d'Égypte ou chez S. A. le bey de Tunis). Les dents semi-circulaires du plateau rappellent les belles arcades de l'Alhambra ou du palais de Constantine.

Une chose nous frappe particulièrement ici, c'est l'entente parfaite du

décor oriental. C'est notre opinion réfléchie que les Orientaux, Turcs, Arabes, Persans, Indiens, Chinois, Japonais ont plus que nous le génie de l'art décoratif. Nous sommes plus peintres et sculpteurs qu'eux ; ils sont plus que nous orfèvres, faïenciers, artistes en châles et en tapis, etc. A nous le domaine de l'art pur, à eux celui de l'ornemaniste. En effet, en général, et surtout naguère, avant que ces merveilleux pays nous fussent sérieusement connus,

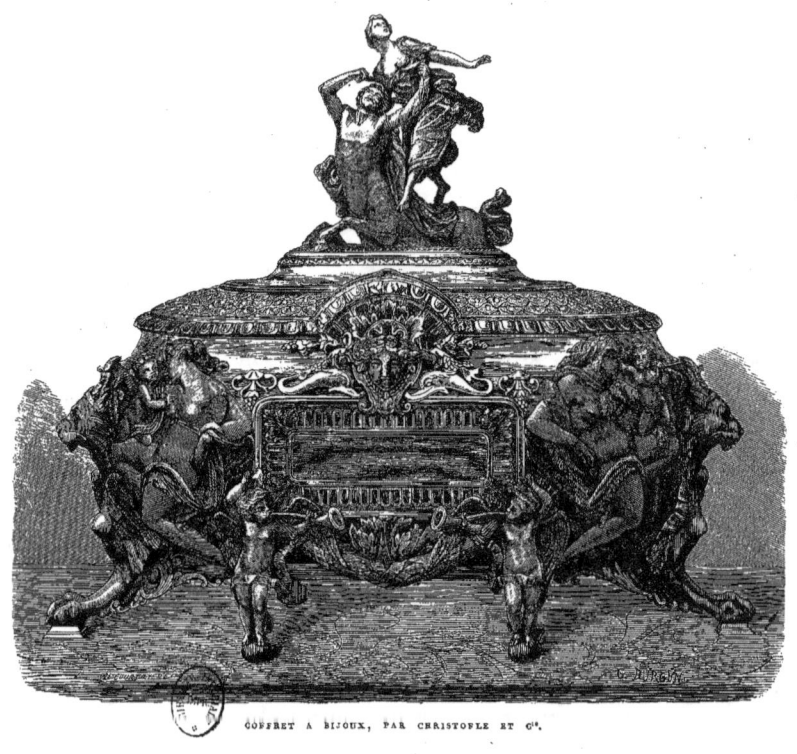

COFFRET A BIJOUX, PAR CHRISTOFLE ET C^{ie}.

comment décorions-nous? qu'étaient nos porcelaines et nos tapis? *Des tableaux :* on nous faisait fouler aux pieds des campagnes peuplées de bergers et de moutons; en franchissant le seuil d'un salon, nous marchions sur une vache ou nous enfoncions notre pied dans le ciel, après quoi nous allions nous asseoir sur des guerriers pleins d'enthousiasme. Sur nos vases et nos tasses, Raphaël peignait la Fornarina, tandis que Napoléon se faisait panser devant Ratisbonne, et que Corinne enchantait ce pauvre Oswald. En un mot, on mettait du sujet partout.

L'Oriental, à notre sens, fait mieux. Pour lui, la panse d'un vase, un siége, un tapis ne sont point destinés à devenir des tableaux. Il se borne à les revêtir de combinaisons colorantes dont l'harmonie serrée tantôt charme discrètement l'œil, tantôt l'éblouit. Des lignes courtes, enchevêtrées, animées, capricieuses, bizarres même, larges ou fines, courbes ou brisées, des enroulements, des dissonances sonores, tranchant avec hardiesse sur le tout, mais le relevant, le vivifiant, de telle façon qu'on ne saurait les en séparer, qu'il mourrait sans eux, voilà les effets qu'on cherche là-bas au bout de la Méditerranée. Que disent un châle de cachemire, une faïence persane, une laque du Japon? Rien pour la pensée, pour l'idée, mais tout pour les sens, pour la vue, pour l'imagination rêveuse qui se plaît à voir flotter devant elle des formes sans les interroger sur leur vérité, sur leur utilité, sur leur vraisemblance.

En ce qui concerne les fleurs, l'Oriental ne copie pas la nature comme nous le faisons à Sèvres; il s'en inspire et crée à son tour; et ces fleurs qu'il a créées, il ne les donne pas comme des réalités, il ne s'en sert que comme de motifs de décor, et ne les applique pas en perspective, mais toujours en à-plats.

Ces observations, et la supériorité qui en résulte à nos yeux en faveur de l'art décoratif oriental, ne s'appliquent évidemment pas à l'orfévrerie européenne à figures qui est de l'art pur, de la sculpture.

Il y a plus : les pièces à l'occasion desquelles nous venons d'émettre ces idées démontrent qu'aujourd'hui, lorsqu'il n'y a lieu qu'à un décor, nous savons produire des œuvres exquises comme celles de nos maîtres du Levant.

Le coffret à bijoux ci-contre a été modelé par le regretté Klagmann et ciselé par MM. Honoré et Douy. Le sujet qui le surmonte est la transcription sculpturale du tableau du Guide, qui est au Louvre, l'*Enlèvement de Déjanire;* cette interprétation est très-heureuse, et les petites dimensions dans lesquelles elle a été faite ont laissé au modèle tout son caractère. Les étages successifs du coffret se développent librement et se surmontent avec aisance. Le mascaron du milieu est d'un grand style, bien coiffé, bien accosté. Les Chimères léonines qui gardent les bijoux et en défendent les approches en ouvrant une gueule formidable offrent de bonnes lignes fermes; la Force et la Vérité qui les accompagnent sont de beaux types : le col, les épaules, la

poitrine sont superbes; l'arrangement des cheveux n'est pas moins remar-

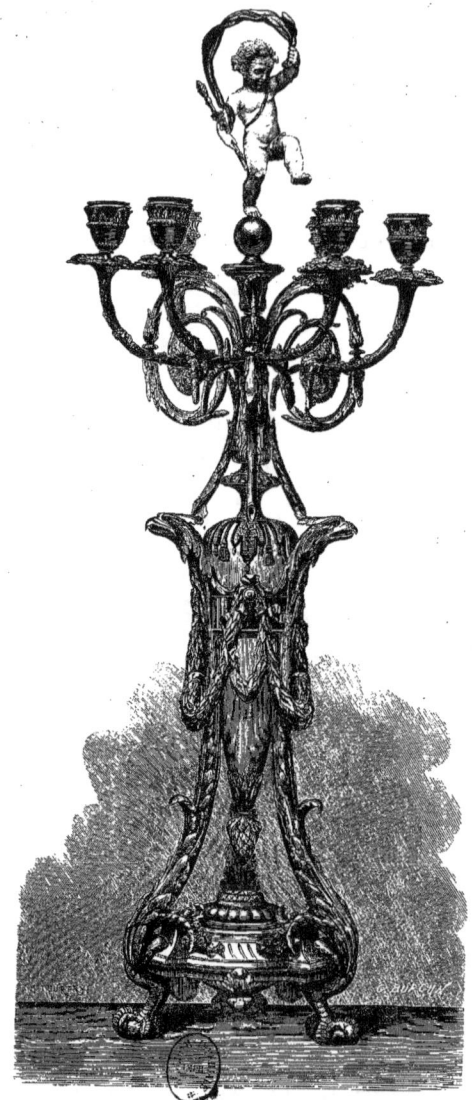

CANDÉLABRE LOUIS XVI, PAR CHRISTOFLE ET Cⁱᵉ.

quable; les enfants, surtout les *amorini* du bas, dont les trompettes célèbrent sans doute la victoire du donateur des bijoux et du coffret sur la belle qui

les a reçus, sont d'une physionomie toute pleine de gentillesse. Nous appelons aussi l'attention du lecteur sur les enchevêtrements qui séparent, ou plutôt qui relient ces divers personnages : c'est varié, riche et très-original. L'exécution est tout à fait supérieure.

Nous avons emprunté et nous empruntons à l'Exposition de MM. Christofle plusieurs pièces de style Louis XVI. C'est que cette époque a des qualités charmantes. Les objets d'art du dix-septième siècle se distinguent par leur ampleur et par leur richesse majestueuse; ils sont bien faits pour figurer à Versailles et pour passer sous les yeux du grand Roi. Sous son successeur, tout est grâce, coquetterie, légèreté, brio. Avec Louis XVI, l'art change; sous l'influence maintenant prépondérante de Rousseau, de Bernardin de Saint-Pierre et de Greuze, le sentiment revient; on rit moins, on s'attendrit davantage, on a moins d'esprit et plus de sensibilité; puis, il y a de l'orage dans l'air, on commence à penser, à devenir sérieux et même grave. Cet état dans lequel se trouvaient les esprits de 1774 à 1789, se révèle partout : dans les lettres, comme dans l'architecture publique ou domestique, comme dans la peinture, comme dans le mobilier de nos grands-pères. Voici apparaître la ligne droite, la colonne cannelée, l'urne souvent mélancolique. C'est une ère nouvelle.

Il faut distinguer encore toutefois : il y a deux Louis XVI, il y a le Louis XVI des premières années du règne : la Reine est jeune, la Cour est gaie, l'avenir sourit. Il y a le Louis XVI de la crise : Marie-Antoinette est préoccupée, la Cour s'inquiète, on entend au loin de vagues rumeurs qui grondent d'une façon alarmante. De 1774 à 1783, sous Maurepas, le style Louis XVI est du Louis XV attendri; de 1783 à la fin du règne, c'est du Louis XV dépouillé de sa richesse, de son élégance aristocratique, de son entrain, c'est du Louis XV attristé.

Clodion appartenait à la première de ces époques. Ses groupes et ses bas-reliefs mythologiques se distinguent par leur jeunesse, par leur fraîcheur, par leur grâce riante, tant en ce qui concerne le sujet choisi que la composition et l'exécution.

Les figures du surtout dont nous donnons ici la pièce principale et les candélabres, considérées sous ces divers rapports, sont exquises.

L'élément constitutif de la grande pièce, qui est destinée à contenir des fleurs, est un vaste cornet en émail bleu dont le col affecte la forme d'un calice épanoui ; ce cornet est soutenu par des rinceaux d'acanthes du sommet des-

quelles sortent des têtes d'aigles et qui en bas se terminent par des griffes d'aigles aussi qui servent de pieds au socle. Sur ce socle sont groupés avec un grand bonheur de composition des Faunes, des Bacchantes et des enfants. Ici,

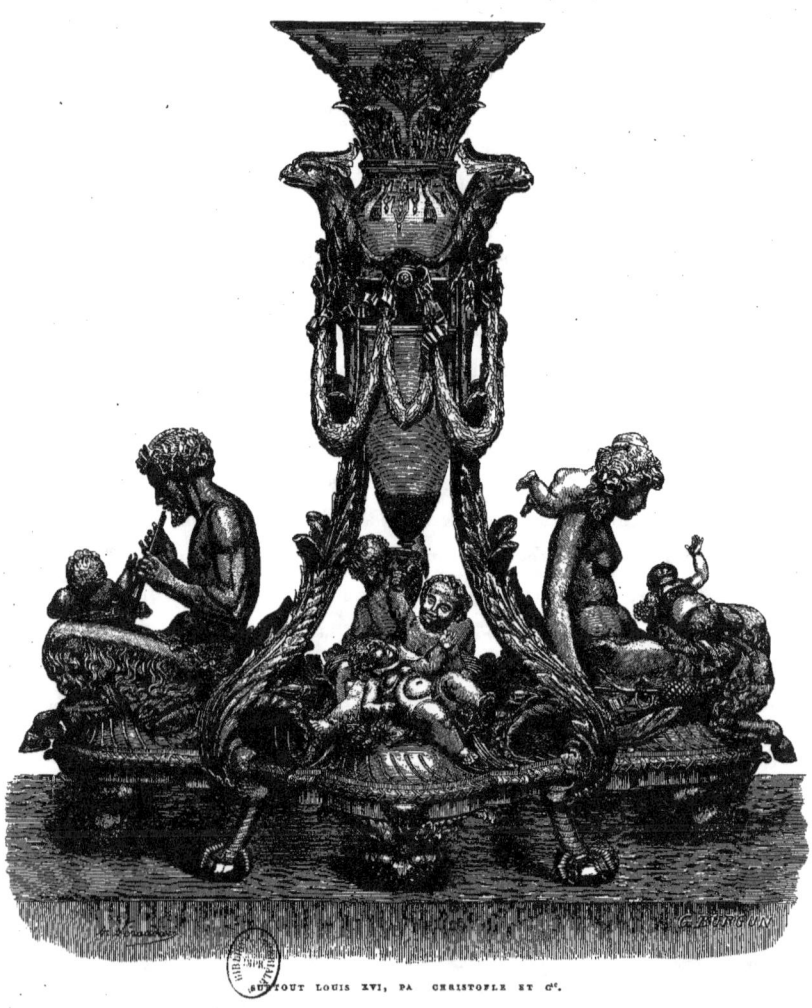

SURTOUT LOUIS XVI, PAR CHRISTOFLE ET Cⁱᵉ.

le Faune au pied de chèvre habitue son fils au son de la flûte à deux branches ; là, la mère forme son enfant au goût du fruit de la vigne ; au centre de la scène, de petits Bacchus couronnés de pampre s'enivrent. Le type juvénile, presque enfantin et naïf de la petite femme, l'arrangement négligé de ses che-

veux, les lignes de son beau corps, la morbidesse de sa carnation, le naturel de son attitude et de son action ont un attrait presque inexprimable. La vitalité matérielle et l'exactitude d'expression de son bizarre époux ne sont pas moins intéressantes. Et le mouvement de l'enfant, qui, jeté sur l'épaule de la jeune beauté, y est retenu d'une main par elle, tandis que de son petit bras il s'accroche à son aimable tête, comme cela est joli et bien trouvé!

Les accessoires sont excellents aussi; la courbe générale des acanthes qui montent est savante, et le dessin des feuilles et des nervures est ferme et riche; les guirlandes qui tombent du milieu le garnissent bien; enfin l'agencement des ors mat et bruni donne de bons effets de couleur et de lumière.

Les candélabres rappellent la pièce centrale. Ils sont formés d'une amphore allongée soutenue par des acanthes couronnées d'aigles, chaussées de griffes et accompagnées de guirlandes. Les six lumières jaillissent d'un réseau de branches habilement agencées; au milieu un petit Bacchus en gaieté danse sur la boule du monde; cette figure très-enlevée de mouvement est tout à fait délicieuse.

Les orfèvres dont nous étudions ici les œuvres produisent, nous l'avons dit, des émaux cloisonnés. On sait que les Chinois exécutent comme il suit les ouvrages de ce genre : ils contournent à la main de petites bandelettes de cuivre mince et les appliquent sur les formes à décorer; ils remplissent ensuite avec de l'émail les intervalles compris entre les cloisons. Ce procédé pour lequel il faut des mains très-adroites a l'avantage de donner aux pièces exécutées un caractère personnel puisqu'il faut que l'artiste refasse son dessin pour chaque exemplaire de la même pièce. Les émaux à cloisons fondues, de leur côté, sont toujours identiques, mais plus réguliers.

Nous avons gravé six des plus beaux émaux cloisonnés de MM. Christofle : les fleurettes de la buire à chocolat de grande dimension et les encadrements qui la revêtent sont marqués du sceau de ce génie de l'art décoratif qui était naguère le monopole de l'Orient, et que nous semblons maintenant nous être approprié. La pièce basse en forme de cloche est un sucrier arabe; le fond en est blanc. La cafetière arabe dont le dessin a pour élément un motif d'écaille est aussi d'un bon style et d'une belle forme. En avant est un brûle-parfums très-original et très-élégant; on en remarquera la monture. En pendant se trouve placé un porte-fleurs à pieds de bouc. Au milieu des groupes, en arrière, on en voit un autre à griffes de lion. Ces pièces se recom-

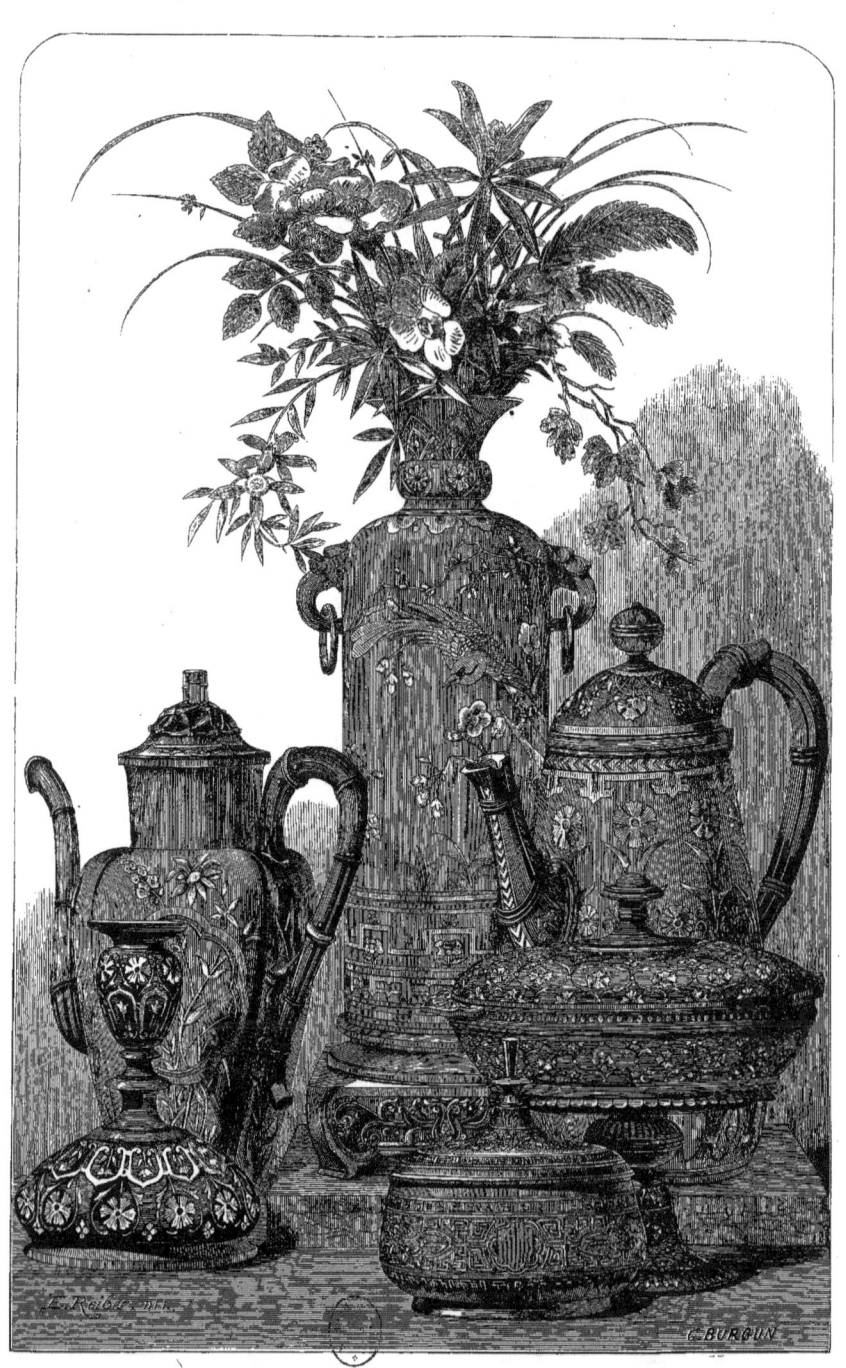

BRONZES INCRUSTÉS D'ARGENT, PAR CHRISTOFLE ET Cie.

mandent, en dehors de leur mérite artistique, par les qualités techniques essentielles qui sont la pureté de l'émail et l'éclat des couleurs, ainsi que la netteté des divisions.

Nous avons fait connaître plus haut le procédé inventé par MM. Christofle, pour produire des vases de bronze incrustés d'argent. On trouvera à la page précédente de beaux spécimens de ce genre de travail. On en remarquera le style sévère et ce caractère auquel la couleur des matières employées ajoute tant. Le décor en est ici réel et la fin jusqu'à l'extrême discrétion ; c'est tantôt une efflorescence abondante, tantôt un réseau délicat comme la trame de l'araignée. L'imitation, en outre, est parfaite; sans doute qu'un de ces vases tombant aux mains d'un expert japonais, il se pourrait qu'il en découvrit l'origine européenne; mais pour nous aucune différence n'est sensible entre les vases que nous avons gravés et ceux que nous avons rencontrés dans les musées et dans les ventes. Il y a plus, rien ne nous prouve que dans un temps donné ces mêmes damasquinés français ne seront pas très-recherchés à Yeddo ou à Pékin, ou pris pour des pièces authentiques et antiques.

On doit aux mêmes industriels une nouvelle branche de production qui peut se développer sur une grande échelle, et qui permet la répétition fidèle et sans retouche de toutes les œuvres de la statuaire. Leurs procédés les mettent à même d'exécuter en ronde bosse, tout d'une pièce et par conséquent sans soudure, les modèles les plus compliqués et les plus grands. Ce qu'a fait le fondeur en bronze, ils le font, avec cette différence quel à où il a fallu pour la retouche du ciseleur dépenser de grosses sommes, et risquer quelquefois de compromettre une œuvre de prix, leur production reste vierge de toute réparure en conservant intacts les effets voulus par l'artiste. Ils évitent le travail spécial du galvanoplaste, c'est-à-dire la réunion par la soudure des parties d'un vase, d'une statue, etc., disposées en reliefs : ils savent déposer le métal dans un moule, sur les reliefs les plus saillants comme dans les plis les plus profonds, avec une régularité d'épaisseur à laquelle aucun procédé n'avait conduit jusqu'ici. Il y a là une innovation et comme une rénovation, comme une découverte à nouveau qui est d'une importance capitale.

Le sculpteur trouvera dans le respect de son œuvre, dans la fidélité de l'exécution une garantie de succès, que ni la fonte avec ses retouches et quelquefois ses accidents irréparables, ni le repoussé avec ses difficultés et ses

chances de destruction complète ne lui donnent. L'architecte trouvera dans la galvanoplastie ronde bosse des ressources immenses, car son goût et ses combinaisons ne seront plus entravés dans l'emploi du grand bronze pour la décoration des monuments. Ainsi, en effet, ont été exécutées par la Société Christofle des statues de grandeur naturelle qui sont à l'Exposition, soit dans le Palais même, dans la galerie de l'orfévrerie ou dans celle des Beaux-Arts, soit dans le Parc, comme l'*Ariane*, de M. Aimé Millet, — et les figures colossales de 5 mètres de hauteur qui couronneront le nouvel Opéra.

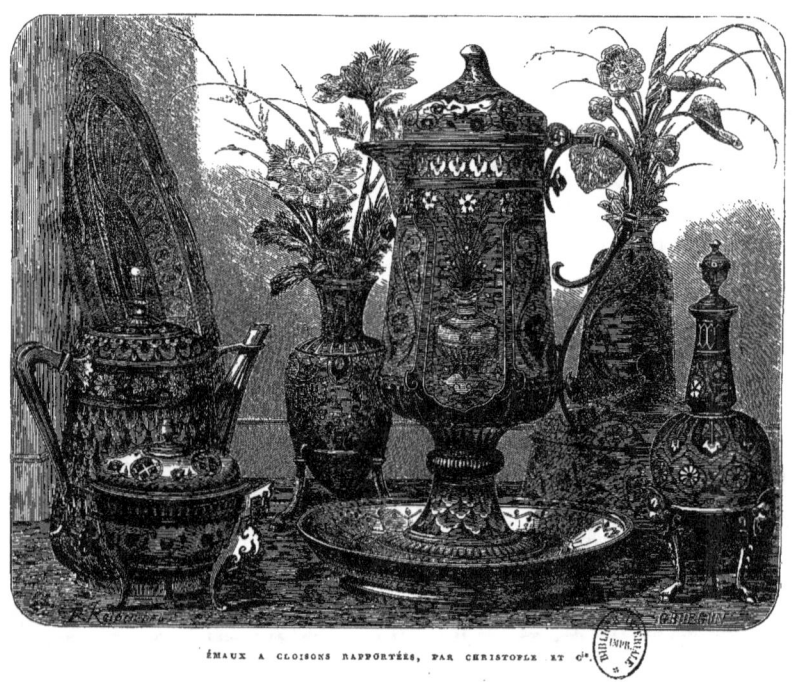

ÉMAUX A CLOISONS RAPPORTÉES, PAR CHRISTOFLE ET Cie.

Cette galvanoplastie ronde bosse monumentale permettra de rendre dans le domaine le plus élevé de l'Art des services équivalents à ceux que la galvanoplastie massive, qui s'obtient en coulant du laiton dans les coquilles galvaniques (découverte faite en 1853 par M. Henri Bouilhet), a rendus au moulage des porcelaines, à l'orfévrerie elle-même et à l'ébénisterie.

Cette étude sur l'important établissement que nous nous sommes donné pour tâche de faire connaître au public sous tous ses aspects, ne serait pas

complète si nous ne disions quelques mots des procédés qui ont permis à MM. Christofle de produire en orfévrerie les spécimens les plus remarquables de la décoration polychrome.

Les artistes du temps de Louis XVI ont souvent introduit des alliages de métaux précieux dans l'ornementation de bijoux qui sont demeurés des modèles de délicatesse et de goût. Les procédés galvaniques permettent de reproduire ces effets très-facilement, et par suite à peu de frais comparativement ; en mélangeant dans une certaine proportion des solutions de cuivre et de zinc, de cuivre et d'étain, on est arrivé à déposer le laiton et le bronze sur le fer et la fonte ; l'or vert et l'or rouge, c'est-à-dire l'alliage d'or et d'argent, ou l'alliage d'or et de cuivre, ont aussi été déposés par la pile. Les dépôts d'or vert dont on trouve plus d'un spécimen dans les chefs-d'œuvre que nous avons examinés ici, notamment dans la toilette Louis XVI, s'obtiennent comme il suit : dans un bain d'or jaune fonctionnant bien et contenant 5 à 6 grammes d'or par litre, on fait passer un courant électrique pendant plusieurs heures, en mettant au pôle positif une lame d'argent pur ; lorsque le dépôt qui se forme au pôle négatif a pris le ton vert que l'on veut obtenir, on arrête l'opération, et l'on remplace l'anode en argent par un anode en or vert ; alors le bain est fait et peut être employé avec succès. C'est d'un bain ainsi préparé que sont sorties les dorures vertes du surtout de la Ville de Paris. L'or rouge s'obtient d'une manière tout analogue, en introduisant dans un bain d'or ordinaire une lame de cuivre que l'on remplace par une lame d'or allié aussitôt que l'effet est obtenu.

Terminons cet exposé des procédés spéciaux à la Société Christofle, en indiquant le moyen curieux trouvé par M. Bouilhet pour réparer ce manque de ténacité que l'on reproche avec justice au cuivre galvanique : il ajoute au bain de sulfate de cuivre une trace de gélatine et obtient ainsi un cuivre infiniment plus dur que lorsque le bain est pur, un cuivre bien homogène, non poreux et, quoique très-malléable, équivalent au meilleur cuivre laminé.

Et maintenant nous disons adieu à cette série d'œuvres artistiques d'un mérite supérieur, en exprimant l'espoir que nos lecteurs les étudieront dans les reproductions chalcographiques que nous en donnons, et dans les appréciations dont nous avons accompagné nos gravures, avec le même intérêt que nous avons mis, de notre côté, à rechercher les beautés de tant de créations incomparables.

ès 1815, M. Veyrat fabriquait du plaqué. En 1830, cet habile industriel commença à produire des pièces en argent massif, et appliqua à cette orfèvrerie les procédés expéditifs employés pour le plaqué, c'est-à-dire le tour pour la rétreinte des formes, et le mouton pour l'estampage des ornements ; par ce moyen il obtint des pièces d'un poids léger quoique

ENLÈVEMENT DE GANYMÈDE. — BRONZE ARGENTÉ OXYDÉ, PAR VEYRAT.

d'un bon usage, et il mit par là l'argent massif à la portée des fortunes modestes. Le jury de l'Exposition de 1834 décerna à M. Veyrat une première médaille d'argent. Depuis, il s'est constamment tenu à la hauteur de tous les progrès accomplis dans son industrie. L'importance et la variété de son exposition au Champ de Mars l'attestent surabondamment.

Nous avons d'abord remarqué dans sa vitrine quelques pièces d'un service de table Louis XV, dont l'exécution fait autant d'honneur à M. Veyrat, qui l'a fabriqué, que la composition en fait à M. Guichard, qui l'a dessiné, et la sculpture à M. Brisson. Nous avons vu, dans les magasins, ce service complet qui se compose de plus de cent pièces : il est du meilleur effet.

Il y avait aussi au Champ de Mars un coffret à bijoux de style Renaissance, composé par un homme de beaucoup de talent, Jules Fossey, dont la mort prématurée a laissé un vide très-sensible dans les rangs de nos artistes industriels. Cette œuvre, d'un effet charmant, était estimée plus de dix mille francs.

On se rappellera peut-être aussi trois compositions allégoriques de Choiselat : les *Sciences et les Arts*, le *Commerce et l'Agriculture*, la *Guerre et la Marine*, et divers objets en argent repoussé, un pot à tabac notamment et un tête-à-tête. M. Veyrat, qui travaille beaucoup pour l'Algérie et pour l'Orient, avait exposé en outre un service à café en argent doré et émaillé qui était d'un style et d'un caractère excellents.

Mais la pièce capitale était son *Enlèvement de Ganymède*, groupe de grandeur naturelle en bronze argenté oxydé. Cette belle œuvre est due à M. Hippolyte Moulin qui en avait exposé au dernier Salon le modèle en plâtre, qui lui valut une des 40 médailles.

On remarquera avec quelle habileté l'élève distingué de M. Barye a dégagé ses lignes générales et ses masses, animé ses contours et mouvementé sa composition. Ajoutons que l'aspect harmonieux qu'elle offre du côté où notre dessinateur l'a présentée est, sous le rapport de l'unité et du charme, le même partout ; on tourne autour de ce groupe sans être jamais surpris ni choqué : chaque point de vue donne un tableau.

L'exécution en bronze n'a pas déparé l'œuvre ; au contraire, et le ton de l'oxyde lui sied bien. M. Veyrat a fait preuve de bon goût en choisissant le plâtre de M. Moulin pour lui faire les honneurs du métal. Du reste cet honorable fabricant, dont le nom, sans être d'une célébrité universelle, est à juste titre parfaitement posé dans le monde de l'industrie et des arts, n'est étranger à aucune des tentatives de progrès qui se produisent dans le domaine de ses travaux. C'est ainsi que, ancien juge au tribunal de commerce, il est membre du Comité de l'Union centrale des Beaux-Arts appliqués (dont nous-même nous nous estimons heureux d'être l'un des cofondateurs) et vice-président de la Chambre syndicale de la Bijouterie et de l'Orfévrerie.

PARC DE RAMBOUILLET, PAR DAUBIGNY. — ALF. MAME, *les Jardins.*

'ART des jardins remonte à la plus haute antiquité. Le désir d'embellir la nature, de la façonner à sa guise et de l'approprier à ses goûts, a été de tout temps pour l'homme une source de jouissances. Cet art a fait naître, à toutes les époques et chez tous les peuples, principalement chez les modernes, de nombreux ouvrages didactiques; il a inspiré des poëtes; il a eu ses idylles et ses épopées. Mais il lui manquait un historien; le tableau de ses progrès, de ses variations suivant les pays et les climats, ce tableau restait à faire.

C'est l'histoire des jardins que vient d'entreprendre M. Arthur Mangin, secondé par cette érudition et ce talent descriptif dont il a donné des preuves dans plusieurs ouvrages scientifiques, et qui l'ont classé parmi nos meilleurs écrivains. La tâche était ardue : il ne s'agissait pas seulement de choisir parmi les parcs existant de nos jours les spécimens les plus remarquables (et ce choix était déjà d'une nature assez délicate), il fallait aussi, chose plus difficile, reconstruire, à l'aide de matériaux épars ou défectueux, de souvenirs de voyageurs ou de documents archéologiques, des monuments de l'art des jardins dont parfois la description était à peine indiquée. Grâce à des recherches infatigables et à d'heureuses découvertes, M. Arthur Mangin a pu accomplir son labeur, rude quoique attrayant.

Mais un pareil livre fût demeuré fort incomplet, si le crayon n'eût prêté à la plume un large concours, si en regard du récit historique le lecteur n'avait eu la représentation artistique de l'objet décrit, s'il n'avait en quelque sorte vu s'agiter le feuillage des arbres. Cette partie de l'ouvrage, confiée à un groupe de nos plus célèbres paysagistes, exécutée avec cette généreuse émulation qui enfante les chefs-d'œuvre, et habilement reproduite par la gravure, nous promène successivement à travers les jardins de l'antiquité, ceux du moyen âge et de la Renaissance, et nous présente l'art moderne dans toute sa splendeur.

La typographie, chargée de mettre en œuvre ces précieux éléments, ne devait pas manquer à sa mission et rester inférieure à son rôle. Le magnifique volume que MM. Alfred Mame et fils viennent d'offrir aux juges de l'Exposition et au public connaisseur a été réputé digne des grandes productions de leurs presses qui l'avaient précédé; il a concouru, comme nous l'avons dit au commencement de cet ouvrage, à leur faire décerner le grand prix, cette récompense unique dans leur industrie.

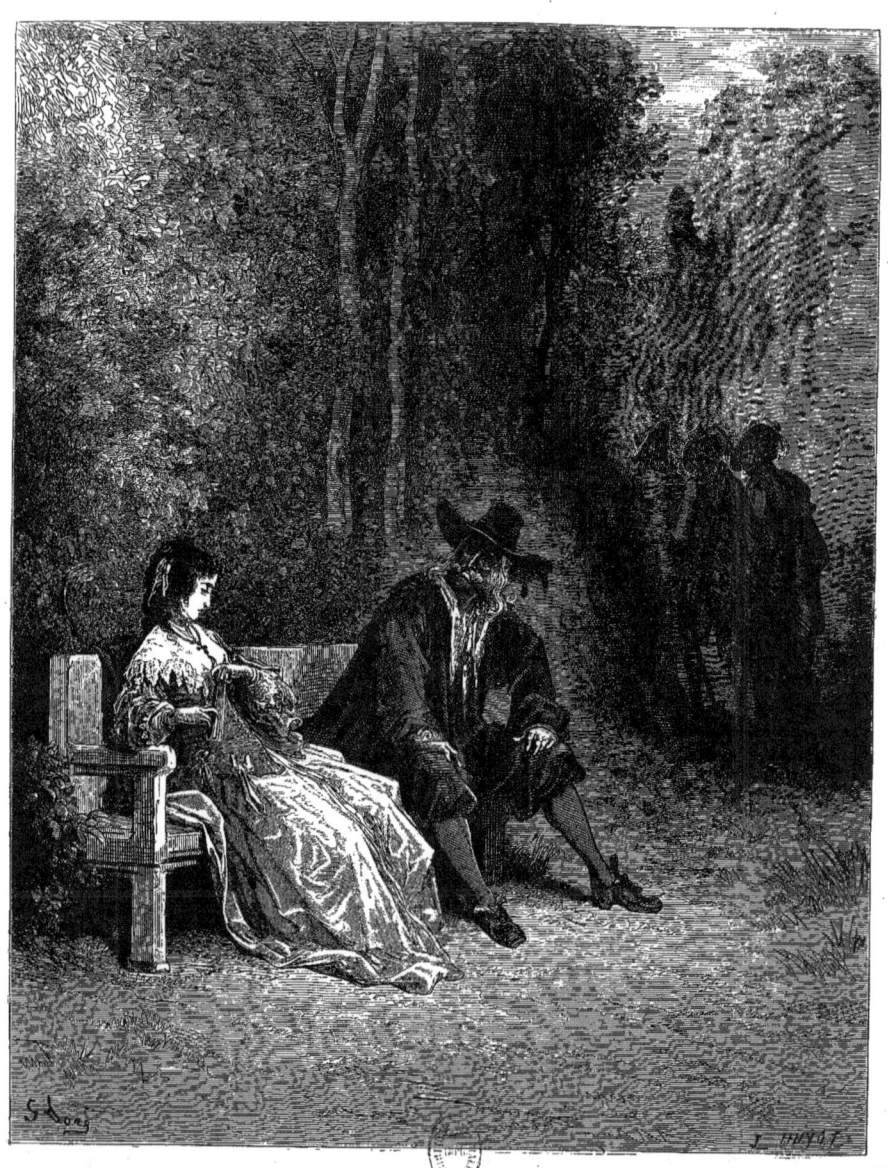

LA VILLE. (*Fables de la Fontaine.*)

La maison Hachette se signale cette année par la double valeur qu'elle a donnée à ses livres d'étrennes : valeur typographique et artistique et valeur littéraire et scientifique. Nous citerons surtout: les *Phénomènes de la Physique*, par le savant auteur du *Ciel*, M. Amédée Guillemin, hardie tentative pour faire connaître à tous, sans l'appareil des démonstrations mathématiques, ces phénomènes de la pesanteur, du froid, de la chaleur, de la lumière, de l'électricité, du magnétisme, qui sollicitent notre attention quotidienne, d'où relèvent notre existence, nos arts, notre industrie, et sur les causes et l'enchaînement desquels l'ignorance n'est plus permise : M. Guillemin a su rendre accessible à tous, à force de lucidité, ce vaste exposé d'une des sciences les plus importantes ; la *Terre*, par M. Élisée Reclus, n'offre pas moins d'intérêt : ce voyageur enlève pour ainsi dire ses lecteurs sur un sommet du haut duquel il leur fait voir l'ensemble de notre planète, ses mouvements dans le ciel, la forme générale des continents et des mers, leurs harmonies et leurs contrastes, les plaines, les plateaux et les monts, les eaux circulant, les forces souterraines en action, etc., vaste et brillante synthèse qui dépouille la géographie de toute aridité et qui lui donne une grandeur et un intérêt non soupçonnés; l'*Univers*, par le célèbre professeur Pouchet, tableau des merveilles du règne végétal, du règne animal et de l'univers sidéral; le *Tour du monde*, ce magnifique journal de voyage dont les huit années contiennent des relations originales d'expéditions dans toutes les parties du monde, illustrées de 4500 gravures; les *Musiciens célèbres* de M. Félix Clément, histoire de la musique par la biographie pendant les trois derniers siècles, ornée d'eaux-fortes qui en font un album ; le *Shakespeare*, traduit par Émile Montégut et illustré de bois anglais. A côté de ces beaux livres figurent les collections de la *Bibliothèque rose*, cet inépuisable trésor des enfants où tour à tour Mme de Ségur, Mme de Pitray, le capitaine Mayne-Reid, Mlle Gouraud, M. de Lanoye, Mme Jeanne Mariel, etc., viennent leur conter les histoires les plus belles et les plus morales que nos premiers dessinateurs remplissent de gravures charmantes. Enfin, pour couronner dignement cette trop rapide énumération, la superbe publication des *Fables de la Fontaine*, illustrées par Gustave Doré, le jeune maître qui n'a jamais déployé plus de pittoresque et de puissance que dans cette lutte avec le poëte populaire si naïf et si fin.

LE SINGE ET LE CHAT. (*Fables* de la Fontaine.)

Monsieur Sauvrezy est bien connu des artistes, des fabricants et des amateurs de meubles d'art ; et si nous ne nous trompons, nous avons eu la satisfaction de lui décerner, en 1865, à l'Exposition des Beaux-Arts appliqués, une médaille d'or ; les mérites qui lui valurent cette récompense étaient surtout son sentiment artistique, sa qualité de chercheur consciencieux, et le scrupule avec lequel il repousse tout ce qui n'est pas la réalisation rigoureuse et pure de son idéal.

Le meuble que nous donnons ici a été conçu et exécuté sous l'influence salutaire de ce goû exigeant sans lequel on est si exposé à défaillir. Ce cabinet, qui nous parait destiné à recevoir des objets d'art et de curiosité, se distingue par l'harmonie de ses grandes lignes et la pureté des profils ; tout se tient bien, tout est bien lié ; le caractère de l'œuvre est un ; la sculpture est sobre et bien en place ; et c'est avec discrétion que quelques émaux de Claudius Popelin et quelques lapis relèvent la gravité du bois noir.

Le point sur lequel nous appelons toute l'attention de nos lecteurs est celui-ci. Les meubles composés de deux corps, un supérieur et un inférieur, sont presque toujours imparfaits sous le rapport de l'unité et de l'harmonie, qui pourtant sont tout. Les deux parties s'accordent rarement d'une manière parfaite, et ce défaut de concordance tient à ce que, en général, l'ouvrier qui fabrique le haut n'est pas le même que celui qui fabrique le bas : de là une différence d'esprit, une variété d'allure qui frappent vivement lorsque les deux pièces sont mises en contact. Ici, au contraire (et nous savons qu'éviter le défaut que nous venons de signaler est une des préoccupations de M. Sauvrezy), ici, le haut et le bas ne font bien qu'un, et il ne vient même pas à l'idée qu'ils aient pu être exécutés séparément : on est en présence d'une œuvre qui a été, pour ainsi dire, fondue d'un seul jet.

Le couronnement est simple sans être nu, et agréable sans pompe ; la statue du *Pensieroso* est posée sur une sorte de petite terrasse, ceinte d'une jolie balustrade, qui fait songer aux merveilleux palais de Florence ; un peu plus bas à droite et à gauche, deux représentations du vase antique consacré à Bacchus de la villa Albani.

Il faut choisir, nous ne pouvons tout mettre sous les yeux de nos lecteurs ; mais nous regrettons de n'avoir pu leur donner un autre meuble en poirier naturel, qui a été considéré par les autorités les plus compétentes

comme un chef-d'œuvre de composition et d'exécution. M. Sauvrezy avait aussi à l'Exposition universelle une crédence de style Louis XIII, qu'il aurait

CABINET POUR OBJETS D'ART, PAR SAUVREZY.

pu facilement, en la vieillissant un peu, faire passer pour être réellement de l'époque.

 L n'y a pas un bien grand nombre d'années que les artistes qui avaient entrepris la régénération de l'art du peintre-verrier en étaient encore aux laborieuses recherches et aux efforts infructueux. Mais le développement de cette branche de l'art industriel a été très-rapide. La renaissance des sentiments religieux et le progrès de la science archéologique lui donnèrent un essor puissant. En même temps, le savant assistait l'érudit, et le peintre-verrier put non-seulement s'aider de tous les procédés anciens, mais des découvertes de la chimie; il put dans ces conditions créer de nouveau l'art de ses prédécesseurs.

A vrai dire c'est un nouvel art qui est né, en ce sens du moins que la technique en a été perfectionnée et que les œuvres qui le constituent aujourd'hui nous paraissent, au point de vue purement plastique, supérieures à celles du passé. Comme cette opinion pourra bien éveiller des colères, nous demandons la permission de l'expliquer.

Il faut faire entrer dans l'appréciation d'une œuvre d'art plusieurs considérations, et ne les y faire entrer qu'en leur donnant une importance déterminée plus ou moins grande. Ainsi, il faut en examiner la conception ou l'idée, le sentiment, l'expression, le style, le caractère, la vraisemblance, la composition, la correction. Une œuvre qui réunit à leur degré le plus désirable toutes les qualités est un chef-d'œuvre. Celle qui en réunit le plus grand nombre est supérieure à celle qui n'en compte que quelques-unes. Il est donc évident qu'un vitrail du treizième siècle d'où l'idée sera absente, qui ne sera qu'un motif colorant brillamment développé, dont les personnages manqueront d'expression ou en auront une fausse ou gauche, auront du style et du caractère, mais manqueront de vraisemblance, auront, par exemple, des cheveux rouges ou jaunes et des chairs bleues, dont la composition sera dépourvue d'unité, d'harmonie, de lien, et choquante, dont les figures seront maladroitement dessinées, il est évident qu'un vitrail de ce genre sera inférieur à celui qui sera exempt de ces défauts. Et, qu'on y fasse bien attention, nous ne disons pas là une de ces vérités auxquelles on a donné le nom d'un des plus grands capitaines français du seizième siècle; nous combattons un préjugé : parce qu'un vitrail (et il en est ainsi pour tout autre objet d'art) est du treizième siècle, on le proclame parfait et on le classe bien au-dessus des pièces du même genre et d'une bien plus grande valeur, dont le seul défaut est d'être modernes. Oui, nous maintenons qu'au moyen âge, où furent

SERMENT DE LOUIS XI. — VITRAIL PAR GESTA, DE TOULOUSE.

créées tant de choses exquises, empreintes d'un sentiment ineffable, où les « artisans » étaient si habiles et avaient tant de secrets et de sûreté de main, l'art était imparfait en principe, et que la figure humaine était ignorée. En un mot, nous prétendons que la Renaissance et les époques qui l'ont suivie, inférieures au moyen âge comme sentiment religieux, lui sont très-supérieures au total, parce qu'elles sont plus vraisemblables, plus humaines, mieux composées, plus harmonieuses, et que c'est dans ces conditions que l'art est parfait.

D'où il résulte que celui qui de nos jours produit des vitraux, par exemple, d'une richesse colorante égale à celle des vitraux anciens, mais mieux conçus, composés et dessinés, fait en somme mieux qu'eux, malgré leur merveilleux génie décoratif.

C'est ainsi que nous ne craignons pas d'affirmer que de nos jours à Metz, à Toulouse et à Paris nous comptons des verriers qui, lorsque quelques siècles auront passé sur eux, l'emporteront sur leurs confrères du vieux temps.

Le parti pris en faveur du passé, que nous constatons ici, a beaucoup nui, à l'Exposition universelle, à la peinture sur verre. Aucune médaille ne lui a été décernée : c'est que les vitraux, placés dans la classe XVI avec les cristaux, les verres à vitre et les bouteilles, se sont trouvés dans la situation où auraient été des tableaux cantonnés dans le département des toiles, et n'y ont été examinés qu'au point de vue de la matière première.

Au nombre des principaux verriers qui figuraient à l'Exposition universelle, on a remarqué les pièces exposées par M. Victor Gesta, de Toulouse.

M. Victor Gesta est à la tête d'ateliers de la plus grande importance, et il n'est pas de département où quelques églises ne soient ornées de ses vitraux. Ç'a toujours été, du reste, le but de cet artiste, de mettre les plus modestes églises à même de jouir de ce mode d'ornementation que rien ne peut remplacer, et le nombre des demandes qui lui ont été adressées jusqu'à ce jour est de plus de quatre mille.

Ses principaux travaux ont été exécutés pour la chapelle Impériale d'Ajaccio, pour l'Exposition, pour le Vatican et pour Toulouse.

La verrière de Sainte-Germaine qui est au Vatican a valu à l'auteur la décoration de l'ordre pontifical de Saint-Sylvestre. M. Gesta, qui a aussi les titres de peintre-verrier de S. M. l'Empereur, est représenté à Toulouse par plusieurs œuvres hors ligne, parmi lesquelles nous en citerons une qui nous a paru parfaite : *le Serment de Louis XI*.

LES MERVEILLES DE L'EXPOSITION.

L a joaillerie, pour des causes qu'il serait difficile d'indiquer, est restée stationnaire pendant 15 ans, et, de l'Exposition universelle de 1855 à celle de 1862 notamment, nul progrès n'a été accompli dans cette branche de l'art industriel qui est si délicate et qui peut fournir au talent de l'artiste tant de motifs de combinaisons heureuses. A l'Exposition de 1867, au contraire, correspond une phase nouvelle ; une transformation s'est accomplie.

BRANCHE D'ÉGLANTINE (COIFFURE ET CORSAGE). MÉDAILLON.
JOAILLERIE PAR MASSIN.

Naguère le joaillier (sauf quelques rares exceptions) n'exerçait son imagination que dans le champ très-restreint d'un certain nombre de dessins de convention et de banalités dépourvues de sentiment, de caractère, de style et de goût la plupart du temps.

Il n'en est plus ainsi. Le progrès de la science archéologique et de la connaissance des arts contemporains étrangers, Pompéi ressuscitée, telles sont, avec la passion de la curiosité qui s'est emparée de tous, les causes

principales de cette rénovation des arts industriels et en particulier de la joaillerie, à laquelle il nous a été donné d'assister.

On s'est inspiré de l'antiquité, qui avait tant de style; de la renaissance si pleine d'éclat, si riche d'idées, si épanouie; du dix-huitième siècle, si élégant ; ou pour mieux dire, sans les copier, sans faire ce qu'ils avaient fait, on a fait, on a procédé comme eux : on a puisé aux sources vives de l'imagination et de la nature ; on n'a pas pastiché leurs fleurs, mais comme eux on a emprunté directement à la fleur des types d'ornement.

Parmi ceux qui ont le plus contribué à élever le niveau de cette belle industrie se place M. O. Massin, fabricant et dessinateur dont les efforts constants viennent d'être récompensés à l'Exposition universelle de 1867 par une première médaille d'or, celle qui figure en tête de la liste des récompenses de cet ordre pour la joaillerie.

Nos lecteurs vont juger par eux-mêmes de l'exactitude de cette appréciation et de celle du jury : les gravures que nous donnons ici ont été exécutées sur les dessins de M. Massin et sont la reproduction fidèle non-seulement de la forme matérielle, mais de l'esprit des admirables objets qu'ils représentent.

La branche d'églantine ci-dessus est remarquable à plus d'un titre, pour la sincérité et la vérité de l'imitation, pour l'originalité et la nouveauté, pour l'harmonie artistique de la forme et de la couleur, et pour la perfection technique.

Cette pièce, dont nous signalons l'élégante légèreté en même temps que cet épanouissement graduel et doux à l'œil qui de l'extrémité fine du sommet de la branche gagne doucement l'abondant feuillage qui entoure et soutient au bas la plus grande des trois églantines, est tout en brillants. Les fleurs sont en brillants montés d'argent, et, sur leur tige flexible, elles ont la mobilité des fleurs naturelles, ce qui, aux lumières, doit les faire étinceler de mille feux. Le feuillage aussi est en brillants montés sur un or vert tendre dont le ton est dû à un alliage trouvé par l'exposant, alliage formé vraisemblablement d'or et d'argent. Cette diversité des couleurs est d'un effet très-heureux au point de vue de l'harmonie ; elles sont en outre si vraies, et les moindres détails sont si minutieusement rendus que peu s'en faut que ces églantines ne fassent illusion. Une disposition ingénieuse permet de démonter les fleurs, en sorte que l'on peut les employer à une autre parure. Ajoutons que celle

DIADÈME DE BRILLANTS ET DE PERLES. — AIGRETTE. — JOAILLERIE PAR MASSIN.

que nous représentons ici a un caractère de jeunesse tout particulier et qu'elle sied à merveille au corsage ou dans les cheveux d'une jeune femme.

Voici le roi des Scarabées. Sa taille, des plus grandes, est majestueuse ; il est revêtu d'une robe de saphirs et de brillants véritablement royale; force, richesse et mystère, voilà ce qui le caractérise. Mystère en effet, car le secret des scarabées égyptiens n'a pas encore été pénétré, et celui-ci, sous son masque impassible et sous sa cuirasse impénétrable, est destiné à garder un secret : il sait cacher sous ses élytres en brillants soit un portrait, soit des cheveux, soit un souvenir ou une pièce secrète introduite par une ouverture si habilement dissimulée que l'œil le plus exercé ne pourrait la deviner. On remarquera la fermeté de lignes de ce médaillon, la netteté du dessin de tous ces membres, élytres et pattes vigoureuses, et de ces antennes légères.

Le diadème à la coquille est une pièce de première importance; l'invention en est simple, élégante dans sa richesse : un coquillage, des roseaux, voilà qui va bien ensemble; ce sont là, en outre, des motifs excellents pour un diadème : la coquille qui s'élève fièrement au centre, les roseaux qui s'étendent mollement sur la courbe du front; la coquille a de plus cet avantage, qu'elle offre une surface commode à garnir de brillants et que sa concavité aide à les faire valoir en en concentrant les feux. L'ensemble de ce bandeau nous paraît à la fois doux, ferme, léger et assez plein pour ne pas manquer de résistance. Les perles y figurent en nombre suffisant pour l'égayer. La courbe générale des roseaux et celle de chacun d'eux en particulier est toute suave. Dans ce bel ouvrage qui est d'un ordre très-élevé la grâce et la légèreté des détails atténuent la sévérité habituelle de la forme des diadèmes. Ajoutons que, suivant les exigences de la grande ou de la petite soirée, ce bijou se décompose en deux groupes de roseaux qui servent à la coiffure ou que l'on emploie comme agrafes d'épaule, et qui laissent libre pour être accrochée au cou, en pendant, cette coquille du milieu toute ruisselante de diamants et au centre de laquelle une perle superbe semble avoir pris naissance. La monture est en or et en argent; ces métaux sont combinés de façon à faire valoir les savantes dispositions du dessin dont les lignes sont d'une rare pureté.

Les objets que nous venons d'examiner nous semblent démontrer que les qualités principales de M. Massin sont le style et la grâce. Voici une

autre pièce qui nous confirme dans cette opinion. Mais ici, pour atteindre à la grâce, il a fallu faire des tours de force peut-être inouïs. C'était une entreprise bien hardie que de tenter d'exécuter ces deux plumes, telles que nous

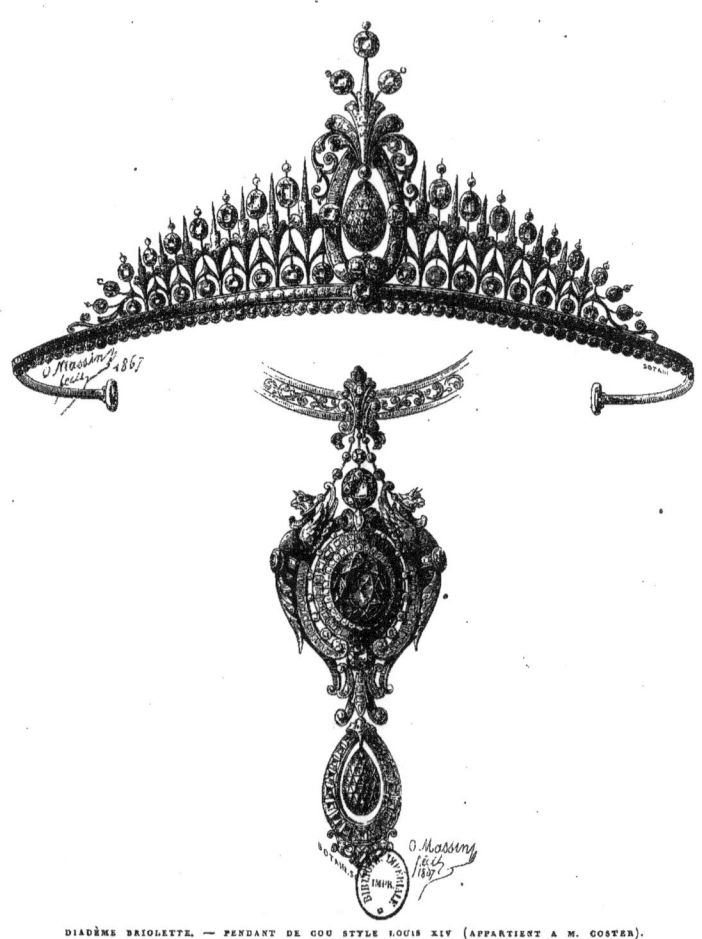

DIADÈME BRIOLETTE. — PENDANT DE COU STYLE LOUIS XIV (APPARTIENT A M. COSTER).
JOAILLERIE PAR MASSIN.

les avons sous les yeux, deux plumes en brillants, dont tous les brins, indépendants les uns des autres, s'entre-croisent et s'enchevêtrent, et agitent au moindre souffle les treize cents diamants qu'une main de fée a su sertir dans une quantité d'or et d'argent si petite que son poids ne dépasse pas trente-

cinq grammes; de la sorte trois centigrammes, en moyenne, ont suffi pour la sertissure de chaque diamant. En vérité, la délicatesse du travail ne saurait être poussée plus loin, et nous sommes bien devant des plumes. Il est vrai que pour arriver à ce résultat, pour assurer à la fois la flexibilité et la solidité de ce beau travail, on a dû recourir à des procédés nouveaux. Nous n'en citerons qu'un. Il y avait surtout à combiner les deux matières employées, de façon à ce qu'elles donnassent, au degré nécessaire, la force de résistance qu'on peut en obtenir; en effet, exécutée en or seul, cette œuvre eût été trop lourde (on sait que l'or est spécifiquement plus lourd que l'argent); mais l'argent à son tour offrait moins d'élasticité que l'or. On le voit, le joaillier chercheur ne doit pas seulement être un artiste, il lui faut aussi appeler constamment la science à son secours, et être à la fois géomètre, physicien et chimiste.

A mesure que l'on avance dans l'examen des productions de M. Massin, on est forcé de reconnaître que chez lui, aux qualités sérieuses que nous avons signalées jusqu'ici, telles par exemple que la pureté du dessin, s'ajoute une fantaisie brillante en même temps que sage, et sauvegardée contre les écarts de l'imagination par le bon sens et le goût

Voici par exemple un diadème dont le milieu est formé par un diamant briolette. On sera frappé de l'élégance des lignes, de la noblesse de la forme. On remarquera aussi la légèreté des attaches et le talent avec lequel les pierres montées à jour ont pu être chacune isolée complétement et encadrée dans une petite ogive dont elle touche à peine le bord; cette habile mise en valeur a été appliquée plus complétement encore aux pierres du rang supérieur qui ne sont portées que par une fine tige. L'encadrement du diamant du milieu et les rinceaux qui le couronnent sont d'un aspect nerveux et ferme qui s'accorde bien avec le caractère que reçoit la composition des pointes qui courent tout le long de la crête. L'architecte de ce petit monument nous paraît s'être inspiré, quoique de plus ou moins près, mais avec bonheur, du style de l'Inde, la terre des pierres précieuses.

Nous nous sommes laissé attirer par deux œuvres de la plus grande valeur, tant sous le rapport de la richesse de la matière que de l'ordonnance du dessin et de l'exécution parfaite.

L'une est un pendant de cou style Louis XIV. Il a été commandé par M. Coster, le lapidaire bien connu, qui a consacré à cette pièce quatre

pierres de la plus grande rareté pour la dimension et pour la limpidité. (Le brillant bleu pèse 30 grains, la briolette (pendeloque) 28 1/2, le brillant rouge vif 1 1/2, le brillant blanc 8 grains; la taille a été parachevée en Hollande.) La plus grande, qui forme le centre de la composition, est un diamant bleu. Un diamant briolette formant pendeloque est séparé du diamant bleu par un diamant rouge vif; enfin un diamant blanc, moins rare que celui-ci quant à l'espèce, mais si merveilleusement pur qu'il a été jugé

digne de faire partie de cet ensemble peut-être unique, couronne la masse principale. La disposition de ces pierres ajoute encore à leur valeur. La gravure rigoureusement exacte que nous en donnons ne permettra pas d'en douter. Du reste, la monture elle-même nous paraît des plus remarquables; l'arrangement en est serré et délicat à la fois; les courbes générales offertes par les chimères, et les incidents dont ces courbes sont agrémentées frappent l'œil et l'intéressent à la fois; les petits cordons qui enchaînent les têtes

fantastiques au coulant du collier sont bien trouvés et s'infléchissent avec grâce. L'exécution est des plus fines, sans être aucunement petite.

L'autre est une œuvre de grand style que l'antiquité n'eût pas reniée. C'est un camée émeraude représentant Jules César ; deux branches de laurier réunies par un nœud en brillants encadrent le médaillon. Le groupement des feuilles, le chiffonné du nœud, l'ordonnance simple et large de l'exécution sont d'un maître. C'est grand, fort et sévère comme il convient au sujet. La couronne de laurier semble avoir été posée sur le portrait ; la monture invisible ne permet pas de voir comment l'un est fixé à l'autre ; quelques feuilles seulement qui mordent les bords suffisent à assurer la solidité du bijou. La figure de César est bien dans le caractère du grand Jules ; le modelé est d'une savante ampleur ; la couronne qui le coiffe est d'un aspect héroïque ; à la vigueur de l'exécution on reconnaît que le graveur a senti qu'il travaillait pour l'éternité ; dans des siècles, en effet, ce bijou figurera certainement dans les musées de l'avenir auprès de ce que les anciens nous ont légué de plus beau en ce genre, et les érudits et les artistes d'alors discuteront probablement sur la date de cette œuvre qu'ils attribueront sans doute au siècle des Antonins.

Telles étaient, entre cent pièces remarquables, les principaux morceaux exposés par M. Massin. A leur simple inspection, on le voit sans peine, leur honorable auteur n'est pas seulement un industriel, c'est surtout un artiste et un artiste très-distingué. Du reste, il est bon de le dire, c'est un des rares exposants qui, n'ayant pas de collaborateurs, étant le seul auteur et exécutant de ce qui est livré au public sous leur nom, peuvent à bon droit tout signer. M. Massin est aussi un chercheur, et la joaillerie lui doit, entre autres innovations, l'une de celles qui ont le plus de succès et le succès le plus mérité. C'est lui qui a remis au jour le genre de l'aigrette : nous avons eu sous les yeux le dessin d'un travail de ce genre exécuté il y a quatre ans pour une des premières grandesses d'Espagne, et toutes les innovations auxquelles la création de l'aigrette peut donner lieu, tant au point de vue de la forme et des combinaisons artistiques qu'à celui du praticien, de la sertissure et de la monture, étaient réunies dans ce chef-d'œuvre. Ajoutons que les dessins encore inédits que nous avons vus dans les cartons de ce travailleur infatigable promettent d'autres merveilles ; or on vient de voir que M. Massin est homme à tenir ce que son crayon promet.

SCÈNE D'ATALA. — HACHETTE ET Cie.

A*tala*, cette œuvre de la jeunesse de Chateaubriand, saluée à son apparition par de si vives acclamations mêlées de si amères critiques, *Atala* n'a succombé ni sous l'exagération du blâme, ni sous l'excès de la louange. Après soixante années il en subsiste autre chose que quelques nouveautés hardies et controversées. Le temps, qui retire bien vite aux œuvres passagères leurs fragiles beautés, n'a rien ôté au style magnifique de Chateaubriand de sa puissance ni de sa richesse. Tel morceau, quand on relit le livre aujourd'hui, étonne encore par son abondance et par son éclat, comme cet admirable tableau des rives du Meschacebé qui demeure, après tant d'efforts d'imitation, le modèle classique de la description pittoresque. Partout de splendides images, des impressions rendues avec une vivacité qui éblouit, semblent provoquer l'imagination d'un peintre et la défier à la fois.

Il restait en effet, après les nombreuses éditions épuisées d'*Atala*, à en faire une édition illustrée; mais où rencontrer l'artiste capable de concevoir une seconde fois les scènes si brillamment décrites par le poëte?

Un seul pouvait le tenter peut-être : c'est l'auteur si fécond de tant de dessins qui répand ses ouvrages avec une profusion sûre de ne s'épuiser jamais, qui se transforme avec chacun des sujets qu'il embrasse, et qui traite les plus connus avec une telle nouveauté, qui y introduit un tel imprévu, qui les présente sous un aspect si original qu'il leur fait comme une seconde vie. Il le pouvait aussi parce que le sentiment et la tendresse sont loin de lui être étrangers. M. Gustave Doré a été séduit par une œuvre si conforme, dans l'exubérance même de ses qualités, à la nature de son goût et de son esprit. On jugera, en parcourant les dessins de la nouvelle édition d'*Atala*, s'il a réussi à *illustrer* le livre, ou plutôt s'il n'a pas fait, selon sa coutume, un livre original que l'on a plaisir à mettre en regard de celui que l'on connaissait déjà, non pour compléter l'un par l'autre, mais pour comparer l'un à l'autre, car livre et dessins peuvent se passer aisément du secours d'un autre art, l'écrivain étant ici un peintre sans rival, et le peintre un poëte qui se plaît à montrer, en se mesurant avec les plus grands, ce qu'il peut entrer de leur souffle et de leur pensée dans un simple crayon.

En contemplant la délicieuse gravure que nous reproduisons plus haut, on verra que la maison Hachette, à qui nous devons tant et de si splendides publications, n'a rien négligé pour la mise en œuvre de cette belle édition.

u nombre des industries artistiques que l'on a pour ainsi dire vues renaître de nos jours, il faut citer celles du fer forgé et de la serrurerie d'art. On fait en France aujourd'hui, et depuis tantôt quinze ans, des chefs-d'œuvre qui égalent ce que la Renaissance, le dix-septième et le dix-huitième siècle nous ont laissé de plus exquis en ce genre. On traite le fer comme si c'était du bois; on l'assouplit, on l'évide, on le cisèle comme l'or, qui est le plus malléable des métaux.

Parmi les artistes forgerons les plus distingués que nous ayons, M. Huby

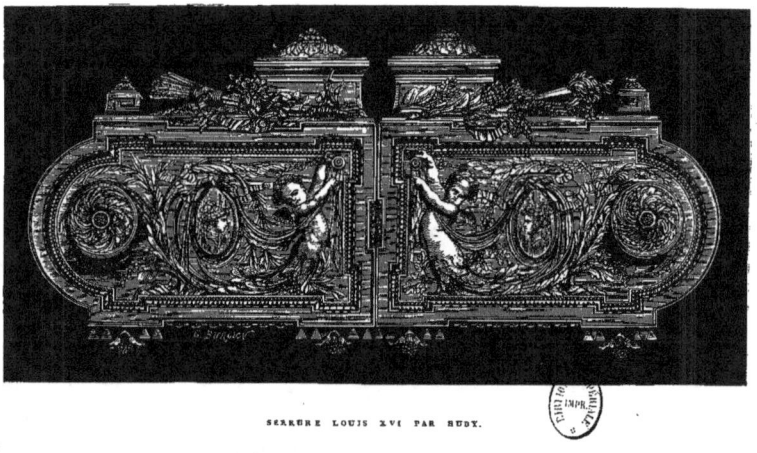

SERRURE LOUIS XVI PAR HUBY.

fils, serrurier pour meubles de fantaisie, s'est fait une situation brillante. Tout Paris a remarqué, et pour notre part nous n'oublierons jamais, le merveilleux bijou qui figurait dans sa vitrine à l'Exposition des Beaux-Arts appliqués en 1865; c'était une petite clef Renaissance en acier, que nous avons revue au Champ de Mars. Voici comment ce genre de travail s'exécute : la clef est entièrement prise dans un morceau d'acier brut; elle est forgée à chaud, percée au tour, « tournée, égalisée, » puis recuite; elle est ensuite gravée, percée de trous de foret, recuite encore, découpée à la lime, puis ciselée et polie. M. Huby avait au Champ de Mars bon nombre de ces clefs. Il fabrique aussi des coffres-forts Renaissance, ornés de bronze ou d'or oxydé;

les moulures sont ajustées « d'angle »; c'est de l'ébénisterie en acier; les ornements de milieu sont pris dans la masse. Le mécanisme des serrures est combiné d'après de nouveaux systèmes dus à l'honorable industriel qui nous occupe.

La serrure Louis XVI ci-contre qui est en bronze a été composée par

CLEFS EN ACIER PAR HUBY.

M. Prignot; les plâtres d'ornement sont de M. Cheret, les figures de M. Carrier Belleuse; la ciselure est, comme celle des coffres-forts, due à M. Nanthier; la serrure, les entrées, les clefs, les poignées, les paumelles, etc., viennent des ateliers de M. Huby. Il est superflu de faire ressortir les grâces de l'ordonnance, la richesse des rinceaux, le charme des figures et des médaillons. Notre gravure est assez éloquente par elle-même pour que nous n'insistions pas sur ces points.

ceux qui partout, avant tout et toujours ne voient et ne veulent que du treizième siècle, il sera difficile de demander

SAINTE GERMAINE, VITRAIL PAR GESTA, DE TOULOUSE.

une conversion; mais on peut et on doit leur dire qu'il n'est pas permis de juger un vitrail comme simple œuvre d'art ou comme pièce de cabinet; il

importe, pour l'apprécier à sa juste valeur, de ne point le séparer du monument qu'il décore; la première chose qu'on doit lui demander, c'est de bien répondre à sa destination.

Il est intéressant de suivre les progrès de la peinture sur verre du douzième au dix-huitième siècle : essais informes, résultats inespérés, épanouissement splendide, qui enfin, comme toute chose humaine, s'éteignit par degrés en jetant des clartés qui surprenaient. Telle est l'histoire de cette longue période dans laquelle il n'est pas de siècle qui n'ait laissé d'admirables modèles aux adeptes de cet art renaissant. Mais comment forcer l'admiration à n'adopter qu'une époque? Comment choisir entre ces routes diverses? La seule règle à suivre, c'est de faire ce qu'ont fait nos maîtres, c'est de chercher le beau dans l'harmonie, et d'admettre tous les styles, tous les faires, à la condition qu'ils concourent à l'expression d'une grande idée.

Admirons les verrières du treizième siècle, mais ne les plaçons pas dans nos monuments modernes. Le peintre-verrier, le statuaire et le décorateur doivent compléter l'œuvre de l'architecte. Déplaçons les chefs-d'œuvre qui décorent les cathédrales d'Anvers, de Bruges, de Tournay ; dotons une église romane des panneaux conservés du château et de la chapelle d'Écouen, et les talents réunis du Primatice et de Palissy n'auront abouti qu'à un anachronisme.

La verrière ci-contre, représentant sainte Germaine en prière, a été exécutée pour le Vatican. On ne pouvait s'affranchir des exigences de l'architecture du seizième siècle, et il a fallu prouver que les vitraux s'accordent avec tous les styles, pourvu qu'ils soient en rapports de ligne, de sentiment et de couleur. L'appréciation faite à Rome même de cette remarquable verrière sert de réponse aux archéologues absolus. Il est permis de regretter que le vitrail, cet auxiliaire puissant d'une décoration, ait été négligé à cette belle époque où l'ornementation était pourtant si riche.

La *Correspondance de Rome*, appréciant le mérite de ce vitrail, en donne la description suivante :

« La verrière se compose de cinq médaillons qui se détachent admirablement sur un fond riche et simple tout à la fois. Dans le milieu, on voit l'humble bergère en prière auprès de ses agneaux; les arbres qui l'entourent composent, avec l'eau du Courbet qui coule limpidement, un paysage d'une fraîcheur et d'une vérité complètes. L'émail des fleurs se détache avec bon-

heur dans la prairie verdoyante. La peinture sur verre ne semblait pas susceptible d'une telle perfection. Le portrait du Saint-Père est admirablement

SAINTE GERMAINE, VITRAIL PAR GESTA, DE TOULOUSE.

réussi : ceux des trois archevêques de Toulouse qui ont travaillé à la canonisation de la sainte ne laissent rien à désirer. »

L'autre verrière que nous donnons en tête de cette livraison est destinée à orner quelques-unes de nos églises modernes qui n'ont de roman que la forme du cintre, inspirée des souvenirs de la Grèce et de Rome modifiés encore par la réaction artistique qui amena la Renaissance. Elle montre aussi les progrès obtenus dans les divers éléments qui constituent le vitrail. Le jury de Carcassonne a décerné une médaille d'or à cette pièce.

Les œuvres remarquables exécutées depuis plusieurs années et dont l'Exposition universelle de 1867 a permis d'apprécier le mérite, montrent la tendance des peintres-verriers à s'affranchir d'une imitation trop servile des beaux modèles du moyen âge. Elles permettent d'applaudir enfin à la création d'une école française, qui, nous l'espérons, aura sa belle place dans l'histoire de l'art. Ces deux verrières de sainte Germaine ont été inspirées par le sentiment des forces nouvelles que l'art et la science nous offrent, et sont un pas de plus dans la bonne voie.

Ces deux remarquables pièces ont été composées et fabriquées par M. Victor Gesta de Toulouse, dont nous avons déjà apprécié le mérite à propos de sa grande verrière Louis XI.

E petit monument de style Renaissance que nous reproduisons est une pendule sortie des ateliers de M. Baugrand, joaillier de S. M. l'Empereur. Cette œuvre, aussi précieuse comme matière que fine et exquise comme exécution, est remarquable aussi pour la composition et les mérites architectoniques. Elle est en outre toute française par le caractère, et par le goût qui a présidé à sa création.

Elle se compose essentiellement de six parties. Le socle inférieur est en ivoire sur plan carré ; il relie, simplifie et résume le périmètre très-brisé de la construction. La petite plate-forme qui repose immédiatement sur le socle est dorée. Le soubassement a, à chaque face, quatre pilastres ou gaines, accouplés deux à deux sous les colonnes, et des panneaux intermédiaires ; sur les diagonales, des supports forment les avant-corps sur lesquels des Chimères à corps de lion et à queue de serpent sont chevauchées par des Amours qui semblent les exciter du geste et de la voix et se diriger avec elles vers les

quatre points cardinaux. Au-dessus du soubassement, les faces principales sont fermées par des glaces en cristal de roche gravé ; le cadran est enchâssé dans l'une de ces glaces ; chaque-pan coupé derrière les cariatides est aussi formé par un cristal de roche ; au-dessus du fronton de chaque arcature est

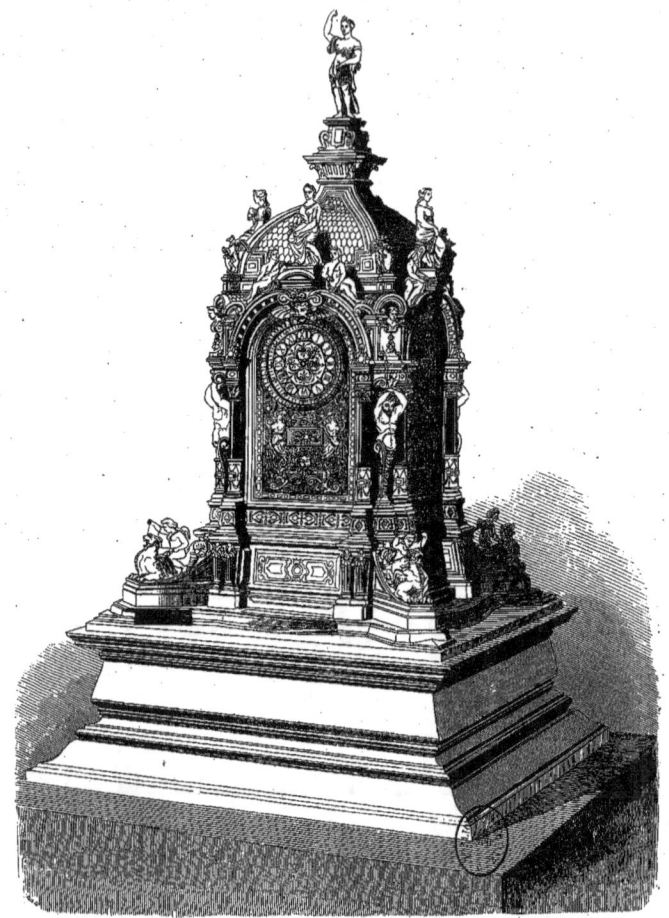

PENDULE RENAISSANCE, PAR BAUGRAND.

assise l'une des quatre Saisons avec deux enfants ; au milieu de l'arc est une clef à fronton circulaire ornée de volutes et de feuillages avec une tête ailée en cul-de-lampe. Nous appelons l'attention sur l'art avec lequel la corniche relie les arcatures aux niches que supportent les Termes, et sur celui que ré-

vèlent les griffons placés en amortissement de ces niches et en retraite; ils font monter le dôme insensiblement en même temps qu'ils remplissent des vides. Les arêtes du dôme se résolvent dans l'assiette du piédestal, de la façon la plus heureuse. La figure qui le surmonte est Uranie; elle indique dans l'espace la course du Soleil père des Heures.

Toutes les pièces formant le corps de ce petit édifice sont en argent doré, ciselé, gravé et émaillé; les figures, ainsi que les parties supérieures et inférieures des colonnes, sont en or fin, ciselé, gravé et peint sur émail; une partie du fût des colonnes est en lapis fin veiné de légers filets d'or; le cadran est aussi en or fin, ciselé, gravé, revêtu d'émail translucide ou opaque, et peint; les aiguilles, ciselées, sont aussi peintes sur émail. Les glaces sont l'une des parties les plus intéressantes de cette pendule : elles sont gravées et modelées dans le creux et laissent voir en transparence tout le fini du travail qui se détache sur un fond de velours grenat placé à l'intérieur.

Ce petit objet se compose de 120 pièces, qu'il a fallu 18 mois de travail incessant pour assembler à fortes soudures et avec la plus grande précision. On a dû en outre ajuster dans l'intérieur des pièces importantes, des armatures d'une nature tout exceptionnelle, en fer et en tôle, afin de diriger et de ramener les pièces après le refroidissement.

Cette pendule a aussi occupé un nombre considérable d'artistes. Ce sont spécialement MM. Fauré, dessinateur, Honoré et Fannière frères, ciseleurs, Soyer et Solié frères, peintres-émailleurs, Gagneré, émailleur, Hue, graveur sur cristal de roche, qui sont les auteurs de cette œuvre que n'eût pas désavouée Ducerceau.

Le trait essentiel du Moyen-Age, c'est son caractère religieux; ce caractère se révèle partout, dans l'organisation, dans les lois, dans les mœurs. Il est surtout frappant dans l'Art : architecture, peinture, sculpture, arts dits industriels, l'Art porte sur toutes ses faces le même sceau. On conçoit aisément comment, à une époque où tout portait la marque de l'église, les créations religieuses, par leur destination même, devaient renfermer et exhaler au degré su-

prême le sentiment de la foi. C'est ainsi que les basiliques du douzième siècle, et tous les objets du culte de cette époque, ont je ne sais quoi de séraphique.

OSTENSOIR XIII⁰ SIÈCLE, THIÉRY.

Donner à des objets de cette nature, dans le siècle de scepticisme où nous vivons, ce caractère, et ce sentiment qui était naguère le milieu où se trouvait

naturellement plongé l'artiste, c'est assurément une tâche difficile. Pour la remplir il faut s'abstraire du monde, et, si l'on n'est pas croyant, se figurer, se persuader que l'on croit; autrement on ne donnera que des œuvres sans vie, que de froids pastiches, qui auront peut-être tous les mérites de l'art ancien, mais qui n'en auront pas la vie.

Nous n'avons pas à pénétrer dans la conscience de M. Thiéry, mais

CALICE, PAR THIÉRY.

nous serions porté à croire que l'ostensoir du treizième siècle et le calice composé et exécuté par cet orfévre, l'ont été sous l'impression d'un vif sentiment religieux. Ils nous paraissent véritablement mystiques. L'ostensoir est en argent doré, les fleurettes qui s'épanouissent dans le riche feuillage sont des pierres précieuses; les cartouches circulaires qui contiennent les bêtes mystérieuses sont de magnifiques émaux, ainsi que les rosaces de la nodosité du pied; le tout aussi harmonieusement lié comme couleur que l'ensemble l'est comme dessin.

Es insectes, leurs métamorphoses, leurs mœurs et leurs instincts sont un des sujets d'étude les plus intéressants; cette classe, des animaux la plus nombreuse, forme dans la nature tout un monde qui se renouvelle sans cesse autour de nous et se mêle

MÉTAMORPHOSES DU SPHINX DE L'EUPHORBE. — GERMER-BAILLIÈRE.

à tout instant à notre existence. Dans les forêts, dans les champs, au milieu des marécages, les insectes courent, voltigent, bourdonnent. Dans les

eaux tranquilles, ils fourmillent et se combattent sans relâche. C'est le mouvement, l'activité, la destruction, la vie sous les aspects les plus variés.

Sur les terres glacées, là où toute existence nous semble impossible, s'agitent des myriades d'insectes. Leurs espèces ne sont pas nombreuses dans ces régions désolées; mais par une sorte de compensation, les individus de chaque espèce se montrent en immenses légions.

Sous les tropiques, dans ces contrées où la création se manifeste avec une

ÉCLOSION DU COUSIN DANS LE MARÉCAGE. — GERMER-BAILLIÈRE.

splendeur éblouissante, la scène est partout animée de la façon la plus saisissante par des multitudes d'insectes aux élytres plus éclatantes que les métaux, aux ailes diaprées de suaves nuances ou parées de couleurs étincelantes à faire pâlir les pierres précieuses.

Sous nos climats, où rares sont les beaux jours pleins de lumière, les parures des insectes sont en général fort modestes, et cependant le charme que répandent ces humbles créatures est grand assurément.

Se figure-t-on des prés où ne voltige ni une mouche, ni un papillon? la lisière d'un bois dont toutes les fleurs sont délaissées, où ne se fait pas entendre le moindre bourdonnement? Ceux qui se laissent captiver par les beaux sites,

MÉTAMORPHOSES DU HANNETON COMMUN. — GERMER BAILLIÈRE.

par les riants paysages, ont-ils jamais songé à l'impression que produirait la campagne la plus verdoyante et la plus fleurie sans la présence de ces milliers de créatures? Rien souvent n'appellerait l'attention. Nul mouvement ne vien-

drait ou distraire l'esprit d'une préoccupation, ou faire naître une pensée dans l'esprit inoccupé. Les oiseaux se cachent ou demeurent à grande distance de l'observateur; les insectes s'offrent partout à ses regards.

Le promeneur errant dans la campagne ou dans les allées de la forêt, le philosophe faisant le tour de son jardin, avec la conscience que tout ce qui est du domaine de la nature offre de nobles enseignements à l'esprit humain, est facilement porté à la contemplation de tous ces insectes, les uns paisibles, les autres pleins d'agitation.

M. Émile Blanchard (de l'Institut) a entrepris la tâche délicate de nous peindre ce microcosme animé, en nous initiant à la vie publique et privée de tout ce petit monde, à ses luttes, à ses passions, à ses transformations.

L'auteur a, de plus, accompagné le récit des mœurs et des instincts des insectes de détails scientifiques très-minutieux et très-soigneusement décrits, qui rendront cet ouvrage aussi précieux pour les savants que pour les gens du monde.

Nous avons remarqué à la vitrine de la librairie Germer-Baillière un certain nombre de figures et planches hors texte qui donneront au volume un cachet artistique supérieur. Nous publions aujourd'hui trois de ces planches, et tous nos lecteurs apprécieront, par cet échantillon, l'exactitude et la perfection apportées dans l'exécution de cet intéressant ouvrage.

ous inaugurons aujourd'hui une série d'études que nous prenons à un double point de vue. Nous allons soumettre à nos lecteurs une sorte de musée rétrospectif composé des meilleures œuvres et des plus typiques, que les diverses époques de l'art ont léguées à la postérité. Nous voulons en même temps que cette revue soit un aperçu rapide des collections des principaux amateurs et en révèle les plus importantes pièces, qui toujours sont comparativement peu connues du public.

Suivant l'ordre chronologique, nous commencerons notre course à travers les siècles par une statue égyptienne.

La statue colossale assise, en diorite, qui occupait le fond du sanctuaire dans le temple égyptien du Champ de Mars, est pour l'histoire un mo-

nument inappréciable, car c'est la plus antique statue royale parvenue jusqu'à nous. Les cartouches qui y sont gravés nous apprennent, en effet, dit M. Lenormant dans le travail qu'il a publié sur l'Égypte à l'Exposition, dans cet excellent recueil qui s'appelle la *Gazette des Beaux-Arts*, « qu'elle représente le quatrième prince de la quatrième dynastie (entre 2500 et 2300 av. J. C.), le roi Schafra, le Chephren d'Hérodote, le Chabryès de Diodore de Si-

STATUE COLOSSALE, EN DIORITE, DU ROI SCHAFRA.

Histoire du travail. — Sanctuaire du temple égyptien.

cile, celui qui fit élever pour sa sépulture la moindre des Pyramides de Gizeh. » Cette statue a été trouvée par M. Mariette dans le temple voisin du Sphinx, au fond d'un puits où elle avait été précipitée à la suite de quelque révolution, avec une autre statue assise du même prince, en basalte vert, moins grande et très-inférieure comme art et comme exécution, qui a été également apportée à l'Exposition universelle. L'une le représentait arrivé à la vieillesse,

presque en décrépitude, tandis que l'autre, celle de diorite, le montre dans toute la force de l'âge.

La statue de Schafra est une sculpture d'une grande puissance, remarquable par la largeur de l'exécution. C'est bien ainsi que l'imagination se représente les orgueilleux constructeurs des Pyramides. Le roi est assis sur son trône avec la gravité majestueuse d'un homme qui se croit un dieu; l'épervier divin étend ses ailes derrière sa tête pour le protéger et comme pour l'animer de son souffle. Cette statue présente certaines marques d'archaïsme. L'art n'y est pas encore parvenu au degré de perfection qu'il atteignit un peu plus tard. La nature de la matière travaillée a forcé à simplifier l'exécution, à procéder par grands plans, à sacrifier un certain nombre de détails; mais la tendance à reproduire la réalité de la nature sans chercher à l'idéaliser, est manifeste. La roche dans laquelle cette statue a été taillée est plus dure que le porphyre : une vie de sculpteur a dû s'user tout entière à produire ce colosse.

Passons à la Chine. Voici un sceptre que l'on a vu figurer dans la collection du duc de Morny, et qui a été gravé naguère avec soin par la *Gazette des Beaux-Arts*.

Dans le principe, le sceptre ou Jou-y était le signe de la puissance suprême et de la divinité; mais peu à peu la possession des insignes de ce genre pénétra dans les rangs de la haute société; l'empereur en offrit aux grands et aux hommes distingués par leur mérite, puis il devint d'usage d'échanger ce signe à titre de souhait favorable; celui-ci a pu promettre une longue vie à quelque haut dignitaire à qui le sceptre de jade était interdit. (Disons en passant que le jade est un composé de silice, de chaux, de potasse et d'oxyde de fer; le jade oriental ou blanc laiteux est originaire de Sumatra; le jade vert céladon, la « pierre divine » des anciens, ou pierre néphrétique, avait la propriété de guérir les maux de reins; le jade vert foncé se trouve sur les bords du fleuve des Amazones.)

Si intéressants que fussent les laques de Chine, et il y en avait de fort beaux dans la collection du duc de Morny, on était involontairement entraîné vers les ouvrages japonais, plus parfaits sous tous les rapports. Ce que nous n'avons vu nulle part ce sont des flambeaux d'autel du genre de ceux dont nous donnons la figure. Dans ce bois laqué les Japonais n'ont-ils pas atteint l'élégance des trépieds antiques? Les trois éventails placés au

sommet et chargés des figures du mont Fousi, de la tortue sacrée et de la grue peuvent faire supposer une fabrication princière de Jetsijo.

SCEPTRE CHINOIS. — FLAMBEAU D'AUTEL JAPONAIS.

Histoire du travail. — Collection du duc de Morny.

Le cabinet de M. de Morny montrait aussi le bronze sous les aspects les plus variés, urnes élégantes dont les Grecs auraient accepté le galbe, brûle-parfums élancés ou lenticulaires, potiches lagénoïdes, lancelles, grandes

coupes tripodes destinées à contenir le feu, les pièces de grandes dimensions, les bijoux délicats dépassant à peine quelques centimètres, tout est là, caractérisant les genres et les époques. Et quelle variété dans les appendices des vases, dans leurs ornements accessoires : oiseaux les ailes déployées, papillons, chimères grimaçantes, lions rugissants, le terrible et le gracieux, surmontent les pièces ou enrichissent les anses.

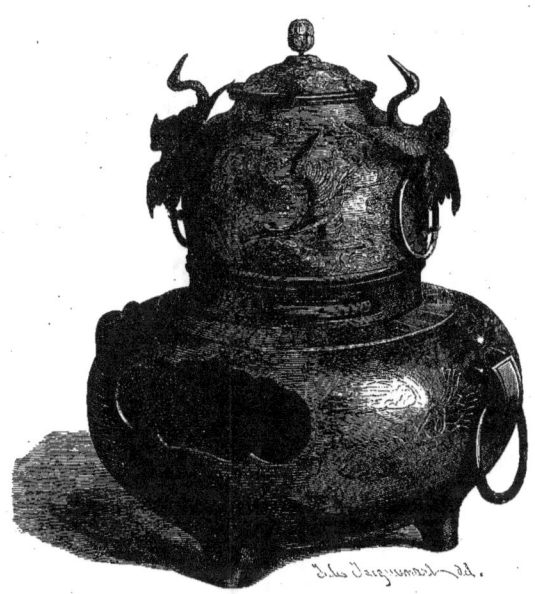

BRULE-PARFUMS JAPONAIS, EN BRONZE.

Histoire du travail. — Collection du duc de Morny.

Parmi ces trésors, nous avons choisi une veilleuse sphéroïdale en bronze damasquiné qui porte sa coupe couverte en vermeil repoussé; cette œuvre pourrait se classer dans l'orfèvrerie, car le travail en relief représentant des grues dans les nuages est tout à fait digne du métal qui le porte.

Voici maintenant un des plus intéressants et charmants échantillons de l'art antique. C'est la Vénus Proserpine en terre cuite, de la collection de Mme la vicomtesse de Janzé. Elle provient d'une sépulture grecque de l'Italie

méridionale. Aphrodite y est figurée en déesse des tombeaux, présidant à la vie nouvelle qui prend sa source dans la mort, en Vénus Proserpine ou Libitine, comme l'appelaient les Romains, d'après une conception capitale dans l'esprit des cultes antiques qui a fait le sujet d'un des plus beaux mé-

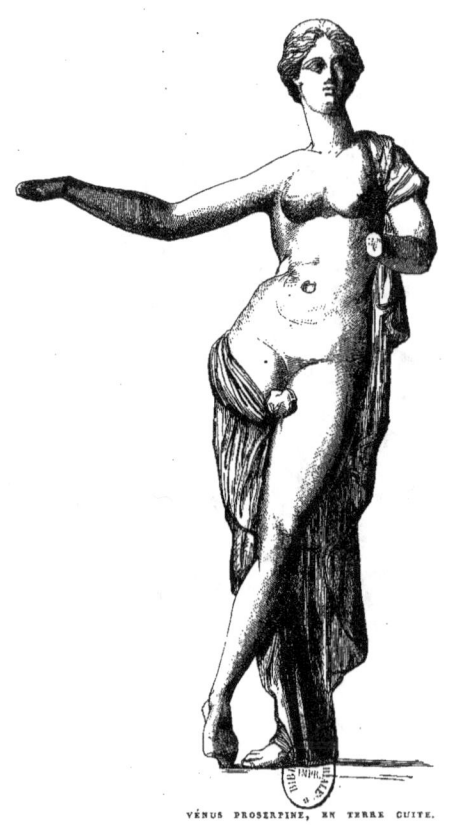

VÉNUS PROSERPINE, EN TERRE CUITE.

Histoire du travail. — Collection de Mme la vicomtesse de Janzé.

moires de M. Gerhardt. Elle s'appuyait sur le cippe funéraire aujourd'hui disparu, par un mouvement d'une liberté et d'une grâce exquises. Un diadème de reine orne sa tête. Un simple manteau négligemment jeté sur une de ses épaules et retenu entre les jambes croisées laisse à découvert les

formes élégantes de son beau corps qu'elle étale aux regards avec l'assurance de sa splendeur divine. Toute la pureté, toute l'élégance et toute la vie du style grec de la grande époque sont empreintes dans cette belle statuette où

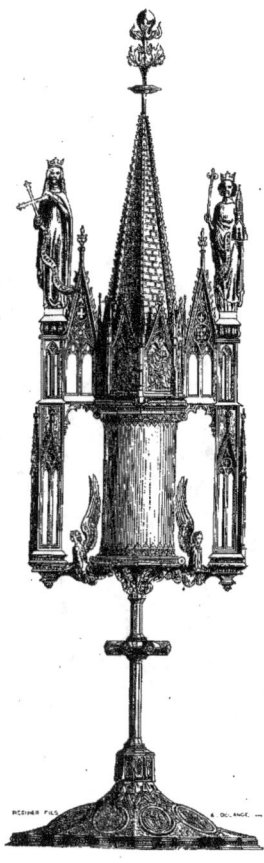

RELIQUAIRE DU TRÉSOR DE BALE.

Histoire du travail. — Collection de M. Basilewski.

respire aussi le sentiment du plus haut idéal. Ce n'est pas la Vénus romaine, la Vénus purement matérielle, déesse de la volupté physique et des courtisanes, c'est bien la Vénus céleste des Hellènes, la déesse de la beauté suprême et de la vie universelle du monde.

Visitons maintenant le moyen âge et faisons quelques emprunts à cette collection romane et gothique de M. Basilewski, qui est la plus complète parmi celles que nous connaissons.

Quoi de plus délicat et de plus élégant que ce reliquaire du trésor de Bâle? Quoi de mieux compris, comme sculpture, que ce polyptique?

Dans ce dernier on trouve avec tout son caractère cet aspect si essentiellement décoratif qu'avait la sculpture du treizième siècle, même lorsqu'elle se réduisait aux dimensions les plus exiguës. Cette œuvre est remarquable

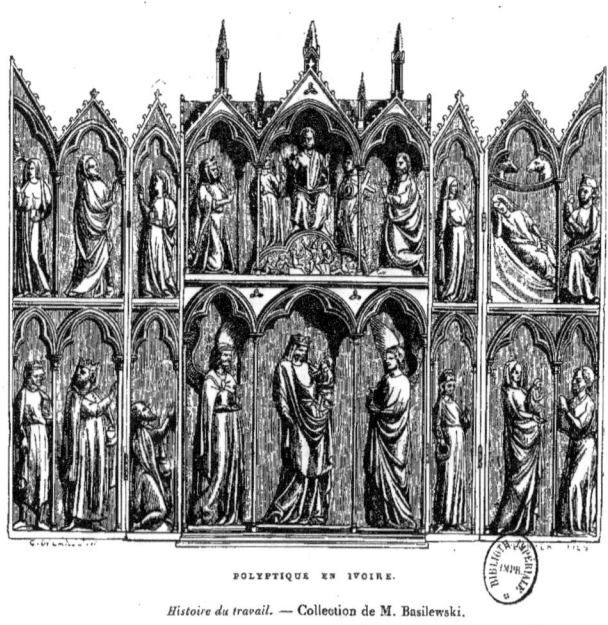

POLYPTIQUE EN IVOIRE.
Histoire du travail. — Collection de M. Basilewski.

entre toutes pour l'accord qui existe entre les lignes de l'architecture et les figures que celle-ci encadre.

On voit, et nous ne croyons pas avoir besoin d'y insister, avec quelle liberté l'imagier a distribué les personnages des scènes qu'il avait à représenter afin de les rendre plus esclaves des dispositions architecturales adoptées dans la composition du monument que forme le polyptique que nous avons là sous les yeux. Ainsi la Vierge glorieuse, accompagnée de deux anges, qui

occupe les trois arcatures inférieures de la partie centrale, se rattache aux registres correspondants des volets de gauche par les figures des rois mages en adoration, distribués sous les arcatures de ces volets. Sur le registre correspondant, ce sont d'autres scènes de la vie de la Vierge qui se développent, ainsi que sur les registres supérieurs. L'imagier n'a eu d'autre souci que d'encadrer chaque scène ou chaque personnage par les lignes de chacune des arcades qui couvrent les volets.

Sous les arcs supérieurs du centre, le Christ est assis en juge, montrant ses plaies, entre deux anges, qui portent les instruments de la Passion. Il est prié d'un côté par la Vierge, de l'autre par saint Pierre. Rien, si ce n'est la présence de la Vierge, ne rattache ce jugement dernier aux registres qui doivent le recouvrir lorsque les volets sont fermés.

Cet ivoire est français et vient de la basse Normandie. Il a aussi été reproduit par la *Gazette des Beaux-Arts*.

Autrefois un meuble anglais ne ressemblait guère plus à un meuble français qu'un meuble chinois (au point de vue du caractère s'entend, car la communauté des besoins et des usages entraînait nécessairement des destinations communes et par suite des appropriations, des dispositions et des formes analogues.)

Le meuble anglais était simple, froid d'aspect, roide, massif, lourd et dépourvu de goût; le meuble français était gai, élégant, artistique. Aujourd'hui le meuble est comme l'homme : il est cosmopolite. Nous parlons tous les mêmes langues, nous avons tous les mêmes habitudes, les mêmes goûts, les mêmes mœurs; nous sommes tous vêtus et logés de même; nos meubles portent l'empreinte de cette fusion des peuples. Ils ont maintenant la même destination et la même forme, et la différence est petite entre l'ameublement du salon d'un lord et celui d'un de nos grands seigneurs; non-seulement c'est l'extérieur du meuble qui est le même, mais on peut dire que l'esprit en est presque le même.

En effet, les formes artistiques empruntées aux divers pays et aux diverses époques forment aujourd'hui un fonds commun dans lequel tous viennent

puiser : antiquité, renaissance, dix-septième et dix-huitième siècles, voilà les grands centres auxquels on emprunte sans leur demander le nom de leur patrie. Et comme pour telle de ces époques, c'est un seul pays qui fait la loi à tous, comme l'Italie pour la renaissance par exemple, il en résulte qu'un meuble renaissance anglais est identique à un meuble renaissance français,

FRISE LATÉRALE.

FRISE DES ARRIÈRE-CORPS.

PORTION DE LA FRISE DU MILIEU.

Meuble renaissance, ébène incrusté d'ivoire, par Jackson et Graham, de Londres.

puisque l'un et l'autre sont au fond des meubles renaissance italiens. Ceci en thèse très-générale seulement, puisque en France par exemple nous faisons, à part nous, des meubles Henri II ou renaissance français ; il existe donc parmi les productions portant les caractères de telle époque une certaine production qui joint au caractère de cette époque celui de sa natio-

nalité, mais cette production n'est pas la plus nombreuse, et la masse des œuvres livrées chaque année au public est toute cosmopolite.

Mais même renfermé dans ces limites, il faut resserrer encore ici le principe et introduire cette réserve qu'une nuance de style permet de distinguer un meuble antique anglais d'un meuble antique français ou allemand.

En cherchant bien, si fidèle que soit l'imitation, on s'apercevra quelquefois à un détail, à un ornement, à la flexion d'une ligne, de l'influence britannique. Souvent aussi on ne s'en apercevra point, pour une bonne cause : c'est que le meuble anglais, c'est-à-dire fabriqué en Angleterre, l'aura été sur des dessins français ou italiens par des ouvriers des mêmes pays.

L'art industriel anglais contemporain est une création française : dans toutes ses branches, mais surtout dans l'orfévrerie, il nous a emprunté longtemps nos artistes et nos ouvriers, nos modèles et notre main-d'œuvre ; et ce fait était dans son plein développement en 1851, à l'époque de la première Exposition universelle.

On sait en outre comment nos sages et pratiques voisins profitèrent de la leçon et surent depuis s'affranchir de nous, en fondant des écoles de dessin industriel et le musée de Kensington, en sorte qu'aujourd'hui le meuble anglais est bien une production anglaise en réalité, bien qu'elle soit, comme nous le disions en commençant, cosmopolite et qu'il ne lui reste d'anglais qu'une nuance de style, comme nous l'ajoutions plus bas.

Le meuble anglais renaissance que nous donnons ici, et autour duquel se groupaient les véritables amateurs, est sorti des ateliers de MM. Jackson et Graham. C'est un vaste bahut en ébène incrusté d'ivoire et orné de quelques petits cartouches en lapis. La disposition et le décor en sont simples et n'ont pas besoin d'être décrits. Pour plus de clarté nous avons reproduit en grand les bandeaux du milieu et des arrière-corps qui forment les ailes, ainsi que la frise latérale que notre dessin principal ne peut montrer. Ainsi, la plus petite pièce figure cette frise ; les rinceaux en sont très-fins, suffisamment riches et garnis, et heureusement combinés. La pièce qui se termine à chaque bout par une tête de satyre encorné est la frise des arrière-corps ou ailes ; les chimères et les volutes des acanthes sont d'un beau dessin.

Enfin l'autre planche figure en partie la frise du milieu; elle en donne le décor central et tout le côté droit.

Les personnes qui ont vu au Champ de Mars le meuble de MM. Jackson et Graham ont dû être frappées, en dehors du choix habile et de la composition harmonieuse de cette ornementation, de la netteté avec laquelle elle a été exécutée.

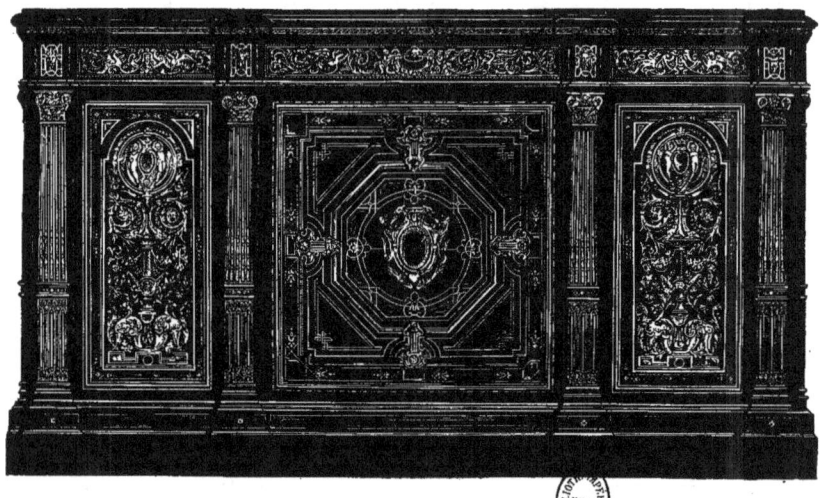

MEUBLE RENAISSANCE, ÉBÈNE INCRUSTÉ D'IVOIRE, PAR JACKSON ET GRAHAM, DE LONDRES.

ES beaux livres bien reliés sont des œuvres d'art qui, en dehors du mérite des pensées qu'ils contiennent et des sentiments qu'ils expriment, donnent à leur heureux possesseur des jouissances inappréciables. Et parmi les beaux livres, au-dessus de tous, au-dessus des Elzevirs eux-mêmes, il faut, croyons-nous, placer les livres religieux du moyen âge.

Avez-vous parfois, dans le silence d'une bibliothèque sérieuse, le soir, au coin du feu, bien installé sous la lumière régulière d'une lampe, avez-vous feuilleté quelque vieux missel aux feuilles de parchemin jaunies, ou quelque livre d'heures à la reliure riche et curieuse? Pour moi, je m'en souviens, comme ce travail, comme ce plaisir veux-je dire, m'absorbait! avec quelle

lenteur attentive je tournais ces pages! Que de temps mes regards restaient fixés sur ces spectacles étranges, sur ces scènes mystérieuses qui se déroulaient à mes yeux! Là le dogme sévère, ici la légende enfantine; tantôt les splendeurs surnaturelles d'un ciel radieux plein de rayons d'or, d'anges, de saints et de saintes, la nouvelle Jérusalem dans toute sa magnificence, et au sommet Dieu sur son trône éclatant; tantôt une humble crèche et de pauvres

PAROISSIEN ROMAIN D'APRÈS LES IMPRIMÉS FRANÇAIS DU XV° SIÈCLE
PAR GRUEL-ENGELMANN.

bergers; ailleurs, un martyre sanglant; autre part, une sainte priant avec ferveur sous l'aile des anges; que de tableaux divers! Et que de sites aussi : le ciel bleu intense constellé d'étoiles d'or, au-dessus de la terre endormie sous un voile bleu aussi; ou bien les montagnes verdoyantes, les moutons blancs, les cités aux toits rouges, les perspectives infinies, les prairies émaillées de fleurs au riche coloris et coupées de ruisseaux d'argent; dans tous ces décors, des personnages de toute sorte, rois, mendiants, vieillards, jeunes filles, reli-

gieuses, moines, évêques, guerriers; à côté, le domaine de la fantaisie et parfois de la satire, des animaux semblables à des hommes, des hommes grimaçants semblables à des animaux, les uns et les autres contordus, enlacés, enchevêtrés inextricablement, et enveloppés de savants et éblouissants rinceaux ; et ces animaux, ces oiseaux resplendissants, ces insectes diaprés, ces fleurs à demi réelles, à demi imaginaires, réelles pour la beauté des tons, in-

PAROISSIEN ROMAIN D'APRÈS LES IMPRIMÉS FRANÇAIS DU XV° SIÈCLE
PAR GRUEL-ENGELMANN.

ventées pour le dessin, quels trésors! Comme on se laisse aller aux impressions que produisent ces belles pages! L'arrangement de la composition, l'exubérance de cette couleur si franche et si jeune, attachent invinciblement, en même temps que la sincérité des expressions, des mouvements, de l'action, la foi vraie qu'ils expriment, la candeur de l'espérance dont ils parlent, vous transportent dans le monde de la croyance, du christianisme, de la sainteté.

Oui, ceux-là même que le scepticisme a touchés de son aile un peu dessé-

chante, ne sauraient résister à l'influence attendrissante de ces peintures attendries. On se sent reporté à l'âge où l'on croyait si bien, où l'on priait, et l'on pense au bonheur de ceux qui croient et prient, on y rêve, on le partage. C'est le plus grand éloge que nous puissions faire de ce grand art gothique : il s'est manifesté dans son plein développement, dans sa pleine puissance au point d'être impérissable et toujours vivant.

PAROISSIEN ROMAIN D'APRÈS LES IMPRIMÉS FRANÇAIS DU XV° SIÈCLE
PAR GRUEL-ENGELMANN.

Il eût péri pourtant, il était mort, si le mouvement romantique n'eût amené de toutes choses passées et surtout des choses du douzième siècle une telle résurrection, s'il n'eût conduit à une telle recherche de ses œuvres qu'il a pu de nos jours être livré de nouveau au monde émerveillé, être admiré de nouveau et imité.

Il faut donc remercier ceux qui avec soin, avec discrétion, avec respect et avec passion se sont consacrés à reproduire les beaux livres

du moyen âge. Ils ont rendu à l'art plus encore qu'à l'archéologie et à la bibliographie qui en est une branche, un service considérable.

Parmi eux, nous devons nommer au premier rang les Gruel et les Engelmann dont les publications sont si remarquables pour le sentiment et le caractère des « illustrations, » pour la beauté des peintures lithographiques, pour la pureté de la typographie, pour la qualité des papiers et aussi pour

PAROISSIEN ROMAIN D'APRÈS LES IMPRIMÉS FRANÇAIS DU XVᵉ SIÈCLE
PAR GRUEL-ENGELMANN.

le mérite hors ligne des reliures dont nous aurons à parler plus loin. Au nombre des plus belles publications de ces artistes nous citerons celui que les fins amateurs possèdent tous, un *Mois de Marie* en chromolithographie qui est d'une rare finesse.

Le *Mois de Marie* nous fournit une page extrêmement remarquable comme sentiment religieux, comme composition et comme art décoratif; la Vierge, une figure d'un caractère très-grand et très-élevé, et, au point de

vue plastique, admirablement drapée, est entourée de symboles correspondant aux différents aspects sous lesquels les litanies nous représentent la Mère de Dieu; sous chaque symbole l'un des noms de la Vierge est écrit sur une banderole. Nous recommandons aussi pour le style les compositions latérales et les figures qui décorent le bas de la page. C'est exquis de vie et d'esprit. Notre deuxième planche reproduit un des feuillets les plus rares

COPIE DU LIVRE D'HEURES DE CATHERINE DE MÉDICIS
PAR GRUEL-ENGELMANN.

que nous ait légués le moyen âge pour l'abondance et la clarté de la composition. Nous donnons en dernier lieu le dessin de la reliure d'un livre de mariage moderne, manuscrit, sur vélin; elle est en maroquin groseille et garnie d'or émaillé; les émaux sont translucides et en relief; cette reliure est la copie du *Livre d'Heures de Catherine de Médicis* qui a été acquis 60 000 francs pour le Musée des Souverains.

 ien n'est plus difficile que de tracer des limites précises entre les diverses productions de l'intelligence humaine ; et la raison de cette difficulté est très-accessible : pour toutes

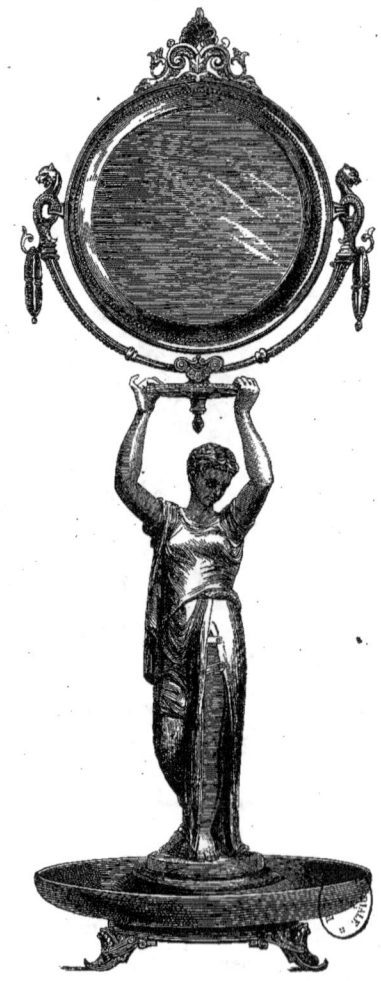

MIROIR (STYLE GREC), PAR SERVANT.

ses créations l'homme a recours aux mêmes moyens, aux mêmes opérations de son esprit, aux mêmes facultés de son âme : il en a en effet trop peu à

sa disposition pour ne les pas employer toutes; de là il résulte que toutes ses œuvres portent le sceau de son imagination et de sa raison, sans qu'une seule d'entre elles puisse être entièrement affranchie de l'influence de l'une ou de l'autre. C'est ainsi qu'il y a toujours de l'imagination dans les choses les plus rationnelles (dans les sciences, par exemple, l'hypothèse est la part de l'imagination) et de la raison dans les œuvres d'art (que de calculs et de chiffres il a fallu pour construire le Parthénon et Saint-Pierre de Rome!). L'âme de l'homme est une et ne saurait se diviser; ses œuvres sont mixtes comme elle.

Mais s'il est difficile de limiter absolument, de disjoindre radicalement l'art et la science, il l'est bien plus de déterminer la frontière qui sépare l'art pur de l'art appliqué. Et, à vrai dire, il y a un point où ils se rencontrent, où ils se confondent. C'est, croyons-nous, lorsque la figure humaine qui, traitée pour elle-même, constitue la statuaire pure, tient dans une œuvre d'art industriel la place capitale : alors la destination utile de l'objet, cette appropriation qui le classe dans le domaine de l'art appliqué, tombe au second rang, et malgré cette destination, l'objet devient une œuvre d'art pur : ou plutôt les deux qualités se fusionnent; le morceau que nous supposons appartient aux deux domaines à la fois.

Ces réflexions nous sont suggérées par le miroir de M. Servant que nous donnons ici. C'est bien un miroir, mais c'est aussi une statue, et voilà cet ouvrage élevé tout de suite à un niveau supérieur. Et, que l'on y fasse bien attention, ce n'est pas seulement la dimension et la proportion soit relatives, soit absolues de la figure qui haussent ainsi ce travail, c'en est aussi le caractère et le style; remplacez cette figure par une poupée de pacotille, et on l'oublie pour le miroir. Telle qu'elle est, au contraire, elle frappe d'abord et c'est d'elle qu'on s'occupe.

Notre gravure en rend bien les lignes, le galbe, le mouvement et la grâce, et permet d'en deviner l'esprit pur et délicat. On en remarquera sans doute le naturel : cette jeune fille est bien debout, bien en équilibre et soutient réellement, quoique avec aisance, le fardeau qu'elle est destinée à porter éternellement. Ce que j'aime aussi, c'est que c'est bien une attitude définitive et qui doit se prolonger dans laquelle elle se trouve : une de ses jambes se repose pour un temps, et sa tête pensive cherche dans la contemplation une distraction à son ennui. Signalons aussi l'arrangement et le jet

des draperies, qui s'adaptent assez au corps pour n'en pas dénaturer les formes, mais qui cependant sont assez mouvementées pour intéresser.

Rien de plus élégant que le support et le cadre de la glace; la partie fixe dans laquelle le miroir bascule est fine sans maigreur, et les petites têtes de panthère qui surmontent les tenons font valoir la courbe. Le fleuron qui couronne le tout est d'un bon dessin et riche sans lourdeur; il répond

VASE EN BRONZE (STYLE GREC), PAR SERVANT.

aux pieds du bas. L'ensemble, miroir, statue et vasque, est bien agencé et monte sans effort comme une gerbe épanouie.

Cette pièce, de style grec, est, pour la figure et les ornements, bronzée au bronze vert-de-gris relevé de quelques touches d'or. La vasque d'où s'élève la figure est en marbre noir.

La seconde pièce que nous empruntons à M. Servant est du même style, et d'un excellent style. La forme générale, les détails, les incidents sont d'un caractère et d'un goût parfaits, et portent ce cachet qu'on retrouve aux meilleurs ouvrages que nous ait légués l'antiquité et notamment Pompéi (qui était romaine, mais dont bien des vases étaient du grec le plus pur).

Quelle sobriété et quelle abondance à la fois dans l'ornementation, et

quelle animation digne, attrayante et contenue dans les épisodes des contours! Ces anses sont fermes et légères, originales et, si l'on peut dire, pleines de distinction. Ce pied a du caractère, mais n'a rien de tapageur; les jambes évidées sont bien dégagées, et les fleurons qui garnissent le fond des arcades les meublent sans leur rien enlever de leur élégante délicatesse. La figure de la Victoire est ciselée avec soin et d'un relief suffisamment accentué. Au bas des anses sont deux mascarons de Bacchus juvénile. Il faut aussi regarder avec soin tous ces cordons d'oves, de fleurons, de perles, de dentelures qui ceignent la panse et le pied.

Ce vase de Bacchus est tout en bronze. Deux côtés sont ornés d'une Victoire. Il est recouvert d'une patine claire qui laisse voir le métal et est relevée de quelques parties dorées.

Ici, on en sera d'avis si l'on a bien compris ce que nous avons dit plus haut sur l'art industriel et l'art pur, nous sommes en présence d'une œuvre qui rentre dans le domaine du premier.

n ne sera peut-être pas très-surpris de voir figurer ici de loin en loin une œuvre d'art pur, la reproduction d'un tableau ou d'une statue. Nous n'avons pas voulu en principe faire à la peinture et à la statuaire une part trop grande, une part en rapport avec leur importance intrinsèque, et avec la place qu'ils tenaient au Champ de Mars, parce que cette part eût été une part de lion, et que le domaine que nous nous sommes approprié est celui de l'art appliqué, de l'art industriel ou, autrement dit encore, de l'industrie artistique; l'art pur mériterait d'ailleurs une publication spéciale. Cependant il n'y a pas de production humaine qui puisse demeurer isolée des autres; toutes ont un lien commun, et des voisinages de destination.

C'est ainsi que le tableau, nous parlons du tableau de chevalet, est véritablement un objet mobilier, et fait partie du décor de l'habitation humaine.

A ce titre, nous reproduisons aujourd'hui une des œuvres les plus exquises, d'un maître dont les tableaux sont de véritables bijoux: nous parlons de M. Gérôme.

On peut dire de M. Gérôme que c'est un archéologue et un orientaliste. Il excelle à reconstruire les mœurs elles-mêmes de l'antiquité, et nul mieux que lui ne connaît les costumes et les types du Levant.

Chez lui, l'invention est saine, c'est-à-dire que son imagination est réglée par le bon sens, et que ses développements sont logiques; sa composition est une et claire dans son abondance.

Il est expressif aussi, dramatique, original et vivant. Sa couleur est riche,

LE CAPTIF, PAR GÉRÔME.

sonore, forte, puissante; son dessin et sa facture sont fins, nerveux, serrés.

Que de pages mémorables il a livrées au public et dont l'impression est ineffaçable! *Morituri te salutant*, un chef-d'œuvre, une vaste composition, un grand et triste drame, une scène caractérisant toute une époque, et en évoquant soudain tous les souvenirs, en même temps qu'une résurrection historique et une excellente peinture; la *Mort de César*, autre drame émouvant; la *Phryné devant l'Aréopage*, où à côté de son mérite supérieur les expressions sont un peu forcées cependant; *Cléopâtre chez César*, page pleine d'intérêt et

charmante, mais un peu vulgaire ; *Rachel* drapée de rouge, noble et fier tableau; et, dans un autre ordre d'idées, la *Danse du Ventre*, où les types ont un caractère si accentué et où les costumes sont si originaux; le *Marché aux esclaves;* le *Boucher turc*, œuvre exquise dans la note sobre; les *Décapités;* le *Marchand d'armes*, où les étoffes sont merveilleusement traitées, etc., etc. Nous citons encore, de mémoire, tant ces toiles sont présentes à notre esprit, le *Molière dînant à la table de Louis XIV*, les *Augures*, les *Piqueurs de blé en Égypte*, *Alcibiade*, les *Acteurs romains dans la coulisse*, etc., etc.

Parmi les orientales de M. Gérôme, nous avons choisi le *Captif*, comme une œuvre absolument parfaite dans son genre.

On voit ce qui passe : le malfaiteur (ou la victime) bien garrotté est étendu dans la barque; l'un des gardes, assis au gouvernail, le raille en chantant; l'autre, à la poupe, est grave comme la justice ou plutôt comme le châtiment. Les expressions sont d'une rare justesse; celle du captif, notamment, qui bout de rage et d'impuissance et cherche à se contenir; le laisser-aller du chanteur est plein de grâce; l'impassibilité sévère du chef est remarquable; mais quel type admirable que cet Arnaute ! Quel caractère ! Comme ce turban est enroulé et posé !

Le dessin est partout ferme, exact, savant et plein de vie. Nous signalons en particulier la musculature des bras des rameurs; c'est modelé de main de maître. Quant à la couleur, elle produit une harmonie originale, qui est à la fois molle et mordante. Tout est étroitement lié, et cependant les éléments de cet accord sont des notes vigoureuses, mais si pures qu'elles en sont fines. Nous regrettons que la gravure ne puisse rendre la fluidité de l'eau et de l'air, qui sont encore un des mérites particuliers de cette page si supérieure.

A belle grille en fer forgé dont nous donnons ici deux vues est destinée à être posée à l'entrée d'un jardin ou d'une terrasse. Le double but que s'est proposé l'auteur de cette pièce remarquable a été de produire une œuvre agréable à l'œil et fournissant, en même temps, à l'art de travailler le métal des motifs de déployer toutes ses ressources. On nous paraît avoir pleinement réussi.

Le dessin du grand panneau est clair dans sa richesse, élé-

gant et léger; les enroulements des piliers et les dentelures des montants sont ingénieusement trouvés et bien d'ensemble.

GRILLE EN FER FORGÉ, PAR BARNARD-BISHOP ET BARNARD FRÈRES DE NORWICH (ANGLETERRE).

Il est possible que l'artiste ne se soit pas tout à fait affranchi dans certains détails de l'influence qu'une familiarité trop grande avec cer-

tains styles exerçait sur lui; mais son ouvrage n'en demeure pas moins d'un style nouveau et n'a pas de précédent dont on puisse dire qu'il le reproduit. Le dessinateur a voulu éviter le principe symbolique qui, dans l'art du moyen âge, sert à exprimer des idées mystiques; et il n'a pas recouru à la nature pour la reproduire, mais seulement pour y puiser des idées et des formes dont il a fait les servantes de l'art.

Dans les ouvrages tors des montants et des portes on a pris le chêne américain et l'aubépine pour types, mais la nature n'apparaît ici que comme une indication générale; en un mot on a fait de la décoration.

Les panneaux, dans les parties inférieures des trumeaux, soutiennent des ornements tirés du blé, du bluet, de l'avoine, de l'orge, du pavot des champs, de la vigne, de la rose, de l'iris pourpre, de l'aconit, du géranium sauvage et d'autres fleurs. N'est-il pas merveilleux qu'avec du fer, ce métal fort, ce métal dur et rude, l'art soit parvenu à créer des fleurs légères et charmantes?

Les panneaux supérieurs des trumeaux portent diverses espèces de bruyères exécutées aussi au repoussé.

Les panneaux des parties supérieures des portes sont ornés d'emblèmes représentant le Printemps, l'Été, l'Automne et l'Hiver. On y voit que la branche nue, la branche qui n'a que des bourgeons et des fleurs, et la branche garnie d'un feuillage touffu sont également décoratives.

Les panneaux supérieurs des portes sont ornés d'un côté d'hirondelles et d'autres oiseaux, de papillons, de hannetons, etc., de fleurs de pommier et d'amandier; de l'autre côté, les panneaux correspondants représentent le Jour et la Nuit, l'un à l'aide de belles-de-jour, de chèvrefeuilles, d'un soleil et d'une alouette; le lierre, le sapin, la lune, le hibou et la chauve-souris symbolisent la Nuit.

Le tout est exécuté en fer forgé de première qualité. Les ouvrages tors sont du meilleur fer de Lowmoor et du meilleur fer au charbon de bois. Chaque feuille, chaque vrille, chaque brindille, chaque branche a été coupée, contournée, mise en relief à la main au moyen du marteau, des pinces, des cisailles et de l'emporte-pièce sans qu'en aucun cas on ait fait usage ni du dé, ni du poinçon, ni du moule, ni de la matrice; le tout est corroyé ensemble et maintenu par des bandes de fer forgé.

Les panneaux en relief sont aussi tous faits de feuilles de fer au charbon

de bois de première qualité. De chaque côté on a tracé d'abord le dessin sur la plaque qui a été placée sur un tablier de fer détrempé, puis on a travaillé le revers avec des marteaux et des emporte-pièce; la face a été achevée avec les mêmes outils.

GRILLE EN FER FORGÉ, PAR BARNARD-BISHOP ET BARNARD FRÈRES
DE NORWICH (ANGLETERRE).

Ce beau travail qui sort des ateliers de MM. Barnard-Bishop et Barnard frères de Norwich a été dessiné par M. Thomas Jeckyll, membre de l'Institut royal des architectes britanniques. Il figurait à l'Exposition avec divers objets d'un grand mérite que nous regrettons de ne pouvoir décrire et même reproduire ici, mais dont nous rappelons avec plaisir les principaux. C'é-

taient un lavabo en fer forgé, du style du quatorzième siècle; un support de lampe ou de jardinière en fer forgé à tige torse, le couronnement tout en feuillage; une jardinière tripode en fer forgé; une corbeille en fer forgé avec miroir, les parties ornées en fer courbé et tordu à froid; un noyau d'escalier; une partie de la crête de la grille de Sandringham (résidence du prince de Galles). On y a introduit comme motif de décor la rose d'Angleterre, le chardon d'Écosse et la nèfle d'Irlande. Tous ces travaux faisaient le plus grand honneur à MM. Barnard et Bishop.

Voici encore deux spécimens de l'art ancien.

Le vase antique chinois en bronze doré emprunté à l'histoire du travail est d'une rare originalité. La division en trois masses principales, la supérieure et l'inférieure en forme de cornets, et la nodosité du milieu en sphère aplatie aux pôles, les quatre séries d'ailettes de jade qui courent le long de toute la pièce et y forment comme autant de crêtes, sont fort curieuses et insolites; le décor n'est pas moins intéressant.

Dans un des détails, nous trouvons une caractéristique que nous devons signaler parce qu'elle résume à elle seule tout l'esprit de cet art décoratif pour lequel les Orientaux, nous le répétons, depuis le Turc jusqu'au Japonais, sont nos maîtres. Prenez une de ces ailettes dont nous parlions et examinez-la : en y regardant de près, mais il faut y regarder de près, on reconnaît que cet ornement informe à première vue et formé d'enroulements échevelés est une figure de poisson; on distingue, en effet, une tête, une bouche, un œil, une queue et des nageoires. Mais que cela est dissimulé et enveloppé! on croirait voir un poisson en train de devenir larve, comme le font les vers à papillon : peu à peu les formes s'épaississent, les détails s'effacent, se lient et se confondent, il ne reste plus qu'une masse laissant à peine voir ce qu'elle a été. Eh bien! cette transformation de poisson, cette atténuation de la forme, cet effacement partiel fournissent un motif éminemment décoratif : remplacez ces ornements par des poissons bien imités, et bien proprement exécutés, vous ne faites plus là que de la sculpture mal à propos.

Les mêmes observations s'appliquent aux attributs qui s'étendent vertica-

lement sur le col du vase, sur le fin quadrillage qui le revêt, et qui sont aussi des poissons, dont la tête est en bas, et aussi aux gros mascarons du milieu et du bas, lesquels ont dû être originairement dans la pensée de l'artiste le masque de quelque dragon ou de quelque divinité.

VASE CHINOIS EN BRONZE.
Histoire du travail. — Collection du duc de Morny

Nous croyons que ce qui précède explique suffisamment ce principe qui pour nous est tout l'art décoratif, savoir, que la décoration des œuvres d'art industriel ne saurait se composer ni de statues, ni de tableaux. Nous disons en principe. Répudions donc dans nos tentures en tapisserie ou en papier peint, dans nos tapis, dans nos porcelaines surtout, et presque en tout, ré-

pudions ces petites peintures qui sont déplacées ; en principe il faut leur préférer l'arabesque, l'enroulement, la fleur imaginaire et posée à plat ; la proscription cependant n'est pas absolue et il faut la soumettre aux considérations de relation : des tapisseries à personnages conviennent par exemple fort bien à nos vastes salles de châteaux.

Pour en finir avec ce vase, sur lequel la *Gazette des Beaux-Arts* a naguère publié un bon travail, nous faisons remarquer comme toutes les parties en sont bien liées, comme il monte bien et comme il est bien assis sur sa base solide et élégante ; le socle surtout est d'un dessin excellent.

E groupe ci-contre est un chef-d'œuvre du premier ordre sous tous les rapports. C'est la maquette originale coulée en bronze à cire perdue de cette *Madone* de Michel-Ange qui est à Florence dans la chapelle des Médicis, entre les tombeaux de Laurent et de Julien.

Voyez-en l'arrangement : quel ensemble, quelle unité et quelle liberté à la fois ! Que cette masse est majestueuse et bien saisie tout entière par l'œil dès qu'il la rencontre ! C'est ainsi que l'unité a pour conséquence la clarté.

Le naturel, la vérité, la vie ne sont pas moins absents de cette belle œuvre ; nous pouvons même ajouter que la puissance et la noblesse y règnent. Que l'attitude de cette Vierge est simple et fière en même temps ! Et qu'elle est bien assise ! elle est posée de façon à ce que cet enfant soit aussi bien établi sur ses genoux qu'il est possible ; avec quelle aisance elle le soutient et comme sa tête penchée, son œil qui regarde expriment bien une divine mélancolie ! L'enfant lui-même est plein de vie, de force, de jeunesse et de grâce : rien n'est plus charmant que ce mouvement par lequel il se retourne vers sa mère.

Nous devons signaler au point de vue de l'exécution l'exactitude parfaite du mouvement de ce petit personnage : son torse qui se détourne à gauche a pour effet de rejeter à droite sa jambe droite et surtout son pied droit. Ce mouvement vers l'équilibre a été admirablement saisi et rendu.

Quant aux types, ils sont véritablement beaux et antiques. Voyez la charpente et la musculature de cet enfant : c'est riche et vigoureux : ce

bambin sera un jour un hercule; sa mère, du reste, est d'une rare beauté; son col élégant s'attache sur des épaules magnifiques; son visage régulier est d'ailleurs d'une pureté céleste. L'arrangement des draperies, qui constitue dans

VIERGE DE MICHEL-ANGE.

Histoire du travail. — Collection de M. Thiers.

l'art si difficile et si complexe du statuaire toute une science à part, est magistral d'ampleur, de simplicité et en même temps de richesse d'incidents.

Nous disions bien : ce morceau, qui appartient à M. Thiers, est un chef-d'œuvre du premier ordre.

CE qui nous a déterminé à donner les meubles et surtout le médaillier de M. Diehl, c'est leur extrême originalité. La table que l'on verra plus loin est d'un style grec ou plutôt byzantin très-flambant ; le cabinet est de style mérovingien.

De style mérovingien ? dira-t-on ; qu'est-ce-là ? cela existe-t-il ? A l'époque de Mérovée et de ses fils, l'art n'était pas ce qu'on aimait ; l'art de la guerre, oui bien, mais les autres étaient inconnus ; on combattait les Romains et les Huns, la francisque à la main ; on luttait peu du ciseau ou du pinceau ; avons-nous des monuments de cette époque ? Ceux qui l'ont vue lui étaient antérieurs, et s'il en est né alors, ce n'ont été que des copies de l'art roman, autrement dit du romain dégénéré ; les vieilles formules n'étaient pas perdues, on les appliquait encore en les modifiant un peu, en les appropriant au tempérament des chefs et des populations du jour ; pour elles la force était tout, on faisait fort et on exagérait dans les monuments la solidité apparente et réelle ; on posait des cintres bien serrés sur des impostes basses et larges : toute l'architecture romane est là. Quant à l'art décoratif, c'était encore aux Romains qu'on l'empruntait ; sculpture des chapiteaux, peintures murales, agrafes d'or pour les manteaux, lorsque la pauvreté de l'ornementation était çà et là abandonnée, c'était à l'art dégénéré de Rome que l'on s'adressait. Donc d'art mérovingien, il n'en existe guère.

On pourrait ajouter, de meubles mérovingiens, il en est encore moins ; et alors où M. Diehl a-t-il trouvé des modèles ?

M. Diehl a fait un meuble, non tel qu'il en existait du temps de Childéric, mais dans l'esprit, dans le style, dans le goût de cette époque.

Mais quel usage pourra-t-on faire d'un meuble moderne de ce style ? Il n'ira ni dans un cabinet moyen âge, ni dans un salon renaissance, ni avec du Louis XIII, du Louis XIV, du Louis XV, du Louis XVI ou du moderne. Ce meuble a un usage et une distinction tout trouvés : il sera consacré à des monnaies mérovingiennes.

Cela posé, décrivons-le.

Le panneau du milieu est en bronze vieil argent, ainsi que le fronton, les têtes formant consoles, les pieds et le motif du bas qui est un groupement de serpents enlacés. L'encadrement de la porte est en marqueterie d'ivoire, en cèdre et en noyer. L'archivolte est en noyer sculpté.

La forme générale est bien dans le caractère voulu, massive, virile, si

l'on peut dire, un peu sinistre et guerrière. Le couronnement a l'aspect d'un sarcophage; au-dessous, des casques, des armes franques de toutes sortes heureusement groupées; les bœufs portant le faix du joug sont de ceux sans

CABINET A MÉDAILLES, PAR DIEHL.

doute qui trainaient les chars des princesses et des reines; les draperies, les guirlandes et les cordes qui les accompagnent semblent l'indiquer; les pieds du meuble avec leur cuirasse d'écailles sont d'une grande nouveauté.

Les lignes du décor et de la marqueterie, anneaux enlacés, losanges, pi-

lastres, lambrequins, sont d'un excellent effet et lient bien l'éclat du métal au ton sombre du bois. Le tout dans sa rudesse est bien lié et forme une harmonie forte et rude et un peu éclatante.

Le bas-relief central qui représente Mérovée sur son char, vainqueur d'Attila, à Châlons-sur-Marne, est dû à M. Frémiet, un de nos maîtres. C'est le soir; l'armée rentre triomphante; debout, tenant haut sa lance, le roi chevelu est entouré de ses guerriers fatigués, mais menaçants encore avec leurs armes faussées en plus d'un endroit; derrière lui, ses serviteurs sonnent du bugle, portent des torches ou des palmes; au loin, des troupes s'avancent sous leurs étendards; les trois bœufs qui traînent le char hésitent à franchir un cadavre étendu sur leur passage; le conducteur est en lutte avec eux; le joug s'abaisse du côté de celui-ci, et s'élevant à l'autre extrémité, fait lever la tête du troisième bœuf à droite. Ces animaux qui s'avancent de front vers les spectateurs sont d'une grande vérité et d'un excellent modelé; la façon dont ils se présentent a donné occasion au maître de montrer tout son talent et permis des raccourcis qui sont des tours de force.

A ce propos, disons deux mots du bas-relief; c'est, à proprement parler, comme une condensation d'effets de modelé, comme un refoulement de plusieurs plans les uns sur les autres; c'est-à-dire qu'il faut qu'à l'examen tous ces plans se retrouvent et qu'aucun ne manque; la peinture est le bas-relief à la puissance infinie. Chez M. Frémiet, le relief n'a pas au toucher une épaisseur très-grande, et cependant, entre la plus forte saillie et le champ de la sculpture, tous les plans que l'on rencontre en perspective en regardant un bœuf de face sont rendus. Il en est de même pour toutes les autres parties de cette belle page.

La composition en est d'ailleurs excellente, d'un grand caractère, et fort bien d'ensemble. L'épisode choisi résume parfaitement, à lui seul, tout l'événement qui n'a pu être raconté en détail par le ciseau. C'est Mérovée vainqueur des Huns, c'est le Franc qui fonde sa dynastie, c'est une grande nation à venir, dont les destinées viennent d'être fixées par le glaive. Conception sage et intelligente, sujet bien choisi.

A un autre point de vue, il faut signaler l'exactitude archéologique des détails, du char, de son ornementation, des costumes, des armes, des harnais, etc. M. Frémiet, l'auteur distingué du *Cavalier gaulois*, ce bronze

célèbre qui a été, il y a peu d'années, un grand succès, est fameux pour la science archéologique. Quant à la fabrication du meuble, elle est extrêmement soignée, et, détail aussi caractéristique que rare, les cinquante tiroirs en noyer et en ivoire, gravés et sculptés, que contient le médaillier, n'ont pas de numéro d'ordre particulier, et chacun d'eux peut indistinctement s'adapter à chaque case. C'est là une difficulté technique surmontée qui indique quelle est la perfection de l'ouvrage.

TABLE GENRE GREC, PAR DIEHL.

Ce médaillier a 2 mètres 40 de hauteur, 1 mètre 50 de largeur et 60 centimètres de profondeur.

Le deuxième meuble de M. Diehl, que nous avons gravé, est une table de genre grec, en acajou et en bronze; le dessous est en pavé gris avec un encadrement en marqueterie grecque, sur fond citron. Sur la tablette, une large moulure encadrant le combat des Centaures, accompagné de divers ornements grecs. Les dimensions de la table sont : longueur, 1 mètre 85, largeur, 1 mètre 05, hauteur, 90 centimètres.

Nous avons dit que cette belle pièce était de style grec; à vrai dire, elle est plutôt de style byzantin efflorescent.

La Grèce était, il est vrai, beaucoup moins sobre que la nudité actuelle de ses monuments ruinés, et au moins dépouillés, ne le fait croire : cette pureté immaculée du marbre que l'on a si longtemps considérée comme le trait essentiel de leur art et de leur caractère n'est qu'un préjugé; les Grecs étaient, au contraire, coloristes; leurs temples étaient polychromes. Nous avons déjà eu occasion de le dire, l'or, le bronze, l'ivoire, les fonds de tympans et de frise teints en rouge ou en bleu, les tentures éclatantes et les guirlandes de fleurs, voilà tout ce qui venait s'ajouter à la noble et pure forme de leurs temples; qui sait? peut-être leurs statues elles-mêmes étaient-elles teintées; en tout cas, ils ne détestaient pas les statues dorées, ni les statues d'onyx, ni les yeux en émail.

Néanmoins, sous cette riche ornementation, les lignes générales étaient respectées et se développaient avec majesté.

Plus tard, au contraire, après que le goût de Rome eut passé sur l'art de Périclès, l'architecture et la statuaire devinrent luxueuses, fastueuses; elles perdirent leur clarté de contours et d'ensemble; elles s'obscurcirent et s'enveloppèrent dans une ornementation surchargée et surtout dans une accumulation de matières précieuses, marbres rares et colorants, bronzes, argent, or, pierres précieuses, qui finirent par attirer si bien l'attention, que les artistes ne se consacrèrent plus qu'à ces vains ornements, et que ceux-ci devinrent tout l'art et toute la beauté.

Notre table n'est pas du grec antique, car elle est plus tourmentée de lignes et plus ornée; mais elle n'est pas du byzantin renforcé, car son ensemble est dégagé, clair et alerte dans sa richesse. Ce serait plutôt du byzantin de la première époque, de la première manière. Le goût est loin d'en être absent, et tempère avec bonheur l'éclat de la matière. Et, disons-le, si c'est du byzantin de la première époque, encore est-il façonné au goût moderne dans ce qu'il a d'épuré par la contemplation des chefs-d'œuvre et des types de toutes les époques et de tous les pays que l'archéologie, la facilité des voyages et la photographie nous ont mis à même de si bien connaître aujourd'hui.

Aussi M. Diehl a fait là une œuvre qui emprunte à une époque intéressante tout ce qu'elle avait de bon et lui laisse le reste.

Le bon dessin des chimères est remarquable; bien assises, la tête haute, bien étranges, leurs ailes montent bien et soutiennent suffisamment les piliers

auxquels elles s'adossent. Les mascarons aussi sont curieux, bien coiffés et très-nouveaux, point trop rapprochés; les angles du périmètre inférieur produisent des épisodes de lignes qui ne sont pas sans attrait; les détails des pilastres sont fins et d'un bon style.

Ces deux ouvrages donneront une idée bien complète des travaux qui sortent depuis vingt-cinq ans de l'établissement de M. Diehl, si nous ajoutons qu'il fabrique des meubles de toute nature, et spécialement des petits meubles de fantaisie, tels que boîtes à épingles, boîtes à gants, à thé, à jeu, caves à liqueur, étagères, guéridons, tables à ouvrage, cache-pots (ceux-ci d'une variété infinie), jardinières, tables de salon, etc., en un mot tout ce qui constitue l'ébénisterie légère.

N'oublions pas, en terminant cet article, de rappeler un nom bien connu et porté par un artiste d'un incontestable talent. C'est M. Brandely qui a conçu et fourni les dessins des deux remarquables meubles que nous venons de passer en revue, et certes le caractère original et tout prime-sautier de cet éminent artiste est là tout entier dans ces œuvres. Félicitons M. Diehl de savoir s'adjoindre des collaborateurs d'une telle valeur.

ONSIEUR Corot est un poëte. En effet, il y a principalement deux sortes de peintres : les rationalistes et les imaginatifs (qu'on nous passe ces termes dont l'un est barbare et dont l'autre est désagréable, mais qui rendent bien notre pensée); les uns voient la nature d'un œil philosophique ou pratique, ils sont au fond et plus ou moins, et dans l'acception la plus étendue du mot, non dans le sens qu'on lui donne actuellement, réalistes; ils cherchent surtout à reproduire la vérité; les autres sont des rêveurs; la nature telle qu'elle est ne leur suffit pas; ils ont dans l'âme une nature plus belle qu'ils veulent sans cesse mettre au monde; ils ont des visions et ils les réalisent; ils sont en quelque sorte créateurs. Ces deux groupes d'artistes sont également estimables; les premiers ont pour eux, j'entends s'ils réussissent à exécuter ce qu'ils se proposent, la puissance de la vérité; les derniers ont le charme de l'invention et de la fiction. J'ajoute que tous deux ont raison de choisir, et ce choix se fait suivant leur tempérament, celle des deux voies que je viens de dire qui leur convient le mieux : l'art est

un mélange de raison et d'imagination, de vérité et de mensonge; peu importe la proportion et la dose de l'un et de l'autre si les deux sont réunis; sans doute, que d'une œuvre la raison soit absente, elle n'est plus humaine, elle ne peut plus s'adresser à nous, nous ne la comprenons pas, nous n'y trouvons ni intérêt ni attrait, et nous la repoussons; c'est une fantasmagorie, c'est la rêverie vague que l'auteur impuissant n'a pas su traduire dans le lan-

LE CRÉPUSCULE, PAR COROT.

gage des hommes, ce n'est rien; que d'un autre côté la vérité seule soit au fond de cette toile, ou plutôt qu'elle s'y montre brutalement toute nue, que rien ne l'escorte, ne l'entoure, ne la fasse valoir, et alors le spectateur ne prendra pas la peine d'y fixer ses regards, car il n'a pas besoin de cette reproduction, il n'a qu'à jeter les yeux sur la nature elle-même; cette page n'a pas de raison d'être, car il est certain que l'art a pour but de nous transporter dans un monde différent du monde réel; ce manque d'attrait est le

propre de cette école dite *réaliste* qui abaisse l'art au niveau de la photographie en couleur, et dont les spécimens les plus élevés ne donnent rien de plus que la reproduction empruntée à la nature d'un effet colorant ou lumineux, la répercussion d'une sensation physique.

Parmi les peintres poëtes il est des degrés et des nuances : les uns sont des poëtes épiques, les autres des romanciers historiques, les autres des poëtes élégiaques. M. Corot appartient au groupe de ceux-ci. Il ne fait pas de grands poëmes ; il ne célèbre pas sur de vastes toiles les destinées philosophiques, légendaires ou historiques de l'humanité ; il chante la nature sur le mode arcadien. Les bois et les lacs lui appartiennent ; il les voit à travers le prisme d'une antiquité mystérieuse qui jette sur eux un voile léger de mélancolie et de grâce. Est-ce bien vrai ce qu'il nous montre? oui; voilà bien nos arbres élégants, leurs branchages délicats, leurs tons discrets, voilà bien nos eaux tranquilles de la campagne parisienne ; c'est bien notre sol, fécond sans exubérance ; c'est aussi notre ciel pâle et doux ; cependant une vapeur légère obscurcit ou du moins enveloppe ce site et ce ciel ; elle les masque un peu, et peut-être que sans elle nous nous trouverions en présence d'une région à nous inconnue ; puis il règne dans ces lieux une harmonie pénétrante qui rend silencieux et fait songer. D'ailleurs, qu'est-ce que ce personnage assis au pied de cet arbre, qui, immobile dans une attitude abandonnée quoique attentive, regarde baisser le jour, et les yeux fixés sur l'horizon observe machinalement, dans un état de pensée semblable à la somnolence, les variations d'aspect de ce ciel d'été? c'est une femme ; mais de quelle époque ? de quel pays ? son costume est de tous les âges : est-ce une nymphe du temps où les dieux descendaient sur la terre? est-ce une de nos petites paysannes? Tout ici est mystère.

Cette page a été choisie à dessein comme typique du talent de M. Corot. Elle est bien connue, et cette planche rend autant qu'il est possible ce que j'appellerai la langueur du maître, ses tons pâles et pourtant insolites, surtout le brouillard de prédilection derrière lequel il nous offre ses exquises idylles. On remarquera l'harmonie de la composition ; au premier plan, une large bande de terre forte, vêtue d'une herbe drue ; à droite et à gauche, deux masses de verdure riche et abondante ; au second plan, une eau limpide et calme qui s'étend jusqu'à la grande ligne de l'horizon et dont l'étendue est agrandie par l'île qui passe obliquement au fond du tableau en y développant

sa masse. L'harmonie un peu neutre de la couleur, des arbres et des feuillages avec le ciel nacré est délicieuse ; et il y a dans ce ciel des tons rosés ou irisés qui font pâmer les dilettantes de la palette, en même temps qu'ils prennent et touchent le public ; que de grâce aussi dans ces petits branchages qui s'échappent et se jouent dans les clartés du fond !

Ce tableau nous fournit l'occasion d'une réflexion générale de haute esthétique qui intéressera, nous n'en doutons pas, et qui n'a rien de trop abstrait pour être intelligible. La ligne horizontale de l'eau tranchant sur l'horizon nous la suggère. C'est que rien en art n'est plus mélancolique que la solitude et l'horizon. Pourquoi ? parce qu'ils éveillent en nous l'idée et le sentiment de l'infini, par conséquent du peu, du rien que nous sommes, par conséquent du néant et de la mort. Cette ligne de l'horizon est en peinture ce que la négation est en poésie ; on se rappellera peut-être à ce propos un des plus beaux passages de Chateaubriand dans le *Génie du Christianisme*, qui est une des plus hautes pages d'esthétique qu'on ait jamais écrites et qui explique pourquoi le « sans, » le « non, » le « ni, » le « ne plus » accumulés, sont le plus puissant moyen donné au poète d'attendrir et d'attrister son lecteur. Hélas ! nous sommes si petits, si faibles, si éphémères, si près de la mort dès le jour où nous entrons en ce monde, que si on nous le rappelle, nous pleurons.

Nous empruntons à la collection d'armes de M. le comte de Nieuwerkerke, l'une des plus riches de Paris en armes rares et artistiques, trois poignées d'épées qui sont de véritables chefs-d'œuvre.

On admirera la première pour l'élégance et l'aisance de ses courbes ; celles de la sous-garde font l'effet de rubans un peu forts, qu'on aurait disposés en cet endroit ; ce sont comme de gracieux bracelets groupés par un habile joaillier pour être mis en montre. Mais le joyau apparaît bien plus lorsqu'on examine l'arme de près : ces détails de toute sorte, ces fines ciselures, ces petits médaillons, ces cordons de fleurettes sont exquis ; les sujets ne sont pas moins fins ; les petits combattants qui se tuent sans cesse avec acharnement sans pouvoir mourir, sont dans

leurs proportions exiguës, d'une justesse de mouvement, d'une vitalité extraordinaires. Cette épée a dû appartenir à quelque grand seigneur, homme de goût. Mais sa destinée est la même aujourd'hui.

A côté d'elle, ce ne sont plus des bracelets qu'il nous semble voir : c'est comme une ceinture de châtelaine enrichie aux extrémités et au milieu de superbes agrafes. Comme tout cela est bien à jour! comme cela est léger et charmant! et comme cette poignée donne l'envie de la prendre!

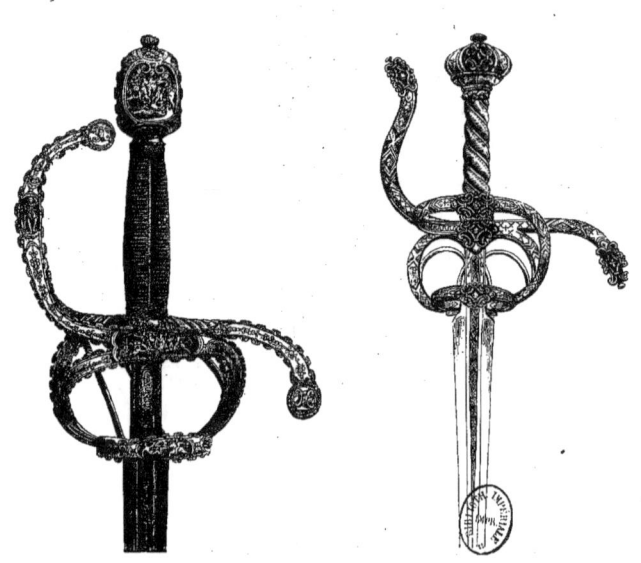

Histoire du travail. — Collection de M. le comte de Nieuwerkerke.

La grande épée Renaissance que nous donnons en troisième lieu, est du meilleur style. Le décor en est abondant et riche sans profusion ni lourdeur; la composition, où se rencontrent tant d'objets divers fort bien liés, est claire et paraît simple. Le dessin est exquis de nerf et de grâce : comme ces fusées d'acanthes partent bien, et avec quel art elles se résolvent à leur départ en rhytons ou en enroulements. Remarquons aussi comme les épisodes de cette ornementation sont décoratifs; et ces mascarons échevelés, ces tritons qui se tordent, ces chimères de gargouille qui se forment en acanthes, ces

chérubins, ces groupes de femmes, tout ce monde étrange qui grimace et s'agite est assez sacrifié cependant pour n'être après tout qu'une partie d'un ensemble, qu'une série de motifs formant un décor.

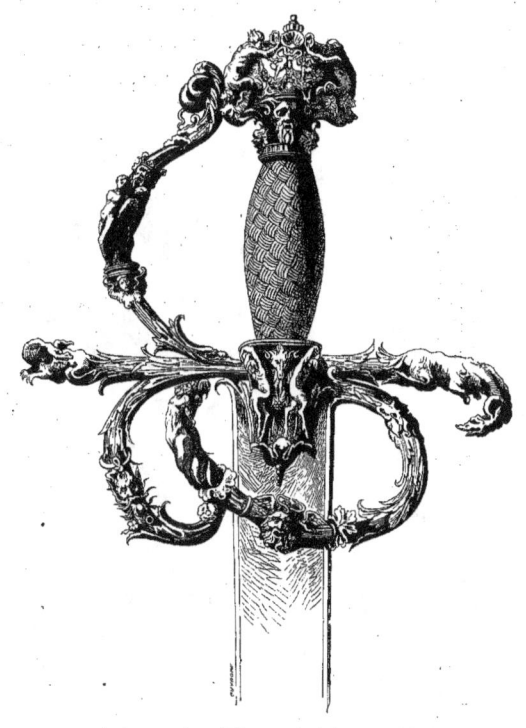

ÉPÉE RENAISSANCE.
Histoire du travail. — Collection de M. le comte de Nieuwerkerke.

ANS un oratoire tendu de vieilles tapisseries et dont le sol est revêtu d'une mosaïque jaune à rosaces blanches bordées de bleu, sur un autel recouvert de velours cramoisi est posé un coussin noir, portant une couronne ducale, un collier et une épée. Au-dessus, dans un petit retable, une peinture sur bois représente l'assassinat de François de Lorraine, duc de Guise, deuxième du nom, par Poltrot de Méré, meurtre qui fut perpétré devant Orléans, le 23 février 1563.

Sur un fauteuil, une femme jeune encore, vêtue de velours noir et portant un long voile, presse dans ses bras un adolescent en deuil comme elle, et tous deux, les yeux fixés sur la scène retracée par le peintre, semblent en proie à une émotion profonde.

Cette femme, c'est la duchesse de Guise; cet enfant, c'est Henri, qui devint le Balafré et faillit être roi de France et fonder une dynastie nouvelle.

HENRI DE GUISE ET SA MÈRE, PAR CH. COMTE.

Éléonore d'Este, sa mère, lui fait jurer de venger le meurtre abominable qui a décapité sa famille.

Lui, l'œil irrité, saisit l'épée d'une main fiévreuse. La duchesse, les yeux mouillés de larmes au souvenir de la perte qu'elle a faite, le cœur serré d'indignation, étreint Henri par un mouvement empreint de passion, d'entraînement et de vérité. Cette scène est pleine d'émotion et de dignité.

Si maintenant on considère les types, on reconnaîtra dans les deux

personnages les descendants de ces races aristocratiques chez lesquelles le commandement, la fortune, l'éducation, la vie élégante et la délicatesse sont de tradition. Telle est la duchesse qui paraît être, par parenthèse, une mère un peu jeune; tel est surtout cet adolescent noble, énergique et intelligent. On remarquera aussi la souplesse du jeune corps, encore un peu grêle, comme il arrive généralement à cet âge.

Faut-il faire ressortir l'unité de cette composition de M. Charles Comte, quand son talent est presque au-dessus de tout éloge comme de toute critique? Faut-il dire que c'est à cause de l'unité de composition, soutenue par l'harmonie de la couleur, que cette page est si émouvante, produit si exactement et si fortement l'effet voulu par l'auteur?

A berline de gala que nous avons fait graver avec le plus grand soin par un des meilleurs artistes attachés aux *Merveilles de l'Exposition universelle*, n'est revêtue que d'armes provisoires; elle n'appartient encore à aucun prince.

Mais nous ne croyons pas qu'il puisse en être ainsi longtemps, car cette pièce de carrosserie de luxe est un véritable chef-d'œuvre, et était sans contredit l'une des plus remarquables de l'Exposition. Rarement nos connaisseurs les plus expérimentés ont vu un ensemble aussi complet, tant au point de vue technique qu'au point de vue artistique, et la voiture de M. Kellner ne perdrait peut-être pas à être mise en comparaison avec les carrosses de Trianon.

Quant à la construction du moins, nous croyons qu'elle l'emporterait sur eux. Le mécanisme des pièces de l'avant-train est en effet tout particulier : celui-ci est muni de deux chevilles tenant le rond en deux endroits et évitant par conséquent l'inconvénient d'un jeu trop libre. Les ressorts de derrière rendent, grâce à une combinaison de doubles charnières, la voiture aussi douce que le ferait le montage à double suspension, autrement dit à huit ressorts; cette combinaison a en outre sur les huit ressorts l'avantage de la légèreté, et celui de permettre de tourner le train en dessous de la caisse. Comme forge et comme ajustement des pièces, cette voiture a été très-admirée des carrossiers français et étrangers.

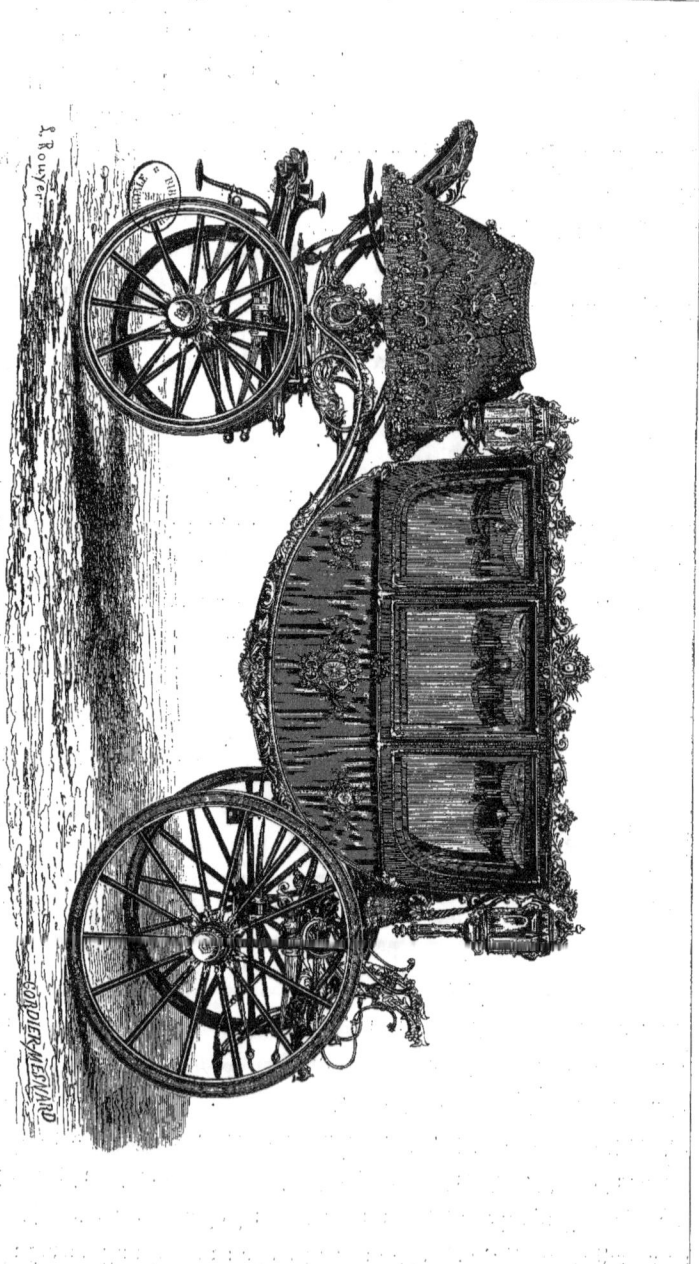

BERLINE DE GALA LOUIS XV, PAR KELLNER.

Au point de vue de l'art, cette berline Louis XV est aussi pleine d'attrait. La caisse a la forme d'un bateau : elle est surmontée de six grandes glaces en cristal biseautées et encadrées de baguettes en argent, sur lesquelles reposent des perles dorées; la même ornementation borde toute la caisse. Toute la sculpture des bois est prise dans la masse même, au lieu d'être, comme il se fait souvent, composée de pièces rapportées. L'intérieur est capitonné de satin gris argent, relevé de rosettes maïs et d'un galon de soie dont le fond jaune d'or est brodé de fleurs gris argent. Le siége à la française est couvert d'une housse écarlate, agrémentée de passementerie et ornée d'une large bande bleue. La galerie en bronze doré qui couronne la caisse est, ainsi que les lanternes, ciselée de main de maître. Si l'œil suit la courbe de la grande nervure qui part du fond de la caisse pour en longer le contour inférieur, et qui se résout dans les embranchements qui soutiennent le siége et se prolongent jusqu'à la coquille qui le sépare des chevaux, il trouvera à contempler ces courbes riches, élégantes et pleines de style, un plaisir très-grand.

Du reste, M. Kellner est le fournisseur de plusieurs cours étrangères; il produit, en dehors des équipages de grand luxe, des voitures de toutes sortes construites d'après les règles du meilleur goût; c'est lui qui est l'inventeur de ce nouveau landau dit à portes entières, c'est-à-dire qui peut s'ouvrir sans qu'on ait descendu les glaces préalablement; il a obtenu une médaille de 1^{re} classe à l'Exposition de 1867; avec ses antécédents, il ne faut pas s'étonner qu'ayant mis tous ses efforts à produire une œuvre typique et parfaite, il y ait réussi.

N ous revenons aujourd'hui à M. Elkington, car il nous paraît être le type de l'orfévre anglais.

Nous avons déjà eu occasion d'expliquer les rapports qui unissent l'industrie artistique anglaise et l'art industriel français. Mais nous voulons les reprendre aujourd'hui à un point de vue plus historique.

Naguère, et il n'y a pas de cela bien longtemps, il y a un siècle à peine, les divers pays de l'Europe étaient les uns aux autres de véritables Japons bien fermés, des Chines bien murées. Alors florissait dans

tout son éclat le régime heureux, inauguré ou développé et universalisé par Charles-Quint, de la prohibition et de la protection. Tant qu'il en fut ainsi,

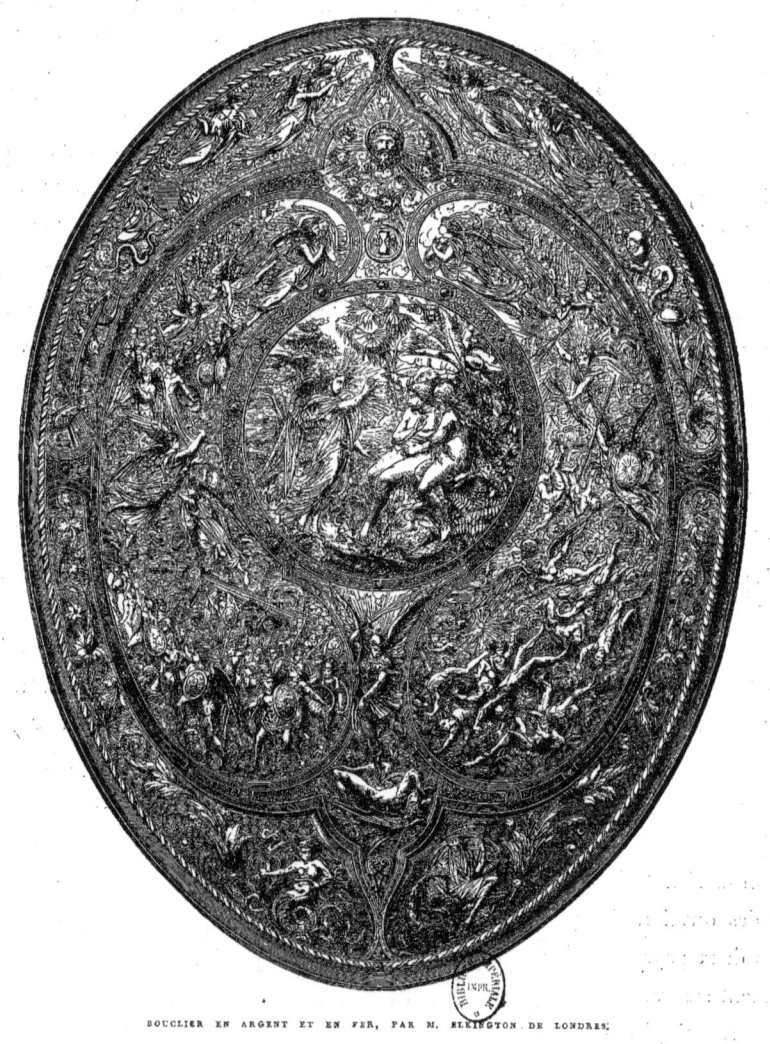

BOUCLIER EN ARGENT ET EN FER, PAR M. ELKINGTON DE LONDRES.

les produits de chaque pays conservèrent un caractère éminemment accentué et indigène; les produits circulaient peu, les hommes encore moins; l'artiste donnait des œuvres du cru, et l'acheteur n'en connaissait pas d'autres.

Depuis, quels changements! les barrières se sont abaissées, les œuvres exotiques ont été accueillies d'abord sous réserve, puis bientôt il a fallu que le pays d'origine modifie ses travaux, qu'il les approprie aux goûts du pays de destination; enfin, chaque pays a fait lui-même ce travail : il a pris des modèles à l'étranger et les a transformés suivant son goût; en même temps, les artistes ont voyagé, et surtout les races se sont mêlées, les goûts se sont rapprochés.

Il en est résulté ce que nous appellerons le cosmopolitisme de l'art industriel, état de choses qui d'ailleurs n'est qu'un des aspects de ce fait général et dominant de l'histoire de cette époque, un des mille aspects du cosmopolitisme qui est le caractère des générations présentes. Caractère? est-ce bien ce mot qu'il faut employer, alors que précisément le cosmopolitisme est le manque de caractère, ou du moins l'effacement des caractères nationaux et leur amalgamation?

Que voyons-nous en effet autour de nous : des hommes vêtus de même, ayant les mêmes mœurs, se livrant aux mêmes occupations, et ayant un fonds d'idées et de sentiments commun (je parle, bien entendu, de l'Europe seulement). Y a-t-il une grande différence entre la manière de vivre à Berlin, à Londres, à Pétersbourg, à Florence et à Paris? Non ; les besoins, les habitudes et les moyens d'y satisfaire sont à peu près les mêmes partout.

L'art même s'est fait cosmopolite, et malgré une certaine expérience, je ne jurerais pas de discerner un meuble anglais d'un meuble français, une pièce d'orfévrerie française d'une pièce anglaise.

On comprendra d'autant mieux la difficulté, si l'on se rappelle que lorsque les communications dont nous venons de parler commencèrent à s'établir entre les peuples; et lorsqu'en Angleterre on apprécia nos travaux, plus d'un fabricant d'outre-Manche s'attacha et importa dans son usine des artistes et des ouvriers français : d'où il arriva que dès il y a vingt ans l'orfévrerie des deux pays avait des traits de ressemblance frappants, et étaient essentiellement sœurs.

Depuis, les Anglais toujours sérieux, pratiques et laborieux, se sont créé un personnel national d'artistes industriels, dessinateurs et modeleurs de toutes sortes, sortis d'innombrables écoles créées *ad hoc*, sur tous les points de l'Angleterre. Et alors s'est produit un petit mouvement de réaction dans le sens d'un retour à l'originalité et à la personnalité anglaises.

C'est dans cette limite que nous dirons que M. Elkington est un orfévre vraiment anglais. Il est d'abord un grand orfévre européen, produisant des

FRAGMENT DE LA TABLE DE L'ÉCHIQUIER.

ÉCHIQUIER RENAISSANCE EN ÉMAIL CLOISONNÉ, PAR M. ELKINGTON DE LONDRES.

œuvres qui sont accueillies avec la même admiration à Florence, à Vienne qu'à Paris et à Londres; mais à côté de cela, il a, si je puis dire, sa saveur et sent encore le terroir.

Les pièces que nous donnons ici le démontreront bien.

Voici d'abord un bouclier en argent et en fer repoussés, et damasquiné en or. Les sujets sont tirés du *Paradis perdu*. Le médaillon circulaire du milieu représente l'ange Gabriel, racontant à Adam et Ève l'histoire de la révolte des anges. De chaque côté du médaillon, sont figurés les épisodes de cette lutte et la chute des anges rebelles. Sur la partie en acier, qui est immédiatement au-dessous du centre, saint Michel terrasse Satan; plus bas sont des figures emblématiques du Péché et de la Mort. — (Le dessin et l'exécution de ce bouclier sont de Morel Ladeuil, qui y a consacré trois années de travail.)

Cette œuvre remarquable, considérable, répond parfaitement à toutes les exigences du goût contemporain. La conception est haute et poétique; l'auteur s'est bien inspiré des pages immenses, infinies de Milton; il a peut-être aussi pensé à la lutte des Titans de Véronèse; enfin, un souffle analogue a passé sur cette œuvre. La composition est grandiose; l'invention y est abondante, pleine d'intérêt, de mouvement, d'émotion et de vie; le calme de la scène du centre contraste heureusement avec l'animation des cartels secondaires, et le caractère de l'un fait ressortir le caractère des autres. Au point de vue de l'exécution de l'ensemble, on peut se rappeler combien l'agencement des diverses matières, fer, argent, or, était habile, et comme chacune était bien appropriée à sa destination; mais il faut se souvenir aussi de l'heureuse répartition et attribution qui avait été faite des reliefs plus ou moins prononcés; au centre, est le plus fort; puis la saillie diminue à mesure que l'on se rapproche du bord; cette dégradation est atténuée et accidentée d'interruptions et de petits reliefs intermédiaires qui la font valoir et la rendent plus sensible en l'empêchant d'être monotone. C'est dans cet esprit que nous approuvons la différence de proportion qui existe entre les trois figures du milieu et les autres. La ceinture externe ne contient plus de personnages qu'au sommet; au bas se trouvent les deux figures isolées que nous avons dites, puis des feuillages légers; sur les côtés, à leur partie supérieure, des attributs disposés habilement.

Nous n'en finirions pas, si nous voulions étudier dans leurs détails les quatre principales compositions de l'œuvre; nous disons les quatre, car nous tenons pour l'une des plus importantes la lutte de l'archange Michel et de Lucifer; le cartouche qui soutient la tête immuablement sereine de Dieu le

Père, entourée de chérubins, mériterait aussi qu'on s'y arrêtât. Mais forcés de nous borner, nous nous contenterons de signaler l'excellent dessin de chacune de ces parties, et le modelé supérieur des musculatures; il est très-appréciable, même dans l'exiguë proportion des figures de cette gravure.

Donc, voilà une œuvre qui partout sera proclamée comme étant du premier ordre. De plus, l'artiste qui l'a mise au monde est, à en juger par son double nom, un Français; en quoi y a-t-il là trace d'anglicisme?

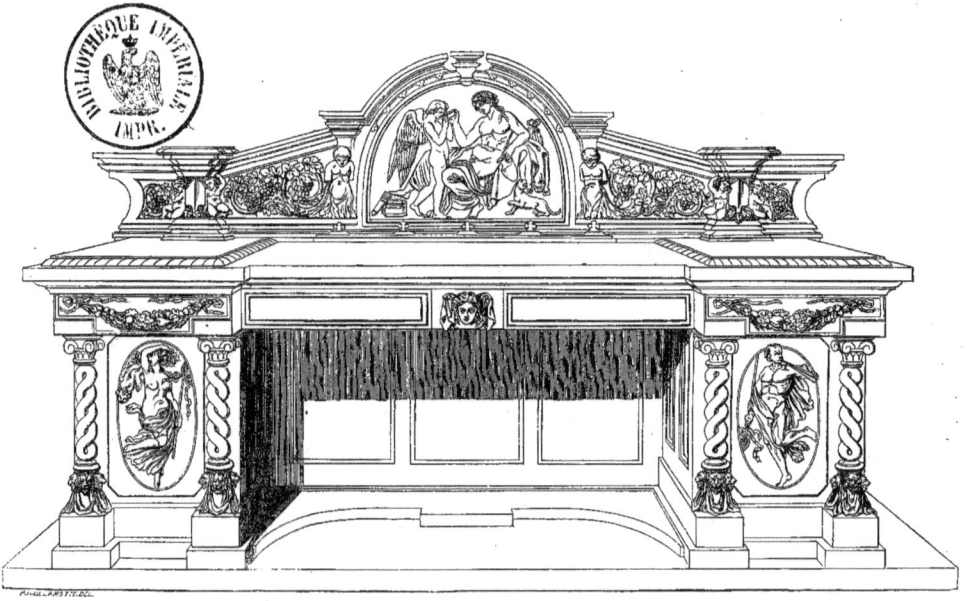

BUFFET EN CHÊNE, PAR M. ELKINGTON.

Nous répondons hardiment : dans la physionomie, dans l'allure des personnages; ils ont un peu de la gaucherie.... non, il leur manque un peu de la noblesse antique ou de la grâce française, si tant est que celle-ci dans une œuvre sévère soit à désirer; du reste, ce n'est pas une critique que nous faisons, c'est une simple constatation. Mais encore une fois, dira-t-on, cela n'est guère croyable, puisque M. Ladeuil est Français? Si, parce que ce Français vit à Londres et s'est imprégné des physionomies et des allures anglaises.

Nous disions donc bien en commençant, que l'art est aujourd'hui cosmopolite, mais qu'il conserve une légère trace de son origine locale.

Nous aurons toutefois plus de peine à prouver notre dire en montrant la table à échecs de style Renaissance, en émail cloisonné taillé d'épargne et peint, du même orfévre, et dont les portraits peints sur or dans les coins sont, comme il est à propos sur une table où se livrent des batailles, où se font de grandes opérations stratégiques, ceux des quatre plus fameux guerriers du monde : Napoléon, Charlemagne, Alexandre et Tamerlan; les pieds sont émaillés sur vermeil. L'auteur de ce beau meuble est M. Willms, qui est à la tête des ateliers de sculpture et de dessin de M. Elkington, à Birmingham, où il dirige depuis quatorze ans les travaux artistiques de la maison. M. Willms est l'auteur du très-remarquable pot à bière, acheté par l'Empereur, que nous avons reproduit dans l'une de nos premières livraisons et dont nos lecteurs auront peut-être gardé le souvenir.

Le précieux buffet en chêne avec des bas-reliefs et des ornements en bronze, d'après les dessins de feu Trannest, est d'un grand sentiment et d'une majestueuse simplicité. Il est bien assis sur sa base; il épand avec aisance ses amples ailes; il est massif sans lourdeur, et l'ornementation y est riche et discrète à la fois. La composition et les lignes générales se développent avec harmonie. Une grande unité règne dans toute cette pièce. Ce que j'appellerai le dossier est composé avec intelligence, et le grand cartel du milieu est soutenu par les petites cannelures, les vignes et les enfants de droite et de gauche dont le groupe va *morando*.

Les sujets sont appropriés à la circonstance. Au milieu, c'est Bacchus nourrissant l'Amour; dans les caissons de côté, ce sont des vignes luxuriantes; dans les panneaux des avant-corps, un Satyre et une Bacchante exécutant les danses de l'ébriété; au-dessus d'eux, des guirlandes de fruits; sur la tranche de la tablette, un mascaron de Bacchus adolescent.

Tous ces bronzes sont de style, excellemment dessinés et modelés. Le Bacchus du haut contraste bien, par sa nature molle, avec la sveltesse du jeune Cupidon; son attitude abandonnée, ce bras qui laisse pendre l'amphore, l'autre qui, portant aux lèvres de l'adolescent la coupe enivrante, s'appuie du coude sur la jambe, ce pied qui s'étend avec langueur, tout cela est d'un caractère bien choisi. Le mouvement de l'Amour qui porte des deux mains la coupe à ses lèvres est vrai aussi et non dépourvu de grâce. Les enroulements de la vigne et de son vigoureux feuillage entremêlé de grappes puissantes sont des modèles d'ornementation. La petite Bacchante,

dont le beau corps se dévoile, est extrêmement gracieuse dans son impétuosité. Les draperies légères qui volent, la peau de tigre qui flotte au vent, l'accompagnent et l'encadrent de la façon la plus heureuse. Cette figure légère et animée donne de la gaieté à un meuble qui assurément n'a rien de funèbre. Il en est de même du Satyre qui souffle à pleins poumons dans les tibicines. Les colonnettes Renaissance double-torses qui soutiennent les avant-corps sont portées par des têtes de lions accompagnées de draperies.

BRONZE PAR M. FOLEY. — EXPOSÉ PAR M. ELKINGTON.

Voici une jolie statuette équestre de la Reine d'Angleterre. Elle est due au talent de M. Foley de l'Académie royale des Beaux-Arts.

La Reine, en costume militaire, porte le grand cordon et la plaque de son Ordre et est censée passer devant le front de ses troupes. Bien assise, le corps droit sans roideur, la main gauche tenant les rênes avec fermeté et grâce, un mouvement du cou plein d'aisance lui fait détourner la tête pour regarder au loin. La draperie de son costume d'amazone flotte en larges plis;

sa jaquette dessine suffisamment sa taille pour permettre à la sculpture de se montrer. La Reine est bien coiffée d'un chapeau qui ne déforme pas la figure humaine, qui la grandit un peu, comme il est nécessaire pour une femme à cheval, mais qui ne l'allonge pas non plus outre mesure.

Le cheval est de race, élégant sans maigreur, plus sculptural que le pur sang anglais dont les formes insuffisamment nourries se rapprochent du squelette plus léger à la course il est vrai que les chevaux du Parthénon ou que ceux de la Renaissance. Ici la bête est fine et forte autant que jeune et pleine de feu. La tête et les oreilles se dressent avec une sorte de dignité.

SURTOUT POMPÉIEN EN ARGENT DORÉ ET ÉMAILLÉ, PAR M. ELKINGTON.

On remarquera que la bête ne repose que sur deux pieds, c'est-à-dire que la pièce est équilibrée avec hardiesse.

Nous donnons cinq pièces faisant partie d'un surtout de style pompéien, en argent doré et émaillé, par M. Willms. Ces pièces sont : un candélabre, des fruitiers ou bonbonniers, des compotiers ou coupes à fleurs et un seau à rafraîchir.

L'art pompéien n'est ni l'art grec, ni l'art romain. C'est un art mixte qui n'a pas de patrie, ou plutôt qui n'a de patrie que dans le temps; c'est l'art de l'antiquité du premier siècle de notre ère. En effet, il est bien entendu que Pompéi n'était pas une école d'art, n'était pas un centre artistique, et n'a de place particulière dans l'histoire de l'art que parce que le hasard

l'ayant ensevelie toute vive dans la lave, le hasard l'en sortit toute conservée un jour.

A l'époque où Pompéia, Stabies et Herculanum périrent, la Grèce était romaine, et Rome s'était imprégnée des arts de la Grèce; Rome, qui en dé-

SURTOUT POMPÉIEN EN ARGENT DORÉ ET ÉMAILLÉ, PAR M. ELKINGTON.

pouillant le monde avait emprunté à chaque région ce qu'elle pouvait donner, avait pris aux Grecs leurs lettres, leurs arts et leur politesse, tandis que de leur côté les nations grecques s'étaient fondues, sous le poids des institutions de Rome et sous l'influence de son génie dominateur et assimilateur, dans le sein du grand empire. De cette fusion étaient nés un esprit,

des mœurs et un art nouveaux; moins robuste que le romain, moins pur et sévère que le grec des beaux temps, l'art était, sous Titus, élégant, délicat, fin, peut-être un peu recherché et cependant plein de vie, de séve, de jeunesse, de grâce.

Voyez les peintures murales de la maison du poëte tragique, à Pompéi : quel charme, quelle naïveté alliée à quelle science! Que ce dessin est plein d'une fraîcheur juvénile, et pourtant qu'il est ferme et sûr! Ces petites femmes, ces muses, ces dieux, comme ils sont vivants et poétiques! Et quel goût a présidé à ces arrangements de tons délicats, de fonds neutralisés! quelle harmonie magistrale! J'en dirais autant des meubles, des bronzes surtout et des objets de toutes sortes retrouvés dans la ville endormie. Certes, il faut compter à côté des trois principales époques de l'art, l'antiquité, le moyen âge et la Renaissance, et au-dessus de l'art de Louis XV et de Louis XVI, au-dessus peut-être de celui de Louis XIV, au-dessus de l'art égyptien et de l'art indien, au même rang peut-être que l'art chinois ou japonais (je ne parle pour ces derniers que de l'art industriel), il faut compter l'art des Antonins; il est aussi original que l'art moderne européen.

Maintenant il y a une erreur dont on doit se garder. C'est de prendre tout ce qui s'est produit d'œuvres d'art depuis Auguste jusqu'à Constantin pour de l'art pompéien. On a fait une erreur analogue, et Dieu sait si elle a duré longtemps et si on en est encore affranchi, pour les vases étrusques : comme les premières terres rouges avaient été trouvées en Toscane, toutes celles qui vinrent après furent baptisées du nom de Toscanes ou Étrusques, et tous les vases que les colonies grecques de l'Italie méridionale avaient laissés à la terre, au lieu d'être des vases grecs furent des vases étrusques. Profitons de cette leçon et sachons, s'il se peut, distinguer un bronze de Pompéi d'avec un bronze de l'an 290 ou d'avec un bronze apporté en Italie à la suite de la prise de Corinthe par Mummius, qui eut lieu 456 ans plus tôt.

En ce qui concerne les emprunts que nos artistes font à l'art antique ou à l'art pompéien, à l'art pompéien vrai, à l'art des Antonins, ou confusément, sous le nom de Pompéi, à tout l'art antique grec ou romain, il est sorti de là un genre particulier, le néo-pompéien, qui est fort répandu, fort charmant, assez français et qui allie à la grâce antique le fini moderne, très-élégant qu'il est d'ailleurs. C'est dans ce cercle que se meuvent les compositions pompéiennes de M. Elkington que nous allons étudier.

C'est surtout dans les nervures, dans ce que j'appellerai les branchages des pieds et supports, que nous retrouvons le style pompéien moderne, le néo-pompéien, de style grec accommodé à nos goûts et à notre caractère présents.

COFFRE A BIJOUX EN BRONZE DORÉ ET ÉMAILLÉ, PAR M. ELKINGTON.

Voyez la grande coupe, ses trois pieds formés de tiges plates, se terminant au bas par une rosace, les attaches qui, les longeant, les relient au socle, les antéfixes qui les couronnent, et que nous retrouvons sur les chapiteaux de la colonnette du candélabre, la fleurette qui surmonte la grande bonbonnière à deux étages, l'évasement du sceau à glace, son cou-

ronnement et la frise de ce couronnement : voilà qui est antique, d'idée, de goût et de caractère. Il en est de même des légers rinceaux qui courent sur le lambrequin du pied de toutes ces pièces, et aussi des ornements pendants qui circulent au-dessous des antéfixes, là où il en est, et à la place correspondante, là où il n'y a pas eu lieu d'en poser.

Mais où nous retrouvons le sentiment moderne, c'est dans la forme des grandes coupes, c'est dans celle des godets du candélabre, c'est dans celle des supports vaséiformes qui prolongent les pieds et touchent aux parties essen-

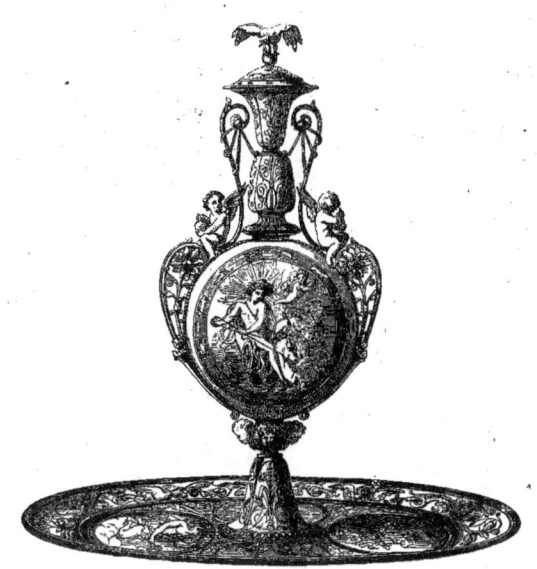

AIGUIÈRE EN ARGENT REPOUSSÉ, PAR M. ELKINGTON.

tielles, ou plutôt qui sont entre elles, coupes, bras de lumière, etc., et les pieds : ainsi le petit vase qui est immédiatement au-dessous de la grande coupe divisée en trois zones, ce petit vase a plutôt une forme chinoise qu'antique.

Mais c'est de la sorte, c'est en s'inspirant aux sources anciennes, c'est en restant original, que l'on arrive à créer un art digne du temps présent et qui ne rougira pas d'être comparé à celui du passé.

Ceci s'applique aussi bien au grand art de la Renaissance qu'à l'art antique. Et le caractère mixte que nous trouvons aux pièces du surtout pom-

péien, nous le retrouvons dans ce coffre à bijoux Renaissance qui est né de nos jours dans les ateliers de M. Elkington. Toutefois, ici, ce n'est pas seulement le caractère moderne qui se révèle, c'est plus spécialement le caractère anglais, et, à vrai dire, nous y rencontrons un peu de froideur, de lourdeur et de manque d'harmonie et de grâce; nous disons : un peu.

Cette pièce a été fabriquée pour Sa Majesté la reine d'Angleterre. Elle est en bronze doré, ciselé et émaillé. Les portraits sont d'une part la Reine, de

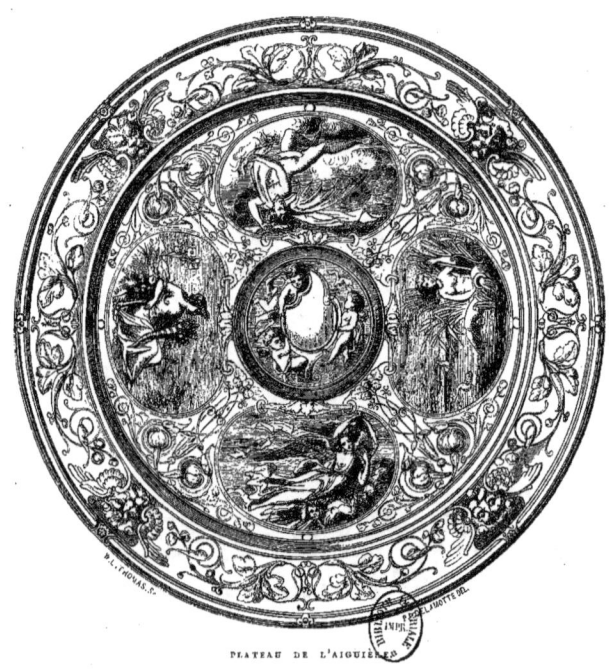

PLATEAU DE L'AIGUIÈRE.

l'autre le prince Albert; ils sont exécutés d'après les dessins de M. Grumer. Les dimensions du coffre sont les suivantes : longueur 1 mètre 40 centimètres, largeur 76 centimètres, hauteur 1 mètre 40 centimètres.

Je veux faire un reproche à l'aiguière ci-dessus. Assurément, nous avons pu sans peine justifier et nous avons justifié notre titre. Assez de merveilles remplissaient les galeries de l'Exposition, pour qu'en s'attachant à elles seules on pût publier des volumes; et nous n'avons pris pour les reproduire que des

pièces hors ligne et faisant honneur à leurs auteurs, à leurs éditeurs, au pays sous la banderole duquel ils étaient placés. Cependant, çà et là, parmi ces objets, que nous nous félicitons d'avoir choisis, il en est dont un léger défaut, sans les déparer, fait ressortir la beauté totale, comme, pour employer une comparaison banale, l'ombre du tableau; et même, défaut est trop dire; l'exemple de cette aiguière va montrer combien est délicate la nuance que nous avons en vue en ce moment, et quel dilettantisme, quel scrupule, quelle rigueur il faut pour trouver à redire, si doucement que ce soit, à tel ou tel des chefs-d'œuvre que nous soumettons à nos lecteurs.

Cette aiguière a trois défauts, oserons-nous dire : une base trop petite pour sa hauteur et pour sa largeur et qui inquiète l'œil pour la stabilité de son équilibre; sous la même impression un plateau trop plat, ce qui donne encore la sensation d'une base insuffisante; enfin, on ne sait par où la saisir : elle n'a pas d'anses, ou celles qui courent le long de ses flancs ne sont pas faites pour être appréhendées, car l'on risquerait fort de s'y écorcher les mains. A ce propos, on pourrait me répondre que cette aiguière n'est nullement destinée à verser chaque jour dans la cuvette l'eau de toilette, que l'on ne s'en sert pas, que c'est un objet d'art qui figurera sur un dressoir ou dans une vitrine. Certes, qui en doute? Mais je trouve quant à moi, et c'est mon droit, que l'artiste s'est laissé entraîner un peu loin par la préoccupation de l'inutilité de son œuvre.

Sous cette réserve, à laquelle, entendons-nous bien, je ne veux donner qu'une place très-effacée, cette aiguière en argent repoussé est du premier ordre. C'est un des objets choisis par Sa Majesté l'Empereur.

Les bas-reliefs représentent du côté que nous avons reproduit, Apollon, et de l'autre Diane; sur les anses sont aussi les génies de l'Astronomie et de la Géographie; au sommet est l'aigle de Jupiter.

Le plateau que nous avons fait graver à part est une belle composition divisée en quatre compartiments, dans chacun desquels est figuré l'un de ce que l'on appelle, en langage de la Fable, et de ce que l'on a si longtemps appelé, en langage savant, les quatre éléments : l'Air, l'Eau, la Terre et le Feu. Au milieu, un cartouche pour y graver le blason des propriétaires.

Le dessin est de M. Willms, l'exécution est de M. de Morel Ladeuil.

C'est égal, malgré leur inutilité, ces anses sont bien fines et bien élégantes.

ʀᴛ de l'éventailliste, art charmant, art tout français! Légèreté, fragilité, élégance, grâce, l'éventail parle de tout ce qui fait l'attrait de nos femmes! Il est inutile dans notre climat tempéré, et l'on ne saurait s'en passer : s'il ne sert point à éventer, c'est un maintien; il aide à faire évoluer de jolis doigts et une jolie main; il permet de se dérober aux regards lorsqu'une impression qu'on veut cacher pourrait trahir; c'est un moyen de conversation secrète; c'est en même temps un objet d'art sur lequel de beaux yeux distraits peuvent un moment se poser sans déplaisir. Et j'appelais cela un meuble inutile !

ÉVENTAIL EN TAFFETAS, PAR M. GUÉRIN-BRÉCHEUX.

Non certes, il ne l'est pas; et c'est pourquoi l'éventail forme une partie importante de notre industrie, surtout de notre industrie parisienne. Ajoutons aussi que ce qui développe beaucoup cette production, c'est que l'éventail est et doit être varié à l'infini : il en est pour tous les âges, pour toutes les conditions, pour tous les actes de la vie, pour toutes les saisons, pour toutes les situations de fait et d'esprit. Une femme bien née doit avoir une trentaine d'éventails. Celui du jour, celui des courses par exemple, ne saurait se présenter au théâtre; celui de l'Opéra ne convient pas aux Français; et l'éventail qu'on emporte aux Bouffes doit être brillant et gai, sans luxe; aux bains de mer, il vous faut, madame, quelque chose de simple, avec des emblèmes maritimes; à la campagne, des bergers et des fleurs, avec une cascade et des bois seront d'un bon effet; si c'est à Biarritz que vous êtes, prenez du

rouge et du noir, car vous êtes pour ainsi dire en Espagne; au bal, que porterez-vous? Est-ce un grand bal? alors prenez ce que vous avez de plus brillant et de plus orné; est-ce à la cour? emportez ce que vous avez de plus riche, de

ÉVENTAIL EN SOIE BORDÉ D'APPLICATION DE BRUXELLES.

plus *maestoso;* au concert, c'est autre chose; à la *conversazione*, autre chose encore : les variétés sont infinies. Et les variations, donc! Triste, prenez du noir; gaie, du rose, etc.

ÉVENTAIL DE LA REINE DE PORTUGAL, MOULÉ EN ÉCAILLE ET EN NACRE.

Mais je n'ai encore rien dit des admirables spécimens de M. Guérin-Brécheux. Il est vrai qu'ils parlent d'eux-mêmes. Les deux premiers sont des éventails de mariage, comme l'indiquent les scènes qui y sont représentées; le troisième est en chantilly. Trois chefs-d'œuvre irréprochables.

e biberon est l'une des cinquante-quatre pièces uniques en faïence d'Oiron, dites de Henri II, parce qu'elles portent des D, des H, des C et des croissants, emblèmes de Diane de Poitiers, et souvent les armes de France. Ces œuvres extraordinaires que l'on a appelées « le sphinx et le phénix de la curiosité, » devaient trouver place ici, au moins en échan-

FAÏENCE D'OIRON.

Histoire du travail. — Ancienne collection de M. Pourtalès.

tillon. Nous avons donc choisi l'une des plus remarquables. Ce grand biberon appartient au Musée de South Kensington, qui en a fait l'acquisition pour le prix de 30 000 francs. On remarquera la belle composition de la pièce, le merveilleux fini du décor qui s'obtenait, on le sait, par l'incrustation de terres que l'on revêtait ensuite d'une légère couverte glacée.

La mécanique est aujourd'hui la reine du monde. Le développement, l'épanouissement merveilleux que lui a fait atteindre la vapeur constituent la plus grande de toutes les révolutions par lesquelles a passé le monde.

L'un des plus grands événements des temps modernes, de tous les temps, n'est-ce pas la création des chemins de fer et des télégraphes? N'est-ce pas de l'échange constant, rapide, inouï naguère, des communications de toutes sortes, commerciales, intellectuelles, morales, que sort cette Europe nouvelle qui ressemble si peu à ce qu'elle a été? N'est-ce pas aussi de ces mille et mille moyens de production, de création dont l'homme dispose aujourd'hui pour satisfaire à ses besoins et pour s'en créer de nouveaux? Non, l'on peut dire que dans ce siècle la puissance de l'homme n'a pas de bornes. Il veut échanger sa pensée avec un de ses semblables qui est à 4000 lieues de lui : c'est fait en un instant. Il veut être dans huit jours à Constantinople, il y est par mer ou par terre. Il veut joindre la mer Rouge et la Méditerranée, cela se fait. Il veut percer les Alpes, ce sera bientôt accompli. Il transporte les montagnes et déplace les mers.

A côté de ces travaux de Titan (de Titan qui ne craint pas la foudre, puisqu'il la manie en se jouant), que d'œuvres étonnantes l'homme accomplit tous les jours! Que de machines ingénieuses de toutes sortes, qui travaillent, dociles et sûres, avec une perfection à laquelle la main humaine ne saurait atteindre! Machines agricoles, laboureuses, faneuses, batteuses, etc., machines industrielles, qui filent, qui trament, qui tissent, par elles tout peut se faire à la vapeur. En présence d'un fait aussi général, aussi caractéristique de notre temps, aussi important dans l'histoire du monde, on ne sera pas surpris que nous nous écartions un moment de nos études favorites, que nous quittions pendant quelques instants le domaine de l'art industriel dans lequel nous avons dû en principe nous renfermer, pour jeter les yeux sur l'un des plus remarquables et précieux appareils à vapeur qui aient figuré à l'Exposition.

La grande place que tenaient à l'Exposition universelle la mécanique et les machines nous absoudra d'ailleurs suffisamment. Ce n'étaient partout, dans la plus vaste galerie, que bras de leviers énormes qui soulevaient des poids effroyables, que tiges immenses qui sortaient et rentraient comme de grands bras, que pilons formidables qui s'abattaient sur l'acier et l'écrasaient comme du carton, que volants qui tournaient avec une

rapidité vertigineuse, que contre-poids qui se mouvaient avec aisance; ce n'étaient que pistons, poulies et chaînes; et tout cela travaillait, glissait, tirait, poussait, tournait, frappait, soulevait, sifflait et soufflait comme des damnés dans un enfer. C'était l'œuvre de fer qui s'accomplissait pour le service des hommes.

Au milieu de ce splendide chaos, nous avons remarqué les machines de

LOCOMOBILE PAR MM. ALBARET ET C^{ie}.

MM. Albaret et Cie, dont nous avons déjà parlé. Nous revenons aujourd'hui à eux pour leurs locomobiles qui, destinées aux exploitations d'une certaine importance, peuvent aussi s'appliquer aux divers besoins de l'industrie. Locomobiles de 8, 10, 12 et 15 chevaux sont à détente variable à la main pendant la marche. L'expansion peut commencer au dixième de la course du piston. Comme dans les machines fixes, une aiguille mobile, en rapport direct avec les changements du tiroir de détente, indique sur une échelle graduée les longueurs diverses d'introduction de vapeur dans le cylindre. On peut ainsi

varier la puissance de la machine, et l'on obtient un travail relativement très-économique en vapeur et par suite en combustible.

Le mécanisme est complétement monté sur une plaque en fonte. Cette plaque est reliée d'un bout à la chaudière par des boulons ajustés à force dans la boîte à fumée, et de l'autre par un boulon à rainure fixé sur la partie cylindrique de la chaudière. Cette disposition laisse la dilatation de la chaudière complétement libre, et le mécanisme ne peut ainsi être forcé.

MM. Albaret construisent des locomobiles de 10 et 12 chevaux, à détente variable pendant la marche, au moyen de la coulisse Stephenson, disposition qui leur permet de fonctionner aussi bien en avant qu'en arrière. Les locomobiles de 15 chevaux font 115 tours par minute; celles de 12 chevaux, 110 tours; celles de 10 chevaux, 105 tours; et celles de 8 chevaux, 100 tours.

'ANCIENNE faïence d'Urbino, que nous reproduisons et qui appartient à M. Dutuit, est un vase de dressoir.

Ce qui nous frappe dans cette forme, dans le dessin, dans celui du vaisseau, comme dans celui de ses parties accessoires, de l'anse, du mascaron de l'avant, comme dans la peinture, c'est le caractère, c'est le style, c'est la grandeur majestueuse. Quelle époque que cette Renaissance! Quelle liberté, quelle force et quelle richesse toute noble! Comme cette anse est solide et bien nouée! Comme ce mascaron est fier, puissant, vivant et demi-divin! Quel type! Quelle physionomie! Quel front, quelle barbe, quelles oreilles vigoureuses! Et cette coiffure! Contemplons bien ce chef-d'œuvre : il y a tout à y apprendre.

Deux mots techniques maintenant que nous empruntons à l'excellent livre de M. Philippe Burty, un savant connaisseur et un artiste, les *Chefs-d'œuvre des arts industriels*, ouvrage indispensable à quiconque s'intéresse au monde de l'art et de la curiosité. « Ce qui est admirable dans Urbino de la belle époque, c'est moins le détail de la scène que la fierté de l'ensemble. Ces majoliques offrent à un égal degré cette unité si complexe des arts de l'Orient : elles peuvent lutter avec un manuscrit persan, un châle de l'Inde, un plat du Japon, c'est-à-dire avec ce que l'Orient nous offre de plus délicat, de plus doux, de plus franc pour le regard. »

La France n'est pas très en arrière de l'Italie pour ses faïences. Elle y apporte sa grâce et sa délicatesse, et même plus d'un ouvrage italien, comme le vase ci-contre, à grotesques et à arabesques, de la fabrique de Ferrare, passerait pour français.

Histoire du travail. — LAVABO EN FAÏENCE DE RENNES.

Le lavabo en faïence de Rennes porte bien quant à lui le sceau de sa nationalité. On remarquera la vigueur et la nervosité du décor de cette pièce : ces feuillages, ces guirlandes, ces rinceaux sont magnifiques et s'enlèvent avec beaucoup de hardiesse sur le fond blanc. Il se pourrait que cette solidité de décor tînt à ce fait que nous apprend M. Burty, que Rennes avait la spécialité de surmouler des pièces d'argenterie. Quoi qu'il en soit, cette applique est charmante, et sa gaieté d'aspect invite à recourir à elle : on doit avoir un

plaisir d'une nature toute particulière à plonger ses mains dans une eau limpide remplissant cette cuvette en forme de coquille, et en suivant des yeux

FAÏENCE D'URBINO.
Histoire du travail. — Collection de M. Dutuit.

les contours des fleurs fantastiques ou imitées de la nature, de la petite fontaine. Eh! tout l'art industriel est là : rendre agréable l'utile.

Pour mutilé et fruste qu'il est, ce bas-relief est de ceux qu'il ne faut considérer qu'avec vénération. Aussi est-ce ce sentiment et cette conviction qui nous déterminent à n'en dire que bien peu de mots, de peur de nous trop étendre. Il suffit d'indiquer le caractère de la figure de Silène, la beauté molle (voyez le mouvement, l'attitude, la carnation et la grâce des jambes) de ce jeune Bacchus, et la structure et l'anatomie supérieure du torse de la nymphe, ainsi que le jet des draperies, pour mettre le lecteur sur la voie de l'admiration qui est due à ce beau marbre.

C'est encore à *l'Art pour tous*, cet inépuisable recueil de tous les tré-

ART ROMAIN DE L'ÉPOQUE IMPÉRIALE. — FRAGMENT D'UN SARCOPHAGE.

sors de l'art à toutes les époques, que nous avons emprunté ce splendide morceau qui a été acquis par M. le baron de Triquetti.

L a bijouterie, comme le dit excellemment M. Burty dans ses *Chefs-d'œuvre des arts industriels*, qui tient du plus près à la femme, est infiniment plus difficile à caractériser que l'orfévrerie qui tient à la famille : elle suit la femme dans tous ses caprices de coiffure, de vêtement et d'habitudes extérieures. Le style de la bijouterie peut varier jusqu'à deux fois en une saison. Allez donc chercher à déterminer exactement l'année où tel col-

PENDULE MARIE-ANTOINETTE.

Histoire du travail. — Collection de M. Double.

lier, tel bracelet, telle boucle de ceinture, tel épi de coiffure, tel bouton de corsage, sont sortis de l'atelier! L'orfévrerie est moins mobile. Ainsi on peut assurer, sans risquer de s'y tromper, que tel vase appartient au siècle de Louis XIV, parce que l'on y retrouve des analogies frappantes avec les vases fondus sur les modèles des Lepautre pour le parc de Versailles. Telle pendule, qui est du commencement du dix-huitième siècle, ne pourra se dis-

traire d'un ameublement dans le style du grand règne : des pleins cintres, des dômes à sommet rompu, des volutes en manche de violon rappelleront le salon des glaces à Versailles, ou les encadrements du plafond de la galerie d'Apollon au Louvre. De même, la pendule Marie-Antoinette, que possède M. L. Double, n'a pu sonner que dans un boudoir du dix-huitième siècle. Cette urne, dont la partie médiane glisse sur elle-même et vient marquer l'heure sous le dard du serpent; cette profusion de pierreries semées sur le carquois et la torche suspendus en bandoulière par un nœud d'amour; ce monument galant et commode, bien conçu et merveilleusement fondu, réparé, ciselé, doré, émaillé, c'est un chef-d'œuvre qui ne peut être distrait de cette époque où l'esprit français fut le mieux en possession de toutes ses qualités et de ses défauts, et les imposa avec le plus de charme.

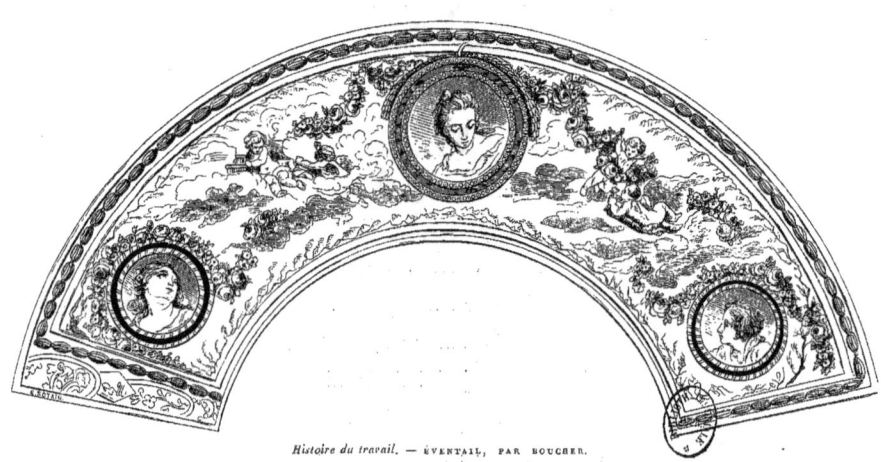

Histoire du travail. — ÉVENTAIL, PAR BOUCHER.

BOUCHER ! Ce nom caractérise toute une époque.

Plus d'un philosophe et plus d'un historien sont d'avis que les grandes époques font les grands hommes, que les hommes supérieurs ne sont que l'expression, que l'explosion des idées et des sentiments de leur temps, qu'ils n'en sont qu'une personnification, qu'une manifestation, et plus d'un historien et plus d'un philosophe ont raison. L'unité de caractère d'un siècle, la communauté d'esprit des hommes éminents qui ostensiblement le dirigent

tiennent surtout à ce que toutes les illustrations d'une époque sont nées du milieu où elles se trouvaient, du même milieu. Il y a dans le sein des générations et des peuples un génie latent qui en bouillonnant porte à sa surface des condensations (qu'on nous passe ce langage emprunté à la chimie) de sa propre essence; ces globules précieux sont des hommes immortels.

Eh oui, immortels! même dans les temps où l'humanité n'est pas à son apogée, comme au dix-huitième siècle par exemple. Boucher, pour en citer un, n'est-il pas tout le siècle de Louis XV vu d'un certain côté?

Siècle de corruption élégante et charmante, siècle d'esprit! la distinction à défaut de la noblesse, la grâce à la place de la dignité, la volupté au lieu de l'amour, la fadeur substituée à la tendresse, voilà le monde et les liaisons sous le Bien-Aimé, voilà la peinture de Boucher.

Voyez ses dieux, ses déesses, ses bergers et ses Philis : que sont-ce autre chose que de jeunes seigneurs et de juvéniles grandes princesses déguisées mythologiquement ou agrestement. Ses nymphes toutes nues ou demi-troussées, ses bergères à la gorgerette en désordre ne sont autre chose que des duchesses et des marquises folâtres, comme il s'en trouvait beaucoup alors.

Et encore une fois ce n'est pas qu'il copie; non, il y a de bien grandes différences apparentes entre ses créations et le monde où il vivait; mais il s'en inspire, mais il en est pénétré jusqu'aux moelles, il ne saurait en peindre un autre. Telles sont les moindres œuvres de Boucher, tel est cet éventail non monté que nous reproduisons en une gravure légère, royaume enchanté des nuages bleus ou roses peuplés d'amours, de torches et de fleurs.

Que ces trois médaillons sont jolis! Au milieu, une jeune comtesse de seize ans, à peine sortie du couvent pour épouser le lendemain un seigneur qu'elle n'a jamais vu et dont elle saura bien se venger l'an prochain. A gauche, une autre comptant quelques printemps de plus, d'un tempérament plus formé, plus tendre et plus sensuel : elle est là, non rêveuse, mais à demi pâmée par ses souvenirs ou par ses désirs et tout imprégnée d'amour : en la voyant on pense aux innocences lascives de Greuze qui va venir. De l'autre côté est un jeune berger, bien jeune encore, mais déjà viril et corrompu, un de ces bergers qui égarent plutôt les brebis qu'ils ne les ramènent.

L'exécution picturale est délicieuse. Ces trois jolies têtes sont bien accompagnées par des nébuleuses paphiennes et par des Cupidons de toutes sortes : c'est le monde d'Éros, d'Astarté, de Louis XV et de Boucher.

UGOLIN ET SES ENFANTS. — *L'Enfer* DU DANTE, PAR HACHETTE ET Cie.

 leur fit descendre un à un l'escalier du donjon, et ils descendirent pendant si longtemps qu'il leur sembla qu'ils se rendaient au cœur de la terre. Enfin ils sont arrivés. On les pousse en avant dans l'obscure demeure; la porte se referme, en grinçant sur ses gonds; les verrous glissent en rugissant; les clefs tournent. Puis les pas des geôliers et des gardes s'éloignent, et peu à peu se perdent dans les escaliers tournants par où ils sont venus; à chaque étage qu'ils ont monté on les entend moins. Moins! il y a longtemps que pas un bruit, pas un écho ne frappe leurs oreilles. Ils écoutent encore pourtant, et encore — et encore. Rien! Les heures passent. Ils s'appellent; ils se comptent; ils se rapprochent; ils se serrent les uns contre les autres; ils s'embrassent; ils s'attendrissent.

Seul Ugolin est silencieux et inaccessible à l'émotion.

Ils ont peur! ils faiblissent; ils songent à fuir; ils sont affolés et éperdus. Ils se calment : on envisage la situation; on cherche les moyens de se dérober à la mort épouvantable qui menace; on se concerte; les plans sont aussitôt que proposés reconnus irréalisables; on s'attache néanmoins au plus insensé. On creusera la terre avec ses mains, on passera sous la muraille, et l'on arrivera ainsi dans les fossés du château. De là à la liberté, à la campagne, à la verdure, à l'air pur, à la lumière et à la chaleur du soleil, à la vie enfin, il n'y aura qu'un pas.

Seul Ugolin se tait.

C'est dit! A l'œuvre! Courage! Ah! le commencement est dur. Le sol résiste; les ongles des jeunes seigneurs ne sont pas en acier. Mais avec de la jeunesse, de la force, de la volonté, l'amour de la liberté et de la vie, on remuerait des montagnes. Courage!

Ugolin ne les aide point et ne dit pas un mot.

Courage! Courage! Mais les ongles sont sanglants; mais la peau des doigts est usée; mais les nerfs de la main sont engourdis; mais les muscles des bras refusent le service; et des défaillances de poitrine arrêtent les enfants dans leur tâche. Ils renoncent, et le désespoir leur arrache des larmes de sang.

Ugolin ne pleure pas.

Ugolin ne pleure pas! ce n'est donc pas un père! Et vous qui ne m'avez pas assez aidé quand je mettais toutes mes forces à déchirer ce sol rebelle, vous n'êtes pas mes frères! On se querelle, on va se dévorer. Mais non! en-

LE DANTE ET VIRGILE. — *L'Enfer du Dante*, par Hachette et Cⁱᵉ.

core un effort : ces barreaux, enlevons-les; unissons-nous tous; élançons-nous. On s'élance, et l'on retombe; on saisit le fer, on l'ébranle, on le mord. C'est en vain. Alors ces quatre jeunes gens si beaux, si forts, si fiers, si nobles, se roulent sur la terre, s'arrachent les cheveux, mordent la boue, blasphèment Dieu en écumant.

Ugolin garde le silence.

Bientôt la faim, la hideuse faim, torture leurs entrailles, brûle leur palais, enflamme leur cerveau, fait luire à leurs yeux des flammes infernales, et répand dans tous leurs membres une faiblesse perfide. Ils se tordent alors, ils crient et ils pleurent.

Ugolin se tait.

Au bout de quelques jours les fils se taisaient comme le comte, d'un silence éternel.

Il y a mille manières de procéder à l'examen critique d'une œuvre d'art. On peut ne la considérer qu'au point de vue de l'exécution, de la facture et du tour de main, et c'est ce que font en général les artistes, méprisant profondément, et non sans affectation, tout le reste, c'est-à-dire la composition, l'élaboration intellectuelle, la conception, l'idée. On peut ne s'occuper que de celle-ci, que du sujet : c'est le tort des littérateurs et du gros du public. On peut tout embrasser, pensée et réalisation plastique de la pensée, fond et forme : on le doit; point de critique sérieuse et utile en dehors de cette marche. Cependant il est bien permis parfois d'adopter l'une ou l'autre manière, lorsqu'on est exposé, à cause de la multitude des objets que l'on a à passer en revue, à tomber dans la monotonie en les encadrant tous de la même façon. C'est pourquoi nous venons d'étudier le dessin de M. Gustave Doré, représentant *Ugolin et ses fils*, au seul point de vue du sujet. Nous avons fait une amplification littéraire sur le court passage du Dante qui a donné lieu à tant de fortes créations plastiques.

Nous voulons toutefois faire remarquer que, dans cette page, sous cette forme un peu lyrique était contenu un mode d'examen critique particulier. Nous nous sommes appliqué à déduire de l'état déterminé, précis, dans lequel l'auteur nous présente ses malheureux affamés, les diverses circonstances par lesquelles ils ont dû passer pour y arriver, circonstances que résume la situation dans laquelle on nous les montre. Eh bien, ce point de vue, qui au fond était celui auquel nous nous sommes presque uniquement placé

pour juger l'œuvre de M. Doré, il faudra toujours l'admettre dans toute étude d'œuvre d'art. Car les arts plastiques ne pouvant comme le récit peindre successivement toutes les phases d'une action, sont obligés de choisir le moment culminant de cette action; or le moment culminant c'est celui dans lequel se trouvent condensés tous les autres; le moment culminant de l'histoire de la mort d'Ugolin, c'est celui où les souffrances sont à leur comble; si l'œuvre plastique ne résume pas toutes les souffrances antérieures, c'est que l'artiste n'a pas su choisir le moment le plus caractéristique de tous. On est donc fondé en présence d'un tableau à reconstruire le passé, un passé voisin encore, des personnages qu'on a sous les yeux; on doit rechercher ce qui s'est accompli quelques minutes, quelques heures auparavant, si l'on veut être bien en état de juger de l'exactitude de l'action, des expressions, des mouvements.

Voici un autre bois emprunté à *l'Enfer* du Dante, de M. Gustave Doré. Ciel sombre, atmosphère pesante, rochers affreux et inaccessibles, mer aux eaux lourdes et glauques roulant les damnés en proie à d'horribles souffrances; la composition est grandiose et terrible. Au milieu, le Dante conduit par Virgile magnifiquement drapé. Que cette scène est puissamment triste! Pour ne citer qu'un détail, très-important il est vrai, il faut faire remarquer que les principales lignes, pures de tout accident, sont d'abord un horizon immense plusieurs fois répété par la bande lumineuse, mornement lumineuse, et par les bandes noires de nuages qui surmontent immédiatement les flots; puis une ligne verticale répétée aussi par les implacables falaises noires et désolées qui forment le seul décor de ce lieu funèbre. Eh bien, ces deux lignes arides et nues sont d'un grand effet esthétique, parce qu'elles parlent de l'infini et encadrent dans l'infini l'action désespérée à laquelle on assiste.

ux qualités intrinsèques de ce bas-relief en bronze s'ajoute le mérite du mystérieux, et les archéologues érudits et les curieux auront longtemps de quoi exercer leur sagacité dans cette pièce. On ne sait d'une façon précise ni de qui elle est, ni d'où elle vient, ni quel est son âge.

Et pourtant, voyez comme la science a fait des progrès et à quels résultats elle arrive! Résultats dus surtout (c'en est une autre application) à cette facilité des communications qui caractérise notre temps,

l'énorme échange d'idées et de connaissances qui s'est accompli depuis peu : il n'y a pas à douter que ce morceau ne soit italien, ne soit lombard et ne soit du quinzième siècle. Il y a plus, il est certainement des dernières années du quinzième siècle.

C'est que chaque âge et chaque localité ont leur caractère, leur style, leurs types, leurs procédés, leurs habitudes, leurs traditions, leurs sujets favoris, souvent leurs attributs spéciaux. Du moins, il en était ainsi naguère. Et cela s'explique bien facilement : ces nuances tranchées n'ont rien de bien étonnant. Autrefois chaque ville était un État. Elle avait ses barrières, son territoire ouvert ou plutôt fermé par une viabilité peu complète, peu sûr à parcourir, hérissé de châteaux d'où sortait le pillage, et infesté de routiers, enveloppé de murailles de la Chine par des lignes innombrables de douanes et par des péages. On voyageait infiniment peu. Tel fut le monde pendant onze cents ans, depuis la chute de l'empire romain jusqu'au seizième siècle. On conçoit qu'il n'y avait pas là de quoi fusionner les races, les mœurs et les goûts. Chacun donc vivant chez soi, ne voyant qu'un petit nombre d'hommes et de femmes, n'ayant de communion qu'avec eux, se façonnait à l'image de ses compatriotes, les reflétait dans son âme, dans ses pensées et dans ses sentiments comme eux le reflétaient, et si bien qu'il y avait entre des citoyens de cités comparativement peu éloignées beaucoup plus de distance qu'il n'y en a aujourd'hui entre nous et les Américains du Sud.

Les arts ont exprimé ces similitudes d'une part et ces divergences de l'autre avec une grande force. Cette Vierge en est un frappant exemple. Rien n'indique mieux le temps des Visconti et des Sforza.

C'est le moment où l'art s'est dégagé des langes du gothique. La forme s'est émancipée du mysticisme. Le moyen âge essentiellement religieux méprisait le corps, ne songeait qu'à l'âme : du moins tel est le fond de ses doctrines. De là dans les arts une anatomie enfantine, un nu qui n'a été aucunement étudié. Le quinzième siècle bouleverse tout cela, et remet, artistiquement parlant, la chair en honneur. On étudie le nu et l'on fait des corps vraiment humains; on y recherche même la beauté. Les muscles apparaissent, la maigreur infime fait place à une carnation riche; les contours s'arrondissent; les membres se dénouent; le mouvement est délibéré, équilibré; la grâce se montre, et sous les draperies on devine des corps. En même temps les expressions se vivifient.

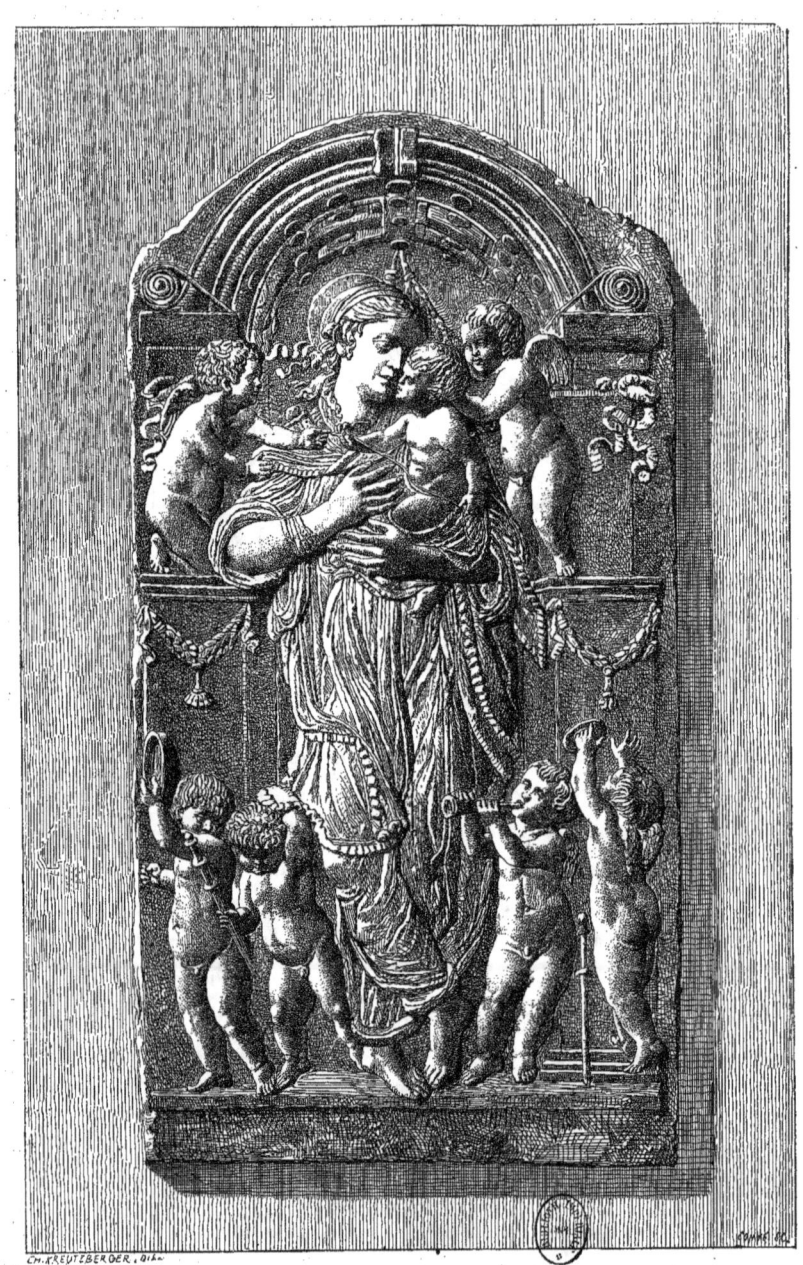

Histoire du travail. — BAS-RELIEF EN BRONZE (XV^e SIÈCLE).

Il y a plus, d'un seul bond — et l'impulsion est rarement venue de la contemplation des œuvres antiques méprisées si longtemps comme païenne — la représentation de la figure humaine arrive à la force et au caractère. Tels sont la Vierge et les anges que nous avons sous les yeux.

Cette femme est puissante et d'une riche nature. Son col est ferme et vigoureux, ses bras sont beaux, ses mains nourries. J'en dirai autant des enfants. La draperie est mouvementée et incidentée. Rien de plus gracieux et de plus vrai en même temps que ces chérubins. L'attitude de celui qui, agenouillé sur la moulure du piédroit de la niche, tend les bras au Sauveur est très-remarquable : tout le corps suit bien les bras et le visage ; la bouche surtout exprime parfaitement le désir et la demande respectueux. L'attitude de tête de l'enfant Jésus est aussi excellente de naturel. Ceux du bas, celui surtout qui élève ses deux mains vers le Dieu, sont parfaits. Nous recommandons ce dernier comme un modèle de dessin et de modelé.

On a voulu voir dans cette pièce la figure de la Charité. Nous contestons énergiquement cette dénomination. Oui sans doute, à première vue, l'idée qui vient tout d'abord est celle-là : une femme entourée d'enfants qui la supplient, qui s'abritent sous les plis de sa robe, c'est toujours ainsi qu'on représente la Vertu théologale. Mais comment avoir un doute ici ? Ce ne sont pas des enfants qui l'entourent : ce sont des anges, et des anges qui célèbrent les louanges de quelqu'un, qui ne peut évidemment être que Dieu. Un seul enfant n'a pas d'ailes : c'est le Sauveur. L'auréole de la Vierge nous confirme en outre surabondamment dans cette opinion.

ETTE magnifique crédence est un chef-d'œuvre que nous attribuerions volontiers au commencement du quinzième siècle. Les considérations qui précèdent s'y appliquent, quoique dans une mesure un peu restreinte. Ainsi, il est bien vrai qu'ici la forme plastique commence à se rectifier et à s'épanouir, à s'arrondir, à s'animer, à jouer librement ; toutefois elle ne fait que commencer ; elle n'est pas arrivée dans le voisinage du terme de son évolution, comme dans le bas-relief de la Vierge. C'est donc de l'art du moyen âge et nullement de la Renaissance que nous

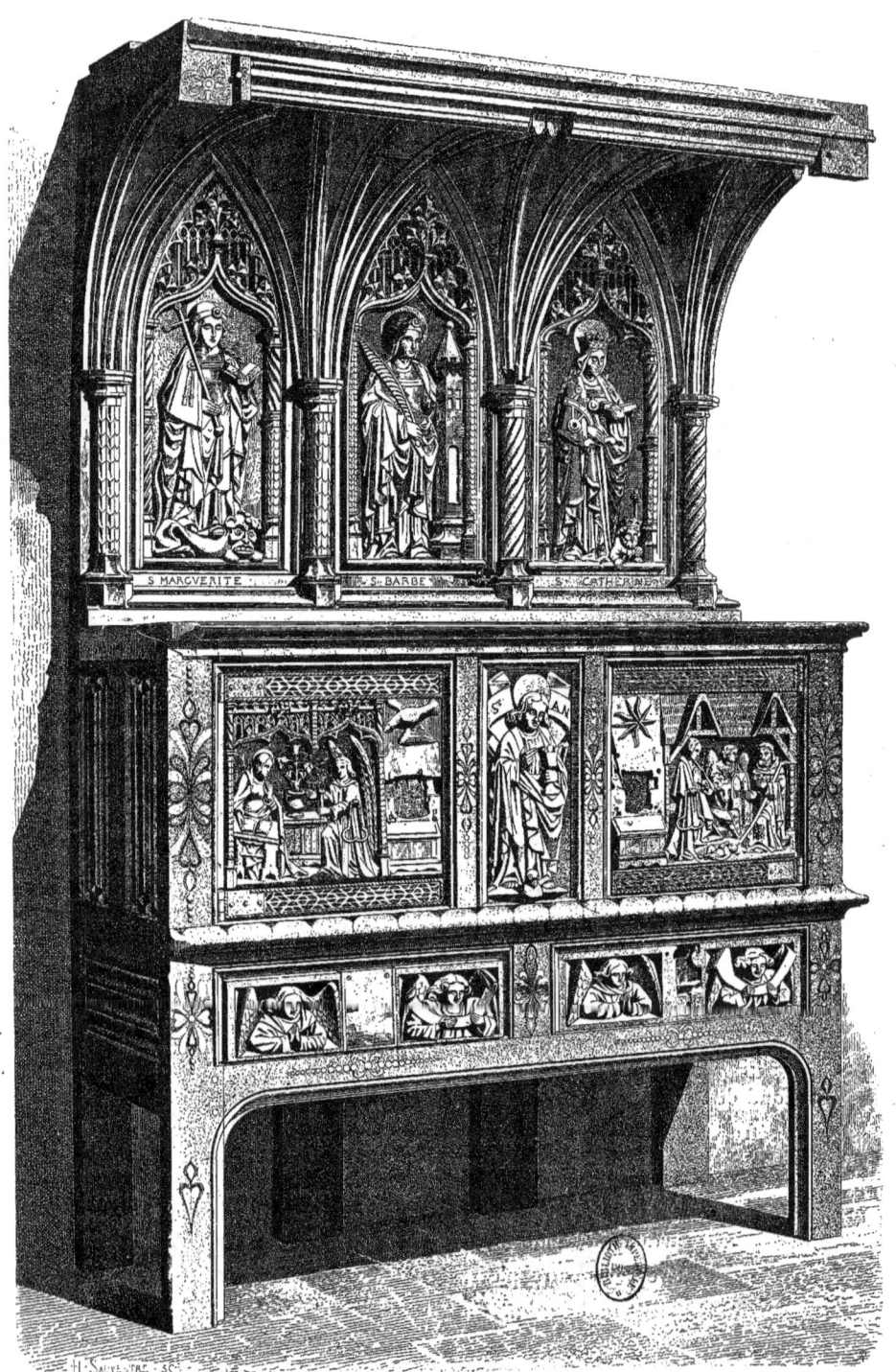

Histoire du travail. — CRÉDENCE (XVᵉ SIÈCLE).

avons sous les yeux. Et remarquons bien qu'ici la forme s'est humanisée sans que le sentiment s'y soit affaibli.

Sans doute, les figures sont d'un bon dessin, d'un bon agencement, bien drapées, richement et avec style; les attitudes sont justes, et dans leur immobilité la vie est évidente : je parle des trois saintes du haut, sainte Marguerite, sainte Barbe et sainte Catherine.

J'en dirai autant des deux anges en prière qui passent leur buste à travers les fenêtres formées par les caissons des tiroirs (les deux autres montrent du doigt la légende écrite sur la banderole qui les ceint). Quant aux personnages des scènes sculptées sur les vantaux du corps principal, cela est plus vrai encore, et ces scènes sont pleines d'animation. Ici, c'est l'*Annonciation*; là, l'*Adoration des bergers*.

Eh bien, cette allure dégagée des figures ne leur enlève rien de leur caractère éminemment religieux et mystique.

Entrons maintenant dans le détail de ces bas-reliefs.

Dans l'*Annonciation*, on voit bien que la Vierge était agenouillée à son prie-Dieu et y lisait un livre saint qu'une de ses mains n'a pas encore quitté; à l'apparition de l'ange, elle se lève, et le geste de sa main droite indique la surprise, en même temps qu'un mouvement de retraite de son corps et de son cou exprime une sorte de crainte pleine d'humilité. L'ange qui s'avance avec une certaine impétuosité paraît parler avec une chaleur solennelle.

On remarquera la finesse du décor, brodé à jour, pourrait-on dire, qui, s'appuyant sur deux colonnettes légères, forme l'appartement de la Vierge.

A côté, un toit de chaume, des bergers, un vieillard et un jeune homme en contemplation et en prière; au fond, un ange. Nous avons pensé un moment que ces personnages représentaient les trois mages venus du fond de l'Orient guidés par une étoile mystérieuse; et l'étoile nous paraît bien être là au dehors et à gauche de la toiture; mais, en acceptant cette interprétation, les trois mages n'eussent été que deux. La tête du bœuf est visible en avant de l'auge. Mais nous n'avons pas fait encore de description générale du meuble. Il a la forme d'un bahut à tiroirs et à vantaux, surélevé sur quatre pieds. Les sujets religieux que nous venons de décrire semblent indiquer qu'il a fait partie du mobilier d'une sacristie.

Le dessus du corps du bahut servait sans doute de tablette pour recevoir des vases et autres objets. Un riche dais, composé de trois voussures dont les retombées viennent s'ajuster sur quatre colonnes, surmonte un fond composé de trois arcs ogives dont les tympans formant niches sont ornés des figures de saintes que nous avons dites. Cette crédence est

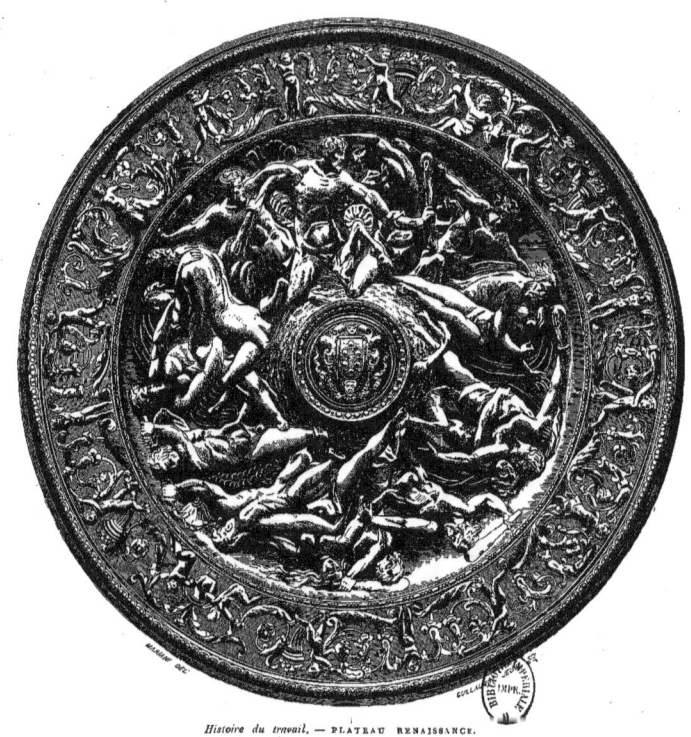

Histoire du travail. — PLATEAU RENAISSANCE.

d'une hauteur comparativement petite puisqu'elle ne mesure que deux mètres. Elle est couverte sur toutes ses faces de peintures et de dorures. Une des serrures, celle du tiroir de gauche, est restée en place; on remarquera qu'elle est posée en travers. La trace de celles de l'autre tiroir et des deux portes est évidente. A ces dernières sont adaptées aussi deux poignées légères en fer; elles sont pendantes et assez bien placées pour se confondre de prime abord avec les plis accentués des

habits de l'ange à gauche, et du jeune berger à droite. Ces anciens ne négligeaient aucun détail.

On le voit bien en considérant avec attention toutes les petites sculptures qui enrichissent ce meuble : les unes, les principales, vigoureuses et retentissantes, si je puis dire; les autres, qui les encadrent et les accompagnent, discrètes et fines. Telles sont aussi toutes ces gravures qui courent le long des pieds et des montants unis du meuble, et qui ressemblent à de délicats estampages.

A cette époque, on ne faisait rien à demi ni à la hâte; on n'était pas pressé. Il est vrai que le temps valait moins d'argent et fuyait beaucoup moins vite; la vie n'était pas chargée comme aujourd'hui. Les gens d'alors, que nous considérons sous certains rapports comme des barbares, en étaient-ils plus malheureux ?

E plateau Renaissance porte tous les signes de sa grande époque.

Il a le style, il a le caractère, il a la force, il a l'abondance, il a la haute harmonie et la beauté de ce grand seizième siècle.

Et quelle belle proportion entre ses parties! comme ce cordon d'enfants et d'arabesques, si plein de relief pourtant, est bien à sa place auprès des vigoureuses saillies de la zone principale! comme il s'efface bien auprès d'elle, tout en se montrant assez pour la soutenir.

J'ai parlé de caractère. Qu'est-ce? Ce n'est ni le style, ni la beauté, ni même l'expression. Ou plutôt, c'est l'expression générale latente et due surtout à l'auteur plus qu'à l'action qu'il représente; c'est la personnalité toute fraîche de l'auteur, ou même de son époque, imprimée dans un personnage plastique, dans sa physionomie, dans son allure, dans son type. Le caractère est généralement naïf; il appartient surtout aux époques jeunes, et c'est pourquoi il est souvent séparé de la correction et de la perfection dues aux époques plus avancées! Les marbres d'Égine ont du caractère; les bas-reliefs assyriens ont du caractère; les figures tracées sur les vases étrusques ont du caractère; le quinzième siècle a beaucoup de caractère.

L'exposition de M. Aucoc n'était pas une des moins intéressantes.

Ce qui nous a paru la caractériser principalement, c'est la distinction.

Les formes, le décor des pièces exhibées au Champ de Mars étaient en parfait rapport avec le style, et avec ce que j'appellerai l'esprit de ces mêmes pièces.

Ajoutez à cela une exécution très-soignée et du goût, vous aurez un total qui fait honneur à notre orfévrerie. On sera de notre avis sur ces divers points, en jetant les yeux sur les accessoires du nécessaire de toilette en vermeil, Louis XVI, ici gravé.

Le pot à eau s'élève avec une fierté sévère. Oui, fierté, nous ne craignons pas d'appliquer ce mot à un objet matériel sans rapport avec la figure et l'expression humaines, ou plutôt à des lignes et à des surfaces. La ligne en elle-même est une expression, et pour les délicats esthéticiens, elle est une musique qui peut rendre tous les sentiments sinon toutes les idées. L'une est molle, languissante, amoureuse; l'autre est ferme, dure et exprime l'inaccessibilité; l'autre est capricieuse, folle et légère; celle-ci est gaie; celle-là est mélancolique; telle autre est désagréable et repoussante : n'est-ce pas vrai, ces distinctions? est-ce que je joue sur les mots ou que je m'abuse? Non pas, et voici pourquoi : toute forme a le don d'affecter l'homme d'une certaine façon; et comme les manières de le toucher sont variées à l'infini dans les nuances, et que les formes sont infiniment variées, il en résulte que chaque contour perçu répand chez l'homme non-seulement une sensation, mais une émotion particulière.

Donc, ici les lignes parlent de dignité et de noblesse. Cette orfévrerie conviendrait à quelque grande dame un peu hautaine (la hauteur ne messied pas à tout le monde). Mais il faudrait aussi qu'elle fût jeune et très-élégante. Ces guirlandes de fleurs et ces rubans légers appartiennent de droit à la jeunesse. Plus tard les fleurs sont fanées.

La forme de la cuvette est ronde et commode; cette pièce est large, l'on peut s'y plonger à l'aise les deux mains. Or cela est précieux, car cette qualité de l'ampleur des dimensions n'est ni le propre de l'orfévrerie de toilette (à cause du prix de la matière), ni la spécialité des meubles de toilette français. En vérité, il y a là une réforme à faire et qui est heureusement en bonne

voie pour s'accomplir. Lorsqu'on contemple ce qui servait de lavabo à nos aïeux, à nos contemporains d'hier, et ce qui en sert encore dans bon nombre de petites villes, on se demande si nos aïeux n'étaient pas d'une saleté re-

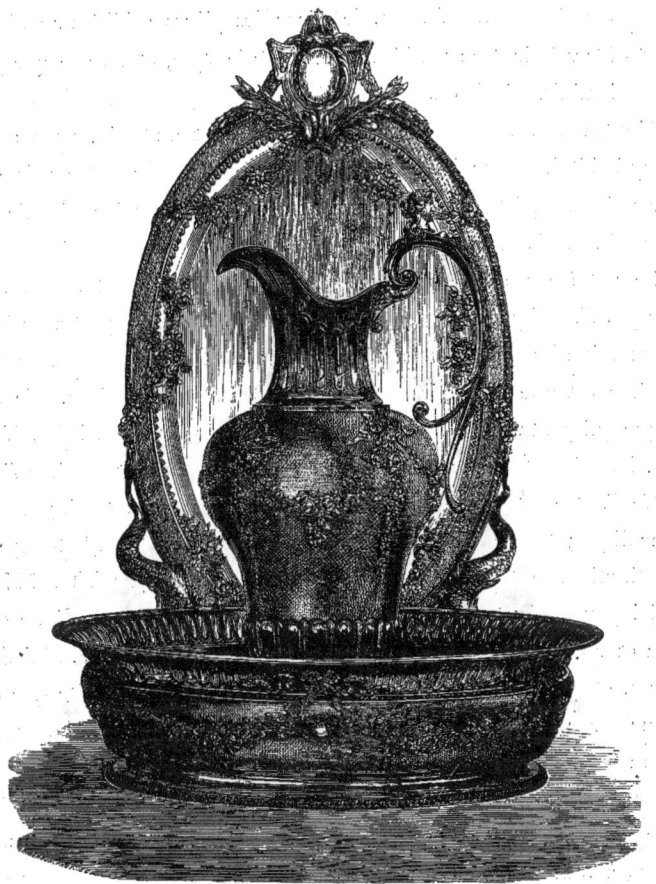

LAVABO ET MIROIR LOUIS XVI EN VERMEIL, PAR M. AUCOC.

poussante. Et entre nous soit dit, je le crois fermement : on se débarbouillait naguère, passez-moi le mot, avec une pincée d'ouate légèrement trempée dans l'eau; on fuyait l'eau. Grâce aux Anglais, il n'en sera bientôt plus ainsi nulle part : des ablutions abondantes nous purifient. Et voilà pourquoi même en vermeil M. Aucoc fait des cuvettes qui permettent d'être propre.

e meuble anglais que nous donnons ici est en ébène incrusté d'ivoire avec des cartouches en porcelaine pâte tendre, fond céladon à figures en relief blanches. On faisait, au siècle dernier, beaucoup de meubles de ce genre chez nos voisins. C'est de cette époque que s'est inspiré l'auteur de celui-ci; il nous en rappelle un autre qui figurait au Champ de Mars et qui était en bois de citronnier relevé de bronzes dorés et de cartouches comme ceux que nous venons de décrire; c'était une imitation du rococo britannique;

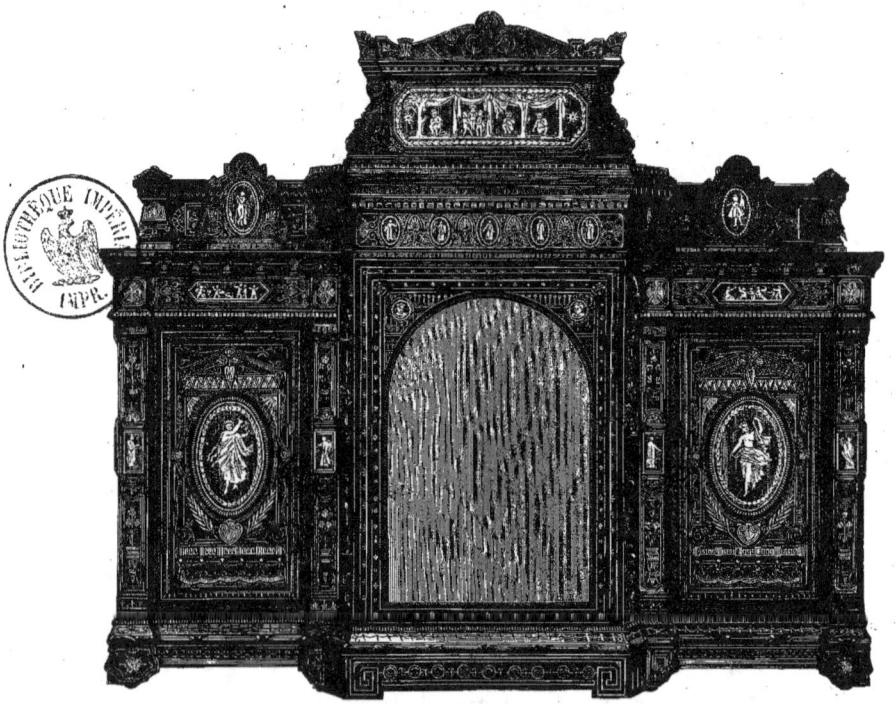

MEUBLE EN ÉBÈNE INCRUSTÉ D'IVOIRE, PAR LAMB, DE MANCHESTER.

l'exécution en était parfaite, mais le goût fort contestable. Il en est de même de celui-ci : les détails sont fins, abondants, habilement travaillés, très-curieux, originaux, mais ils sont trop nombreux et forment un ensemble papillotant. D'un autre côté, la forme générale est lourde à l'extrême; les divisions, attique

et mansardes, et surtout le couronnement qui affecte la forme très-caractérisée d'un sarcophage, n'ont ni sens, ni intérêt, ni élégance. Avec beaucoup de qualités, cette pièce a le principal défaut que peut avoir un meuble anglais : la lourdeur extrême.

En parcourant la grande galerie des machines, le visiteur s'arrêtait, étonné, devant un pavillon de style mauresque, qui, porté sur ses minces colonnes, se dressait comme une tente au-dessus du promenoir aérien.

Contraste étrange ! l'œuvre la plus fraîche et la plus brillante de l'imagination et de la fantaisie orientales, un avant-corps des cours de l'Alhambra, transporté de Grenade la Vermeille au Palais de l'Industrie, servait de portique à la classe 53, qui renfermait les engins les plus puissants qu'aient pu créer le génie industriel, la science et le calcul. D'éclatantes banderoles flottent au-dessus du dôme brodé comme une riche étoffe et dont les entrelacements variés à l'infini s'étendent et se dentèlent sur toutes les parties de l'édifice. Le bleu et le rouge s'enlevant sur un fond d'or permettent à l'œil de suivre les capricieuses combinaisons des lignes et font mieux ressortir le relief des arabesques.

Une nappe d'eau tombant des bords du dôme dans un bassin en cristal forme un rideau diaphane au devant des arcs latéraux dont le cintre allongé repose en fer de cheval sur l'entablement de frêles colonnettes. Une pompe aux puissantes allures, actionnée par une machine à vapeur verticale, alimente cette nappe d'eau. C'est la partie essentielle de l'Exposition, l'engin dont le jeu et les effets sont soumis au public. Le pavillon mauresque n'est là que pour servir de décoration et de cadre, comme la partie monumentale d'un château d'eau sert de décoration architectonique à la machine hydraulique qui fournit l'eau nécessaire aux besoins de la population. Nous nous occuperons donc exclusivement de l'appareil hydraulique et de son moteur.

MM. Hermann-Lachapelle et Ch. Glover sont des constructeurs habiles et d'intelligents industriels. L'Exposition eût suffi pour établir leur réputation, s'ils ne l'avaient déjà conquise avec une énergie et une activité remarquables. Leurs machines fonctionnaient au Champ de Mars en cinq endroits,

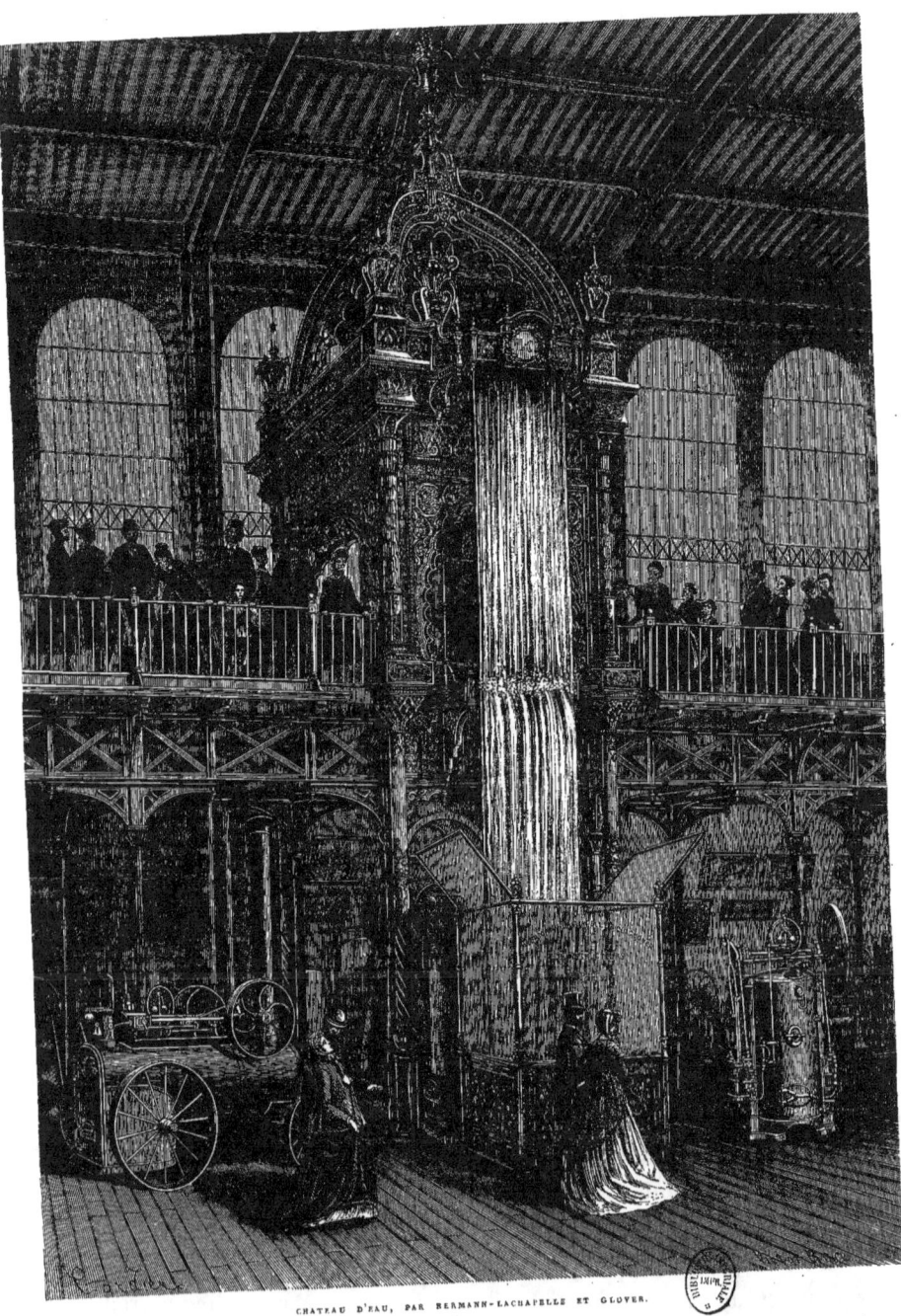

CHATEAU D'EAU, PAR HERMANN-LACHAPELLE ET GLOVER.

et leurs appareils à boissons gazeuses n'ont cessé d'y fabriquer pendant toute la durée de l'Exposition.

La place que la Commission avait assignée à leur château d'eau n'était pas la plus favorable. La nappe d'eau ne coulait pas toujours aussi abondante ni aussi limpide que celle qui, après avoir jailli de la fontaine des Lions, va remplir à l'Alhambra les bassins en marbre blanc de la cour des bains. Dans la galerie, l'eau et la vapeur parcimonieusement partagées aux exposants ne permettaient aux machines que de marcher d'une manière lente et pénible; plus près de la berge, à côté de la grande pièce d'eau du parc, la même pompe actionnée par sa machine, librement chauffée comme elle devait l'être, eût élevé sans fatigue cent mille litres à l'heure, trois mille mètres cubes en vingt-quatre heures, quantité suffisante pour approvisionner une ville de 30 000 âmes, en supposant une consommation journalière de 100 litres par habitant, deux fois plus qu'ils en ont dans la plupart des villes de France.

L'eau joue un rôle immense dans l'alimentation, dans l'hygiène, dans l'industrie des populations; s'en approvisionner et la distribuer au mieux des besoins a toujours été une des grandes préoccupations des peuples civilisés. De là ce grand nombre de machines hydrauliques de tout genre qu'on voyait à l'Exposition. En établissant leurs appareils, MM. Hermann-Lachapelle et Ch. Glover ont voulu fournir aux villes, aux communes, aux établissements industriels et aux exploitations agricoles, des engins hydrauliques : — d'un rendement parfaitement exact et sûr, déterminé à l'avance; — d'une installation prompte et facile; — d'un entretien aisé et peu coûteux; — d'un prix relativement bas et qui ne soit pas susceptible de ces écarts qui déroutent les prévisions et détruisent l'équilibre des budgets.

La pompe et le moteur sont accolés et réunis sur le même socle d'assise. Leur disposition verticale, leurs dimensions proportionnelles et leurs formes harmoniques donnent à l'ensemble un aspect monumental. Ils arrivent à destination tout montés, et occupent peu de place; un seul homme peut suffire à leur surveillance et à leur conduite.

Les pompes sont à *pistons plongeurs;* c'est le seul système qui puisse élever de grandes masses d'eau à de grandes hauteurs, sans perte notable de travail et de force. Dans les essais comparatifs, faits par la ville de Paris, il a été reconnu que les pompes à pistons plongeurs avaient un rendement effectif de près de quatre-vingt-dix-huit pour cent, tandis qu'on obtenait à peine

POMPE ET MOTEUR HYDRAULIQUES, PAR HERMANN-LACHAPELLE ET CH. GLOVER.

de quarante à soixante pour cent avec les autres systèmes; aussi est-ce le seul qu'elle ait adopté pour ses grandes usines élévatoires de Saint-Maurice, de Chaillot et d'Asnières. Les pistons sont en bronze; les clapets sont parfaitement ajustés sur leurs supports; leur visite est des plus faciles, il suffit de dévisser les couvercles des ouvertures placées en face.

Le réservoir d'air est très-grand, avantage énorme qui assure la régularité de la marche et l'égalité du jet. Il sert d'appui aux bâtis qui portent les coussinets dans lesquels fonctionnent l'arbre à double manivelle qui met en jeu les bielles des pompes équilibrées aux flancs de réservoir, et le prolongement de l'arbre de la machine, qui lui transmet directement le mouvement par engrenage. Les pompes et le réservoir sont fixés par des boulons à écrous sur un socle en fonte portant les bouches d'aspiration et de refoulement.

Ces pompes sont actionnées par des machines verticales montées sur socle-bâti isolateur. C'est le type des moteurs de petite force le plus remarquable et sans contredit le plus parfait de tous ceux du même genre produits jusqu'ici. Il est suffisant pour faire la fortune et entretenir l'activité de la maison Hermann-Lachapelle et Glover, dont les ateliers pourvus de l'outillage mécanique le plus complet et le mieux approprié livrent aujourd'hui une machine par jour. Résultat remarquable, surtout si l'on songe qu'elle exposait en 1862 à Londres une des premières machines à vapeur qu'elle ait construites.

Le socle-bâti isolateur qui caractérise le type porte toute la machine et lui donne une grande stabilité et de l'élégance. Il isole complétement la chaudière, assise sur le socle, de tous les organes du mouvement groupés en parfait équilibre sur les colonnes et sur l'entablement. Les inconvénients si nombreux qui résultent de l'adhérence des pièces du mécanisme sur la chaudière, et qu'on regardait comme inhérents à toutes les machines portatives ou locomobiles, sont ainsi évités.

La chaudière est verticale, à bouilleurs horizontaux croisés et à foyer intérieur. Le feu y est enfermé dans un fourneau circulaire dont les parois sont entièrement baignées par l'eau. Les bouilleurs pris en plein par le feu brisent la flamme; les gaz de combustion se trouvent ainsi retenus dans un espace assez vaste pour qu'ils s'y mêlent intimement à l'air et où règne une température assez haute pour qu'ils brûlent avant d'arriver à la cheminée. Toute la sur-

face de chauffe reçoit donc l'action directe de la flamme des gaz chauds et du rayonnement de la couche incandescente; tout le calorique est utilisé.

Un bac réchauffeur fournit à la pompe d'alimentation l'eau chauffée à 80 degrés par la vapeur d'échappement. Le cylindre est à enveloppe à circulation de vapeur; les serrages sont à vis et les articulations à rotule. Chaque machine est pourvue d'un régulateur et d'une détente variable.

La série des pompes est de sept numéros classés suivant leur rendement, qui est de 3000 à 100 000 litres à l'heure. La force des machines s'étend de 1 cheval à 15 chevaux-vapeur. Le rendement de la pompe et la hauteur à laquelle l'eau doit être élevée déterminent la force qu'on doit appliquer. Le prix de ces installations complètes varie de 2900 à 18 000 francs. Un château d'eau ordinaire du même produit coûterait le double; son installation serait longue, ennuyeuse, son rendement moins sûr, son entretien moins aisé et plus coûteux.

En créant ces engins hydrauliques si commodes, si faciles à installer, à entretenir et à conduire, d'un rendement si sûr, MM. Hermann-Lachapelle et Ch. Glover ont rendu un grand service à une foule de localités qui manquent d'eau, cette condition première du bien-être et de la santé des populations.

FIN DU PREMIER VOLUME.

TABLE DES MATIÈRES

	Pages.
AVANT-PROPOS.	4

NOTICES ET GRAVURES.

	Pages.
Coupe de courses, par Fannière frères.	7
Piano Louis XVI, par Henri Herz.	9
Vitrine de l'Exposition, de la maison A. Mame et fils.	11
La Colonnade à Potsdam.	12
Jardins suspendus de Babylone.	13
Châsse romane, par Trioullier et fils.	15
Aiguière en lapis, par Ch. Duron.	17
Coupe en agate orientale, par Ch. Duron.	19
Reliure du treizième siècle, appartenant à M. Firmin Didot. (*Histoire du travail*.)	21
Écrin ancien en ivoire. (*Histoire du travail*.)	22
La Ferme, d'après Constable.	23
Marie-Antoinette et ses enfants, d'après Mme Vigée-Lebrun.	24
Vénus, d'après Goltzius.	25
Pot à bière, par Elkington, de Londres.	26
Table en argent repoussé, par Elkington, de Londres.	27
Plateau de la table d'Elkington.	28
Vitrine de l'Exposition, de la maison Hachette et Cie.	29
Trois vignettes extraites de *l'Oiseau* de Michelet, pages.	30, 32 et 34
Kara Fatma, reine des Bachi-Bouzouks, par de Neuville.	31
Don Quichotte, par G. Doré.	33
Coupe en argent, exécutée par Froment-Meurice.	35
Aiguière en cristal de roche émaillé, exécutée par Froment-Meurice.	37
Prie-Dieu gothique, par A. Giroux.	40
Vase en argent pour prix de concours agricole.	41
Armes anciennes. (*Histoire du travail*.)	43
Brûle-parfums en bronze doré et jaspe fleuri, par Gouthière.	45
Glace Renaissance, en bois sculpté, par M. Buquet.	47
La Gardeuse de moutons, par Jacques.	49
Montre du dix-septième siècle. (*Histoire du travail*.)	50
Hanap en argent ciselé, par Fannière frères.	52
Pavillon de MM. Frainais et Gramagnac.	53
Robe en point d'Alençon, par MM. Frainais et Gramagnac.	56
Cabinet à bijoux, par M. Roudillon.	58
Vase en fonte de fer, par M. Durenne.	61
Miroir style grec, exécuté par M. Rouvenat.	64
Diadème style Henri II, par M. Rouvenat.	65
Broche grecque, par M. Rouvenat.	65
Kiosque de la maison Cheuvreux-Aubertot.	67
Cachemire des Indes, de la maison Cheuvreux-Aubertot.	69
Mouchoir de Valenciennes, de la maison Cheuvreux-Aubertot.	71
Mantille de Chantilly, de la maison Cheuvreux-Aubertot.	73

TABLE DES MATIÈRES.

	Pages.
Volant en point d'Alençon, de la maison Cheuvreux-Aubertot.	75
Rideau brodé de Tarare, de la maison Cheuvreux-Aubertot.	76
Statues du treizième siècle. (*Histoire du travail.*)	77
Stalle du treizième siècle. (*Histoire du travail*).	79
Canapé Louis XV, par Boucher, tapisserie des Gobelins. (*Histoire du travail.*)	81
Cartel. (*Histoire du travail.*).	83
Château de Saint-Germain-en-Laye.	84
Tombeau du poëte Saadi, à Chiraz.	85
Peinture en émail, de Léonard Limosin. (*Histoire du travail.*)	87
Salière, par Benvenuto Cellini. (*Histoire du travail.*)	87
Exposition de MM. Albaret et Cie, vue d'ensemble.	88
Seau à glace, par Christofle et Cie.	89
Cafetière style Louis XVI, par Christofle et Cie.	91
Toilette style Louis XVI, par Christofle et Cie.	93
Accessoires de la toilette Louis XVI, par Christofle et Cie.	95
Pot à eau de la toilette de Louis XVI, par Christofle et Cie.	97
Service à thé, style grec, par Christofle et Cie.	99
Service à café turc, par Christofle et Cie.	101
Coffret à bijoux, par Christofle et Cie.	103
Candélabre Louis XVI, par Christofle et Cie.	105
Surtout Louis XVI, par Christofle et Cie.	107
Bronzes incrustés d'argent, par Christofle et Cie.	109
Émaux à cloisons rapportées.	111
Enlèvement de Ganymède, par Veyrat.	113
Parc de Rambouillet, par Daubigny.	115
La Fille, fable de La Fontaine, par G. Doré.	117
Le Singe et le Chat, fable de La Fontaine, par G. Doré.	119
Cabinet pour objets d'art, par Sauvrezy.	121
Serment de Louis XI, vitrail par Gesta, de Toulouse.	123
Branche d'églantine en brillants, par O. Massin.	125
Médaillon, par O. Massin.	125
Diadème de brillants et de perles, par O. Massin.	127
Diadème Briolette, par O. Massin.	129
Pendant de cou, style Louis XIV, par O. Massin.	129
Broche, camée émeraude, par O. Massin.	131
Scène d'*Atala*, par G. Doré.	133
Serrure Louis XVI, par Huby.	135
Clefs en acier, par Huby.	136
Sainte Germaine, vitrail, par Gesta, de Toulouse.	137
Sainte Germaine, vitrail, par Gesta, de Toulouse.	139
Pendule Renaissance, par Baugrand.	141
Ostensoir du treizième siècle, par Thiéry.	143
Calice, par Thiéry.	144
Métamorphoses du sphinx de l'euphorbe, par Germer-Baillière.	145
Éclosion du cousin dans le marécage.	146
Métamorphoses du hanneton commun.	147
Statue colossale en diorite du roi Schafra. (*Histoire du travail.*)	149
Sceptre chinois. (*Histoire du travail.*).	151
Flambeau d'autel japonais. (*Histoire du travail.*).	151
Brûle-parfums japonais en bronze. (*Histoire du travail.*).	152
Vénus Proserpine, en terre cuite. (*Histoire du travail.*).	153
Reliquaire du trésor de Bâle. (*Histoire du travail.*)	154
Polyptique en ivoire. (*Histoire du travail.*).	155
Meuble Renaissance, ébène incrusté d'ivoire, — détails par Jackson et Graham, de Londres.	157
Meuble Renaissance, ébène incrusté d'ivoire, — détails par Jackson et Graham, de Londres.	159
Paroissien romain, d'après les imprimés du quinzième siècle.	160
Paroissien romain, d'après les imprimés du quinzième siècle.	161
Paroissien romain, d'après les imprimés du quinzième siècle.	162
Paroissien romain, d'après les imprimés du quinzième siècle.	163
Copie du Livre d'Heures de Catherine de Médicis.	164
Miroir style grec, par Servant.	165
Vase en bronze, style grec, par Servant.	167
Le Captif, par Gérôme.	169
Grille en fer forgé, par Barnard-Bishop et Barnard frères, de Warwick (Angleterre).	171
Grille en fer forgé, par Barnard-Bishop et Barnard frères, de Warwick (Angleterre).	173
Vase chinois en bronze. (*Histoire du travail.*)	175
Vierge de Michel-Ange. (*Histoire du travail.*)	177
Cabinet à médailles, par Diehl.	179
Table, genre grec, par Diehl.	181
Le Crépuscule, par Corot.	184
Épées. Collection de M. le comte de Nieuwerkerke. (*Histoire du travail.*).	187
Épée Renaissance. Collection de M. le comte de Nieuwerkerke. (*Histoire du travail.*)	188
Henri de Guise et sa mère, par Ch. Comte.	189
Berline de gala Louis XV, par Kellner.	191
Bouclier en argent et en fer, par Elkington, de Londres.	193
Échiquier Renaissance en émail cloisonné, par Elkington, de Londres.	195
Fragment de la table de l'échiquier.	195

TABLE DES MATIÈRES.

	Pages.
Buffet en chêne, par Elkington, de Londres.	197
Bronze, par Foley.	199
Pièces de surtout pompéien en argent doré et émaillé, par Elkington, de Londres.	200
Pièces de surtout pompéien en argent doré et émaillé, par Elkington, de Londres.	201
Coffre à bijoux en bronze doré et émaillé, par Elkington, de Londres.	203
Aiguière en argent repoussé, par Elkington, de Londres.	204
Plateau de l'aiguière, par Elkington, de Londres.	205
Éventail en taffetas, par Guérin-Brécheux.	207
Éventail en soie, bordé d'application de Bruxelles, par Guérin-Brécheux.	208
Éventail de la reine de Portugal, monté en écaille et en nacre, par Guérin-Brécheux.	208
Faïence d'Oiron. (*Histoire du travail*.)	209
Locomobile, par Albaret et Cie.	211
Lavabo en faïence de Rennes. (*Histoire du travail*.)	
Faïence d'Urbino. (*Histoire du travail*.)	214
Fragment d'un sarcophage. Art romain de l'époque impériale. (*Histoire du travail*.)	215
Pendule de Marie-Antoinette. (*Histoire du travail*.)	216
Éventail, par Boucher. (*Histoire du travail*.)	217
Ugolin et ses enfants, par Gustave Doré	219
Le Dante et Virgile, par Gustave Doré	221
Bas-relief en bronze du quinzième siècle. (*Histoire du travail*.)	225
Crédence du quinzième siècle. (*Histoire du travail*.)	227
Plateau Renaissance. (*Histoire du travail*.)	229
Lavabo et miroir Louis XVI, par Aucoc	232
Meuble en ébène incrusté d'ivoire, par Lamb, de Manchester	233
Château d'eau, par Hermann-Lachapelle et Glover.	235
Pompe et moteur hydrauliques, par Hermann-Lachapelle et Glover.	237

FIN DE LA TABLE DU PREMIER VOLUME.

IMPRIMERIE GÉNÉRALE DE CH. LAHURE
Rue de Fleurus, 9, à Paris

www.ingramcontent.com/pod-product-compliance
Lightning Source LLC
Chambersburg PA
CBHW071635220526
45469CB00002B/630